导　读

每当秋意渐浓的时候，又到了每年的第3辑与大家见面的日子了。最近学术界迎来几项盛事，2016年"世界艺术史大会"首次在我国召开，是中国艺术史学与国际接轨的一个重要契机；"首届丝绸之路（敦煌）国际文化博览会"也在敦煌胜利召开，为中国佛教艺术走向世界打开了一个窗口。

在本辑中，"美术考古研究"栏目以两篇汉画像研究的专题论文领衔。前文从定边、靖边出土汉代壁画上的"太一坐"榜题出发，为我们揭示了汉代至上神"太一"信仰的产生与演变，及其图像表征。后文以汉代首善之都——"司隶地区"的车马出行图为研究范围，通过对汉代的车马出行图的不同类型的整理，总结了车马出行图的形式与墓室结构关系的规律。第三篇文章为美国学者对中国秦汉时期宗教艺术研究的译著。

"佛教美术研究"栏目是本辑的重中之重，收集了四篇颇有分量的论文。首篇系郑岩教授为2016年世界艺术史大会特展《破碎与聚合——青州龙兴寺古代佛教造像的新观察》所著专论，旨在弥补部分新材料，发前人所未发。《成都西安路出土南朝维摩诘造像辨识》一文将一尊南朝道教造像重新考定为佛教维摩诘造像。中国艺术研究院张南南对一例现藏于正定广惠寺华塔的二尊唐代汉白玉佛像的铭文进行了考证，介绍了铭文中所见的国忌行香仪式，并厘清了造像者的身份。华师大张晶教授则从考古遗存中的魏晋南北朝隋代佛教玻璃器出发，将实物与佛教壁画中的图像相结合，对其来源、用途以及象征意义作出阐释。

从本辑开始，增设栏目"国家社科基金重大课题专栏"，由著名佛教美术史家阮荣春教授主持，择优刊登国家社科基金重大招标课题"中印佛教美术源流研究"的阶段性成果。本专栏首篇文章为《印度早期佛教艺术的雕塑》，主要介绍了古印度"无佛像时期"的艺术。

"古代绘画史研究"专栏收录了两篇对明代画家倪端和陈洪绶的个案研究，前者对明代宫廷画家倪端的身份进行了梳理和补遗，精心制作了倪端家族年表，后者译自日本奈良大学教授古原宏伸的著名文章；另有一文从唐墓壁画线描技法的层面，讨论了唐墓壁画不同时期的审美形态的变化。"书法、画论研究"专栏收录了三篇理论性较强的文章，分别对林散之的书法美学、《图画见闻志》的编纂体例和石涛"一画"理论的融通特征进行了阐释和辨析。

"民国美术研究"专栏收录了两篇文章。前者以上海美专成绩展览会为例，指明了美术展览对美术学科建设与发展的促进；后者总结了关紫兰艺术成功之路上的三个条件，分别是家学影响、自身努力以及三位人生导师的悉心指导。"艺术市场研究"栏目所收录的文章，利用新发现相关文献、档案，结合实物，认为传统观点所称"江西瓷业公司为'最后的官窑'"一说不确，清代御窑厂并未被完全取代。

本辑"中国美术名家馆"推出浙江省博物馆馆藏沙耆艺术作品，着重解读沙耆作品中存在主义倾向的成因，强调保持心灵与精神自由之于艺术创作的重要性。

中國美術研究

（美术类学术研究系列）

第 19 辑

- 主　编　阮荣春
- 总监理　杨　纯
- 副主编　胡光华　郑　工　牛克诚　汪小洋
　　　　　张同标

编委会
- 主　任：阮荣春
- 编　委：刘伟冬　阮荣春　汪小洋　张晓凌　陈传席
　　　　　陈池瑜　胡光华　贺西林　顾　平　顾　森
　　　　　凌继尧　黄宗贤　黄厚明　黄　惇　曹意强
　　　　　樊　波　薛永年
- 编辑部主任：朱　浒
- 编　辑：张南南　张　垒　穆宝凤　李雯雯　闫　飞
　　　　　雷启兴　胡　艺　金云舟　洪　霞

图书在版编目（CIP）数据

中国美术研究. 19，美术考古研究、民国美术研究/阮荣春主编. —南京：东南大学出版社，2016. 9
ISBN 978-7-5641-6819-3

Ⅰ. ①中… Ⅱ. ①阮… Ⅲ. ①美术—研究—中国②美术考古—研究—中国③美术史—研究—中国　Ⅳ. ①J12②K879③J120. 9

中国版本图书馆 CIP 数据核字（2016）第 256321 号

中国美术研究·第 19 辑

- 出版发行：东南大学出版社
- 社　址：南京市四牌楼 2 号　邮编：210096
- 出版人：江建中
- 网　址：http://www.seupress.com
- 电子邮箱：press@seupress.com
- 经　销：全国各地新华书店
- 印　刷：江苏省南通印刷总厂有限公司
- 开　本：889mm×1194mm　1/16
- 印　张：9.5
- 字　数：320 千字
- 版　次：2016 年 9 月第 1 版
- 印　次：2016 年 9 月第 1 次印刷
- 书　号：ISBN 978-7-5641-6819-3
- 定　价：68.00 元

本社图书若有印装质量问题，请直接与营销部联系。
电话：025-83791830。

目　录　Contents　NO.19

[美术考古研究]　郑　岩 主持

论汉画像"太一"信仰的图文表现
——兼论汉代至高神的出场与退隐　董雨莹　朱存明　4

论汉代车马出行图的形式与墓室结构的关系
　　　　　　　　　　　　　　　　　庄蕙芷　13

秦汉时期的中国宗教艺术
　　　　　[美]　克雷斯基　著　徐中锋　译　25

[佛教美术研究]　张同标 主持

破碎与聚合——青州龙兴寺古代佛教造像的新观察
　　　　　　　　　　　　　　　　　郑　岩　31

成都西安路出土南朝维摩诘造像辨识　高金玉　38

河北省正定市广惠寺华塔所藏唐代汉白玉佛坐像铭文略考　张南南　46

考古遗存中的魏晋南北朝隋代佛教玻璃器
　　　　　　　　　　　　　　　　　张　晶　60

[国家社科基金重大课题专栏]　阮荣春 主持

印度早期佛教艺术的雕塑　穆宝凤　67

[古代绘画史研究]　顾　平 主持

明代宫廷画家倪端考略补遗　赵　晶　82

陈洪绶试论（下）
　　　　[日]　古原宏伸著　杨臻臻　陈　名译　89

从唐墓壁画的线描技法变化看唐代不同时期的审美
　　　　　　　　　　　　　　　　　李录成　100

[书法、画论研究]　陈池瑜 主持

林散之书学思想概论	尤 婕	108
《图画见闻志》编纂研究	韩延兵	115
石涛"一画"理论的融通特征辨析	杨晓辉	120

[民国美术研究]　胡光华 主持

美术展览促进美术学科建设与发展研究
　　——以上海美专成绩展览会为例　　朱亮亮 125
关紫兰的家学影响与艺术道路　　陈 琴 129

[艺术市场研究]　李万康 主持

江西瓷业公司是不是"最后的官窑"？
　　　　　　　　　　　　　　　　詹伟鸿 134

[中国美术名家馆]

浙江省博物馆藏沙耆艺术作品简评
　　——基于存在主义的另一种解读　曹汝平 142
"当代中国画学术与创作论坛"会议纪实
　　　　　　　　　　　　　　　　朱 浒 148

油画《欧洲绅士肖像》的鉴藏研究　胡 艺 封二
"林泉问道"画展作品选　　　　　　　　 封三
南宋 如意云纹银经瓶　　　　　　　　　 封底

封面图版说明

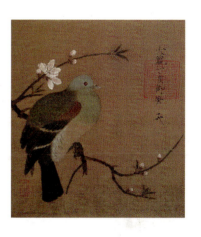

《桃鸠图》与《五色鹦鹉图》有异曲同工之妙。画面左边描绘了一只设色华丽、栖息在桃枝上的侧面绿鸠，乍一看，绿鸠给人感觉好像直接用平涂的手法，但仔细观察，你就会发现画家一面惜墨如金，一面巧妙使用色线勾勒羽毛来丰富鸠的厚实体积，此法既吸收五代徐熙和徐崇嗣的没骨画法而又作区别，即在细部依然有明确的轮廓线。设色则是根据画面不同部来加以分段，如用墨线勾勒桃花轮廓然后涂色渲染，以生漆点睛而独具神采。是画工整细致，画面色彩浓而不艳、鲜润而和谐。徽宗的这类绘画对南宋院体小品画的形成有着显著的影响。

依据徽宗自款，可知此图作于大观元年（1107年），时徽宗26岁，属其早期作品，故尔"大观丁亥御笔"题款及"天下一人"押款还较为稚嫩。此画早年流入日本，画面左下方钤有室町三代将军足利义满的鉴藏朱文印："天山"，画后附有相阿弥的题跋，《室町殿行幸御饰记》《御物御画目录》也均有记载。被认为是徽宗为数不多的真迹之一。

（朱国平 撰）

《中国美术研究》启事

1.《中国美术研究》由教育部主管下的华东师范大学艺术研究所创立。作为美术学研究的专业科研单位所主编的专业学术研究系列，我们将本着学术至上的原则，精心策划艺术专题，邀请国内外知名专家和学术新秀撰写稿件，立足于对中国美术学科开展全面研究，介绍最新学术理论研究成果，展示优秀艺术作品。

2. 本研究系列为每季1辑，自2006年9月创立以来，已经发行42辑，在学术界取得了一定的社会影响力。2012年起由东南大学出版社出版发行。

3. 本研究系列设定主要栏目有：民国美术研究、新中国美术研究、美术考古研究、宗教美术研究、美术史研究、美术批评与理论、焦点热点、美术史学史、美术教育、艺术市场、博物馆美术馆研究等。竭诚欢迎投稿。

投稿邮箱：79813529@qq.com
编辑部地址：上海市普陀区中山北路3663号华东师范大学艺术研究所（干训楼605室）
联系电话：021-52137074
邮编：200062
欢迎阁下赐稿！尊文如被采用，我们将略付稿酬。

《中国美术研究》编辑部

论汉画像"太一"信仰的图文表现

——兼论汉代至高神的出场与退隐

董雨莹　朱存明

（江苏师范大学文学院，江苏徐州，221116）

【提　要】 陕西省定边、靖边出土两幅汉代壁画，画上有"太一坐"三个字。根据历史记载与新出土的文献资料和图像资料，可以对汉代"太一"信仰的图文关系的表现进行研究。两幅壁画，为汉代的"太一"信仰提供了铁证。"太一坐"的图像对"太一"信仰的表现手法，回避了"太一"神的真实面目，仅仅以其文字加以隐喻与象征。这表明，"太一"信仰具有"道"的内涵，结合出土文献《太一生水》，可以看到"太一"的创造本性。通过视觉化的手法使"太一"与周围所有的仙人瑞兽形成"互观"的场域分析，可以分析出"太一"出场的神圣性。图像表现了"太一"与"道"的统一，老子美学中的"大象无形"，正契合了壁画中"太一"形象的空缺。这说明最高的"太一"神是无法靠其象来表现的，他的出场正是他神圣性的象征。壁画说明至高神的表现是建立在一种抽象的信仰基础之上的，至高神"无处不在"，而又是"大象无形"的。至高神以自己真实面目的不出场而虚其"位"，反而使其神性变得神圣而神秘。

【关键词】 汉画像　太一　信仰　至上神

作者简介：
董雨莹（1990—），女，江苏师范大学艺术学理论方向研究生。
朱存明（1956—），男，江苏师范大学汉文化研究院院长、教授、博士。研究方向：艺术学理论、文艺学、汉画像。

项目基金：
2014年度国家社科基金重大招标课题：《汉学大系》编纂及海外传播研究（项目编号：14ZDB029）阶段性成果。

关于"太一"的信仰不乏文献的记载，《楚辞·九歌》的开篇便是《东皇太一》，只是直到汉武帝时才将"太一"纳入国家祭祀的系统中[1]。此前有学者认为先秦时期的"太一"只是一种哲学概念，到了汉武帝时期，"太一"才真正成为崇拜体系中的至高天帝[2]。"太一"坐拥宇宙之中心，其至高神的地位自先秦时期已有，汉武帝时期的大兴祭祀，由方士借黄帝之说进言而起，是汉武帝一心追求"长生不死"和加强政权巩固、改秦旧制等因素共同促成的。而对"太一"信仰的推崇并未长久沿袭，"王莽改制"对西汉"太一"祭祀造成一定影响，东汉时期的"太一"崇拜则逐渐走向衰落。任何具体的形象都无法表现其神圣性。"太一坐"的文字表达，又是其确定性存在的展现，壁画靠"灵魂之位"用名字来象征其永恒的存在。对"太一"信仰的图文关系的研究，使我们理解了汉代人对至高神神显方式的表现。陕西定边、靖边出土的"太一坐"画像，为我们研究汉代至高神的出场与隐逸提供了很好的范本。

一、"太一"信仰的产生与演变

古代文献中"太一"的记载，可以追溯到战国晚期的文献，如《庄子》《荀子》《吕氏春秋》《鹖冠子》等，但多是只言片语、迂回婉转，难以探清"太一"的真实面目。汉代以前关于"太一"的记载，大致可以分为两类。

一类是将"太一"与"道"联系起来，突出其"万物本源"之意，如《吕氏春秋·大乐》云："道也者，至精也，不可为形，不可为名；强为之，之太一。"又云："音乐之所由来者远矣。生于度量，本于太一。太一出两仪，两仪出阴阳。"亦有直接用"太一"代替"道"来表述的，如《文子·下德》曰："帝者体太一，王者法阴阳，霸者则四时，君者用六律。"另一类是将"太一"作为天帝之神，突出其在宇宙间至高无上的地位，如《尚书·尧典》曰："上帝，太一神，在紫微宫，天之最尊者。"《鹖冠子·泰鸿》云："泰一者，执大同之制，调泰鸿之气，正神明之位也。"又云："中央者，太一之位，百神仰制焉。"此类论述中常将"太一"与"北极星"联系起来，彰显其"宇宙中心"之地位。

先秦时期，"太一"则兼具"道""星""帝"三重含义，虽缺少具体的形象描述，但可以看出"太一"在当时人们心中的至高地位。

到了汉代，文献中关于"太一"的描述便逐渐清晰起来。这些记述主要存在于《淮南子》《史记》《汉书》以及汉代的一些纬书当中，对于"太一"神性的描述也更为具体。

一则"太一"与"道"的意味更加贴近。《淮南子·诠言》云："洞同天地，浑沌为朴，未造而成物，谓之太一。"又见《礼记·礼运》："是故夫礼，必本于太一，分而为天地，转而为阴阳，变而为四时，列而为鬼神。"

二则"太一"是宇宙中心之星,位处北极,亦是"上天之帝"。如《史记·天官书》云:"中宫天极星,其一明者,太一常居也。"《淮南子·天文训》云:"太微者,太一之庭;紫宫者,太一之居。"又见《易纬乾凿度》卷下郑玄注:"太一者,北辰之神名也。居其所曰太一。"《太平御览·天官星占》云:"又曰北辰者,一名天关,一名北极;极者,紫宫太一坐也。"

三则明确了对"太一"的祭祀。如《史记·封禅书》中便有多处描写祭祀"太一"之语。其一云:"天神贵者太一,太一佐曰五帝,古者天子以春秋祭太一东南郊。"[3]又云:"十一月辛巳朔旦冬至昧爽,天子始郊拜太一,朝朝日,夕夕月,则揖;而见太一如雍郊礼。"[4]其三云:"其秋,为伐南越,告祷太一。以牡荆画幡日月北斗登龙,以象太一三星,为太一锋。"[5]其四云:"既灭南越,……于是塞南越,祷祠太一、后土,始用乐舞,益召歌儿,作二十五弦及空侯琴瑟自此起。"[6]其五云:其秋,上幸雍,且郊。或曰:"五帝,泰一之佐也。宜立泰一而上亲郊之。"[7]其六云:"寿宫神君最贵者太一,其佐曰大禁、司命之属。"[8]另外,《乐书》《礼乐志》《郊祀志》等篇也均有论述,如《史记·乐书》云:"汉家常以正月上辛祠太一甘泉,以昏时夜祠,到明而终……又尝得神马渥洼水中,复次以《太一之歌》。歌曲曰:太一贡兮天马下。"[9]《汉书·礼乐志》云:"至武帝定郊祀之礼,祠太一于甘泉,就乾位也。祭后土于汾阴,泽中方丘也。"《汉书·郊祀志》云:"亳人谬忌奏祠泰一方,曰:'天神贵者泰一,太一佐曰五帝。古者天子以春秋祭泰一东南郊。日一太牢,七日为坛开八通之鬼道。'于是,天子令太祝立其祠长安城东南郊,常奉祠如忌方。"又云:"五帝,泰一之佐也,宜立泰一而上亲郊之。"以及《文选·高唐赋》云:"有方之士,羡门高谿。上成郁林,公乐聚穀。进纯牺,祷琁室。醮诸神,礼太一。"

从这些文献记载中,亦能窥见"太一"神力之广袤,对万物运转的调控之力,"太一"在汉代的地位举足轻重,决定着国家命运,掌控着朝代更迭。

浅略梳理可以发现,虽然先秦和汉代文献均有"太一"神的相关论述,但两个时期的"太一"并不存在于同一层面,这种信仰从先秦到汉代有传承也有发展。而汉武帝时期推崇祭祀"太一",使得这种信仰的含义更加丰富具体了。

尽管文献中不乏对太一的记载,但在秦至西汉武帝前的国家祭祀体系中并未出现"太一"神。直到武帝初年,"太一"才逐渐进入国家祭祀体系中并成为西汉重要的国家祭祀之一。而在此之前,汉承秦制,高祖建立的汉代祭祀仍在秦制的框架中,直到汉文帝时才首次提出祭祀制度的改革,虽未成功,却为武帝的改革作出一个很好的示范。

文帝认为汉实得土德,重提改朔易服之事。有司提议汉文帝亲自行郊礼,于是"天子始幸雍,郊见五帝"。汉文帝的用意是为改正朔、易服色做准备,这是汉文帝对自己施政水准的表彰,其目的则是摆脱秦人旧制,建立汉代自己的祭祀制度。只可惜在汉文帝十三年,新垣平被人告发,此事带给文帝沉重的打击,祭祀制度的改革就此中断了。

虽然汉文帝时期的祭祀改革如昙花一现,但是,文帝着手进行的改正朔、易服色、巡狩封禅、出鼎汾阳等举措,在数十年之后都被汉武帝一一实现了。

汉武帝在位五十余年,对祭祀活动始终抱有巨大的热情。"太一"是汉武帝推立的全新的"至上神"。根据顾颉刚的研究[10],武帝先是听从方士的谏言才拜祭"太一",但随后因其大病痊愈,故而对"太一"的崇拜达到了狂热的地步。于是,五帝降为第二级的上帝。从此,任何要事发生,都要去祭祀"太一",足以见得"太一"在此时的地位。

为了祭祀"太一",武帝先后立过两座"太一"坛——亳忌太一坛和甘泉太一坛。谬忌奏祠"太一"曰:"天神贵者太一,太一佐曰五帝。古者天子以春秋祭太一东南郊,用太牢,七日,为坛开八通之鬼道"[11],建议把"太一"当做最高的天神,把"五帝"当做"太一"的佐神来配享。武帝准之,是为汉代祭祀"太一"之始。

甘泉太一坛,也叫"甘泉泰畤"或"甘泉泰畤坛",元鼎五年(公元前112年),祠官宽舒等人在汉甘泉宫(今陕西淳化县北)的南面修立了太一坛,形制大多摹仿前者。甘泉太一坛分为三层,最高一层供奉"太一"像,名为

"紫坛"；中间一层为青、赤、白、黑四帝，分别居东、南、西、北四个方向，黄帝则置于西南，名为"五帝坛"；下面一层作"四方地"，配有"群神从者及北斗云"，应称为"群神之坛"。[12]

"太一"的信仰自先秦便有，到了汉武帝时期才进入到"国家级"的祭祀体系，成为正统的祭祀对象。张光直曾论述过艺术对攫取权力的作用[13]，认为统治者通过对带有动物纹样的青铜礼器的占有以达到对知识和权力的控制，汉武帝对"太一"的祭祀亦带有这种目的。

综上所述，在汉武帝好大喜功急于"改正朔、易服色"之目的的召唤下，在儒生和方士双方势力的影响下，汉武帝推立了西汉全新的至上神"太一"。通过对祭祀制度的改革，汉武帝最终完成了对先秦旧制的颠覆。

另一方面，"太一"地位的转变与汉武帝追求长生不死也有很大关系。元鼎三年（公元前114年），汉武帝在鼎湖宫病得很严重，便召见了一位巫师，据说此人生病时鬼神就会附在他的身上，汉武帝便可以趁机派人询问神君自己的病况。武帝照做了，结果神君答复说："天子没有大病，病稍微好些时，可以强撑着与我在甘泉宫相会。"于是，汉武帝的病逐渐好转，并驾幸甘泉宫。之后不久，汉武帝的病就康复了，武帝因此大赦天下，建筑寿宫来祭祀神君。神君中最为尊贵的是"太一"，他的辅佐之神有太禁、司命等。汉武帝一直推崇黄帝之说，一心追求长生不死之术，

此大病痊愈又使得汉武帝对"太一"的神力深信不疑，"太一"之地位也得到了巩固。

"太一"对汉武帝的另一吸引力，在于其"周而复始"之意。此言与汉武帝得宝鼎之事有关。《史记·封禅书》载：

齐人公孙卿曰："今年得宝鼎，其冬辛巳朔旦冬至，与黄帝时等。"卿有札书曰："黄帝得宝鼎宛，问於鬼臾区。区对曰：'黄帝得宝鼎神策，是岁己酉朔旦冬至，得天之纪，终而复始。'"[14]

可见，汉武帝得宝鼎的时间为"辛巳朔旦冬至"，与黄帝相同，而黄帝所得之鼎上铸有预言天道终始的"神策"，黄帝得鼎书后"迎日推策"，终于"仙登于天"。公孙卿则拟构汉武帝若效仿黄帝封禅，便能像黄帝一样登仙，最终"得天之纪，终而复始"。这番说辞亦成为汉武帝筑坛祭祀"太一"的出发点。

综合以上两点，汉武帝时期的"太一"崇拜之所以达到了顶峰，一方面与汉武帝"除旧制巩新政"的政治目的有关，另一方面与汉武帝毕生所追求的"长生不死"有关。汉武帝之前，"太一"既是北极星名，也兼具"道"的意味，通过汉武帝祭祀"太一"的一系列过程，"太一"最终被纳入西汉王朝的最高祭礼系统中，并成为西汉全新的"至高神"。也是在这一过程中，"太一"逐渐被偶像化，成为远古帝皇，而不再是纯抽象的"星"与"道"的终极表现。汉武帝完成对先秦旧制的改革，建立大汉民族的祭祀制度来巩固自己的政

治统治，此时期"太一"崇拜的兴起，也就成为我们研究汉人思想崇拜以及汉代墓葬艺术的关键问题。

二、汉画"太一"信仰的图像表现

从文献的记载以及汉武帝以来的祭祀之礼看，"太一"无疑是汉人崇拜中的"至高神"。作为汉代的大神，"太一"究竟应该是什么样的形象呢？学术界对这个问题的研究一直都在进行，但是还没有达成共识。根据古代文献的考据，结合图像的表现和象征意义，我们可以将汉画像中表现"太一"的图像分为三大类。第一类为有题字"太一"的图像，包括马王堆3号墓出土的帛书《太一避兵图》、郝滩汉墓M1壁画中的"太一坐"图像以及与其形制基本一致的杨桥畔汉墓M1壁画中的"太一华盖图"。第二类为极有可能是"太一"的画像，如南阳麒麟岗画像石墓前室墓顶的"太一"画像。此画像已有多位学者进行过探讨，对汉画像中的大神也有一定程度上的认定，但因没有确切的文字说明，并不能断定其中的大神就是"太一"。第三类为汉画像石艺术中，抱持伏羲女娲的画像，结合前人的学术成果以及其中所蕴含的诸多象征意象，笔者将此类画像归为"太一"神的一种表现样式。当然，此神的身份仍存在质疑的余地。

1973年湖南长沙马王堆汉墓3号墓出土的帛书，可谓首例兼具图像与文字

"太一"的图像（图1）。已有多位学者就此图发表过看法。李零、陈松长、李凇、胡文辉、刘增贵等学者都认为处于画面上端中央的那位神人便是"太一"[15]，这也构成了当今对此图的主流观点。但正如邢义田所论，"这一主流意见是建立在帛图目前的缀合可以信据的前提上。"[16] 如此一来，若此图的缀合真的存在一些问题，那么文字"太一"所指的可能并非目前主流观点中那位有着"社"标记的神人。可见，此帛书的残缺给研究带来了阻力，也使得一些研究成果存在疑问。邢义田已从"图文布局之关系"以及"与《太一生水》之关系"两个方面进行论述，认为关于此帛书的"主流观点"应为误判。马王堆帛书中的"太一"仍存在异议。因此，在此帛书重新被缀合确定之前，很难给图中的"太一"神下一个定论，此图亦不能作为研究汉代"太一"信仰的确切的图像资料。

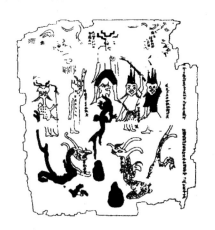

图1 马王堆3号墓的《太一避兵图》
（采自李零：《中国方术续考》，
2006年，第170页）

2003年和2005年，陕西定边县郝滩、靖边县杨桥畔先后发现两座东汉时期壁画墓。其中，定边郝滩东汉墓出现一幅标明"太一坐"字样的《西王母宴乐图》，靖边杨桥畔东汉墓则发现一幅带有相同表现模式的《仙人接引图》——"太一华盖图"。

"太一坐"图像出现在定边郝滩汉墓中的《西王母宴乐图》中（图2），整个壁画位于墓室西壁的红色长方形框内，壁画画面内容十分丰富，主要包括昆仑仙境、"太一坐"、神兽乐舞和仙人云车等内容。具体来看，壁画左侧部分是对昆仑仙境和西王母的描绘。壁画的左下方有五个竹笋状的图案，上面均绘有螺旋形纹样，并分别用白、蓝、浅灰、淡灰、粉红五种颜色间隔开来[17]，其中生出三朵蘑菇状的植物和七朵红茎黑蕊的仙草。这五个竹笋状物应该是象征着昆仑山，而三朵蘑菇状植物应是灵芝仙草的一种表现方式。其中，在最高的一株灵芝上，坐着三位仙人，中间一位头戴玉胜，身着红粉色的左衽长袍，双手置于腹前，身后有红色的长尾，两侧各有一位仙女，左侧的灵芝上立一仙人，手持华盖，华盖的左边则有一只黑色的三足鸟，右侧的仙人站立在一朵彩云之上，右手伸向右侧，手捧酒杯，呈接物状。位于最右边灵芝上的是两个神兽，隐约可见左边为蟾蜍捣药，右边可以看到一条长长的尾巴，并画有九条羽饰，应是九尾狐。从这一组仙人图像来看，中间一株灵芝草上居中的人物应该就是西王母，从古籍文献中的记载也可以确定这一点："西王母梯几而戴胜杖。其南有三青鸟，为西王母取食。在昆仑虚北。"[18]

其次是占据面积最大的神兽乐舞图案。最醒目的是处于整个画面中央的一条彩龙，它在一只蟾蜍的引领下，在红色的飞盘中跳跃起舞。龙身饰有红、黑、绿三种颜色的不同纹样的纹饰，十分华美。在这条龙的下方，并列着两架乐器，分别有神兽奏乐，虽然右边一架乐器图案已破损，但基本可以断定是击钟和击磬的场面。龙的右边有两列神兽乐队，并排演奏不同的乐器。两队神兽之右为建鼓的场面（图3），虽然建鼓的下方画面已经残破，但上方华丽的羽葆仍清晰可见，华盖为黑顶朱缨，两侧还有明旗状的白色羽葆。建鼓的下方有一只白虎，从残留的图案判断，其身前倾，尾巴向后直挺，前爪一前一后各执一鼓桴，应是正在奋力击鼓。

最后一部分是升仙图。其中包括鱼云车、鹿云车和龙云车，云车上处于主位的仙人，均身着圆领黑衽朱红色长衣，黑发高髻。而居于整个壁画最上端、最显著的，便是写有"太一坐"三字的大型云气船。此云气船可分为上下两层，上层有葆盖，其下为朱红色门状物，上书"大一坐"三字（图4）。"大"即"太"，"大一坐"即"太一坐"。朱红色门的下方饰有流水状纹饰，好似瀑布或泉水倾泻而下，两旁有梯形类似门楼的建筑部件，将朱红色大门和云气船的下方连接起来。云气船的下方坐有四位仙人，其中两位着朱红色上

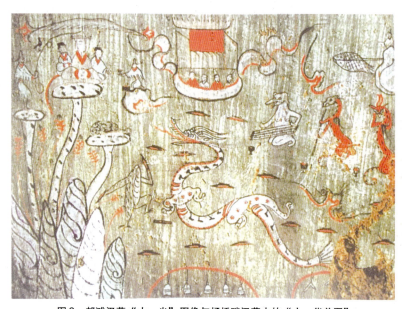

图2 郝滩汉墓"太一坐"图像与杨桥畔汉墓中的"太一华盖图"
《西王母宴乐图》(局部一)
(采自徐光翼主编:《中国出土壁画全集》陕西上,2012年,第65页)

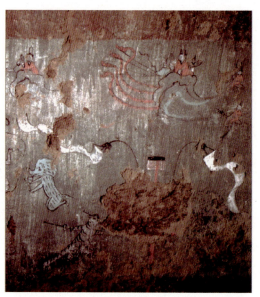

图3 《西王母宴乐图》(局部二)
(采自陕西省考古研究院编著:《壁上丹青——陕西出土壁画集》上,2009年,第79页)

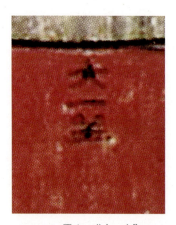

图4 "大一坐"
(采自徐光翼主编:《中国出土壁画全集》陕西上,2012年,第65页)

衣,第二位和第四位仙人分别着青色和浅灰色上衣,四人均黑发高髻,神态自如,好似在交谈对语。船的两侧绵延出形状飘逸的彩云,好似在风中飞舞。

无独有偶,十分类似的画面同样出现在了陕西省靖边县杨桥畔的一座东汉壁画墓中(图5)。画面中描述了多个仙人乘车或乘船的图像,包括蓐收、虎云车、象云车、龙云车、仙人骑鹤、仙人骑龙以及仙人骑鹿等。另外,最为引人注目的便是位于画面右上端的"华盖云气船"。此云气船与郝滩汉墓中的"太一坐"云气船形制十分相近,相比较之下,云气船的上层稍有不同。后者用一较为华丽的华盖代替了前者醒目的红色大门图案,但仔细观察不难发现,华盖之下仍有水纹形的线条,隐约可辨其色彩也为朱红色。"华盖云气船"的下部构造可以说与"太一坐"云气船完全相同,三位仙人端坐在船形的底部空间,两侧的彩云如飘带般向两侧飘散开来。另外,结合整个画面来看,仙兽拉云车、仙人骑仙兽的图案与郝滩汉墓"太一坐"壁画中的升仙图部分内容十分相似。因此,可以说两座东汉壁画墓中的这两幅壁画有共同的表现主题,两座"云气船"也应属于同一种象征。

定边、靖边的两幅壁画因首次出现带有"太一坐"字样的图案,一经发现

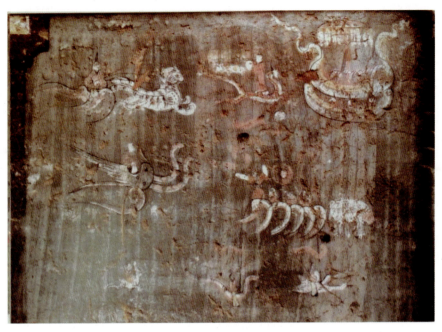

图 5　《仙人接引图》
（采自徐光翼主编：《中国出土壁画全集》陕西上，2012 年，第 76 页）

便引起国内外学者的广泛关注。总结起来，有两点是可以确定的：一是"太一坐"壁画与郭店楚简《太一生水》有着十分密切的关系，二者一图一文，但异曲同工；二是这两幅壁画因带有题字，其描述的内容为汉代的至高神"太一"，这一点应是毋庸置疑的。也就是说，"太一坐"壁画的出土，为研究汉代"太一"信仰提供了最直接的图像资料。

包含"太一"字样的图像目前只有马王堆帛书和"太一坐"壁画两例，前者因图像的残缺而存在缀合的问题，因而其是否为直接表现"太一"的图像还存在一定疑问；"太一坐"壁画作为目前研究"太一"信仰最有力的图像资料，为我们的研究提供确凿图像的同时，也将我们引入更深层的思考，诸多疑问则需要联系"图像""文字""信仰"三方面的转化等问题来分析解答，这也是后文要探讨的重点问题。

三、至高神的图像表征

前文的分析可以确定"太一"的图像有两幅，即郝滩汉墓出土的"太一坐"图像和杨桥畔汉墓出土的"太一华盖图"，其余疑似"太一"的图像资料只可用作辅证。对"太一"信仰的研究，要从"图像"出发，反哺文本中对"太一"的描述，探寻这位汉代至高神背后的象征和隐喻。

先看一下"太一坐"与"大象"之"位"。

关于"'太一'何为"的研究由来已久，但并无定论。最早应为钱宝琮所论《太一考》，之后闻一多、罗世平、饶宗颐、葛兆光、李零、顾颉刚等学者均撰文各抒己见[19]。"太一"一方面与"道"有着密切的关系，一方面又作为汉人信仰中至高神的化身，兼具抽象与具象的双重意味。

"太一"不仅具有综合性的神性，还存在于不同层面的信仰中，从这个角度来看，汉画对"太一"的表现不具有统一性也是合理的——它们所表现的很可能是不同信仰层面的"太一"。而关于"太一"信仰的图像化问题，应从可以确定是"太一"的"太一坐"图像入手。

郝滩汉墓出土的壁画"太一坐"为我们研究"太一"信仰的图像化提供了确切的图像资料，但在对"太一坐"图像进行分析之前，有必要明确其中所表现的"太一"之意——正如前文所述，"太一"信仰的复杂性在于对他的崇拜存在不同的信仰层面，但每一层面中的"太一"的神性都带有综合性。

1993 年，湖北荆门郭店一号墓出土的楚简《太一生水》为"太一坐"一图的研究带来新的契机。《太一生水》描述了一个完整的宇宙生成循环的过程：

大（太）一生水，水反辅大（太）一，是以成天。天反辅大（太）一，是

以成地。天［地复相辅］也，是以成神明。神明复相辅也，是以成阴阳。阴阳复相辅也，是以成四时。四时复相辅也，是以成沧热。沧热复相辅也，是以成湿燥。湿燥复相辅也，成岁而止。故岁者，湿燥之所生也。湿燥者，沧热之所生也。沧热者，四时［之所生也。四时］者，阴阳之所生也。阴阳者，神明之所生也。神明者，天地之所生也。天地者，太一之所生也。是故太一藏于水，行于时，周而或始，以己为万物母，一缺一盈，以己为万物经。此天之所不能杀，地之所不能埋，阴阳之所不能成，君子知此为圣。

此文一出土便得到国内外诸多学者的广泛关注，但"这些研究者一般来说较常注意文字性的材料，而于无意之中让非文字性的材料溜出了视线"[20]。"太一坐"图像的出土恰与此文形成反哺，结合此文再来看"太一坐"图像，其内涵便明晰了一些。

如郭店楚简《太一生水》所述，"太一"不仅是宇宙万物的源头，更成就了万物的循环往复，《太一生水》无疑将"太一"与中国古代人的宇宙观联系到一起：世界万物的来源是水，而水的源头则是"太一"。由此，"太一"的内涵便丰富起来——哲学之"道"与万物之"象"，这要从"水"的特性说起。

首先，哲学上作为自然规律的"道"，正是基于水之溪流的本喻——因水循道而行。其次，水柔弱而不争，屈从于坚强之物并安于卑下之位，但最终却征服一切，无敌于天下，很好地诠释了"相反相成"的"对立转化"之道。再次，水作为滋养万物的源泉，在自然流溢时无意识地给予万物以生命，所谓"上善若水，水善利万物而不争，处众人之所恶，故几于道。"[21] "上善"之水，造化万物，等同于"道"。最后，水的清澈和广袤往往超乎常人的理解，孟子所言"观水有术，必观其澜"便道出了水之本质的深奥。正因如此，水往往具有道德上的神圣，水静时可为仪，水清时可为镜，在水波之中亦可瞥见圣人的智慧之光，正如先人所言："沧浪之水清兮，可以濯我缨；沧浪之水浊兮，可以濯我足。"[22] 水固有多种姿态，皆可引以为道。

可见，"水"可作为"道"的具象表现，那么《太一生水》则可看做是"道生万物"的具象过程。《老子》之"道"可虚可实，可有所指可无所指："有物混成，先天地生。寂兮！寥兮！独立而不改，周行而不殆，可以为天下母。吾不知其名，字之曰'道'"。《老子》中的"道"恰与《太一生水》中的"太一"相吻合："太一"亦"以己为万物母"，亦"行于时，周而或始"。其实，"太一"与"道"关系之密切远不止于此。《说文解字》中的"一"部解释道："惟初太始，道立于一，造分天地，化成万物。"可见，"一"具有"万物之母"之意，而"太一"则可以理解为至高无上的"一"，乃是宇宙起源的抽象表达。《太一生水》印证了"太一"与"道"密切而微妙的关系，而这种"大象"的表现还需联系图像来理解。图像所表达的信仰与信仰本身最大的差距便在于其艺术化的再现手法，对"太一坐"一图的考察因此也会有新的突破。

在郝滩汉墓"太一坐"壁画中我们看到，"太一"所处之处为一"云气船"造型之物，这种造型便是将信仰表现为图像所必要的艺术化手法。陕西东汉墓出土的两幅云气船的图像都没有直接将"太一"表现出来，而是同样以葆盖或华盖的形式代替直接描绘"太一"的形象。巧合的是，东汉时期道教中兴起的老子崇拜也一度采用过这种表现方式：

九年，（汉桓帝）亲祠老子于濯龙。文罽为坛，饰淳金扣器，设华盖之坐，用郊天乐也。[23]

而"华盖"在汉画中的象征意义远不止于此。斛律金《敕勒歌》所歌"天似穹庐，笼盖四野"，杨炯《浑天赋》所状"天如倚盖，地若浮舟"，显示出"华盖"与"天"的密切关联，而在图像文献中，"华盖"往往是"天"的喻体的延伸。马王堆1号墓出土的T形帛画便是最著名的一例（图6），华丽的伞形羽葆是天界与人间的交接，其"真正意义是象征天幕。……在古人的想象中，真正的九天是看不见的，因为中间还隔了一层天幕，从天空的形状中间隆起而四周下垂看来，只有人间的华盖与此类似，由此便创造出了天神以华盖遮住天门的想象。"[24] 类似的象征还见于长沙子弹库楚墓出土的《人物御龙图》（图7）。"华盖"的喻义如此高上，汉桓帝以"华盖之坐"来代替自己心中至高无上的老子便是恰如其分的。

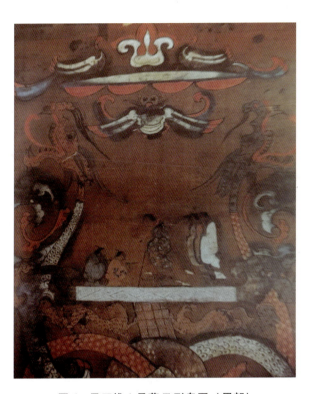

图 6　马王堆 1 号墓 T 形帛画（局部）
（采自何介钧：《马王堆汉墓》，2004 年，封面）

图 7　《人物御龙图》
（采自陈锽：《古代帛画》，2004 年，彩图二）

另外，根据巫鸿的研究，"这种'坐'所标志的是一种'位'，其作用不在于表现一个神灵的外在形貌，而在于界定他在一个礼仪环境中的主体位置。"[25] 可见，"位"的设置乃是地位至高无上的象征，而用类似"华盖"之物来象征这个"位"，也是一种宗教传统内的表现手法。对道教的追随使得汉桓帝将老子视为"偶像"，这与一心追求长生不死的汉武帝为"太一"设坛立像的做法十分类似，不同的是，桓帝的信仰已属于宗教内的信仰，它必定要受到道教信条的管束："道至高无上，精微、隐密，无形无像，民只能从其教，不能解之以貌。"[26] 因此，当老子被神化而成为"偶像"时，人们便不可为他作"像"了。老子尚不可作像，那等同于道的"太一"便更是"不能解之以貌"了。

这样看来，"太一坐"图像中太一形象的空缺至少可以从两个方面来理解。一方面，"太一"地位的至高无上使得其不可显像，在当时的道教信仰中，神圣感是建立在与世俗之像的脱离之上的；另一方面，以葆盖或华盖之物代替"太一"之像的表现方式并不是凭空创造的，乃是道教信仰对"至高神"形貌的绝对限定之下的结果。可见，"太一坐"图式的表达明显受到当时宗教信仰的影响，而道教兴起之初并未有"像"的出现，老子神化的现象也是道教缺少"偶像"的一种产物。而"太一"自先秦起便与道密不可分，将其视作道的"大象"并作"像"也是合理的。放眼整个汉代，"太一"之信仰从汉武帝的"鬼神之信"中来，其作为至高神的崇拜也仍然是在"鬼神之信"的层面，汉武帝的另一个贡献便是给"太一"引入了"像"的可能。而后汉的"太一"崇拜存在于道教信仰之下，人们不可能忘却太一于道的重要性，于是"太一"一方面有等同于道的身份，另

一方面又不像道那般扑朔迷离——他有西汉时期的铺垫，他可以有"像"。人们信仰老子之道，但也需要拜祭的对象，道不可作像，但"太一"却是可以有"像"的。然而重要的却不是这个"像"，而是足以象征其至高无上的"位"，这种不需要形象而只彰显地位的做法在《礼记》中的先秦文献"明堂位"中便初见端倪。于是，聪明的汉代人也许是借鉴了汉桓帝祭老子时的做法，以华盖遮掩的方式为"太一"作了"像"。"大象无形"，"太一"作为道的"大象"至此便是落实了。从这个角度来看，郝滩汉墓中的"太一坐"图像很可能与墓主人的个人信仰有关。

注释：

[1] 所谓"国家祭祀"是指：受中央祠官直接管辖的神祠祭祀。参见田天：《秦汉国家祭祀史稿》，北京：生活·读书·新知三联书店，2015年版，第3页。

[2] 钱宝琮：《太一考》，中国科学院编：《钱宝琮科学史论文选集》，北京：科学出版社，1983年版；顾颉刚：《三皇考》，《古史辨自序》（上册），北京：商务印书馆，2012年版。

[3]〔汉〕司马迁撰，〔宋〕裴骃集解：《史记·封禅书》，北京：商务印书馆，2000年版，第1182页。

[4] 同上，第1189页。

[5] 同上，第1189页。

[6] 同上，第1189页。

[7] 同上，第1187页。

[8] 同上，第1184页。

[9]〔汉〕司马迁撰，〔宋〕裴骃集解：《史记·乐书》，北京：商务印书馆，2000年版，第1039页。

[10] 顾颉刚：《三皇考》，《古史辨自序》（上册），北京：商务印书馆，2012年版。

[11]〔汉〕司马迁撰，〔宋〕裴骃集解：《史记·封禅书》，北京：商务印书馆，2000年版，第1182页。

[12]〔汉〕班固，〔唐〕颜师古注：《汉书·郊祀志》，北京：商务印书馆，2000年版，第1039页。

[13] 张光直：《美术、神话与祭祀》，北京：生活·读书·新知三联书店，2013年版，第73页。

[14]〔汉〕司马迁撰，〔宋〕裴骃集解：《史记·封禅书》，北京：商务印书馆，2000年版，第1187页。

[15] 李零：《读郭店楚简〈太一生水〉》，《中国方术续考》，北京：中华书局，2006年版；陈松长：《马王堆汉墓帛画〈神祇图〉辨正》，《简帛研究文稿》，北京：线装书局，2007年版；李淞：《论汉代艺术中的西王母图像》，长沙：湖南教育出版社，2000年版；胡文辉：《中国早期方术与文献丛考》，广州：中山大学出版社，2000年版；刘增贵：《秦简〈日书〉中的出行礼俗与信仰》，《中央研究院历史研究所集刊》，2001年第3期。

[16] 邢义田：《"太一生水"、"太一出行"与"太一坐"：读郭店楚简、马王堆帛画和定边、靖边汉墓壁画的联想》，《台湾大学美术史研究集刊》，2011年第30期。

[17] 吕智荣：《郝滩东汉壁画墓升天图考释》，《中原文物》，2014年第2期。

[18]〔汉〕刘向，〔汉〕刘歆编著：《山海经·海内北经》，南京：凤凰出版社，2012年版，第278页。

[19] 闻一多：《东皇太一考》，《文学遗产》，1980年第1期；罗世平：《关于汉画中的太一图像》，《美术》，1998年第4期；饶宗颐：《"太一"古意及相关问题》，《饶宗颐二十世纪学术文集》（卷三），北京：中国人民大学出版社，2009年版；葛兆光：《众妙之门——北极与太一、道、太极》，《中国文化》，1990年第3期；李零：《"太一"崇拜的考古研究》，《中国方术续考》，北京：中华书局，2006年版；顾颉刚：《三皇考》，《古史辨自序》（上册），北京：商务印书馆，2012年版。

[20] 邢义田：《"太一生水"、"太一出行"与"太一坐"：读郭店楚简、马王堆帛画和定边、靖边汉墓壁画的联想》，《美术史研究集刊》，第30期。

[21]〔魏〕）王弼注：《老子注》，国学整理社编：《诸子集成》（三），北京：中华书局，2010年版，第4页。

[22] 周殿富编选：《楚辞全图句注》，合肥：安徽人民出版社，2013年版，第549页。

[23]〔宋〕范晔撰，〔唐〕李贤等注：《后汉书·祭祀中》，北京：商务印书馆，2000年版，第2166页。

[24] 林河、杨进飞：《南方民族神话、楚辞与马王堆汉墓飞衣帛画比较研究》，《神话新探：中国少数民族神话学术讨论会论文集》，贵阳：贵州人民出版社，1986年版，第183页。

[25]〔美〕巫鸿：《无形之神——中国古代视觉义化中的"位"与对老子的非偶像表现》，《礼仪中的美术》（下），北京：生活·读书·新知三联书店，2010年版，第512页。

[26] 饶宗颐：《老子想尔注校证》，上海：上海古籍出版社，1991年版，第17页。

（汪小洋审稿）

论汉代车马出行图的形式与墓室结构的关系

庄蕙芷

（台南艺术大学艺术史系，台南，000807）

【摘　要】汉代车马出行图上承商周时期的真车马随葬，下接北朝以后逐渐形成规制的壁画题材，虽然许多先进学者已对车马出行图做过研究，但从图像的源流、分类以及与墓室结构的关系等问题来看，仍有可为之处。本文以汉代首善之都——司隶地区——为研究范围，整理出汉代的"车马出行图"可分为三大类：第一类为"墓主前往祭祀场合"（又可分为仅有墓主人以及有墓主、陪客即宴饮场合等两类），第二类为"仪仗图"，第三类为"墓主升迁图"。第一类出现较早；第二类在汉代并不一定代表墓主人身份，但其形式成为北朝以后"仪仗图"的先声；第三类则以榜题为特色，展示墓主人一生的职场成就，但在汉代结束之后也随之消逝，可能转化成为墓志上的文字。车马出行图的形式与墓室结构关系方面，本文也发现：单室墓或带一耳室的墓葬，构图上也以单层、不分栏为主，车马出行图的种类相对简单；多室墓或带多耳室的墓葬构图较为复杂，题材种类也相对较多，除了格套与粉本的课题之外，很可能也与墓主的经济能力、当时举孝廉的习俗有关系。

【关键词】车马出行图　仪仗图　墓主升迁图　汉代壁画墓

作者简介：
庄蕙芷（1975—），女，北京大学考古文博学院博士，现任台南艺术大学艺术史系助理研究员。主要研究方向：汉唐墓室壁画。

车马出行图是两汉壁画墓中的重要题材，目前已经有许多相关的研究。专著中提到的有较早的信立祥的《汉代画像石综合研究》[1]、贺西林的《古墓丹青——汉代墓室壁画的发现与研究》[2]、黄佩贤的《汉代墓室壁画研究》[3]，近几年练春海的《汉代车马形象研究——以御礼为中心》[4]等。期刊、会议论文中曾提到的也不少，如：赵化成的《汉画所见汉代车名考辩》[5]，高崇文的《西汉诸侯王墓车马殉葬制度探讨》《再论西汉诸侯王墓车马殉葬制度》[6]，冯沂的《临沂汉画像石中所见车骑出行图考释》[7]，何先红的《四川汉代画像砖的车马出行种类》等文中考察各类随葬车马的种类、名称、性质等问题[8]。巫鸿在《从哪里来？到哪里去？——汉代丧葬艺术中的"柩车"与"魂车"》中探讨了送葬行列或想象中灵魂出行场面[9]，除了探讨画面中的各种车辆属性与名称，还提到西汉与西汉以前的真车真马随葬，到东汉以车马图像或模型取代。胡洁的《汉画像石车马出行图的构图形式》[10]、李立与谭思梅的《汉画车马出行画像的神话诠释》等两篇文章中探讨了车马"向左行径"的构图形式[11]，认为左边是西方，代表墓主将升仙西王母处。刘克在《汉代车骑出行羽化升仙画像石葬俗略论》一文中认为车马出行是表示墓主人升仙的题材[12]。韩宏的《汉画像石车马出行图中车马与吏制关系的思考》[13]一文中谈到车马、汉代吏制与等级制度的关系，并反映出社会的贫富差距。叶磊与高海平于《汉墓丹青——陕西新出土四组东汉墓室壁画车马出行图比较浅探》一文中介绍了四座陕西壁画墓中的车马出行图像[14]。高海平与张小琴在《论东汉壁画车马出行图题材及初步研究》中较泛论地介绍了汉代车马出行的题材[15]，说明这是个在汉代十分受欢迎的图像。刘尊志、赵海洲在《试析徐州地区汉代墓葬的车马陪葬》[16]一文中，探讨了徐州随葬车马的墓葬，认为车马陪葬是男性墓主的特权，反映了墓主升仙的需要，并认为画像石中的车、马及车马出行图等画像不可能是车马陪葬的代替品。

以上研究都各自具有其论点，大多围绕着车名、车辆用途，车马出行图的意义、墓主升仙等问题，还有部分为描述美术评价、介绍性质的文章。以上的许多研究中认为，有一部分的车马出行图是描述墓主往死后世界前进，另一部分可能与后来的"仪仗图"有关，即出行规格可能可以表现墓主人身份，例如河南密县打虎亭二号墓[17]、河南荥阳王村乡苌村墓[18]等。但是，以上文章几乎都没有将图像形式与墓室结构结合的研究。墓室壁画的绘制是否与墓室结构有关？这两者的关系，是否又与墓主人身份有关？目前，汉代壁画墓中出土车马出行图的墓葬约有二十多座，分布在今日的河南、内蒙古、陕西、山西、山东、徐州、河北、辽阳等地，其中以汉代司隶地区所出土的壁画墓最多且画像保存较好，时代延续也较长。西汉的司隶地区下辖京兆尹、右扶风、左冯翊、河东郡、河内郡、河南郡以及弘农

郡；东汉的司隶地区下辖京兆尹、右扶风、左冯翊、河东郡、河内郡、河南尹以及弘农郡。地理位置包括部分今日的陕西省、河南省与山西省[19]。两汉均定都于此区内，其中所出土的壁画、文物可为全国之缩影，具有代表性。本文拟以两汉壁画墓出土最多的司隶地区为研究范围，探讨能或表现墓主身份的车马出行图与墓室结构之间的关系。

一、墓葬的分期与分类

两汉的司隶地区目前出土车马出行图的壁画墓，可按出土报告所示分为西汉晚期、新莽至东汉前期、东汉后期等三期，以下略述墓葬形制、内容，并在墓葬平面图中以粗线标示出车马出行图位置。

（一）西汉晚期：仅有陕西西安理工大学1号墓一座[20]。墓室结构成"甲"字形，车马出行图绘于墓室东墙靠北下方，为一组出行车马，由三部分组成，前面2人乘奔马开道，中间1人乘飞马引导，后面主人乘2马驾车。前面一组两匹奔马被云气覆盖。出行图下部壁画保存极差，报告推断是墓主人乘车图。图1内，1号粗线处标示东壁绘狩猎、车马出行等位置。此墓随葬品中值得注意的是：图中2号方框处是西侧耳室，内置漆木车马明器两乘。由此看来，此墓中的车马应有二组，一为墓主乘云车升仙壁画，二则是放置于耳室内的木制明器。此墓有数件玉器陪葬，报告推测墓主人应为秩两千石以上的官吏。

（二）新莽至东汉前期：出现车马图像的墓葬仅山西平路枣园村汉墓一座。但从其构图看来，应属于田园风景，而非本文所要谈的车马出行图，故省略不提[21]。

（三）东汉后期：共八座，又可依照墓室结构分为单室或仅带一耳室墓，多室或带双耳室墓两类。

1. 单室或仅带一耳室墓：有河南洛阳朱村壁画墓[22]、河南洛阳西工（唐宫路玻璃厂）东汉墓等两座[23]，以下依次介绍。

（1）河南洛阳朱村壁画墓

墓室为砖石结构，结构如图2所示。壁画构图并未分栏，位于墓室南壁中下部，距墓底高1.1 m左右，画面约4.76 m×0.33 m，图2中以粗线框出。内容自东而西为：两男子一站立、一伏地作迎谒状，站立的男子头戴绛色便帽，身着黑色白领长袍，手执版形器，

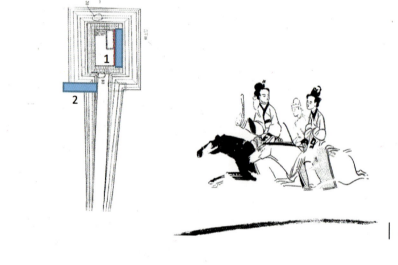

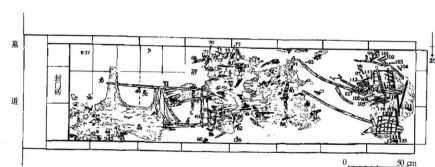

图1 上图左为陕西西安理工大学1号墓平面图，车马出行图位于其中标号1的位置；右为部分车马出行线绘图。下图为耳室中的车马明器，位于平面图中标号2的位置

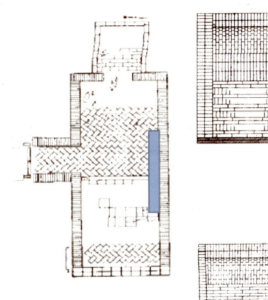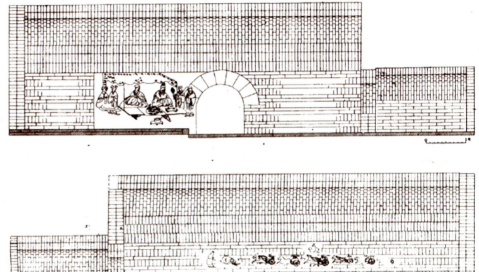

图2　河南洛阳朱村壁画墓，左为平面图，右为壁画位置示意图

身体微倾作迎接状；伏地的男子头戴进贤冠，身着黑色白领长袍，双手捧盾于胸前，跪姿俯身作迎接状。被迎接的队伍共有六辆马车和一单骑，六辆马车均为一车一马。第一辆驾一红马，黑鬃黑蹄，头系黑缨，车上有三人，御者居中，头戴黑帽身着黑袍，皂缘领，手握缰绳；右侧一人头戴黑帽，以下已漶漫不清；左侧一人头戴帽身着黑袍。第二辆驾一黄马，黑鬃黑蹄，马首系黑缨，扬蹄躬腰呈奔驰状，车带伞盖，伞盖边缀有红色饰物，车上坐二人，御者居左，右者头戴进贤冠身着黑袍。第三辆驾一黑马，车上有二人，御者居右，头戴进贤冠身着灰袍，居左者俯身作扶车状，头戴进贤冠身着灰袍，车带伞盖，

伞盖边缀有红色饰物。第三辆马车右侧一人骑白马护卫，头戴黑帽身着灰袍，手执兵器。第四辆驾一红马，黑鬃黑蹄，马首系缨，车上有白色伞盖，伞盖边缀红色饰物，车中坐二人，御者居左，头戴黑帽身着灰袍，右侧一人头戴进贤冠身着灰袍。第五辆驾一黑马，马首系缨，车有箱和伞盖，御者坐车前部，头戴黑帽身着赭色袍，执缰。第六辆已模糊，仅存一红马与一车轮。车马出行图的对面墙壁上绘有帐下墓主夫妇图，墓主夫妇二人端坐于帐下，面前有一几，上置食物、杯盘等。两侧各有二侍者、侍女。从墓室整体画面看，车马出行图的方向是经过图中两位迎谒者再经过墓门，朝向帐下墓主夫妇。

（2）河南洛阳西工（唐宫路玻璃厂）东汉墓

横堂式砖券结构墓，结构如图3所示。壁画内的个体较大，作落地式构图，画面上并未分栏处理，仅在画面中部以一条横线区隔出作画的范围。在南壁东端上端绘有紫红色横栏，下方东端有一女侍，紧接着为两马，左右并排。右边的画面已漶漫，只有马头依稀可见。左边的一匹马身土黄，马鬃、腿、蹄和马鞍均为墨黑色，马上缰绳为土红色。马上骑士一人，但颜色脱落，隐约可见黑发、黑靴。双马之后有马车一辆，双辕双轮，套一黄色马，黑鬃黑轭，马头上也饰黑色缨饰，马身上缰绳、马具为土红色，车上只有车主人的

头冠和紫红袍残迹可辨。车马出行图在图3以粗线框出。其他无存。全幅朝向墓室东壁的帐下夫妇图。

2. 多室或带双耳室墓：有山西夏县王村墓[24]、河南荥阳苌村墓[25]、河南密县后士郭2号墓[26]、河南密县打虎亭2号墓[27]、河南东郊机车工厂墓[28]、河南偃师杏园村墓等六座[29]，以下依次介绍。

（1）山西夏县王村墓

墓室结构为券顶砖室墓，结构如图4所示（车马出行图位置以粗线框出）。壁画绘满墙面，以横线分栏构图。车马出行图位于甬道北壁中下两层、横前室东壁、横前室西壁北侧、横前室西壁南侧等四个位置，以下分述之：甬道有中层（残两块，长约0.66 m，宽约0.55 m）与下层（长1.68 m），前有骑吏，后有士卒；北壁下层内容为左向列队士卒17人。上下两层的人物均头戴介帻，手持矛与盾，从列队方式、装束看来，应为仪仗出行图。横前室东壁有四层车马出行图，残迹为2.20 m×1.84 m。最上层画面模糊，大致可见左行轺车一乘，从骑六名，最后二名骑吏前身较清楚。第二层画面绘左行轺车一乘，骑吏四名，皆手持棨戟，后有步行五佰二人，手举箭持弓，最后一乘双辕黑盖安车为红色车箱，御者着红缘白衣，乘者头戴彩绘黑帻，身穿朱红袍，车后二骑并马而行。其下两层分左右段构图，各有属吏跪拜，右段绘有红色帷帐，帐中有一中年人，头戴黑色平巾帻、身着皂缘领朱红袍服，其下题有墨书："安定大守裴将军"，右侧残有一人痕迹，可能为墓主夫人。横前室西壁北侧壁面尚存，但画面难辨，尺寸为2.72 m×1.84 m，内容类似出行图，可能与下方西壁南侧连贯。横前室西壁南侧为四层车马出行图。第一层已毁。第二层残存左行轺车一辆、从骑一名。第三层为左行曲辕轺车二乘，后车白布车盖处有榜题"为上计掾"，旁有从骑一名与直辕棚车一辆。第四层绘左行骑吏五名，并有榜题"式（弍）进与功曹"，旁有白布盖轺车二乘，有"进守长"的榜题，旁有从骑三名。从各种榜题来看，这一面的车马出行图可能是墓主生前经历与升迁图。墓主可能是安定大守裴将军。

（2）河南荥阳苌村墓

墓室结构为大型拱顶砖石混筑墓，结构如图5所示（车马出行图位置以粗线框出）。壁画绘满墙面、分栏构图，

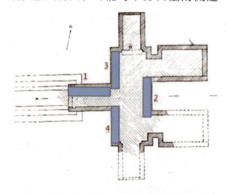

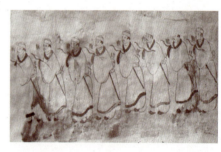

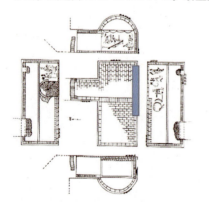

图3 洛阳西工东汉壁画墓的平面、壁画分布与线绘图

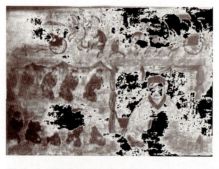

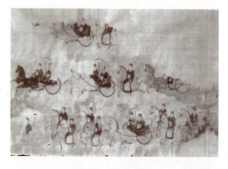

图4 山西夏县王村东汉壁画墓：左上为平面图，右上为平面图中标示1的甬道北壁上层出行图，左下为平面图中标示2的帐下墓主与车马、拜谒图，右下为平面图中标示4的横前室西壁南侧车马出行图

主要位于甬道两侧与前室四壁以及墓室顶部，颜色鲜艳。内容有楼阙庭院、车马出行、人物故事、珍禽异兽、乐舞百戏等，拱券顶上绘有菱形图案和莲花图案藻井。车马出行图位于甬道与前室侧壁，内容大致如下：甬道内的壁画保存较差，但有许多题记；壁画内容为皂衣和赤衣人物，可辨认的题记有"口君解艺""门下贼曹""门下口""功曹""骑吏""郡官口""主簿"等，推测可能为仪仗图。前室侧壁分上下四层，用赤线分界，多为车骑出行图。车骑队伍宏大，部分有隶体墨书榜题："郎中时车""供北陵令时车""长水校尉时车""巴郡太守时车""济阴太守时车""齐相时车"等，车辆类别众多，有釜车、白盖轺车、皂盖车、皂盖朱左轓轺车、皂盖朱两轓轺车、赤盖轩车等，应为墓主生前经历、升迁图。西壁有珍禽异兽图与车马出行图等，但报告中并未多加说明。墓主身份可能为秩二千石以上的官吏。

（3）河南密县后士郭2号墓

具少量壁画的砖石混筑的大型画像石墓，结构如图6所示（车马出行图位置以粗线框出）。壁画主要绘于中室四壁和券顶，各层之间以红色粗线横向分栏构图，但大多已漫漫。车马出行图内容如下：东壁的画面分为上、中、下三部，都以红色宽线分隔。上部为卷云纹，中部为人物像，共九人，皆戴平冠着长衣，分为两列向左行进。上列第一人执棒状物，第二人执便面，第三人执棒状物，第四人肩负棒状物，第五人所在位置稍低，亦执棒状物。下列第一人执便面，第三人执棒状物，其余二人所执何物均已漫漫不清。整个画面似为大型出行图之先导，应属仪仗图。北耳室门洞的东上部壁画仅残留一人及一马，马仅见后半部，马后有一人，头部已残，身着红色衣裳，举足西行。报告推断：中室顶部可能绘云气纹，四壁中上部可能绘车马出行图。

（4）河南密县打虎亭2号墓

墓主可能为秩二千石以上的官员，一说为太守张博雅夫妇，从两墓的各种关系来看，2号墓可能是夫人墓。墓室结构如图7所示（车马出行图位置以粗线框出）。车马出行图内容如下：位于中室东壁的，长7.42 m，宽0.64 m，布

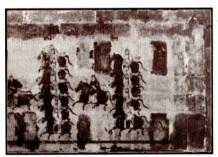

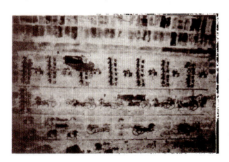

图5 上图为河南荥阳苌村东汉壁画面图；中图为平面图中标示1的车马出行图，位于前横室西壁北段；下图为平面图中标示2的车马出行图，位于前横室南壁西段

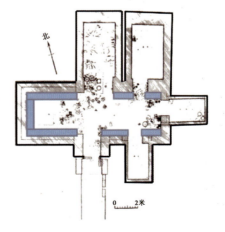

图6 左为河南密县后士郭2号墓平面图，右为墓室东壁中部部分的车马出行图

局可分为三部分：东部为迎宾图，中部为主人乘辎车与从骑出行图，此图又分为上、中、下三栏，接着又是出行图，报告中认为是中室内宴饮图中的宾客乘车与从骑前来的场面。南耳室甬道西壁绘有一辆带伞盖的辎车残迹，车前有两个头戴黑色平冠、身着黑色短衣的人物，作往甬道外行走状。南耳室所代表的可能是车库。

（5）河南东郊机车工厂墓

墓口朝南，结构为较复杂的券顶砖石墓，结构如图8所示（车马出行图位置以粗线框出）。壁画多已残毁，残存部分可看到横向分栏构图，目前仅存门楣内侧、前室、中甬道及中室石壁上。车马出行图部分如下：前室西壁券拱正面目前仅存三骑，中部一骑者头戴黑色冠，上身着白色黑缘交领阔袖长袍，人物面向南方，手御红色缰绳，马为黑色，负有红色马具。上方另有一骑，骑

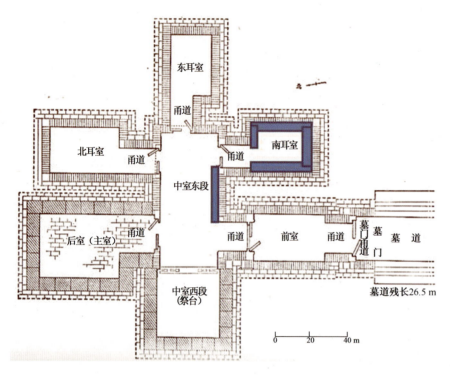

图7 河南密县打虎亭汉墓平面图

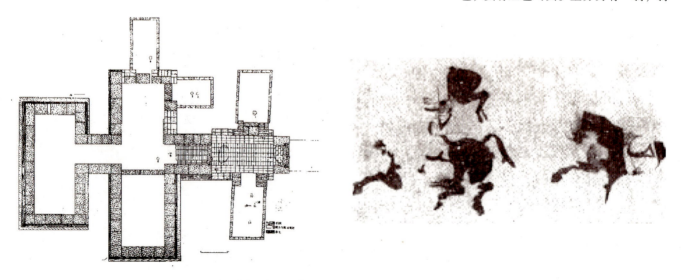

图8 洛阳东郊机车工厂墓，左为平面图，右为部分车马出行图摹本

者仅存白色长袍，马为红毛乌蹄，头朝南向、后腿弯曲。北侧也有一骑，骑者身着白色长袍，下着白色裤、穿黑鞋，马匹亦为红毛乌蹄，头朝南向，作奔跑状。画面仅存长 0.36 m，宽 0.74 m。西耳室甬道北壁也绘一车马图，但也残损严重，车及马后部均已脱落，仅能看出驾车的二匹黑马，身负红色马具，作奔跑状。墓室中其他的壁画有门卫、云气等，中室还有杂耍人物、侍女、舞乐、飞鸟走兽等。报告推测墓主的身份可能较高。

（6）河南偃师杏园村墓

墓门大致朝南。墓室为大型砖券墓，结构如图 9 所示（车马出行图位置以粗线框出）。墓室前横堂南、西、北三壁都有壁画，宽度约 0.6 m，三面全长约 12 m。画面中以两道红色粗线分栏构图，但上下层并无彩绘，仅中层绘有车马出行图，图像内容前后依次是可以衔接的。北壁东段的出行图之下还发现一小幅宴饮图，但保存状况不佳。车马出行图部分主要从南壁甬道口开始，向西连接整个西壁，接着延伸到北壁，共画了九乘安车、七十余个人物、约十匹马，依内容可分为前导属吏、墓主、随从等三大组。第一组画面最长、人物最多，几乎占据整个南壁和西壁的画面，共有前导车三乘，骑吏二十三人、车前伍佰四人。位于前甬道北出口西侧，队伍最前面的步行者手持旌旄，分列左右，后有八名骑吏雁行，马后绘有一步卒，护卫着一乘带盖安车，车上有二人，御者居右。其后六名骑吏和一名步卒引导着第二乘安车，步卒头戴平巾帻，身着宽袖短衣与绑腿，左手持杖，右手举便面。骑吏头戴平巾帻，身着圆领宽袖袍，马匹为黑色，配有红色缰绳，身上有鞍无蹬。第三乘安车之前有骑吏九人、伍佰两人，部分已经漶漫不清。第二组位于前室北壁西段，为墓主主车壁画。包括一乘安车，前后骑吏十二人，车前伍佰六人。墓主的安车比前后属车的尺寸大，四维有车幨，彩饰盖斗，装点较为华丽。主人头戴平巾帻，身着红色宽袍袖，位居车辆左方，御者揽辔牵缰居于车辆右侧。车前伍佰左手执杖，右手举便面，装束与前一组车前伍佰相同，前方有一骑吏作回首催促状。第三组有五乘安车与十名单骑，安车上的是墓主从吏，有的可能是墓主家属。车马的行径方向均朝向左侧墓门方向，目的地并非帐下宴饮，且从各种人物装束推断，应属仪仗图。此墓特殊之处在于：出行图绘制完成之后又加砌一座砖墙，将图隐藏在内，故能保存较好。报告中推断：可能壁画所绘的仪仗图与墓主官职不符而有逾制之嫌，或是两次下葬之间，墓主家庭地位发生较大的变化，但确切原因仍需再考证。

二、车马出行图形式分类

汉代壁画墓的内容庞杂多样，图像经过千年侵蚀而多数漶漫不清，且出土报告大多不附全墓室壁画的线绘图，所以在图像内容的读取方面，除了努力将分散的图片拼凑对应之外，只能仰赖报告中的文字描述。对于研究古代艺术而言，这并不是一个可靠的研究方式，但我们仍可从画面与报告文字中发现：出现车马出行图的墓室有单室带一耳室墓和多室或多耳室墓两大类，而这两大类墓室构图的最大差异在于"分栏"与否。单室墓的壁画均不分栏，而多室墓则分栏构图。

汉代墓室壁画与画像石中经常使用

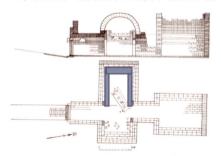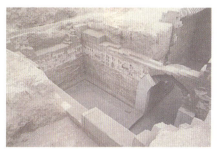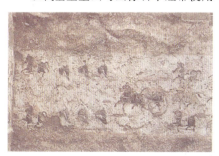

图 9　偃师杏园村东汉墓，左为平面图，中间为墓室俯视图，右为部分车马出行图

水平横线来作分栏处理。除了作为宇宙观的区别之外[30]，也可作为视觉上区隔各类题材、利于画面安排的做法。从视觉上而言，以线条隔开画面的做法通常用于绘满全室的壁画。因此，通常内容愈丰富、画面愈复杂的墓葬，愈需要分栏处理；反之，内容与画面都较简单的墓葬则无此必要。

汉代壁画墓（尤其是东汉）的建筑结构与装饰的丰富程度，通常直接关系到经济能力，以打虎亭汉墓为例，按100人从事所有建筑相关事务来说，从动土到完工总共需要五六年的时间才能完成，没有一定的经济实力，是无法负担这种类型的墓葬的[31]。换句话说，能负担较多花费的多室墓，通常装饰也较花费低的单室墓来得更为复杂。因此，作为壁画墓的一种题材，车马出行图的华丽程度其实也与墓葬建筑的结构有相当的关系。

除了分栏与墓室结构的关系之外，我们还可将壁画的布局与题材再做更深入的分类。从目前的画面上看来，除了山西平陆枣园村墓葬的田园风景、河南打虎亭汉墓南侧室的车库以外，其他大致可分成三大类：

A类：墓主抵达祭祀、宴饮场所图。大部分接续帐下墓主夫妇图，墓主人前面有几、案等，两侧时有侍者，部分周围还有各类宾客、宴饮、乐舞等，估计是与墓主一起接受祭祀的陪客与相关场景[32]。此类之中，还可依照场面的大小、宾客与乐舞杂耍场合的有无分为A1型"墓主人前往祭祀场合图"与A2型"墓主人与陪客前往祭祀场合图"两类。

B类："仪仗图"。场面较为宏大，除车马之外，往往有手持便面、棨戟、矛盾的辟车、伍佰等随从。

C类："墓主升迁图"。有"为××时"的榜题，以叙述墓主生前升迁为主。

将前述墓葬综合来看，单室或带一耳室的墓葬中，河南洛阳朱村壁画墓、河南洛阳西工壁画墓这两座的车马出行图均无上下分栏，人物比例较大、采落地式构图，且出现的人物、车辆均较少，整个场面看来较小。洛阳朱村墓中，有执版形器的男子迎接自西往东来的六辆马车和一单骑，其目的是前往另一侧壁画的帐中墓主夫妇图。洛阳西工壁画墓中的车马出行图则是由侍女、马匹与马车组成，行进方向也是墓室东侧的帐中墓主夫妇图，表示墓主人乘车马到墓地（或祠堂）之后，进入账中。这两座墓的车马出行图都属于A1型。

多室墓或带多耳室墓方面，墓葬出现车马出行图的年代较早，从西汉晚期陕西西安理工大学1号墓所随葬的玉眼障、琀与各种随葬品来看，墓主的身份可能较高。此墓中壁画题材非常丰富，除了在云雾之中的车马出行图之外，另有天文、神兽、狩猎、羽人、乐舞享乐以及宴乐图；而这幅车马出行的方向是与羽人、神兽等搭配出现的宴乐图，属于A2型。此墓中，除了主室以壁画形态出现的车马出行图之外，在西侧耳室中还有漆木器制成的车马两乘。这两种不同的材质与出现位置，似乎暗示着不同的用途。

新莽至东汉前期目前缺乏数据，但在东汉后期墓葬中已经可以看到分栏处理的构图方式。山西夏县王村有四面墙上绘有车马出行图，包括甬道、中室等。整个墓室中的车马出行图共有三幅，分别为：1. 甬道里有吏、士卒等人物，持矛与盾，属B类"仪仗图"。2. 横前室东壁的四层出行图当中有属吏跪拜，受跪拜对象的帐中人物榜题为"安定大守裴将军"，属于A2型的"墓主与陪客前往祭祀场合图"。3. 在横前室西壁的四层出马出行图中，从"为上计掾""式（弌）近与功曹"等榜题来看，可能是C类的"墓主升迁图"。河南荥阳苌村墓的壁画也有两幅：1. 甬道绘了许多皂衣和赤衣人物，榜题为"门下贼曹""功曹""主簿"等，应为B类"仪仗图"。2. 而墓室前室车马出行的图像中，从"长水校尉时车""齐相时车"等榜题看来应属C类"墓主升迁图"。河南密县后士郭2号墓目前仅存一类，画面一样以红线分栏，最上层为卷云纹，中、下层为人物像，从人物的排列与所执物品的情形来看，发掘报告认为是"大型出行图之先导"，应为B类"仪仗图"。墓室中其他的壁画已残，报告推测中室四壁中上部可能绘有车马出行图，但目前已无法得知详情。

河南密县打虎亭2号墓的中室四壁壁画可连成一幅大幅的出行图，加上南耳室，共有两幅：1. 从南壁开始为：迎宾图、分为三栏的主人轺车与从骑出行图，接着是宾客乘车与从骑前来参加宴

饮的出行图，整体来看应该为 A2 型"墓主人与陪客前往祭祀场合图"。河南洛阳东郊机车工厂汉墓的车马出行壁画位于前室西壁门楣，西耳室甬道北壁绘一车马，大部份毁坏严重，无法确定是否有宾客图，故仅能算 A1 型"墓主人前往祭祀场合"图。偃师杏园东汉墓的车马出行图画面宏大，第一组的人物将近 30 人，持旌旄等物，应属 B 类"仪仗图"。第二组有墓主主车、随从与眷属，接着前堂北壁东端还有宴饮图，整体而言可能接近 A2 型"墓主人与陪客前往祭祀场合图"。

将以上数据以表格说明：

从表 1 可知：出现最多的图像是 A 类，这也是信立祥所认为的"墓室中一般会配置的车马出行图"[33]。细分之后，单室墓中大多为 A1 型图像，多室墓中则增加宾客、宴饮等场合而成为 A2 型，可见墓室结构与图像分类具有一定的关系。单室墓的画面不做分栏处理，在表现墓主前往祭祀、宴饮场合时，车马图像较为简单，仅有主人与随从。多室墓的画面较内容丰富，不但具有墓主人与随从，更增加了家属车、陪客，还搭配了迎宾图、表演的乐舞杂耍、制作餐点的庖厨等图，可说是 A1 的加强版。其实这也可以从经济因素来理解。东汉因为"举孝廉"等因素，富者相竞将墓室建造得华丽、繁复，因此多室墓中 A2 型的图像比 A1 型更受欢迎，也更有世俗感。

在以往的研究当中，B 类的仪仗图和 C 类的升迁图曾被分开提及[34]，但并未做定义上的区分与更深入的讨论。从位置上来看，两者最大的不同是：B 类的仪仗图多出现在甬道及附近，而 C 类的图像多出现在中室。B 类的仪仗图出现次数比 C 类升迁图还多，且从组成人员到所持物品、排列方式等，都比较接近北朝以后的仪仗图，可说是其先声。虽然汉代文献中记载各种不同品阶出行所应有的不同等级队伍[35]，但从目前的状态来看，东汉仪仗图中不论是所持物品、出现位置与人物等都还不成定制，无法将图像与文献做对应，更无从确知墓主人身份，只能将这类的出行图视为一种墓主人炫富的工具。事实上，东汉时期能以前呼后拥之姿出行的，不只是皇亲国戚或高官厚禄，庄园地主与豪强也能享有此种门面。东汉庄园经济发达，豪族生活富庶奢侈，车马之盛、仆从之多，文献中不乏例子。王符在《潜夫论·浮侈篇》中提到："其嫁娶者，车骈数里，缇维竟道。骑奴侍童，夹毂并

表1　汉代司隶地区墓室形制与车马出行图形式分类表

墓室种类	墓室名称	A 类		B 类	C 类	其他车马	附注
		A1	A2				
单室	河南洛阳朱村墓	✓					
	河南洛阳西工墓	✓					
多室	西安理工大学 1 号墓		✓			✓	漆木制车马明器
	山西夏县王村墓		✓	✓	✓		
	河南荥阳苌村墓			✓	✓		
	河南密县后士郭 2 号墓			✓			
	河南密县打虎亭 2 号墓		✓			✓	南耳室：车库
	河南洛阳东郊机车工厂墓		✓				
	河南偃师杏园墓		✓	✓			

说明：A1 型图像：墓主前往祭祀场合图。A2 型图像：墓主与陪客前往祭祀场合图。
B 类图像：仪仗图。C 类图像：墓主升迁图。

引"，这并非官吏出行，而是一般豪族嫁娶场面；仲长统在《昌言·理乱篇》里提到："豪人之室，连栋数百。膏田满野，奴隶千群，徒附万计……"，所描述的正与B类的仪仗图所绘场面相当。

此外，榜题是区别B类与C类的主要方式。C类的升迁图较接近于信立祥所提到的武氏祠墓主升迁图，在其他地区的许多墓室中亦有出现[36]，其榜题成为判断墓主人身份的最佳方式。部分研究认为，汉代壁画墓的墓主身份均为中上贵族阶层人物[37]，即由此升迁图的配车及榜题而来。如果说B类图像的墓主在东汉可能是个无官职的地主土豪，那么具有官员身份的C类图像的墓主，便为B类墓主更为向往的对象。在讲求现实的汉人眼中，能"射侯射爵"肯定是件光耀门楣的大事[38]，而东汉普遍"生不及养，死乃崇葬"的情形也与当时"举孝廉"的制度有关。因此，在墓葬装饰制度并不那么严格的情况下，若墓主家族具有一定的资产，又有官职，那么，在壁画中强调自己的政治地位也是可以理解的。但这里还需要注意的是：部分具官职身份的墓葬没有升迁图。以打虎亭2号汉墓为例，既然知道墓主人为弘农太守张博雅夫妇，为何在该墓壁画中不见升迁图？根据刘尊志、赵海洲的研究，车马陪葬是男性墓主的特权[39]，故作为夫人墓的2号墓中没有这类的升迁图，这也是可以理解的。

三、车马出行图的由来与发展

汉代墓葬艺术当中大量出现的车马出行图，由来到底为何？以西汉晚期陕西西安理工大学1号墓为例，所陪葬的漆木马车明显与位于主室壁画上的车马出行图不同，让人不禁要问：为什么要在一座墓葬中安排两种不同材质、不同位置、不同表现方式的车马？耳室中的车马明器与哪一类的车马出行图像有传承关系？壁画中的云中车马图又转变成哪一类图像？关于这些问题，或许我们可以从更早或其他的陵墓陪葬物来寻找答案。

黄展岳在《秦汉陵寝》一文中提到：秦始皇陵的陪葬坑可分为三类：（1）模拟军队送葬的兵马俑坑；（2）模拟宫廷马厩的马厩坑；（3）象征宫苑珍异动物的动物坑。西汉陵寝陪葬坑经钻探后则有车马饰件、苑囿动物、武士俑群、木车马、禽畜模型、珍宝财物等[40]。其中，第一类模拟送葬的兵马俑就是出现在东汉后期的B类仪仗图的

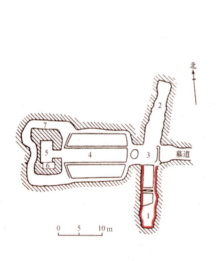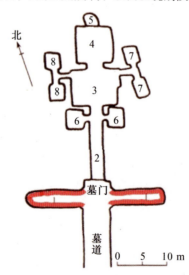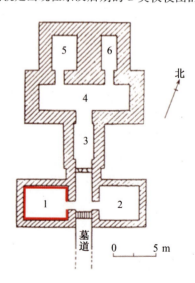

图10　左为河北满城汉墓1号墓中山靖王刘胜墓，中为曲阜九龙山3号墓鲁王墓，右为河北定县中山王刘畅墓

先声，两者都具有展现排场、护卫墓主人出行的功用，在北朝以后的壁画墓中可见到更进一步的发展。在《汉代诸侯王墓论述》一文中，黄展岳也提到：真车真马殉葬原来是先秦旧制，西汉初期仍多在墓葬附近挖坑另埋，以后逐渐移置于墓门前或墓室内，专设车马库陈放车马[41]。图10为三个诸侯王墓的平面图，粗线描绘处为车马库位置，西安理工大学1号墓中漆木车马的位置与这些王陵的车马坑位置相同，表示漆木马车可能是由车马坑变化而来。在河南密县打虎亭二号墓中，我们也可以看到代表车库的耳室里画了车马图像，这都明白地表示：壁画是作为真车马的替代品的。

另外，B和C类图像的关系，可从山西夏县王村墓与河南荥阳苌村墓两座墓室中C类图像的分布区域来看：这两类图像的画面似乎可以连接起来，如此或可猜测，C类图像可能由B类图像中分支出来。在东汉炫富及突显墓主地位的风气下，具有清楚榜题的升迁图比仪仗图更能显示墓主的身份与地位。然而，与B类不同的是，C类的升迁图在北朝墓室壁画中似乎不见踪迹。笔者推测，这种炫耀身份与地位的方式可能已被逐渐出现的墓志铭所取代。

那么，A1型和A2型有没有前后发展的关系呢？从西安理工大学1号墓主室里所绘的A1云中车马中我们可知：这类车马出行的主角是墓主人[42]。但是再深究图像，还可以发现：墓葬的时代不同，这类出行图的行进目的地也有所不同。西汉时期墓室壁画中升仙思想较为浓厚，而东汉时期则较多世间享乐等画面，这点在A类墓主车马出行图中也有所体现。西汉时期西安理工大学1号墓的行进方向是云端，但是东汉时期的墓室壁画中已与帐中墓主夫妇、各种宴乐享乐图等连成一个大画面。行进终点的转变，或许也和丧葬思想的转变有关。这类图像，到北朝时期的壁画墓中仍被保留下来，成为墓室中墓主人座帐两侧的牛车与马车。

四、结语

通过对汉代司隶地区壁画墓中车马出行图的整理，我们可以发现：车马出行图所具有的意义，不只是一般而言的"升仙"目的。在中国古代的丧葬艺术当中，车马出行是一个既长远又充满变化的题材。从先秦的真车马随葬，到西汉时期以木车马明器取代，接着又转换成壁画与画像石的形式。在北朝以后，壁画成为高级墓葬装饰的标志，墓室结构从多室墓变化成单室墓，车马出行也转换成甬道里的仪仗图。由于各个不同时代的政治、社会及思想背景，造成了对墓葬艺术的表现形式、材质以及各种规范均有不同的要求及表现，但根源都来自于秦汉以前的墓葬艺术。车马出行图的转变，正好就是这些转变的最好缩影。

注释：

[1] 信立祥：《汉代画像石综合研究》，北京：文物出版社，2000年。

[2] 贺西林：《古墓丹青——汉代墓室壁画的发现与研究》，西安：陕西人民美术出版社，2001年。

[3] 黄佩贤：《汉代墓室壁画研究》，北京：文物出版社，2008年。

[4] 练春海：《汉代车马形象研究——以御礼为中心》，桂林：广西师范大学出版社，2012年。

[5] 赵化成：《汉画所见汉代车名考辩》，《文物》，1989年3月，76-82页。

[6] 高崇文：《西汉诸侯王墓车马殉葬制度探讨》、《再论西汉诸侯王墓车马殉葬制度》，原各载于《文物》1992年第2期、《考古》2008年第11期，后载于《古礼足征——礼制文化的考古学研究》，上海：上海古籍出版社，2015年，201-216页。

[7] 冯沂：《临沂汉画像石中所见车骑出行图考释》，《文博》，2004年2月，5-29页。

[8] 何先红：《四川汉代画像砖的车马出行种类》，载于河南博物院、中国汉画学会编：《中国汉画学会第十三届年会论文集》，郑州：中州古籍出版社，2011年，42-49页。

[9] 巫鸿：《从哪里来？到哪里去？——汉代丧葬艺术中的"柩车"与"魂车"》，载于《礼仪中的美术》（上），北京：三联书店，2005年，260-273页。

[10] 胡洁：《汉画像石车马出行图的构图形式》，《艺术与设计》，2008年8月，228-230页。

[11] 李立、谭思梅：《汉画车马出行画像的神话诠释》，《理论与创作》，2004年11月，117-124页。

[12] 刘克：《汉代车骑出行羽化升仙画像石葬俗略论》，《文博》，2004年10月，50-56页。

[13] 韩宏：《汉画像石车马出行图中车马与吏制关系的思考》，《美与时代》，2008年3月，78-80页。

[14] 叶磊、高海平：《汉墓丹青——陕西新出土四组东汉墓室壁画车马出行图比较浅探》，

《湖北美术学院学报》，2010年4月，16-21页。

[15] 高海平、张小琴：《论东汉壁画车马出行图题材及初步研究》，《西北美术》，2008年12月，47-49页。

[16] 刘尊至、赵海洲：《试析徐州地区汉代墓葬的车马陪葬》，《江汉考古》，2005年3月，70-76页。

[17] 河南省文物研究所：《密县打虎亭汉墓》，北京：文物出版社，1993年。

[18] 郑州市文物考古研究所、荥阳市文物保管所：《河南荥阳苌村汉代壁画墓调查》，《文物》，1996年第3期，18-27页。

[19] 本文的汉代地图采自谭其骧主编：《中国历史地图集　第二册·秦、西汉、东汉时期》，北京：中国地图出版社，1996年6月，河北第三次印刷版本。

[20] 西安市文物保护考古所：《西安理工大学西汉壁画墓发掘简报》，《文物》，2006年第5期，7-44页。

[21] 山西省文物管理委员会：《山西平陆枣园村汉画墓》，《考古》，1959年第9期，462-468页。

[22] 洛阳市第二文物工作队：《洛阳市朱村东汉壁画墓发掘简报》，《文物》，1992年第12期，15-20页。

[23] 洛阳市文物工作队：《洛阳西工东汉壁画墓》，《中原文物》，1982年第3期，15-21页。

[24] 山西省考古研究所、运城地区文化局、夏县文化局博物馆：《山西夏县王村东汉壁画墓》，《文物》，1994年第8期，34-46页。

[25] 郑州市文物考古研究所、荥阳市文物保护管理所：《河南荥阳苌村汉代壁画墓调查》，《文物》，1996年第3期，18-27页。

[26] 河南省文物研究所：《密县后士郭汉画像石墓发掘报告》，《华夏考古》，1987年第2期，96-223页。

[27] 河南省文物研究所：《密县打虎亭汉墓》，北京：文物出版社，1993年。

[28] 洛阳市文物工作队：《洛阳机车工厂东汉壁画墓》，《文物》，1992年第3期，27-34页。

[29] 中国社会科学院考古研究所河南第二工作队：《河南偃师杏园村东汉壁画墓》，《考古》，1985年第1期，18-24页。

[30] 信立祥：《汉代画像石综合研究》，北京：文物出版社，2000年，59-62页。

[31] 河南省文物研究所：《密县打虎亭汉墓》，北京：文物出版社，1993年，334-340页。

[32] 在画像石方面，信立祥将这类图像归为「墓主到祠堂受祭祀」图，请见氏著：《汉代画像石综合研究》，北京：文物出版社，2000年，102-118页。但笔者认为壁画方面仍可再做细分。

[33] 信立祥：《汉代画像石综合研究》，北京：文物出版社，2000年，102-118页。

[34] 例如信立祥的分类中，将车马出行图分为二类：一种是不变性内容，即"墓主到祠堂受祭祀"，另一类为"可变性内容"，就包括了孝堂山的"大王车出行"与武氏祠的墓主人升迁图。但文中并未做定义上的区分。

[35] 详见范晔：《后汉书·舆服志》，《汉川草庐》：http://www.sidneyluo.net/a/a03/119.htm；http://www.sidneyluo.net/a/a03/120.htm。检索日期：2013年11月8日。

[36] 例如和林格尔汉墓等。图版见：陈永志、黑田彰主编：《和林格尔汉墓壁画孝子传图辑录》，北京：文物出版社，2009年。

[37] 汪小洋：《汉壁画墓墓主人阶层探讨》，载于《汉墓绘画宗教思想研究》，上海：上海大学出版社，2010年，42-54页。

[38] 邢义田：《汉代画像中的"射侯射爵图"》《中研院历史语言研究所集刊》71.1（2000）：1-66页。

[39] 见注13。

[40] 黄展岳：《秦汉陵寝》，载于《先秦两汉考古论丛》，北京：科学出版社，2008年，1-11页。

[41] 黄展岳：《汉代诸侯王墓论述》，载于《先秦两汉考古论丛》，北京：科学出版社，2008年，12-37页。

[42] 巫鸿：《从哪里来？到哪里去？——汉代丧葬艺术中的"柩车"与"魂车"》，载于《礼仪中的美术》（上），北京：三联书店，2005年，260-273页。信立祥：《墓地祠堂画像石》，载于《汉代画像石综合研究》，北京：文物出版社，2000年，102-118页。

（朱浒审稿）

秦汉时期的中国宗教艺术

[美] 克雷斯基[1] 著 徐中锋[2] 译

(纽约城市大学,纽约,NY100468)[1]

(中国航海博物馆,上海,201306)[2]

【译者按】克雷斯基(Patricia Eichenbaum Karetzky)是纽约城市大学亚洲艺术学院的兼职教授,她曾做了五年的中国宗教杂志的编辑,发表了许多研究中国传统文化的书籍和文章,尤其是对于佛教和道教的宗教艺术研究,有许多独到的见解。本文摘自其新作《中国宗教艺术》中的秦汉部分,全心编译,以飨读者。不当之处,敬请指正。

【提 要】从某种意义上来说,秦始皇的行动积极引导了宗教思想的发展。而作为国家思想体系的基础,儒家学说成型于汉代。中国君主以及他的宫廷通过国家行为规则来控制宗教活动,创造了一个影响近两千年的先例。儒家思想可以被看作是一个基于神圣范本、政权认同、仪式祭祀的宗教传统,并通过偶像、寺庙等来形成其表达思想体系的图像系统。儒家学说也提供了中国传统美学的广泛架构,是后来宗教艺术表达、传教主题的基础。在此研究中,儒家学说包括孔子著述、官方教学和基于其思想体系的、与国家有关联的祭祀、仪式、考试选拔等,以及后来为了祭拜圣人而衍生的关于偶像、寺庙的宗教制度等。道教的艺术稍晚一些,开始于道家思想基本成型、道家造像基本产生的汉代末期。汉代以后,一些宗教学校开始出现,传播不同的、关于神圣仪轨和实现天地万物精神单元的方法,传道士当权派也开始出现。

【关键词】儒家 宗教 思想体系 传统美学 艺术 标志图像

作者简介:

P. E. 克雷斯基(1947—),美国纽约城市大学亚洲艺术学院兼职教授。研究方向:中国宗教艺术。

徐中锋(1974—),河南洛阳人,文博馆员,现任职于中国航海博物馆。研究方向:艺术考古、美术史。

一、秦始皇的积极引导

经过一段岁月,秦国成功地征服了其他封建领域,统一了中国。在致力于创建第一个封建王朝的过程中,这位第一位皇帝做出了诸多可怕的暴力行为。但是,他发动的政治改革在接下来的两千多年中,不间断地存在于中国社会。秦始皇曾拥有的庞大帝国和精美宫殿虽已烟云飘散,但他的陵墓地址以及近一万个真人大小的陶制兵马俑陆续被发现,皇陵至今没有被发掘,是一件很神秘的事情。

抱着实现政治统一的期望,始皇帝对他控制下的王朝颁布了一系列制度,其中有一些是高度务实和有着深远影响的制度。他统一了法典法律,分别延伸至民用、军用以及行政领域,直至郡县一级,甚至更小的单位。为促进贸易发展,他也统一了文字、度量衡和金属货币,统一了轮轴的长度。同时,将重量标识刻在小块金属上,将证明标识刻在陶器上,这都与他的统治息息相关。他还将从各个地区收集的武器熔化并分铸成十二个巨大的人型雕像,放置在宫殿前,传统观点认为,是为了防止谋反。

为创建一个统一的意识形态,公元前213年,这位第一帝国的皇帝又颁布了一项法令,将包括诗经在内的很多著作都付之一炬,其中甚至包括周代末年的。还有就是,因为一些文本被认为是干扰统一、鼓吹分裂,所以任何人阅读或窝藏文本都将面临监禁或死刑。经此之后,所剩无几,只有一些诸如军事、医疗、农业和占卜等实用范围内的。

史料记载,始皇帝曾下令将那些所谓顽固的文人聚集在一起扔进坑里活埋,禁止为他们举行葬礼,据说是可以让这些反对者的灵魂始终流浪。他在位期间大兴土木,包括长城、阿房宫,和他自己那两平方公里的陵寝。他的陵寝被修成一个满布植被、河流的地下宫殿,棺材中有各种奇珍异宝,周围有大量的兵马俑,以及高高在上的封土堆。

为了这些建设项目,他曾下令,年龄在18岁至55岁之间的男性必须应征,从事异常辛苦的劳动。为了向世人昭示其为第一天子,特意将登基仪式选在儒家圣地的山东泰山进行,他认为,泰山是建立宇宙天地之间联络的地点。官员对此意见不一,但他坚决予以反对,他将这个决定归因于阴阳、五行理论。他希望永生,并请教于炼丹术士和法师,法师建议他派遣童男童女去寻找仙山并带回长生不老药,但派出去的人再也没有回来。这种对永生的渴望,正是引导他设计这样一种坟墓的原因。《史记》中还有:在始皇帝巨大的墓穴里,复制了整个星空,包括天上的银河,甚至还有牛郎星与织女星这两颗恒星每七年的相会。这个假说,后来演变成了一个浪漫的传说,或可被理解为阴阳的结合,甚至可以代表始皇帝一直期待的死后重生。

迄今为止,在过去三十年的考古发掘和调查中,不仅发现了成千上万的兵马俑、数不清的马匹和车辆,还有大量的青铜器皿以及上面镶嵌的金子。

二、儒学发展的汉代

孔子作为伟大的思想家，被称为孔夫子或孔圣人（公元前551—前479年），主张宣传社会责任和个人道德修养。他的教义被学生和追随者整理并保存下来，成为在中国文化和艺术中最具影响力的思想之一。孔子之所以被尊为圣人、先师，是因为儒家教义从一开始就被视作是宗教活动，与他相关的思想体系经常被认为是中国的传统宗教之一。如C. K. 杨所述，儒家的早期思想是基于信仰的理想天堂、占卜以及阴阳五行理论。罗德尼·L. 泰勒认为他的教义的贡献是指出了人与天堂之间的关系。在后来的时代里，孔子一直被奉为神，供奉于庙宇之中，社会对他的崇拜无以复加。

本章的研究，将分析孔子作为圣人的特征、教义、门徒，以及他的思想方式是如何成为一个重要国家意识形态的，还将讨论儒家思想的图像主题以及其对艺术的影响。对于署名孔子的著作，因为经历毁坏及重组复原，很难分清哪些出自孔子、哪些出自他的追随者。托马斯·威尔逊解释说，儒家思想已经不仅仅是孔子本身，更多的是一种传统文化，这其中包括他自己的思想以及后期追随者不断发扬光大，形成古老的传统，记录并彰显着先人的智慧。

在过去几个世纪的复杂过程中，通过各种各样的传说，可以揭示出孔子的身份由来与演变。在最近的研究中，莱昂内尔·詹森的论述，揭示了孔子被后人神化的过程。在司马迁的《史记》中可以看到，孔子的生平经历了几个重要的时期。另外，在对一些宗谱的研究中，有人认为孔子的祖先一直都是皇室，建立了从夏至商等各个朝代。在叙述他的早期生活时，也有诸多的神话元素，比如预示他出生的两次日食、他母亲因梦而怀孕以及他出生时的奇怪形状等。但是如果简单直白的说，孔子就是出生在山东一个贫穷家庭的孤儿，年长后以教学的方式游说于各个邻国。詹森说，"流行观点所描述的孔子，完全是汉民族为了彰显自己民族的尊贵，将其推崇为卓越的全知，缺乏史实基础。但是，毫无疑问，作为先知的孔子，那个时代就是他的时代，他是一个无冕之王。"

儒家学说认为，孔子主张道德上的君子，成为一个真正的道德绅士是至关重要的，在他的心目中，尧、舜和周公是道德的至高楷模，这对于理解一些历史事件是至关重要的。美德的组成包括承担责任、真诚和慷慨，并以此拜祭天堂和祖先，我们可以在当时的青铜器铭文中看到这些早期祖先崇拜的重要证据。其还认为，人必须保持合适的家庭成员以及国家组织之间的关系，这些关系包含真诚、互惠、美德、爱和公义，是完美的。有几个主要的文本构成了儒家经典，大多数学者认为，《论语》作为他的语录，是在他死后五十年里的整理编写，是目前研究孔子思想的主要资料。在后来断断续续的新材料中，尤其是公元前55年的汉墓出土材料，为学者们提供了更多的研究可能。

此外，五经、春秋等这些著作的编译，可以追溯到公元前一世纪乃至公元前五世纪。传统观点认为，孔子编辑的诗集都是描述前朝的歌曲，歌词则来自于士大夫和贵族，其中能显示出当时社会的种种问题以及对社会现状的担忧，同时也展现出了解历史的重要性。在底层社会里，民众需要听到他们的歌曲，只是后来曲调失传了。而作为上天之子的国王，教义中认为，他们有义务抚慰神以便保护和祝福他的子民。霍华德·史密斯曾列出了国王的职责："作为国王，每五年都要参观并检查土地。如果任何其治下的山丘和河流没有得到关注，便会被认为是一种不敬的行为。"

五个经典之中的《易经》是占卜的文本，撰写于周朝早期，当得到孔子的赞扬之后变得重要。易经有六十四卦，文本基于绘图，其中描述农业的部分，从秸秆到肥沃的土地再到农场的建立，每一个象征性的图像模型代表了男人、地球和天堂。正如基督教学者Jochim所观察到的，其背后的理念更多，一方面将宇宙视作是拟人化的神所控制的，认为其是有规律的客观过程；另一方面，也天真地认为人类与大自然之间存在相互依存性，并发展到了需要定义字符的关系。

三、儒家的仪式和帝王崇拜

在汉代，政府将儒家学说提升为国家意识形态，认为国家控制了天上和超

自然的力量。汉高祖（公元前206—前195年）是第一个在曲阜参拜孔子的坟墓并进行祭祀仪式的皇帝。在后来，曲阜仍然组织仪式并宴请孔子的后人。

学者的主要工作，是恢复史料的真实性、还原仪式的准确性，而秦始皇所摧毁的正是学者们口头传播的经典和潜心传承的文献。古代帝王关心的是建立和维护皇帝的福利，并为国家承担责任，他们往往主持仪式活动，祈求上苍保障生育繁衍以及风调雨顺，保证作物丰收，避免灾难发生。而一些无法解释的自然事件，则可以作为预兆告诉世人，帝王的违规行为若再无人关注，那么将预示这个时代的结束。

在汉代初期，曾经倡导过法家。直至汉武帝（公元前140—前87年）时期，才开始"独尊儒术"。公元前130年，大汉王朝在首都长安的东南部建立了一座祭坛，象征着儒家学说成为了统一宇宙的最高规则。

当时的观念认为，击鼓仪式有助于增强大地繁育能力，祭祀仪式可以用来告慰天神，而这些天神正是掌控日月食、洪涝和干旱的天神。汉武帝也曾举行天地封禅仪式，主要地点也是在山东的泰山。虽然封禅、祭祀的仪式没有目证与记录，但据传说，仪式是双重的：其一为王朝的成功感谢天神；其二希望再佑助王朝永久不亡。有些随行的大臣则负责祭祀被认为级别稍低的神灵。之后的汉朝皇帝同样致力于操办必要的仪式，选用教育良好的官员，并响应百姓的需求。

汉宣帝统治时期（公元前73—前48年）是儒家经典的黄金时期，当时的十二学者组成书局，在未央宫的一处厅堂进行了学术辩论，深入研究了五大经典，成果得以刊印后，进入了选官考试的备考标准课程。这样的学术活动，在汉元帝时代（公元前48—前32年）得以持续，皇家藏书馆的一个目录也在该时期编纂。

在汉成帝统治时期（公元前32—前6年），儒家思想均付诸实践。由于皇家的奢侈之风耗尽了国家的财宝，所以学者们开始建议改革；因为祭祀先王的寺庙日常消耗巨大，在特殊的日子还需出三十个人头陪葬，所以学者们开始倡导减少祭祀，关闭各地庞大的庙宇群。纵观整个汉代，有两大文化偶像成为后世后代的典范，一个是响应国之需要的圣贤君王，另一个则是儒家谦谦君子。这些君子每天都会自省：回避个人情绪，减少欲望和野心；把为他人谋福利作为第一要务，即便与个人利益相冲突。这些理想在《论语》的章节中都有提及，如：作为圣贤，有三敬。敬天之法则，敬伟人，敬圣贤语。这些学术经典中，并不包含财富、权力和地位的内容，可能与当时代人的信念有关，他们可能认为学术经典的思想应该只能包含真诚、忠诚、谦虚和正直。

早前的儒家典范除了孔子，还有之后公元前四世纪的屈原，他的诗歌《离骚》悲叹了自己在盛行阿谀逢迎之风的官场上的失败。传说他为了大义跳进汨罗江，后人为了缅怀他，将每年的农历5月初5定为端午节。事实上，这个节日的渊源更加久远，是后来的儒家学者将之与屈原关联在了一起。

忠于朝廷、践行儒家思想是汉代史学家司马迁终其一生的追求（公元前145—前90年），他的政治谏言饱受朝堂谴责，被君王责令以宫刑，大历史学家遭受了严重的耻辱。在一封致友人的信中，他用痛彻心扉的语句解释了他的种种政治理由，并提及他的著作《史记》。《史记》也是儒家经典的一部分，也是记载孔夫子最早传记来源。

另一位汉代儒家的代表人物是唯物主义者王充（公元27—97年），他相信逻辑分析以及理性推理，谴责迷信的信仰与解释。例如：如果人从一开始死去就变成鬼魂，那世间怎么可能有如此多的藏魂之处。人们看到的鬼魂衣着规范，那是不是说衣服也可以是鬼魂？又或者说为什么动物没有鬼魂？儒家思想家常秉持反迷信立场，他们认为对神秘力量过于推崇就会掩盖掉逻辑，是不人性的。王充还批评朝廷的奢侈行为，叫停需要巨大支出的封建哀悼仪式，但基本上都遭到无视。

汉代的厚葬习俗，可以用来证明道德上的高尚，用来证明孝顺，呼应了理想的君臣、君民关系，故而越来越规模巨大，似乎葬父之路上没有多余的开支一说。的确，这些公众活动可以得到大众的认可，有助于提升封建王朝的稳固，所以很难得到改正。总之，唯物主义学者虽然"失败"，但不失高尚，这也是一个延伸了几千年的文化线索。

近二百年后，西汉进入毁伤性时

期，宦官专政、贵族贪婪、国家腐败、干旱等自然灾害的发生挑战了政权的稳定性。在随后的政治混乱中，王莽（公元前45—公元23年）在公元9年篡夺了王位，并宣布是天赋王权。不过，王莽施行了很多新政策，包括恢复儒家文书、重振经济以及改革政治等，他还重建了明堂，其纪念碑式的外观重唤了古典祭坛的结构，作为象征性的形式，其大厅里呈现出天圆地方的宇宙形状。在古代的传说中，明堂能昭示政府的美德和与自然的和谐，以至于每年重要的仪式都在此进行。

1986年，在西安附近考古遗迹中，发现了一个有三层架构的中央圆形大厅，直径长达62米，撑托在巨大的矩形平台上，包含约235平方米的外墙，外墙角处有门房。这个大厅与明堂极其近似，后来被确认为是辟雍殿，是用于教学的。

为了进行先祖祭拜，王莽按照五行思想，建造了九庙，每个庙宇屋顶的陶瓷瓦片上都装饰着各种神兽。他还改造了长安城的布局，在城墙上穿插了12座城门，其外还有一条护城河。其北墙与北极星相对照，构成皇帝座位的位置；南墙由未央宫所代表，约四十多个建筑群组成。王莽的统治即将结束时，传说与多个灾难如黄河泛滥、百姓饥荒等，暗示出亡国的天意。没过多久，叛军就攻陷了长安，掠夺了帝王陵墓、烧掉了宫殿和藏书馆。

公元25年，汉朝重建，定都洛阳。公元29年，汉光武帝成功地统一了帝国（除四川外），巩固了政权。像先朝君主一样，东汉恢复并重建了儒家的机构，如明堂和封禅仪式。史籍记载，光武皇帝于公元56年第一次赴泰山封禅，以告成功，并祝祷持续繁荣，还镌刻玉片将其沉入水底，列尽谶纬预言以保证皇位的稳固。

光武帝复建了灵台，这是一个天文台，也是一个能演示气体循环及气候变化的场地，有时候他也会亲自操作一个谐振管，而一共十二个谐振管所代表的就是一年的十二个月。天坛重建于城南，用来礼拜五颗行星、五大宗教灵山、二十八星宿、雷公和伏羲。同样，对称地建在城池北边的是地坛。还有五坛，分别建在城市的四个角和中心，用来举行季节到来的昭告仪式。其时的太学，是准官僚的教育机构，由240栋建筑构成，有一个藏书馆，还有能容纳三万教师和学生的馆舍。另外，东汉后期的王陵设计和仪礼规范也是很重要的研究内容。

在现而今的汉代王陵中，可以看到祭祀大厅的遗迹，以及神道两边大量的各种石刻雕塑，或可称之为"圣灵之路"。这些奇特、甚至略显可怕的雕塑，展示了黑暗力量如何被加以利用并寻求保护。有一个典型实例，就是在洛阳伊川县发现的一个石雕，名曰石辟邪，此石雕趋步张开如日中天，大嘴咆哮，露出锋利尖牙，它虽系猫科动物，但兼有翅膀和强健肌肉，是延续两千年来的古墓中超现实艺术的见证物。

在皇室的墓冢边，多是达官世族的墓葬。在长安和洛阳两个都城的附近，发现有成千上万这样的坟墓，有些宏大，有些粗简。但无论是装饰奢华，还是外表简朴，其中都陈列着数量巨大的各种艺术品，包括黄金、青铜、漆木器和陶瓷物，这些都反映了他们各自的生活方式以及当时的升天信仰。

这样的墓葬设计是多功能的，它不仅满足死者对灵魂提升的需要，也能满足后人和看守坟墓者，同时也反映了儒家主题。在中国历史早期，能传世的艺术品很少，只有在墓葬中，众多宝藏才得以幸存，因此我们必须通过汉代墓葬考古来见证早期的儒家艺术。

四、汉代艺术中的儒家主题

伴随着汉民族儒家意识形态的崛起，相关艺术主题的教义也变得重要。汉代儒家艺术所存较少，古籍史料中的记载，大都从孔子的美德、勇气说起，并基于对恶和历史教训的教育等，使他以一身的完美形象示人。后来，一位9世纪中期的绘画理论家张彦远解释说道，"美好是用来警告邪恶，而邪恶则可以启迪人类。"墓葬里的艺术主题，应该和已经消失的未央宫里所匹配的一样。

1. 孔子生活的主题

孔子的生活状态，虽然可以从兼具标志性图像的文献中被提到，但基本没有幸存，仅仅只有少数该时期的叙事场景被找到。在众多汉代考古材料中，有一些可以被认为儒家主题。一组在山东发现的画像石可以被视为重要实例，尽管只是很少一部分。在对山东嘉祥武梁

祠石刻的研究中，发现了后来重建的三块小型石刻，证明了他们的后代不间断地对祖先进行着献祭，最早可以追溯至二世纪。被刻在石头上的这些墓葬装饰艺术，既有宇宙超自然场景及生物，也有宴会和娱乐场景，表明了墓室主人的生前财富以及他们升天后的需求。在这众多场景中有两个主题涉及孔子。

一个是"孔子见老子"，这个会面的场景，证实了孔子尊重老师、虚心好学的精神，也反映出儒、道两家融汇贯通的事实。另一个则是"孔子击磬"，此事在《论语》中有记载："孔子闲居魏时，有一天他在家演奏石磬。一个背着草筐的人路过门口。那人说，哇！这人有心事啊，他在独自击磬！"听了一会儿又说："真让人鄙视啊，声音硁硁的，好像在说没人了解自己，那就洁身自好独善其身嘛。涉水时水深就脱衣过去，水浅就撩起衣服趟过去。"孔子说："果真如此啊，但我还是难以放弃我的追求啊。"这个说明了孔子与普通隐士的区别，虽然他也倡导做一名隐士，但又敢于承担社会责任，是一个为了理想追求锲而不舍的人。

我们可以通过这些假想的画像来看汉代艺术的特点，首先是明确的轮廓型人物，大部分的未定义空间被占据，超出了比例尺；然后是其叙事性特征，虽然只有名字铭刻在旁边，但教导的功能、典范的意义明显，这样的描述试图通过布置那些因为美德而享有声名的人们的方式来尊敬死者；再者就是，图像还影射那些高品德的死者及其子孙。

2. 列女和英雄的主题

武氏祠汉画像中，还有大量关于历史上的贤良女性和英雄壮士的画面，可能有些英雄并不是简单地勇猛，他们通过聪明的策略来战胜对手。他们拒绝屈服于暴力，但是并不蛮干，而是通过逻辑推理来找到解决困境、取得胜利的办法。

例如武氏祠其中的一块画像，简单呈现了"二桃杀三士"的故事：公元前6世纪初期，齐国有三个英勇的战士，为了提防他们强大的实力对王国造成威胁，晏婴在宴会上给他们两个奇妙的桃子，说谁的功劳大谁就应该得到桃子。但是，争吵中，他们的傲慢最终导致相互羞辱和自杀出现，三个人都死了。画面中，左边一个战士去取附近桌子上的一个桃子，另外两个战士站右边，稍远的是国相晏婴。儒家不纵容自杀，并把自杀看作是对不孝的行为，但在特殊时期，如果牺牲一个生命能够稳定国家，那么它又是被赞许的。

还有一组画像描述的是荆轲（公元前227年）刺杀秦王的故事，展现出惊心动魄的一幕。

在"泗水捞鼎"的图像中，可以看出秦始皇统治时期的不作为以及人民对他的不满。这个故事不止一次的被描述，说的是始皇帝看到了代表王权的青铜鼎，并试图从水中捞出，但却被龙咬断了绳索。画面中，一群人正准备捞出一个被扔进河里的巨大青铜鼎，竖起脚手架，努力拉起，水中的人也正试图把它从深水里举起来，还有一些人在船里帮助他们。但是，河中的龙一边咬住绳，并使劲往下拉，导致了脚手架上的人们向后翻滚。站在桥上的人正在往下看，水中有鱼和鸟，还有其他一些小生物，场面壮观。

3. 孝子的主题

武氏祠汉墓画像中最多的故事主题是孝子。这些孝子的故事，每一幅都展现出儿子对父母无私的服务，在整个文化传承中变得尤为重要，他们也代表着一种臣子忠诚服务于统治者的范式。每一个画面中，并没有过多的空间，也不可能展开更多叙事细节，通常都非常简略。

每一面墙壁上都好几组孝子图像。第一组画面是舜的故事。一株大树下，左边是舜的父亲和异母兄弟在后母唆使下，趁舜入井之机，往井里填石。舜则双手紧攀井栏，回头侧视。右边是舜和娥皇、女英相会的场面。舜着袍服、戴高冠，容貌清秀，长髭髯，神情俊朗、气宇轩昂，俨然一个帝王形象。

还有比如：丁兰"刻木为父"，他思念去世的父亲，于是做了一个父亲的雕像，然后对着雕像行孝，照顾雕像就像他父亲依旧还活着一样；老莱子，尽管他自己也已高龄，但仍扮作孩子般哭闹来娱乐他的父母；还有孝顺的伯瑜，当他母亲鞭打他时，他忽然意识到她母亲年岁已老，身体也越来越虚弱了。

其中第三组画面是描写孝孙原谷的，在画面中，左边是驼背的老祖父坐在田里，还有一个大鸟以反映景观，中间是孙子拿起了担架准备把他带回家，

父亲站右边。他鄢谷的父亲想到自己年迈的父亲即将离世,于是带着儿子用担架将老人带到一个偏僻的地方让他等死。当他们离开的时候,孙子原谷拿起了担架,他父亲问他为什么拿,他回答,"哦,当你老的时候,我们会需要它。"从而使他父亲明白了错处。

回顾武氏祠中汉画像的各种不同主题,很难把它想象成一个整体。但是,很明显,其所被赋予的理想信念和社会责任感,忠诚的儿子或是良性政治家的化身,幻化成为汉民族的一个重要的大主题。虽然说这样的装饰有些简单,或者说只是一些道德模范的小插曲,但对于汉代儒学来说,是其说教的主要内容。这一时期宗教艺术,处在初期阶段,明显带有视觉叙事性,大部分的铭文都可以清晰识别主题。尽管这些图片还没有明确的儒家和道家的宗教仪式内容,但孝顺绝对已成为了普世价值。

(汪小洋审稿)

上接 37 页

塞志第十七之六》,《大正藏》第 49 册, 360 页。

[5] 孙新生:《试论青州龙兴寺窖藏佛像被毁的时间和原因》, 83 页。

[6] 有关讨论见刘慧达:《北魏石窟与禅》,《考古学报》, 1978 年第 3 期, 337-352 页。

[7] 有关研究见金维诺:《敦煌壁画中的中国佛教故事》,《美术研究》, 1958 年第 1 期, 70-77 页;马世长:《莫高窟第 323 窟佛教感应故事画》,《敦煌研究》, 1982 年第 1 期, 80-96 页;巫鸿:《敦煌 323 窟与道宣》;郑岩、王睿编:《礼仪中的美术——巫鸿中国古代美术史文编》, 北京:生活·读书·新知三联书店, 2005 年, 418-430 页。

[8] 慧皎:《高僧传》, 卷一, 见《大正藏》2059, 第 50 册, 325 页中栏。

[9] 慧立:《大慈恩寺三藏法师传》, 卷十, 见《大正藏》2053, 第 50 册, 279 页上栏。

[10] 道世撰, 周叔迦、苏晋仁校注:《法苑珠林校注》卷四十, 北京:中华书局, 2003 年, 1260 页;法云:《翻译名义集》,《大正藏》2131, 第 54 册。

[11] 不空译:《如意宝珠转轮秘密现身成佛金轮咒王经》,《大正藏》0961, 第 19 册, 331 页。

[12] 杜斗城、崔峰:《山东龙兴寺等佛教造像"窖藏"皆为"葬舍利"说》, 刘凤君、李洪波主编:《四门塔阿閦佛与山东佛像艺术研究》, 北京:中国文史出版社, 2005 年, 153 页;崔峰:《佛像出土与北宋"窖藏"佛像行为》,《宗教学研究》, 2010 年第 3 期, 79-87 页。

[13] 临朐县博物馆:《山东临朐明道寺舍利塔地宫佛教造像清理简报》,《文物》, 2002 年第 9 期, 64-83 页。

[14] 高继习:《济南市县西巷发现地宫和精美佛教造像》,《中国文物报》, 2004 年 10 月 2 日, 第 1 版;高继习:《济南县西巷佛教地宫初论》, 香港:香港大学饶宗颐学术馆, 2010 年。

[15] 郑岩、刘善沂编著:《山东佛教史迹——神通寺、龙虎塔与小龙虎塔》, 台北:法鼓文化事业股份有限公司, 2005 年, 251-258 页。

[16] 其中一个例子见李健超:《隋唐长安城实际寺遗址出土文物》,《文物》, 1998 年第 4 期, 314-317 页。

[17] 关于灰身像的研究, 见 John Kieschnick: *The Impact of Buddhism on Chinese Material Culture*, Princeton and Oxford: Priceton University Press, 2003, 62-63 页;李清泉:《墓主像与唐宋墓葬风气之变——以五代十国时期的考古发现为中心》, 石守谦、颜娟英主编:《艺术史中的汉晋与唐宋之变》, 台北:石头出版股份有限公司, 2014 年, 311-342 页。

[18] 济南市文管会、济南市博物馆、长清县灵岩寺文管所:《山东长清灵岩寺罗汉像的塑制年代及有关问题》,《文物》, 1984 年第 3 期, 76-82 页。

[19] 关于唐英与风火仙崇拜关系的研究, 参见周思中、熊贵奇:《窑神新造:唐英在景德镇的御窑新政与风火仙崇拜》,《创意与设计》, 2012 年第 3 期, 63-69 页。

[20] 唐英:《龙缸记》(《陶人心语》卷六), 见张颖发编:《唐英督陶文档》, 北京:学苑出版社, 2012 年, 11 页。

[21] 陆易:《视觉的游戏——六舟〈百岁图〉释读》,《东方博物》第 41 辑, 杭州:浙江大学出版社, 2011 年, 5-14 页。

(张同标审稿)

破碎与聚合

——青州龙兴寺古代佛教造像的新观察

郑 岩

(中央美术学院人文学院,北京,100102)

【编者按】本文为中央美术学院郑岩教授为2016年世界艺术史大会特展《破碎与聚合——青州龙兴寺古代佛教造像》所著专论,旨在从一个新的角度切入,发前人所未发。郑岩教授授权本刊同时发布,以飨读者。

【关键词】青州龙兴寺 佛教造像 碎片

作者简介:
郑岩(1966—),山东安丘人,中央美术学院人文学院教授,博士生导师。主要研究方向:美术考古。

作为20世纪中国考古学的一项重要发现,山东青州龙兴寺佛教造像窖藏的发掘距今已整整20年[1]。20年来,学者们就相关问题发表了大量论著,使这项发现成为中国考古学和美术史研究的一个热点。一些新版的中国美术史教材,也将其中最为精彩的造像列为中国古代雕塑的代表作。有论者甚至认为,这项发现足以"改写"中国雕塑艺术史。与此同时,以此为主题,海内外举办过多次规模不等的展览,受到观众的普遍欢迎。

以往各种展览和图录、教材所呈现的,多是龙兴寺窖藏造像中的精品。在布光讲究的展厅和精心拍摄的照片中,佛与菩萨的形象庄严静穆,优雅精致,富有艺术感染力(图1)。但是,这种美感却与我1997年第一次看到这批造像时的印象有着极大的差距(图2)。当时,这批造像已发掘完毕,被运到青州市博物馆的文物库房进行初步整理。在我眼前,大部分造像被破坏得十分零碎,体量不等的残块铺满了数百平方米的库房地面,大者超过一米,小者只有几厘米。工作人员初步拼合的一件佛像的身躯,由大大小小近百块碎片组成(图3)。发掘简报称这批造像共有四百余件。实际上,要清楚地统计出造像的数量,是一件非常困难的事情,一位参与整理的学者曾提到,这些造像的残块有数千件之多[2]。在这里,表现完美的肉体、精细的雕刻工艺,以及鲜艳华美的敷彩贴金,皆与无情的断裂、生硬的破碎,形成强烈的冲突,触目惊心。

龙兴寺窖藏中的造像百分之九十以上属于北朝(386—581年)晚期的遗物,其最早的纪年是北魏永安二年(529年),更多的属于东魏(534—550年)、北齐(550—577年)时期,也有少数唐代(618—907年)造像,而最晚的造像纪年则是北宋天圣四年(1026年)。晚期造像虽然所占比例较小,但根据考古地层学的原则,这处窖藏埋藏的时间上限应是1026年,实际上的时间只可能略晚一些,而不会更早。

许多北朝造像在早期就受到不同程度的损毁,此后又进行了修补,而后再次受到破坏。研究者认为,这些造像可能经历过北周武帝和唐武宗声势浩大的灭佛运动的冲击。北周建德三年(574年)五月十五日,武帝宇文邕下诏"断佛、道二教,经像悉毁"。建德六年(577年)北周灭北齐后,继续推行灭佛政策,毁寺四万所。可能与龙兴寺窖藏造像相关的第二次大规模的灭佛发生在唐会昌年间(841—846年),崇信道教的唐武宗李炎多次下诏排佛,共拆除大小寺庙4.46万所。据晚唐到中国求法的日本僧人圆仁所见,山东最东部的登州(今蓬莱)"虽是边北,条流僧尼、毁拆寺舍、禁经毁像、收检寺物,共京城无异。"[3]

在灭佛的狂飙过去之后,随着佛教的复兴,一些造像曾被加以修补。据记载,隋开皇十三年(593年),文帝杨坚在岐州(治今陕西凤翔)偶然见到一处古窑中堆满了北周武帝灭佛时损毁的佛像,便下诏修复[4]。在龙兴寺,人们将造像断裂处两端凿上孔洞,灌入铅锡合

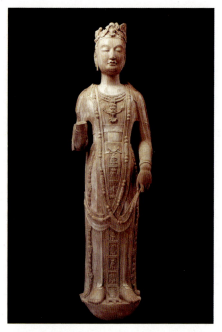

图1 青州龙兴寺窖藏出土北齐贴金彩绘石雕菩萨像

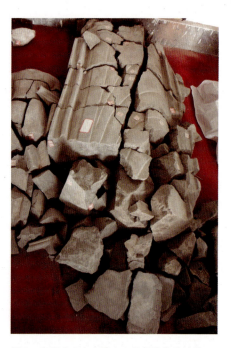

图3 青州龙兴寺窖藏出土北朝佛像残破状况

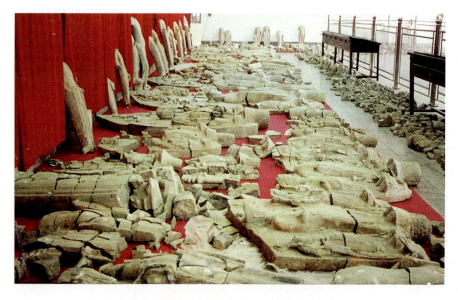

图2 青州市博物馆龙兴寺窖藏造像整理现场

金或铁汁以连接固定[5]。但是，由于许多造像受到多次的破坏，最终难以收拾。在1026年之后，这些历尽劫波的造像残块被有序地收集、掩埋起来。

龙兴寺窖藏坑东西长8.7 m，南北宽6.8 m，深3.5 m。坑内有南北向的斜坡道，便于运放造像。坑内造像分三层排列。较完整的置于窖藏中间，头像沿着坑壁边沿摆放，陶、铁、木质像及彩塑置于坑底，较小的造像残块上部用体量较大的造像覆盖。坑的四周撒有钱币，最上层覆盖苇席，最后填土掩埋。为什么这些大大小小的残块没有被废弃，而在寺院中保存了数百年？为什么这些形象不完整的残块没有被随意丢弃在坑中，而是得到了如此慎重的处理？

要理解这种现象，首先要回到一个基础问题上——什么是一尊佛像？

与许多宗教一样，佛教在公元前6世纪兴起于北印度时，并不绘制或雕刻释迦牟尼本人的形象。公元前3世纪，佛教传入印度河中游犍陀罗（Gandhāra）地区。这一地区在亚历山大（Alexander the Great，公元前356—前323年）东征以后，受到希腊文化中雕造人像传统的深刻影响，佛教因此融入新的文化元素，开启了造像的传统。传入中国的佛教被称作"像教"，佛像是其礼拜仪式的核心。这些外来的形象，极大地改变了中国人的神明观念和对彼岸世界的理解。

佛和菩萨的形象，不能被简单地理解为一般意义上的"雕塑"，换言之，这些造像根本不是以艺术的名义制作

的。在中国中古时期的禅学中，佛教徒修行离不开"观像"，而观像即观佛。信徒先是由眼睛"粗见"一尊佛像，最后打开"心眼"，在心中呈现出真正的佛[6]。在这个过程中，观看和默想交替进行，造像实际上是信徒的精神进入另一个世界的引导物。但这一引导物往往与真实的神明合而为一，在很多佛教故事中，佛或菩萨自身的力量即显现于造像中。

敦煌唐代323窟的壁画描绘了"石佛浮江""金像出渚"两个传说[7]。前者画的是西晋建兴元年（313年），两尊石佛像浮至吴淞江口，渔人以为是海神，便请来道教徒祷祝，但风浪弥盛。而当一些佛教徒前来迎接时，则风平浪静，石像浮江而至（图4）。后者描绘东晋咸和年间（326—334年）丹阳地方官高悝于桥下获一金像，上面的铭文说该像为印度阿育王第四女所造（有的文献说是阿育王为其四女所造）。当佛像被载至长干巷口，拉车的牛停止不前。高悝便在此建造长干寺。不久，一位渔人发现金像失落的莲花座漂浮在海面上，一位采珠人又在海底发现了金像失落的背光。这些残块被捐赠给寺院，皆与金像十分吻合。

根据唐人道宣所撰《集神州三宝感通录》和其他文献，高僧刘萨诃在北魏太延元年（435年）路经凉州西北番禾县御谷山时，预言一尊"瑞像"将会出现于山崖间："灵相具者则世乐时平，如其有缺则世乱人苦"。85年后，即北魏正光元年（520年），这尊巨大的佛像从山岩间挺立而出。但时值天下大乱，佛像有身无首。石工几次雕镂修补，又每次都坠落。北周立国之初，佛头在凉州城东出现。但北周仍不太平，因此佛头又频频坠落。直至隋统一中国后，弘扬佛法，佛像才身首合一。这个故事见于敦煌藏经洞出土、现存大英博物馆的一幅8世纪的绢画上（图5）。

造像是神明的化身，有着自身的生命。基于这类观念，佛像的破坏，也令信徒们联想到佛陀的涅槃。在早期印度流行的佛陀生平故事中，释迦牟尼亲身作证，以显示表相的虚无。他的身体在寂灭七天之后被荼毗（火化）。火焰熄灭之后，留下部分骨头、牙齿以及许多坚硬的结晶体，这些遗物即所谓的"舍利"（Śarīra），而佛陀由此获得超越生死、众苦永寂的永恒。佛陀在入灭之前

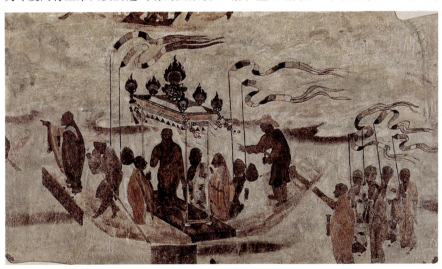

图4　哈佛大学赛克勒博物馆藏敦煌唐代323窟石佛浮江壁画

图5　大英博物馆藏敦煌五代刘萨诃番和瑞像绢画

宣称，如果信徒们供奉舍利，将为他们带来功德，保佑他们有一个美好的未来。各地区的信徒争夺到这些舍利后，纷纷起塔供养。

据说一部分舍利传入中国，如公元248年粟特僧人康僧会（？—280年）就将舍利带到了孙吴的首都建业（今南京）[8]。唐代高僧玄奘（602—664年）从印度回到长安时，除携带大量经书、佛像，还有"舍利百余粒"[9]。但是，舍利的数量远不能满足信众的需要，因此舍利的概念便逐步扩大。除了骨舍利、发舍利和肉舍利这类所谓的"生身舍利"，经卷也被看作"法身舍利"[10]，"若无舍利，以金、银、琉璃、水晶、玛瑙、玻璃众宝等造作舍利……行者无力者，即至大海边拾清净砂石即为舍利。亦用药草、竹木根节造为舍利"[11]。各地佛塔地宫所出土者，多见玻璃珠、钱币、香料等，是所谓的"众宝"。有多位学者敏锐地指出，在山东发现的几处窖藏中，破碎的造像也被看作舍利[12]。

1984年，距离青州不远的临朐县上寺院村沂山明道寺地宫发现一批残损的造像，包括北朝到宋代佛像碎块1200余件。据地宫出土的《沂山明道寺新创舍利塔壁记》（图6）载，来自外地的僧人觉融、守宗游至此地，"目睹石镌坏像三百余尊，收得感应舍利可及千颗，舍衣建塔"。这句话可能意指残损佛像感应生舍利。这种感应之说虽未必是事实，但却反映了当时僧人们可能也将残造像看作"法身舍利"之类，

他们将地宫中保存有这些残损造像的佛塔径称作"舍利塔"，便是一个直接的证据。明道寺地宫出土的造像残块排列有序，上层为中小型佛像的躯干、下肢、胸部、头像等；中层和底层是较大的造像的躯干、佛头、背屏式碎块等；佛头一般面向下，绕墙根摆放。《壁记》还记载，附近寺院僧人参加了当时的起塔典礼，其中就包括青州龙兴寺的僧人[13]。

2003年，济南老城县西巷开元寺北宋熙宁二年（1069年）佛塔地宫遗址附近发现两处造像埋藏坑，出土八十多件破碎的北朝至宋代造像[14]。其中长方形的H40埋藏坑距离地宫仅0.4 m，显然是有意识地选择的地点（图7）。该坑南北长4.4 m，东西宽3.6 m，南部正中设有带台阶的入口，中部有边长2.4 m的夯筑方台，造像残件环绕四周，大部分面向方台。这种排列有序的现象，说明当时举行过一定的仪式。

破坏造像不仅是对于一种眩人耳目的形象的攻击，也意味着对于其宗教力量的毁灭。在其对立面，佛教徒则以其特有的方式，对这场灾难加以补救和转化。在他们看来，既然佛像是佛陀的化身，那么其残破便意味着佛陀化为千万。一场劫难犹如一场烈火，火焰熄灭后，千百块碎片依然坚硬，如同舍利一样，依然充满着"灵力"。它们不仅是一种象征性的符号，而且是一种圣物。修复造像的人们，不仅试图恢复形象的完整性，也在努力维护其内在的神圣性。对于那些过于破损而无法再次修补

的造像，人们则将其碎片悉心加以保存、聚合，并择时郑重地加以瘗埋。这些碎片如同神明的须、发、爪，仍可引导人们想象和追忆其整体；至于那些完全看不出任何形象的碎片，也不可随意丢弃，因为它们曾是圣像的一部分。他们甚至可能幻想，像长干寺造像和凉州瑞像的故事所讲的那样，当某种机缘到来时，那些失落的莲花座、背光、佛头会重新聚合在一起。聚合，意味着他们和它们重新拥有力量，也意味着一个新的时代到来。

佛教徒的这种认识不只局限于佛像，还扩展到几乎所有的造像题材上。在龙兴寺窖藏内有一座被损毁的盛唐时期的小石塔。这座小塔只有第一层塔身华丽的正立面保存下来，但已碎为13块。无独有偶，在济南长清区灵岩寺宋代重建的辟支塔内，第一层内壁也镶嵌着一座唐代小石塔的残件（图8）[15]。这座雕刻华美的小石塔与龙兴寺所见的小塔属于同一类型，可能毁于唐武宗灭佛。寺院僧人们将其仔细收集起来，并镶嵌在这座新建的大塔之中，它像是一幅画"贴"在新塔的内壁。或者说，它像是一位逝者的眼角膜被移植到另一个人的体内，以一种独特的方式确认和延续其原有的身份，也延续着它的生命。

这类观念和做法，与中古时期在造像中安置舍利的传统相一致，后者的目的是为造像灌注灵力。僧人的骨灰也常常被收集起来用于造像，如唐长安城就出土过许多"善业像"，是僧人圆寂后

以骨灰和泥而范作的佛像[16]。常见的一些泥塑灰身像和漆布真身像，如广东韶关南华寺六祖慧能漆布真身像，实际上就是一尊腹腔中藏有烧骨的泥塑像[17]。20世纪80年代，人们在维修济南长清灵岩寺千佛殿一尊宋代彩塑的罗汉像时，在其体内发现了一副完整的丝质"内脏"（图9）[18]，这是另一种为造像注入灵力的方式。这些做法，超越

图6 《沂山明道寺新创舍利塔壁记》拓片

图8 济南长清灵岩寺宋代辟支塔内镶嵌的唐代小石塔残件

图7 济南县西巷开元寺北宋H40埋藏坑

图9 济南长清灵岩寺宋代彩塑罗汉像及其体内丝质"内脏"

了只注重外在造型的"雕塑"概念，那些不可见的内部空间，同样得到了重视。

那么，从艺术史的角度来看，这些宗教观念和行为的意义何在？

对此，我没有现成的答案。我把这个问题留给大家，在此只举两个相似的例子，来引发我们的思考。第一个例子已经超出宗教的范畴，但与上述宗教的形式和观念有着深层联系。

这是清雍正年间（1722—1735 年）内务府员外郎唐英（1682—1756 年）制造的一件圣物。唐英于雍正六年（1727年）九月抵达江西景德镇御窑厂衔命办理窑务。两年后的一天，他看到一件大型的明代"落选之损器"青龙缸被"弃置僧寺墙隅"（还是在寺院的角落，这真是有趣的巧合！）。于是，他派遣两人将这件损坏的青花龙纹大缸抬到一座祠堂旁边，并修筑了一个高台来安置它（图10）。这种古怪的行为引起了人们的困惑，唐英为此作《龙缸记》一文，回答他人的疑问。按照该文的解释，这件破损的大缸是窑神童宾的化身。据传明万历（1573—1620 年）时，龙缸大器久

图 10　景德镇御窑厂出土的明代青龙缸

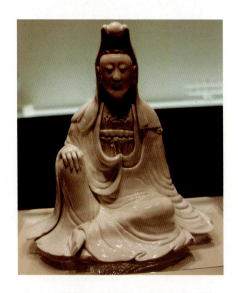

图 11　天津博物馆藏清代"唐英敬制"款的白釉观音

图 12　清人六舟《百岁祝寿图》

图 13　清人六舟《百岁图》

烧不成，窑工备受官府督陶官鞭棰之苦，年轻的窑工童宾为拯救同役的伙伴，以身投火，终于使龙缸烧成。唐英到景德镇时，童宾的故事已经失传。他根据童氏家谱的记载复原了这一形象，并在窑厂内建立祠堂予以祭祀。龙缸立在神祠堂之西，与他所撰文的《火神童公传碑》相对，文字与实物互证[19]。为了证明"神所凭依"，唐英对扭曲残破的龙缸作精彩的描述与阐发：

况此器之成，沾溢者，神膏血也；团结者，神骨肉也；清白翠璨者，神精忱猛气也。[20]

沾溢、团结、清白翠璨，这些词汇都像是在描写一件彩塑。如此一来，虚幻的传说化身为彰彰在目的实物。

唐英并非不明白童宾的故事只是一个传说，也不是不知道龙缸损器只是大量失败的瓷器中极为普通的一件，他的成功在于以龙缸为中介，建立起与窑神直接的联系。童宾传说中督陶官与窑工的尖锐矛盾被化解，唐英不再只是官府的代表，他同时也是窑神的使者，是一位富有感召力的布道者。

将龙缸损器的外形特征与膏血、骨肉、精气联系在一起，有着深层的文化渊源。唐英也是一位出色的陶瓷大师，他亲手烧造了大量精彩的瓷器。天津博物馆收藏的一件带有"唐英敬制"款的白釉观音（图11），在20世纪50年代曾被从底部打开，人们发现其中装有经卷、佛珠等杂宝。显然，唐英十分熟悉佛教造像的传统，他对破损的青龙缸的描述，显然是移用了佛教的观念，赋予这件"废品"以新的生命。

粉身碎骨，意味着死亡，也意味着生命形式的转化。我谈的第二个例子是有着"金石僧"之誉的六舟和尚（1791—1858年）的作品。

与唐英的手段不同，这是一种纯粹的艺术创作。清道光十二年（1832年），六舟精心制作了一幅拓片（图12）。四年以后，他用这幅拓片贺赠借庵和尚八十二岁寿诞。图中一个巨大的"寿"字用了三十多件或完整或破碎的古物拓片拼合而成，包括碑志、瓦当、钱币、砖文等，除了少数体量较小的钱币可见其全形，大部分残砖断瓦上的文字零落不成章句。这些可辨而不可读的文字，使得历史既亲切又遥远。从近处看时，这些彼此互不相关的文字碎片，好像随意散乱地叠压在一起，颠倒陆离，漫无用心；远观方知它们经过了作者苦心的经营，碎片的墨色浓淡不一，构成了"寿"字张驰有度的结构和用笔。作者题写的颂词显现出新与旧之间的关联：

吉金乐石，金刚不折。

周鼎汉炉，与此同寿。

在作者看来，这件作品的含义不仅体现于"寿"的字面上，金石文物，历经沧海桑田，碎而不折，是对于长寿最好的体现。就这样，一种具有历史深度的灵力，穿越了古物之间的裂痕，注入到一件全新的作品之中。

作者将这件作品题为《百岁祝寿图》，"岁"谐"碎"音，也令人联想到"岁（碎）岁（碎）平安"的吉语。六舟的作品，源于所谓的"锦灰堆"绘画，又称作"八破""打翻字纸篓"。锦灰堆据说为元代画家钱选所创，其法是用破碎的古旧字画、拓片与古籍拼合成画面。而用拓片技术表现这种锦灰堆，则是六舟的发明。

浙江省博物馆保存的六舟同类作品《百岁图》（图13），为道光十一年（1831年）所拓。据统计，画面中包含了86种金石小品[21]。这些碎片并不像前一幅那样构成明晰的形象，而是聚合为一个抽象的边缘不规则的巨大块面，皇皇穆穆，气象浑厚。作者自题的一首诗曰：

不薄今人爱古人，千秋今古喜全春。

谿藤响拓雕虫技，交互参差尽得真。

偶尔摩抄不计年，袈裟百纳破田田。

人来问我从何起，屋漏痕参文字禅。

由拼合的痕迹，作者联想自己身上百纳袈裟的水田纹。包裹在这领袈裟内的，不再是作者的肉身，而是他的心灵。

说到这里，已距离龙兴寺很远。我们还能分得清哪些是宗教，哪些是艺术，哪些是传统，哪些是现代吗？

注释：

[1] 山东省青州市博物馆：《青州龙兴寺佛教造像窖藏清理简报》，《文物》，1982年第2期，4-15页。

[2] 孙新生：《试论青州龙兴寺窖藏佛像被毁的时间和原因》，《中国历史博物馆馆刊》，1999年第6期，83-86页。

[3] 圆仁撰，顾承甫、何泉达点校：《入唐求法巡礼行记》卷四，上海：上海古籍出版社，1986年，194页。

[4] 志磐：《佛祖统纪》卷四十六《法运通

下转30页

成都西安路出土南朝维摩诘造像辨识

高金玉

(盐城师范学院美术与设计学院,江苏盐城,224002)

【摘　要】1995年成都西安路出土一批窖藏南朝石刻造像,简报整理者将其中的H1:11造像认定为道教造像。本文认为此尊造像仍然是佛教造像,主尊为汉装坐榻维摩诘像。笔者试从文献记载中查找创作维摩诘像依据、从H1:11造像所具有的南方维摩诘像特点以及中古时期维摩诘的民间信仰等方面加以论证,认为此尊造像是民间艺匠或他的赞助人根据自己的理解创造而成的维摩诘形象,目的是祀祠祈福。

【关键词】南朝　维摩诘像　造型特征

1995年,成都市西安路出土一批窖藏南朝石刻造像,简报整理者将其中的H1:11造像认定为道教造像[1]。之后所见书籍也有赞同此说[2],亦有认为其为维摩诘像者[3],然皆乏详细论证。笔者以为这尊造像与同出的其他造像一样,仍是一通佛教造像,主尊为汉装的坐榻维摩诘像(彩图)[4]。

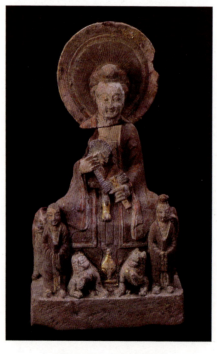

彩图　H1:11造像正面

一、画记所载的单身维摩诘像

石窟壁画或石窟雕塑中认定尊像是维摩诘,多是根据《维摩诘经》特别是问疾品为基础发展出来的左右配置固定模式以及文殊维摩对坐的固定特征。此批所出H1:6造像背面表现的线刻"维摩经变图"构图方式即是如此,与北朝维摩经变几无差异,由此可以看出南北方艺术上的相互影响。但是这些特征在南方的文献中全然没有提到。

《历代名画记》卷二称:"顾生首创维摩诘像,有清羸示病之容,隐几忘言之状,陆与张皆效之,终不及矣。"[5]张墨、陆探微、张僧繇并画维摩诘居士终不及顾之所创者也。依据画记可知:顾恺之、张墨、陆探微、张僧繇所画均为维摩诘一个人的像,而非《维摩诘经》全文。张彦远《历代名画记》中还曾记载东晋雕塑家戴逵曾经创作过文殊的画像。所以,江南地区所创造的维摩诘与文殊菩萨的造像,最开始都是单身像,而不是现在北方常见的文殊维摩对坐论法像。

《历代名画记》卷六记袁倩"又维摩诘变一卷,百有余事,运事高妙,六法备呈,置位无差,若神灵感会,精光指顾,得瞻仰威容。前使顾、陆知惭,后得张、阎骇叹。"[6]袁倩绘制维摩诘经变图,使顾、陆、张、阎自愧不如,大为赞叹。这段记载说明画记作者张彦远对于维摩诘像和维摩诘变的区分是很清楚的,单身为像,表现经文故事为变,顾恺之等人所画为单身维摩诘像是毫无疑问的。一直到南朝宋的袁倩才完成单身维摩诘像到维摩诘经变的转变。金维诺先生曾说:"这是文献记载上表现《维摩诘经》全文的一个重要记载,也可以说是由单身维摩像发展为《维摩经变》的重要纪程碑。"[7]

依据画史所载,顾恺之、张僧繇、

作者简介:
高金玉:(1972—),女,江苏徐州人,盐城师范学院美术与设计学院副教授、博士。研究方向:佛教美术、美术考古。

陆探微、张墨皆作过维摩诘像，所以早期画匠艺工有粉本可依，应该有实物遗存才是。只因为人们习惯性地按照维摩文殊对坐或左右配置的固定模式去认定维摩诘，所以在没有题记的情况下，单身的维摩诘像很容易被误认。

二、H1：11 造像所具有的南方维摩诘特征

在现存的佛教造像系统中，维摩诘造像纯粹是本土创造，艺匠们在没有外来粉本可以借鉴的情况下，依据自己的理解进行创造，导致中国早期维摩诘造像形式的多变。如现存最早的西秦建弘元年（公元 420 年）炳灵寺 169 窟北壁十一号龛下方东侧的维摩诘是头顶华盖，卧于榻上的菩萨形象；十号龛壁画释迦摩尼的右侧是一个中亚印度菩萨造型的站立维摩诘：袒露上身，头戴宝冠、佩戴颈饰、身有项光[8]。北魏胡太后时期（公元 515—528 年）的河南巩县第 1 窟中的维摩诘是手执麈尾、身着袈裟、双耳垂肩的佛弟子形象[9]。大同云冈北魏中期第 6 窟南壁中层中部佛龛[10]，第 7 窟前壁中段[11]则为胡装维摩诘装束。北魏晚期至西魏时期敦煌第 249 窟西披的一对形象，学术界多认为是出家修道的仙人，而张元林[12]先生与宁强[13]先生将之认定为印度—西域式的维摩诘形象：裸上身，肩披长巾，下着大裙。当然，出现最多的还是以顾恺之所创为粉本的传统的文人士大夫造型。

据笔者调查所得，隋代以前维摩诘装束是多变的。隋唐以后才定型为汉装，以后一直延续汉装造型，变化不大。

西安路同一窖藏内共出土 9 通造像，细阅报告便会清楚这尊像与其他 8 通的造型特征有较大差异。报告中描绘："H1：11 为红砂石圆雕，通高 60 cm。主像坐于长方形台座上，头顶挽髻戴莲花冠，长圆形背光，背光中心是莲花，莲花四通朱绘光芒。主像身着褒衣博带式袍服，宽袍广袖，上施红彩贴金，双领敞开，自然下垂，前有兽足凭几，衣服下摆平直，左手持麈尾柄，右手轻握麈尾的上方。"[14]（图一）[15]

之所以不同，是其他 8 通所着为佛装，这尊像所着为士大夫装束，且手执麈尾、背靠隐几。佛教中着此装束的为金粟如来——维摩诘所独有。

1. 装束

历史上的南北朝时期，正值崇尚魏晋风度的时代，又是玄佛合流的时代，《维摩诘经》宣扬的教理深合当时文化思潮，故为清谈名士所欣赏。维摩诘因为精通佛理、辩才无碍、在家若野，成为当时文人们心目中的文化典范。此尊维摩诘所着为南朝士大夫装束，表现为褒衣博带，宽袍广袖，自然飘逸，具有当时所崇尚的名士风范。

西安路同一批出土的其他 8 通造像中供养人装束与之相同，可以看出南朝服饰的时代特征。此尊造像中维摩诘坐榻四周所立四人装束亦如此。其中前面两人头戴莲花冠，身穿交领长袍，双手持笏。手持笏板在古时可以作为人们身份地位的象征，当为社会级别较高的官员。维摩诘在家若野的生活方式，极度符合当时士大夫的心态。佛教中主尊佛多有胁侍菩萨或弟子相伴，作为金粟如来的维摩诘以主尊的形式出现，有高等级的士大夫或官员以维摩诘弟子或供养人的身份出现其侧亦属正常。且手持笏板也非道教造像中所独有，佛教供养人像执笏板的也不少见，如大足北山 254 号龛西方三圣左右侧上下两排供养人像，多双手执笏[16]。北山观音坡 1 号龛地藏引路王菩萨龛左侧第三位供养人像，也是执笏而立[17]。

维摩诘造像坐榻后面两人头梳双髻，穿交领长袍，从装束推断为侍者或童子。最早的炳灵寺 169 窟卧榻维摩诘像身前有一双手合十的人物，二者之间有榜题云：[维摩诘之像/侍者之像][18]，可证二者关系。

2. 宝冠

在《维摩诘经》的任何译本和注疏中，都是把维摩诘作为佛教菩萨来看待的。所以这尊维摩诘造像虽着世俗服装，有世俗特征外，亦有菩萨特征，即所戴宝冠。菩萨形象多戴宝冠，形状各异，但莲花形状的不在少数，在同一批造像中，菩萨头戴相似莲花冠的就有 H1：1、H1：3、H1：5（图二）[19]。特别是 H1：1 胁侍菩萨所戴宝冠与维摩诘头冠几乎相同，具有程式化特征。

另外，成都市商业街出土的南朝石刻造像 90CST⑤：4 上的二菩萨戴的也是莲花宝冠[20]，东京国立博物馆收藏的龙门石窟宾阳洞菩萨[21]、巩县第一

窟菩萨[22]、敦煌北周第 290 窟彩塑菩萨均头戴莲花宝冠[23]。

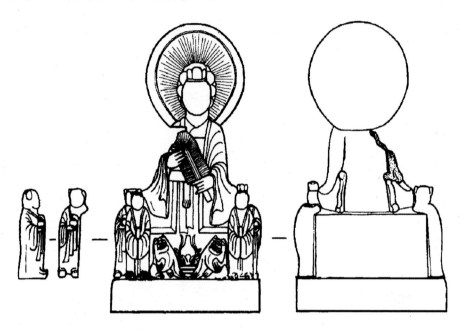

图一 H1:11 造像正面、背面 笔者手绘

图二 戴莲花宝冠菩萨 笔者手绘
1. H1:1 胁侍菩萨局部 2. H1:3 左下侧菩萨局部 3. H1:3 右下侧菩萨局部
4. H1:5 左下侧菩萨局部 5. H1:5 右下侧菩萨局部

3. 麈尾

查阅各个版本的《维摩诘经》卷，其中皆无关于麈尾的记载，但是在中土创造的维摩诘像中却多手执麈尾。以至于麈尾，成为金粟如来的象征。"麈尾约起于汉末，魏正始以降，名士执麈清谈，渐成风气。"[24]这个原本用驼鹿尾巴做的驱蝇蚊工具，后来却演变为身份、地位的象征。《晋书·王戎传》卷 43 就有"（王衍）妙善玄言，唯谈老庄为事。每捉玉柄麈尾，与手同色"[25]的记载。

目前考古发现最早的麈尾形象当属东晋永和十三年，朝鲜安岳 3 号坟壁画墓主冬寿所执"麈尾"图像[26]。与佛教创作中出现的麈尾图像相比，佛教典籍中关于麈尾的记载较晚，至晚唐五代时期才出现。如"洒甘露于麈尾稍头，起慈云于莲花舌上。"[27]"摇麈尾，把犁杖，何处为人断疑纲。"[28]"忽见维摩道貌凛然，仪形甾落，右手掌拂尘之麈尾，左手擎化物之寒筇。"[29]都是其

时敦煌藏经洞出土《维摩诘讲经文》中对"麈尾"的描述。所以，麈尾开始是文人雅士清谈之时所执之物，后来广为佛道人士模仿使用，且与使用者的身份地位和受荣宠的高低、大小有关。

《维摩诘经》翻译于玄学盛行的两晋南北朝时期，那时的清谈者手持麈尾，高谈阔论，自恃潇洒。所以粉本的制作者和画工艺匠会很自然地将当时清谈者手持麈尾的形象移植到维摩诘居士的身上，这样才能与其能言善辩的身份相匹配（图三）。

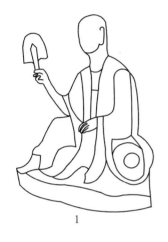 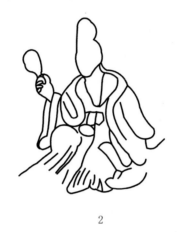 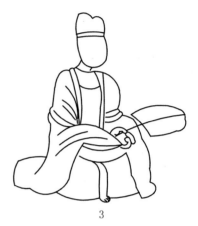

1　　　　　　　　　　　2　　　　　　　　　　　3

图三　执麈尾的维摩居士　笔者手绘

1：巩县北魏晚期第1窟局部　2：大同云冈北魏晚期第14窟西壁下层　3：H1：6造像线图局部

4. 隐几

《历代名画记》记载顾恺之所创的维摩像，"有清羸示病之容，隐几忘言之状。"[30]这句话为我们断定顾恺之所创的维摩形象提供了一定的依据——所作人物倚卧"隐几"。

"隐几"是一种中国古代特有的，用于席或榻上供人倚卧的用具。隐几亦名凭几、倚几，至迟于东汉末年已在上层社会广为流传。汉代隐几，几面横直，形制较小，多为两足（图四）[31]。魏晋南北朝时期，呈"曲木抱腰"形，普遍为三足，高度及腰（图五）。此尊维摩诘所倚即为曲木抱腰形隐几。

5. 坐榻

吴支谦译《佛说维摩诘经·诸法言品》："文殊师利既入其舍。见其室空除去所有更寝一床。"[32]姚秦鸠摩罗什译《维摩诘所说经·问疾品》："文殊师利既入其舍。见其室空无诸所有独寝一床。"[33]唐玄奘译《说无垢称经卷·问疾品》："时妙吉祥与诸大众俱入其舍。但见室空无诸资具门人侍者。唯无垢称独寝一床。"[34]三个版本译文虽有别，但"除去所有，独寝一床"基本一致。在壁画创作中，坐于床中的维摩诘图像

图四　汉代隐几　笔者手绘　　　　　　　　　　　图五　魏晋曲木抱腰式隐几　笔者手绘

较多，H1：6 背面线刻维摩诘即坐于床上。而在雕塑创作中，由于艺术形式所限，维摩诘多坐于榻上。

此尊造像即是坐于榻上。坐榻维摩诘画像主要流行于北朝至隋代，多见于云冈、龙门北魏窟龛及造像碑中。云冈第 6 窟、第 7 窟，龙门古阳洞北壁第 186、188、190 龛坐榻维摩诘为早期胡装维摩形象，创作于太和十八年（公元 494 年）之前（图六）。孝文帝于太和十八年进行汉制改革后，胡服维摩诘为汉服坐榻维摩诘取代。

6. 背光

此尊维摩诘像身后有背光，石窟造像中有背光的维摩形象虽不多见，但在壁画创作及绘画（卷轴）作品中并不少见。如现存最早的甘肃炳灵寺 169 窟十号龛与十一号龛两尊菩萨形象的维摩诘，敦煌西夏五个庙第 3 窟的维摩诘像[35]都有背光。

总括以上特征：士大夫装束、麈尾、隐几在佛教造像中为维摩诘所独有，莲花冠、坐榻、背光为佛教主要创作元素。因为没有外来粉本可兹参照，所以早期维摩诘造像面貌多样，画师工匠理解不同，所作维摩诘像也会各异。

三、同出造像情况

"此批造像共出土 9 通，均为石质彩塑，以红砂石岩雕刻而成，正面全部施红白彩（H1：8 为紫彩），而后贴金箔，其金箔含量在 95% 以上。"[36]受成都平原地形地貌所限，造像均为可移动的中小型雕像，像高均不超过 1 m，主像接近圆雕，其余为高浮雕，造像背面内容均以线刻。虽然只有五尊有明确纪年，但是考虑到整批造像的造型和雕刻手法完全相同，推测为同一时期作品。其中 H1：2、H1：3、H1：5、H1：6、H1：8、H1：11 底座造型相同，均有座前二护法狮子与博山炉。而在 H1：1、H1：2、H1：8、H1：11 头光中均有莲花造型（图七）。笔者以为此批造像选用石材相同，造型手法相同，且置于同一窖藏内，应为同一时期同一地区同一批工匠所为，推测原造像拥有者很可能持统一宗教信仰，造像是作为造像主的功德供养而做的。

西安路出土的 9 通石刻造像，有 5 通有铭文：H1：1 为"……比丘释法海与母为亡父造弥勒成佛石像……愿现在眷属七世父母龙华三会……"[37]，H1：3 为"……比丘晃藏为亡父母敬造释迦石像……愿七祖先灵得离苦现……"[38]，H1：4 为"……佛弟子柱僧逸为亡儿李佛施敬造育王像……闻法早悟无生"[39]，H1：5 为"……佛弟子张元为亡父母敬造释迦多宝石像……愿过去者

图六 坐榻维摩像 笔者手绘
1. 大同云冈北魏中期第 6 窟南壁窟门楣局部 2. 大同云冈北魏中期第 7 窟前壁中段
3. 龙门石窟古阳洞北壁第 188 龛龛楣右侧维摩诘

图七 菩萨的莲花头光 笔者手绘
1. H1：1 主尊头像 2. H1：2 主尊头像 3. H1：8 主尊头像 4. H1：11 主尊头像

早登瑶土……"[40]，H1：7为"……比丘释法海奉为亡母亡姊造无量［寿？］石像愿亡者乘此福去离危苦……"[41]。

从上述碑文来看，造像主冠以比丘、佛弟子身份，表明了其宗教信仰[42]。从造像动机来看，非为研究艰深的佛教义学，乃为亡亲祈福。造像愿望一是对于亡者，造像主希望其能早登瑶土、见佛闻法、去离苦厄、上升天堂。其次，对于生者，造像主希望"普同斯愿"，能无诸障碍，死后也能往生净土、见佛闻法、与死者共成佛道。此时供养者的供养目的主要是为满足自身的利益需要而造像，根本目的，是求得生前或死后自身能够获得最大利益。

H1：11造像背面坐榻部分平整，推测为工匠所留刻画铭文之处，与之前所述五尊造像相同，属于普通民众造像性质。

四、维摩诘的民众信仰

随着大乘佛教在中土的迅速兴盛，中国中古时期的维摩诘信仰也迅速渗透到中国文化的各个阶层，上至皇室贵族名流雅士，下至普通民众，都对维摩诘热心推崇。何剑平先生所著《中国中古维摩诘信仰研究》中对中土维摩诘的民众化过程论述很详实，提到平民抄写《维摩诘经》、写患文、作礼忏法事及造维摩诘像目的很现实，就是为了治疗疾病、离苦升天、托生莲华。

如敦煌遗书P.4506写本，有尾题《金光明经卷第二》，尾题下有题记："皇兴五年……张壤、主父宜曹讳昺、息张保兴，自慨多难，父母恩育无以仰报，又感乡援，靡托恩恋。是以在此单城竭家建福兴造素经法华一部，金光明一部，维摩一部，无量寿一部……愿使福种皇家，祚隆万代，佑例亡父亡母托生莲华……"[43]。S.1864号写本，尾题"……张玄逸，奉为过往父母……敬写小字维摩经一部，普愿往西方净土，一时成佛"等[44]。

除写经之外，南北朝时期还风行一种将佛教仪式与中土民俗相结合的民间法会礼忏活动，目的是为治病、禳灾、避邪、解厄等生存利益。莫高窟隋代第276窟西壁佛龛龛北表现的维摩诘站在菩提树下，土红榜书很特别："戒香、定香、惠香、解脱香、解脱知见香，光明云台遍法界。供养十方无量佛，见闻普燕证寂灭，一切众生亦如是。"[45]榜题内容在《维摩诘经》中没有，但与S.440号卷子里的《行香说谒文》[46]和P.2885v°《唱行香说偈文》[47]完全相同，是民间礼忏法会中常用的偈语。

敦煌写本"患文"中还有尊维摩诘为"医王"的，如法藏敦煌写本P.2854："……维摩现疾……为病患之所建也……世上医王……诸佛如来，为四生之慈父……"[48]的患文。

《维摩诘经》里维摩诘为方便说法而现身有疾以及譬喻佛菩萨为大医王，本为医治"心疾"，但是百姓却热切地将之看做是医治身体疾病的"医王"化身，这是佛教世俗化的特征之一，也是普通民众将现实疾苦及民俗信仰相结合，用于祸福报应，治病、驱鬼、禳灾的现实需要。所以，对待同一部经典，士大夫阶层与普通民众取舍的角度也是有偏差的。

结 语

现在我们已经拥有了相当丰富的研究材料，可以对这尊造像做个总结：

1. 随着大乘佛教在中土的弘扬传播，中古时期的维摩诘信仰也成为一种特定的文化现象，信仰的弘传导致造像的热烈展开。《历代名画记》有确凿记载可以说明，南朝宋以前著名画家顾、陆、二张所创均为维摩诘单身像，有粉本可依，纸本绢画不易保存，实物造像应有遗存。隋唐以前的维摩诘造像虽然形式多样，但南方维摩诘形象有顾氏粉本，多为士大夫装束，细节方面有所改动，也属正常。

佛教自传入中土，就有所谓"精英佛教"和"大众佛教"之分，前者重视的是佛教义理，后者则是为了满足自身的利益需要。中国中古时期维摩诘信仰渗入社会各个阶层，同一部经典，有不同的取舍角度。此尊维摩诘像，应是作为民间俗众供奉的对象，主要是从普通民众自身的利益出发，所受到的更多的是世俗力量的影响和制约。

2. 在古代文献中，关于道教"有形的"神仙崇拜的最早记载见于隋末唐初

高僧法琳的《辨证论》，其自注云："考梁陈齐魏之前，唯以瓠庐盛经，本无天尊形像。按任子道论及杜氏幽求云：道无形质，盖阴阳之精也。陶隐居内传云：在茅山中立佛道二堂，隔日朝礼。佛堂有像，道堂无像。王淳三教论云：近世道士，取活无方，欲人归信，乃学佛家制作形象。假号天尊，及左右二真人，置之道堂，以凭衣食。宋陆修静亦为此形。是宋代道教，已有形象。梁陶弘景所立道堂无像，是梁时道馆立像，尚未甚通行也。"[49]

据此，我们可以知道在南北朝以前还没有道教造像，到南北朝则是其萌芽初生时期，这时的道教造像模仿佛教造像，却并未普及，南方地区更未发现。四川汶川、成都商业街、成都万佛寺多次出土南朝佛教造像，几处窖藏所出所用材质相同，高矮大小相似，造型手法相同，造像性质相同。所以，明确此尊造像是以维摩诘为主尊的佛教造像，原造像拥有者持同一宗教信仰才更显合理。H1：11造像具有多方面的维摩诘像特征，与同出其他佛像有相似点，应该也不是偶然，笔者有理由相信，H1：11造像就是维摩诘造像，而非道教天尊造像。

注释：

[1] 成都市文物考古队、成都市文物考古研究所：《成都市西安路南朝石刻造像清理简报》，《文物》，1998年第11期，第17页。

[2] 四川博物院、成都文物考古研究所、四川大学博物馆编著：《四川出土南朝佛教造像》，北京：中华书局，2013年，第171-172页；张勋燎、白彬：《中国道教考古》，北京：线装书局，2006年版，第654页。该道教造像与北周武帝天和三年（568）杜崇□造像尤为相近，当属北朝像制传入蜀地后与南朝造像制度相结合的产物，也可以说是北朝道像制度向外发展后的变体。此刻虽为单独的道教造像，但考虑到它是和大量佛教造像同窖出土，当年应是人们将二者同时摆在一起供奉使用，仍然带有佛、道混合的色彩。

[3] 金维诺主编：《中国寺观雕塑全集1：早期寺观造像》，哈尔滨：黑龙江美术出版社，2003年版，第16页。文中将此尊造像命名为"维摩石造像"，但只有简单图片说明，并无论证。

[4] 四川博物院、成都文物考古研究所、四川大学博物馆编著：《四川出土南朝佛教造像》，北京：中华书局，2013年，第171页图版60-1。

[5] [唐]张彦远撰：《历代名画记》，《文澜阁四库全书第八一二册》，台湾：台湾商务印书馆发行，1974年版，第295页。

[6] [唐]张彦远撰：《历代名画记》，《文澜阁四库全书第八一二册》，台湾：台湾商务印书馆发行，1974年版，第329页。

[7] 金维诺：《敦煌壁画（维摩变）的发展》，《文物》，1959年第2期，第3页。

[8] 甘肃省文物工作队、炳灵寺文物保管所编著：《中国石窟 永靖炳灵寺》，北京：文物出版社，1989年版，图版37和图版41。

[9] 河南省文物研究所：《中国石窟 贡献石窟寺》，北京：文物出版社，1989年版，图版43和图版48。

[10] 云冈石窟文物保管所：《中国石窟 云冈石窟一》，北京：文物出版社，1991年版，图版111。

[11] [日]水野清一、长广敏雄：《云冈石窟》第四卷本文PL. XI，京都：京都大学人文社科研究所，1952年版。

[12] 张元林：《净土思想与仙界思想的合流——关于莫高窟第249窟窟顶西披壁画定名的再思考》，《敦煌研究》，2003年第4期，第3页。最早提出是维摩诘的是何重华先生，他的博士论文《敦煌第249窟：维摩诘经的再现》于1985年赠给敦煌研究院资料中心1册英文打印稿，这在张元林先生的文中有所提及。

[13] 宁强：《上士登仙图与维摩诘经变——莫高窟第249窟窟顶壁画再探》，《敦煌研究》，1990年第1期，第30页。

[14] 《成都市西安路南朝石刻造像清理简报》，《文物》，1998年第11期，第11页。

[15] 线图采自《成都市西安路南朝石刻造像清理简报》，《文物》，1998年第11期，第18页，图二一，彩图采自图版2。

[16] 刘长久、胡文和、李永翘：《大足石刻研究》，成都：四川省社会科学院出版社，1985年版，第421页。

[17] 刘长久、胡文和、李永翘：《大足石刻研究》，成都：四川省社会科学院出版社，1985年版，第451页。

[18] 甘肃省文物工作队、炳灵寺文物保管所编著：《中国石窟 永靖炳灵寺》，北京：文物出版社，1989年版，图版37。

[19] 线图采自《成都市西安路南朝石刻造像清理简报》，图四、图一〇、图一五。

[20] 张肖马、雷玉华：《成都市商业街南朝石刻造像》，《文物》，2001年第10期，图五，第6页。

[21] 《世界の美术馆：东京国立博物馆Ⅱ》，东京：讲谈社，1973年版，第16页。

[22] 河南省文物研究所：《中国石窟 贡献石窟寺》，北京：文物出版社，1989年版，图版3。

[23] 赵声良：《敦煌石窟北朝菩萨的头冠》，《敦煌研究》，第16页。

[24] 孙机：《诸葛亮拿的是"羽扇"吗？》，《文物天地》，1987年第4期，第11页。

[25] [唐]房玄龄等撰：《晋书》第四册卷三一至卷四五（传），北京：中华书局，1974年版，第1236页。

[26] 洪晴玉：《关于冬寿墓的发现和研究》，《考古》，1959年第1期，第27-35页。

[27] 上海古籍出版社、法国国家图书馆编：《法藏敦煌西域文献11》，上海：上海古籍出

版社，2000年，第95页。
[28] 上海古籍出版社、法国国家图书馆编：《法藏敦煌西域文献11》，上海：上海古籍出版社，2000年，第98页。
[29] 上海古籍出版社、法国国家图书馆编：《法藏敦煌西域文献11》，上海：上海古籍出版社，2000年，第97页。
[30] [唐] 张彦远撰：《历代名画记》，《文澜阁四库全书第八一二册》，台湾：台湾商务印书馆发行，1974年版，第295页。
[31] 参见邹清泉：《隐几图考》，《文艺研究》2012年第2期，第131页图。
[32] 《大正新修大藏经》第14卷经集部一，日本京东大藏经刊行会，世桦印刷企业有限公司，1998年印行，第525页。
[33] 《大正新修大藏经》第14卷经集部一，日本京东大藏经刊行会，世桦印刷企业有限公司，1998年印行，第544页。
[34] 《大正新修大藏经》第14卷经集部一，日本京东大藏经刊行会，世桦印刷企业有限公司，1998年印行，第567页。
[35] 中国壁画全集编辑委员会：《中国敦煌壁画全集10 敦煌西夏元》，1996年版，图版133。
[36] 《成都市西安路南朝石刻造像清理简报》，《文物》，1998年第11期，第5页。
[37] 《成都市西安路南朝石刻造像清理简报》，《文物》，1998年第11期，第6页。
[38] 《成都市西安路南朝石刻造像清理简报》，《文物》，1998年第11期，第7页。
[39] 《成都市西安路南朝石刻造像清理简报》，《文物》，1998年第11期，第8页。
[40] 《成都市西安路南朝石刻造像清理简报》，《文物》，1998年第11期，第9页。
[41] 《成都市西安路南朝石刻造像清理简报》，《文物》，1998年第11期，第10页。
[42] 题名冠以比丘、比丘僧、比丘尼、沙门、沙门统、沙弥、邑师、门师等称呼属僧尼。无上述称呼或径称为佛弟子、清信士、清信女、优婆塞、优婆夷的则为平民背景的男女信众。
[43] 上海古籍出版社、法国国家图书馆编：《法藏敦煌西域文献31》，上海：上海古籍出版社，2001年版，第214页。
[44] 敦煌研究院编：《敦煌遗书总目索引新编》，北京：中华书局，2007年版，第56页。
[45] 中国壁画全集编辑委员会：《中国敦煌壁画全集4 敦煌 隋》，2010年版，图版142。
[46] 黄永武博士主编：《敦煌宝藏3》，新文星出版公司印行，第567页。
[47] 上海古籍出版社、法国国家图书馆编：《法藏敦煌西域文献19》，上海：上海古籍出版社，2001年版，第279页。
[48] 上海古籍出版社、法国国家图书馆编：《法藏敦煌西域文献19》，上海：上海古籍出版社，2001年版，第123页。
[49] 陈国符：《道藏源流考》，北京：中华书局，1963年，第268页。

(张同标审稿)

上接66页

论中文"玻璃"一词的来源》（安家瑶 译），《玻璃与搪瓷》18卷，第5期，第55-58页。
[9] CBETA, T03, no. 190, P656, b13.
[10] CBETA, T09, no. 262, P21, b17.
[11] CBETA, T14, no. 450, P405, a11.
[12] CBETA, T02, no. 99, P165, a23.
[13] CBETA, T12, no. 377, P903, b20.
[14] CBETA, T19, no. 961, P332, b09.
[15] [梁] 慧皎：《高僧传》卷一，上海古籍出版社，1991年，第6页。
[16] 刘来成：《河北定县出土北魏石函》，《考古》，1966年第5期，第252-259页。
[17] 安家瑶：《玻璃器史话》，科学文献出版社，2011年，第92页。
[18] [北齐] 魏收：《魏书》卷一百零二，中华书局，1974年，第2275页。
[19] CBETA, T52, no. 2103, P6213, c16.
[20] 朱捷元、秦波：《陕西耀县和长安发现的波斯银币》，《考古》，1974年第2期，第127页。
[21] 郑洪春：《西安东郊隋舍利墓清理简报》，《考古与文物》，1988年第1期，第62页。
[22] 定县博物馆：《河北定县发现两座宋代塔基》，《文物》，1972年第8期，第41页。
[23] 中国社科院考古研究所洛阳工作队：《北魏永宁寺塔基发掘报告》，《考古》，1981年第3期。
[24] 安家瑶：《玻璃考古三则》，《文物》，2000年第1期，第91-92页。
[25] 永宁：《珠帘秀 记事珠》，《读书》，2004年第4期。
[26] [北魏] 杨衒之：《洛阳伽蓝记·城内》卷一，上海古籍出版社，1978年，第3页。
[27] [清] 董诰：《全唐书》卷477，上海古籍出版社影印本，1990年，第3065页。
[28] [日] 圆仁：《入唐求法巡礼行记》卷3，花山文艺出版社，白化文等校注本，1992年。
[29] 黎瑶博：《辽宁北票县西官营子北燕冯素弗墓》，《文物》，1973年第3期。
[30] 安家瑶：《玻璃器史话》，第77-78页。
[31] 辽宁省文物考古研究所编：《三燕文物精粹》，辽宁人民出版社，图版49-53。
[32] [唐] 房玄龄：《晋书》卷一百零九，中华书局，1974年，第2825-2826页。
[33] 《三燕文物精粹》之辽西地区慕容鲜卑和三燕文化研究综述，第5页。
[34] 昙无竭见于《高僧传》卷三；昙无成见于《高僧传》卷七；昙顺见于《高僧传》卷六；昙弘见于《高僧传》卷十二；法度见于《高僧传》卷八。
[35] [北齐] 魏收：《魏书·皇后列传》卷十三，中华书局，1974年，第329页。
[36] 张季：《河北景县封氏墓群调查记》，《考古通讯》，1957年第3期。
[37] 安家瑶：《玻璃器史话》，第79-81页。
[38] CBETA, T52, no. 2103, P27, b07.

(张同标审稿)

河北省正定市广惠寺华塔所藏唐代汉白玉佛坐像铭文略考*

张南南
(中国艺术研究院美术研究所，北京，100029)

【摘 要】本文对现藏于正定广惠寺华塔的二尊唐代汉白玉佛像的造像铭文进行了分析，结合史料，介绍了铭文中所见的国忌行香仪式，对造像者也进行了一定程度的考证，修正了此前相关文章的不足之处。

【关键词】正定广惠寺 华塔 造像铭文 国忌行香 萧谳 卢同宰 入唐求法巡礼行记 菩提瑞像

作者简介：
张南南（1977—），男，文学博士，毕业于日本京都大学大学院文学研究科美学美术史研究室，现在中国艺术研究院美术研究所工作。研究方向：中国佛教美术史。

河北省正定市老城内现存隆兴、天宁、开元、临济、广惠五寺，位于南侧生民街的广惠寺规模最小。寺内建有被称为"华塔"的四层砖塔（图1），故又名"华塔寺"。此塔塔刹高耸，上置天人、狮子、白象等小型塑像，层叠而上，装饰繁复，远望似待放之花蕾，因此别称"花塔"[1]。华塔这种特殊的建筑样式，曾被梁思成先生誉为"海内孤例"。塔与寺院创建年代均不明，据寺院藏碑、华塔建筑风格及修缮报告等资料可知，寺院兴盛于唐代，现存砖塔应为北宋（960—1127年）至金代遗物（1115—1234年）[2]。

华塔第三层，即塔刹底部，有一南向塔心室，内呈八角形，于内侧北壁下部筑台，台上安置两尊唐代汉白玉佛坐像。两像样式完全一致，东西并列，面南，结跏趺坐于宣字形台座之上（图2为西侧造像、图3为东侧造像）。造像现高75厘米左右，含宣字座约高150厘米。宣字座分三段，可拆分。上段四面雕刻铭文，中段镂空，四面浮雕伎乐天像，下段为正方形须弥座。两佛像头部、右臂均缺失，左手及右足也有不同程度的损毁，残存颈部刻有蚕纹（三道），胸部及左臂上部雕有胸饰及臂钏，两肩宽广，胸部饱满，腰部收细，两膝间距最宽；披偏袒右肩式袈裟，轻薄透体，紧贴于肌肤表面，在相交的两小腿之间，袈裟衣褶被处理成富有装饰性的扇形纹样（图4、图5）；两像左手平置于腹前，右臂虽不存，但通过右腿上残存的痕迹可判明，原为"降魔触地印"，即右臂向下方直伸，右手手掌覆于右小腿之上，五指自然垂指地面的手印形式[3]；两像背面及宣字座后部上方，均凿有长方形孔洞，应为安插光背之用。

自20世纪初叶起，华塔始有影像数据留存[4]，也陆续有学者至正定探访。著名者如日本学者桑原骘藏，他于1908年赴山东、河南等地旅行途中，曾在正定停留半日，走访城内古建，因天气原因，与广惠寺失之交臂[5]；常盘大定、关野贞于20年代前来考察，在两位编著的《支那佛教史迹》中对华塔有图像及专文介绍，两人未能亲见塔内造像，只将相关传闻记于文末[6]；其后十余年间，喜龙仁与梁思成、刘敦桢相继探访华塔，喜龙仁将其中一尊佛像照片（图6 2号像）在其自著论文《中国宋、辽及金代雕塑》中首次予以公布[7]；梁思成、刘敦桢至此调查之时（1933及1935年），华塔四面入口已被封闭，故两先生未能亲自登塔进行更细致的查考[8]；此后华塔长期无人问津，上世纪90年代之前，已仅存塔心柱部分。1992年，开始对华塔进行大规模复原维修工程，始有河北省相关人士论及塔内造像[9]。2004年，《文物》杂志刊登了由正定市文管部门同志撰写的关于这两尊雕像的简介文章[10]。笔者曾于2002年及2003年两度至广惠寺调查，狗尾续貂，特撰此短文对以上先学文章做一补充。为方便起见，下文中称西侧佛像为1号像，东侧为2号像。

此处需要特别说明的是，《文物》

图1 华塔旧影(关野贞、常盘大定摄)

图2 1号像(笔者摄)

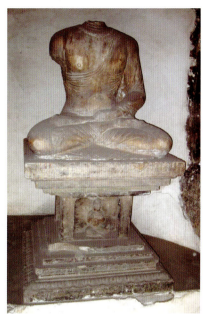

图3 2号像(笔者摄)

图4 1号像双腿之间衣纹(笔者摄)

图5 2号像双腿之间衣纹(笔者摄)

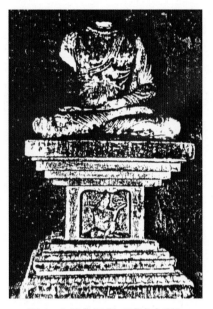

图6 2号像旧影（喜龙仁摄）

载文公布的1号像台座伎乐天顺序与笔者两次调查时所见均不符。笔者所见台座伎乐天排列为：排箫（南）、笙（西）、琵琶（北）、埙（东），而现在的状态是顺时针旋转后的样子，即：琵琶（南）、埙（西）、排箫（北）、笙（东），变动原因尚不清楚。1号像台座中段虽被旋转，但上段铭文及下段须弥座的朝向仍保持原状，佛像状态亦未改变。而2号像伎乐天位置亦与喜龙仁所摄照片不符。

另外还要特别感谢洛阳民俗博物馆研究员赵君平老师及中国艺术研究院美术研究所赵文成女士的大力帮助，君平老师特意将收藏的萧元礼及萧元祚墓志按原件复制见赠，并对其中细节提出了宝贵意见。

一、1号像铭文诸问题

如上所述，两像宣字座上部四面均有铭文，刻于细线组成的方格之内，为确定其制作年代及相关背景提供了便利。虽然两像铭文早已著录于清·沈涛《常山珍石志》卷八[11]，上述《文物》载文也已将两像铭文拓片公布，并进行了初步释读，但仍有若干问题有必要进一步探讨[12]。

1号像铭文由台座南侧（正面）起读，按顺时针方向至东侧为止，共251字。内容可分为四部分：

① 由南面第1列至西面第11列刻写开元十五（727年）、十六（728年）两年间部分唐代帝、后国忌日的具体日期。其中南面第18列"忌"字之下有"十八日"三小字，意义不明；同面第19列"开十六年"应为"开元十六年"之误。结合第②部分文字，可知1号像雕造年代明确，成于开元十六年。

② 西面第12列至第18列为造像原因，即为以上两年间的帝后忌日造像；其下标明本像材质及法量："同造玉石像一区并此座举高九尺"，如按唐大尺计量，本像原始高度应为279厘米上下[13]，与现高相差几近一倍。考虑到台座后部及造像身后孔洞，笔者推断造像当初还应附有高大之光背，所谓"九尺"实为光背顶端至地面距离，后代此光背及头部均损毁，才降为现高度。

③ 西面第19列至北面23列为造像主姓名，白黑各三人（北面第14列空，以示间隔）。按官阶及僧职高低由官至僧依次排列。

④ 北面24列之后为唐·贞元十一年（795年）重新安置造像时补刻。书风与之前铭文迥异，且每列4字（之前铭文为3字）。以下分别就此四部分所包含的问题进行说明。

1. 1号像造像经纬

首先将铭文中刻写的帝、后国忌日制表列出（表1）。

由表1可知，两年间九个国忌日并非按帝后时代顺序罗列，而是按国忌日具体日期先后排序。这种排列方法有别于已知的同期官方数据。如《唐六典》，先按时代录高祖至睿宗忌日，再叙高祖以前被追尊之帝后[14]；著名的敦煌P.2504号《天宝令式表》所载国忌日则纯按时代先后书写[15]（表2）。此外还有一个显著特点，即铭文所记国忌日大部分是重复的，实际只有六位帝后，这与玄宗朝之前唐代帝后实际数量不符。

结合铭文第三部分所刻功德主身份，笔者认为1号像是以恒州刺史萧諴为首的恒州官员于开元十六年六月二日中宗忌日之后为十五、十六两年间的九次国忌行香仪式所造。国忌行香在唐代是一种由政府主导的礼仪性宗教祭祀活动，每逢先代帝后忌日，两京、各大州府官员须集中于当地大型寺观，举办"行香"仪式[16]，祭奠先皇及皇后。如《唐六典》所记："凡国忌日，京城定大观、寺各二散斋……京文武五品以上与清官七品以上皆集，行香以退。[17]"开

表1　1号像铭文帝·后忌日（727、728年）

时间	帝·后	国　忌　日
开元十五年	和私（思）皇后（中宗妻）	四月七日忌
	高祖神尧皇帝	五月六日忌
	太穆皇后（高祖妻）	五月二十一日忌　今本《唐六典》误记为五月一日
	太宗文武圣皇帝	五月二十六日忌
开元十六年	昭成皇后（睿宗妻）	正月二日忌　永贞元年（805年）修正为十一月二日
	和私（思）皇后	四月七日忌
	高祖神尧皇帝	五月六日忌
	太穆皇后	五月二十一日忌
	中宗孝和皇帝	六月二日忌

表2　唐代玄宗朝之前帝·后

（带●者为铭文中记录之帝、后忌日）

时代序	帝·后	陵　寝	忌　日
1	●高祖神尧皇帝	献陵	五月六日
2	●太穆皇后	献陵	五月二十一日
3	●太宗文武圣皇帝	昭陵	五月二十六日
4	文德圣皇后	昭陵	六月二十一日
5	高宗天皇大帝	乾陵	十二月四日
6	大圣天后	乾陵	十二月二十六日
7	●中宗孝和皇帝	定陵	六月二日
8	●和思皇后	不明	四月七日
9	睿宗大圣真皇帝	桥陵	六月十日
10	●昭成皇后	靖陵	正月二日（十一月二日）

元二十六年（738年），诏令天下各州郡由官方设立开元寺、观[18]，次年（739年），将国忌行香仪式改于各地官寺即龙兴或开元寺、观举行[19]。仪式中除行香之外，还要宣读一定格式的祭文（国忌行香文），结束后另有会斋等内容。虽然政府规定在国忌日之时也要同时于道观举行仪式，但就现存各类《国忌行香文》来看，佛教思想似应为其主流。对于两京之外的各地州府，亦有相应制度，《唐六典》记载："凡国忌日……若外州，亦各定一观、一寺以散斋。州、县官行香。"[21]文后开列应于国忌日设斋的八十一州名号，正定所治恒州为其中之一。另外，造像者为刺史萧谌及其下属官吏，这也符合由"州、县官行香"的要求。

按《唐六典》所记，开元时期国忌日分三种情况，追尊的皇八代祖李熙及七代祖李天赐忌日"皆不废务"，政府不举行任何仪式，照常办公；六代祖李虎、五代祖李丙及孝敬帝李弘并所属皇后忌日"皆不废务，京城一日设斋"，只在两京寺观设斋一日，地方一切如常；高祖至中宗各代帝后忌日"皆废务……京城七日行道，外州三日行道"，由于睿宗为玄宗生父，他与昭成皇后的忌日为"京城二七日行道，外州七日行道"，仍属废务兼设斋一类，即国忌日之时，政府停止办公，在寺院设多日斋会[21]。

如按上述记载，开元时期两京及有资格举办国忌行香仪式的全国八十一州均应据此执行，尤其在每年忌日数量上也应与文献相同，恒州每年应如期为高祖至睿宗的各代帝后举办国忌行香仪式。但造像铭文却并非如此，只记部分帝后忌日。与此类似的例子还见于敦煌P.2854v写卷。此卷约写于晚唐昭宗时期，由三篇文章组成[22]，第二篇罗列了十位唐代帝后的忌日，以及每次忌日举行"国忌行香"仪式的场所、主持僧侣名号等信息。与铭文相似，写卷也是按忌日日期先后排序，且缺少昭宗之前另八位帝王[23]。之所以与文献有如此差异，笔者认为源于其不同的性质。《唐六典》与《天宝令式表》为记载开元、天宝时期政府组织形态及相关规制的史料，《天宝令式表》更是指导地方政府日常行政工作的标准性律令条文，

因此，所录帝后忌日自当完整无缺。而1号像铭文及P. 2854v写卷的忌日部分则是对唐代国忌行香活动的实况记录，这与死板的条文之间，就可能产生某种程度的不一致。至于为何会缺少部分帝后忌日，现阶段仍无法得出满意结论。笔者在此暂以1号像为例做一推论：国忌行香是唐代中央政府的重要仪式之一，地方官员不可能随己意增减每年的国忌日数量，且每到应"废务设斋"的国忌日之时，均应参加仪式。萧諴等官员不会只参加了两年间这九次行香仪式，理应更多。由上文引《唐六典》文句可知，开元二十七年之前，政府并未具体规定各州的行香寺、观，只要满足"一观、一寺"的条件即可，因此可以肯定，当时举行仪式的场所并不固定。那么1号像铭文所刻九次忌日，可否理解为是两年间在同一所寺院举行的仪式数量呢？而铭文中所缺帝后忌日，其仪式则是在当地另一所寺院（或几所寺院）举行的，刺史萧諴事后在某寺造像供奉，只刻写了在此寺举行仪式的忌日日期，如此即造成铭文中忌日缺略的现象。当然在没有更多实物留存的现状之下，这只能是笔者的一个推论，聊备一说而已。

另外，日本天台宗名僧圆仁于唐开成三年（日本承和五年，838年）入唐求法，所著《入唐求法巡礼行记》卷一，"开成三年十二月八日"条记载了此年扬州开元寺的国忌行香仪式，由于是作者亲身所闻所见，故此记录十分珍贵，于下做一摘录[24]。

十二月八日为唐敬宗忌日，此日"早朝，诸寺众僧集此当寺（指扬州开元寺），列坐东北西厢里。辰时，相公（李德裕，时任扬州刺史）及将军（监军使杨钦义）入寺，来从大门。相公·将军双立，徐入来步。阵兵前后左右咸卫，州府诸司皆随其后。至讲堂前砖砌下，相公·将军东西别去。相公东行入东幕里，将军西行入西幕下。俄顷，改鞋澡手出来。殿前有二砌桥，相公就东桥登，将军就西桥登。曲各东西来，会于堂中门。就座礼佛毕，即当堂东西两门，各有数十僧列立。各擎作莲花并碧幡。有一僧打磬、唱一切恭敬、敬礼常住三宝毕。即相公·将军起立取香器，州官皆随后，取香盏，分配东西各行。相公东向去，持花幡僧等引前，同声作梵。如来妙色身等二行颂也（如来妙色身，世间无与等。无比不思议，是故今敬礼。如来色无尽，智慧亦复然。一切法常住，是故我归依）……尽僧行香毕，还从其途，指堂回来，作梵不息。将军向西行香，亦与东仪式同，一时来会本处。此顷东西梵音，交响绝妙……相公·将军共坐本座。擎行香时受香之香炉，双坐……相公诸司共立礼佛，三四遍唱了，即各随意。相公等引军至堂后大殿里吃饭，五百众僧于廊下吃饭……于是日，相公别出钱，差勾当于两寺，令涌汤、浴诸寺众僧，三日为期。"

此文详细记录了唐末的国忌行香仪式，与史料记载相同，地方最高行政长官亲自参加，而且仪式后还有会斋活动，刺史又出资浴僧。这使我们对此活动有了更为形象的认识。

2. 1号像功德主考释

萧諴

造像铭文中官阶最高者为萧諴，系出名门，属兰陵萧氏，正史有极简略记载，《新唐书》"宰相世系表"萧氏齐梁房部分记为："諴，虢州刺史。"[25]所幸其墓志于2002年出土（见附录四）[26]，其父萧元礼（见附录三）及伯父萧元祚墓志近年亦已公布[27]，史书与志文互参，可基本确认其家世情况。其六世祖为梁武帝兄、长沙宣武王懿，五世祖梁后主（闵帝）渊明，四世祖梁高唐郡王盾，曾祖隋代郡守高邑公岱，祖唐湖州司马憬，父唐相州刺史（追赠）元礼[28]。諴为元礼长子，开元二十三年（735年）卒于商州刺史任上，春秋六十有三，可推知諴应生于咸亨三年（672年）。曾历任陵、恒、濮、虢、商五州刺史，与造像铭文所记"恒州刺史"职官相合。开元十六年造像之时，諴年五十六岁。据志文，他与同期著名官僚士大夫过从密切，如张嘉贞、李朝隐、张希元、萧嵩（族子）等，可见萧諴具有一定社会影响力，其叔伯兄弟萧诚、萧谅（均为萧元祚子）亦以善书名闻当世。

按《常山珍石志》，萧諴之名又见于开元十一年（723年）补刻的"唐御史台精舍碑"，沈涛认为"时代稍隔，恐非一人"。[29]查《唐御史台精舍题名考》，萧諴题名在碑阴"监察御史并□□

口"部分[30]，同列即可见萧诚之名，近旁题名均为相近时代官员，题名中亦有萧谅、萧嵩名字；又萧諴以明法科出身（"举明法"），专习当朝律令，其本人墓志也明确记载曾担任监察御史一职，与碑阴题名所属部分相合，唐代御史台"其职能主要有三个方面：一是刑狱，二是弹劾'中外百僚之事'，三是礼仪"[31]，设"监察御史十人"，"分掌百僚，巡按郡县，纠视刑狱，肃整朝仪"[32]正合萧諴所学，因此有理由相信二者应为同一人。另外，"唐尚书省郎官石柱"之"金部郎中"部分也有萧諴题名[33]，亦与墓志所记结衔吻合[34]，可确定以上两处题名及台座铭文所记同为一人。

在对比墓志之时，笔者发现其父萧元礼生卒年份未有明确记载，后来学者亦未见考证，此处略作查考，权补史之不足。

按萧諴墓志第8~9列载："先府君述职边城、偾身勍寇、君雨泣投难、星行请师。"可知其父萧元礼死于边疆战事。查元礼墓志，只记载由于"獯虏犯威"，为抵抗异族侵略，元礼"率寡弱之众"战死于定州鼓城县丞任上[35]，终年五十一岁，朝廷追赠相州刺史。墓志对此事件具体年份及作战对象未作说明，加之志文自始至终并未言及元礼生年，从而只能通过其他线索探究其实。考元礼五兄萧元祚墓志，载元祚卒于神龙二年（706年），年六十七，可知元祚生于贞观十三年（639年）；元礼既为元祚之弟，则生年当在贞观十三年之后，战死时五十一岁，卒年上限应为天授元年（690年）。对比史料，天授元年之后北方地区较大边患应以万岁通天年间（696~697年）契丹叛乱及698年突厥默啜可汗之乱为最。契丹叛乱，兵锋虽一度深入河北，但史书似未明言曾陷定州；默啜可汗之乱却有明确记载："（圣历元年）八月乙卯，（默啜可汗）陷定州，杀刺史孙彦高及吏民数千人。""九月癸未，默啜尽杀所掠赵、定州男女万余人，从五岭道而去。"[36]笔者认为时任定州官吏的元礼卒于此年八九月间是极有可能的，如此元礼当生于贞观二十一年（647年）。元礼战死之时諴二十六岁，早已成年，当可为其父"雨泣投难、星行请师"。

萧元礼墓志亦载其夫人敦煌张氏[37]，终年六十三岁，于开元六年（718年）与元礼合葬于龙门南山西原萧氏旧茔，但张氏是否卒于是年却存在疑问。位于龙门石窟西山的第1850号窟为一单室瘗窟，据窟门上侧残留铭文："故赠使持节相州刺史萧元礼夫人张氏……"可确定此窟窟主即为元礼夫人张氏[38]。如此便存在两种可能：一是张氏卒于开元六年之前（但应晚于其夫殉国时间），其遗体曾一度安置于瘗窟，后由子嗣在开元六年迁出遗骨与夫合葬；另一种情况是此窟虽雕凿完成，但一直未使用，开元六年张氏命终之后，选择直接与元礼合葬[39]。无论是哪种情况，均可证张氏是一位虔诚的佛教信徒，且兰陵萧氏在历史上也以佞佛闻名，可以想见此种家族传统必定对萧諴产生影响，他带领恒州官员为帝后忌日雕造佛像供养，正说明他信仰佛教的态度。

卢同宰

1号像铭文中位居萧諴之后的是时任恒州长史的卢同宰，属范阳卢氏。《新唐书》"宰相世系表"卢氏第三房记其曾任明州刺史[40]。按同表，同宰高祖名万石，结衔为"监察御史、昌平县候"，"唐尚书省郎官石柱"之"金部郎中"部份有卢万石题名，但岑仲勉先生认为应是卢氏第二房另一重名者[41]，时代亦比同宰高祖为晚。同宰曾祖名文励，新表中记为"膳部郎中"。《冥报记》数见文励之名，其人曾与作者唐临同为御史，书中亦载其事迹[42]。唐临为隋至唐高宗时人，其书所记卢文励极有可能与表中文励为同一人。按表，同宰有三子，长子名铤、国子博士。《新唐书》艺文志著录有"卢铤《武成王庙十哲赞》一卷"[43]，"武成王"指太公望，为卢氏远祖，肃宗上元元年（760年）追封并建庙，[44]此文自应作于其后，作者卢铤很有可能即为同宰之子。又，郎官石柱之"吏部员外郎"部分有"卢挺"题名，岑先生认为应作"卢铤"，然亦无考[45]。

此外，南宋淳熙十三年（1186年）重修的《严州图经》卷一又载同宰于天宝元年（742年）由"易州刺史"改拜"严州刺史"[46]，日本淡海真人元开的《唐大和尚东征传》中，也有卢同宰的相关记录：天宝三年（744年），鉴真一

行东渡失败，被海风吹至明州，时任明州刺史正为卢同宰（结合上文《严州图经》，如记载无误，他在天宝元年担任严州刺史后很快就调任明州刺史），他热情接待鉴真一行，在鉴真离开明州北返扬州之时，还带领信仰者迎送[47]。由此亦可见卢同宰对佛教的温和态度。

崔　谦

铭文中官职最低者为崔谦，结衔为"朝请郎，行参军摄司功"。《新唐书》"宰相世系表崔氏清河小房"下有崔谦之名："谦，太子詹事。"[48]不过此人是否与铭文所记者为同一人则无法确证。按表，崔谦曾祖名行温，唐延州刺史，有三子：绍、绮、绛，其中崔绮长子崔偃墓志近年出土[49]，载崔偃病逝于开元十二年（724年），年仅三十一岁，有子延寿（与谦同辈），其时方当总角之岁[50]，如此则至少可证表中崔谦确为开元时期之人。但谦之祖父崔绛墓志亦已出土[51]，明确记载崔绛卒于天宝二年（743年），只育有二女，一适范阳卢氏、一适陇西李氏，并无子嗣，因此世系表于此处恐有误记之嫌[52]。

上述三位造像官僚，除崔谦外，其余两人事迹相对明晰。但位于其后的四位僧侣则无考。

二、2号像造像时代略考

与1号像不同，2号像铭文字数众多，似应从东侧起读，顺时针至北侧结束，共383字。均为功德主姓名，其中北侧22～33列为重修造像之时补刻，铭文中并未记载明确的造像时间。但通过对其中部分内容的考察，还是能够大致判断造像年代的。首先在铭文东面第1、2列有"金藏"一名，同样的法名也出现在1号像铭文北面第15至17列（"专检校法师僧金藏"），2号像增加了"龙兴寺主僧"这一僧职。其次，2号像铭文南面第23列有"张知什"一名，按沈涛所述，正定以北的曲阳市北岳庙，立有郑子春撰、崔镮书于开元二十三年（735年）的"大唐北岳庙神之碑并序"，其碑阴题名也可见相同名字，只不过多出"市令"一职[53]。

最后，值得注意的是铭文东面第14至17列的"前任相王府典识云骑尉房虔旭"题名。有唐一代，曾被封"相王"的只有一人，即高宗与则天幼子、玄宗之父，唐睿宗李旦。"相王"是其登基前的封号。按《旧唐书》所载，上元二年（675年）年方十三岁的李旦即被封相王，但八年后的永淳二年（683年）改封豫王；翌年李旦登基，至载初元年（690年）则天革命被废，圣历二年（699年）复封相王。因此，李旦前后两次被封为相王，第一次是675年至683年，第二次是699年至705年。因其为高宗及则天幼子，故迟迟未能建府，直至699年才出阁，所以相王府存在的时间即"相王府典识"这个官衔成立的时期，似应置于699年至705年之间为宜（李旦事迹见文末表3）。

综上所述，可以认为2号像的造像时间是与1号像极为接近的。又，1号像铭文中的金藏，头衔上还没有"龙兴寺主僧"的称谓，2号像的张知什也没有735年时市令的官名，所以笔者推测2号像应该稍晚于1号像，但两像均应为玄宗时期雕造。

三、两像最初安置场所

正定老城内现存五座寺院，以隆兴寺与开元寺历史最为悠久，在唐代之前就已存在。隆兴寺前身是后燕慕容熙的龙腾苑，隋文帝开皇六年（586年）建寺，名龙藏寺，寺内现存著名的"龙藏寺碑"，唐代改名龙兴寺，清康熙五十二年（公元1713年）赐额"隆兴"。开元寺创建于东魏兴和二年（540年），原名净观寺，隋开皇十一年（591年）改名解慧，则天时期一度改称大云，开元二十六年（738年）改今名。可见两寺至少在唐代就已经开始作为政府的官寺了。1号像铭文北面第24行开始至东面最终行为止，是795年（贞元十一年）所补刻，明确说明此像在795年之时被移于某寺食堂之内安置，结合东面铭文第2～5列"都检校重修造寺主开元寺僧智能上座"的题名，造像移动或为寺院重修之故，此寺院有可能就是工程负责人智能上座所在的开元寺。如此，则某寺之食堂即为开元寺食堂。笔者认为此"开元寺"就是现存于正定城内的同一所寺院。由上文可知，739年之后，唐政府规定国忌行香的场所必须在当地

的龙兴及开元寺、观，也就是必须在政府的官寺、道观进行。虽然在1号像制作的728年尚无此规定，但地方官员在当地官寺举办祭祀仪式，之后造像供奉于同寺之内的推测应可成立。因此在795年之前，1号像的安置场所或者仍是开元寺，或者是在龙兴寺。2号像有如前述，铭文中有"龙兴寺主僧金藏"一名，况位置又在整篇铭文的起始处，因此笔者推测2号像与龙兴寺关系十分密切，极可能是由龙兴寺主僧金藏等僧侣倡议，众多功德主共同修造的，雕造时更以金藏曾参与制作的1号像为模仿对象，完成后也极有可能就供奉在正定城内的龙兴寺之中。至于两像何时被移至华塔三层塔心室内，由于数据缺乏，则无法考证。但决不能因1号像贞元纪年而得出现存华塔亦建于贞元年间的结论。

四、结　语

综上所述，可见两尊造像具有较高的研究价值。就铭文来看，1号像是我国现存唯一一例由地方政府官员为帝后国忌日所作造像，且时代、人物明确。而在僧人名前加"检校"之职（金藏、智能），管见所及，似亦少见，足证此像浓烈的官方色彩。这尊造像可为研究唐代政府行事与佛教之间的联系提供帮助，同时也是对敦煌文献中现存若干《国忌行香文》的有力补充。通过对1号像国忌日期及造像官员的查考，可补史书之不足。特别是结合墓志等考古资料，能对新表进行若干修正。2号像铭文忠实记录了大批信徒的姓名，对研究唐代结邑的人员构成应能有所帮助。如能与现有金石资料相结合，应会有更多的线索出现。

两像样式也十分独特，亦可称为"金刚座真容像"、"菩提瑞像"、"宝冠佛"、"装饰佛"等，与普通佛造像不同，其身躯之上往往具有"庄严"（饰物或宝冠），是一类特殊的造像形式。原像安置于中印度摩羯陀国（或摩伽陀）菩提伽耶佛成道处大精舍中，传由弥勒菩萨所造，由赴印求法的高僧大德（如法显、智猛、玄奘、义净等人均曾亲赴其地礼拜此像）或外交使节（如王玄策出使印度，曾命随行的宋法智摹写此像）将其样式带回，在中外文化交流频繁的唐代兴盛一时。关于此种样式，中日两国学者亦早有论述[55]，尤其是李玉珉先生在其论文之中（其中本文所述两尊造像的照片由笔者提供、转谢振发学长代交），几乎将现存此类造像搜罗殆尽，且对其样式做了较为详细的比较研究；李崇峰老师又进一步结合佛教思想史，对这一样式在中印两国的流行进行了思想上的考源。

当然，仍有若干疑问悬而未决，例如现存菩提瑞像虽均为降魔触地印样式，但体表装饰并非完全一致，且宝冠或装身具也时有时无，这种现象是如何产生的？其深层原因又是什么？这都是有待今后解决的问题。限于篇幅，本文中就两像样式不作展开，拟另行撰文论述。

表3　相王李旦（唐睿宗）事迹略表（引自《旧唐书》）

年　代	事　项	出　典
龙朔二年（662年）六月	生于长安	本纪七
龙朔二年（662年）	封殷王，遥领冀州大都督、单于大都护、右金吾卫大将军	同　上
乾封元年（666年）	徙封豫王	同　上
总章二年（669年）	徙封冀王。初名"旭轮"，至是去"旭"字	同　上
上元二年（675年）	徙封相王，拜右卫大将军	同　上
上元三年（676年）	并州都督、相王轮为凉州道行军元帅……以讨吐蕃	本纪五
仪凤三年（678年）	迁洛牧	本纪五 本纪七

（续表）

年　　代	事　　项	出　　典
永淳二年（683年）七月	相王轮改封豫王，更名"旦"	本纪五
嗣圣元年（684年）	则天临朝，废中宗为庐陵王，立豫王为皇帝	本纪七
载初元年（690年）九月九日	改国号为周，降帝为皇嗣，令依旧名"轮"	本纪六 本纪七
圣历元年（698年）	中宗自房陵还。太子轮数称疾不朝，请让位于中宗，则天遂立中宗为皇太子	本纪七
圣历二年（699年）春二月	封为相王，又改名"旦"，授太子右卫率，出阁	本纪六 本纪七 列传五十七 凉王璿传
圣历二年（699年）秋七月	上（武则天）以春秋高，虑皇太子、相王与梁王武三思、定王武攸宁等不协，令立誓文于明堂	本纪六
长安中（701-705年）	拜司徒、右羽林卫大将军、并州元帅	本纪六 本纪七 列传四十二 魏元忠传
长安二年（702年）十一月	相王旦为司徒	本纪六
长安三年（703年）夏四月	相王旦表让司徒，许之……戊申，相王旦为雍州牧	同　　上
神龙元年（705年）正月	则天传位于皇太子……相王加号安国相王，进拜太尉、同凤阁鸾台三品……以安北大都护、安国相王旦为左右千牛大将军	本纪七
唐隆元年（710年）	以安国相王旦为太子太师	同　　上
唐隆元年（710年）	继皇帝位	同　　上

注释：

* 2013年应朱青生老师之邀，此文曾以口头报告形式发表于北京大学视觉与图像研究中心，内容无甚变化。2015年3月获悉聂顺新先生于《陕西师范大学学报》当月号发表《河北正定广惠寺唐代玉石佛座铭文考释——兼议唐代国忌行香和佛教官寺制度》一文，拜读后发现仍有未尽之处，故不揣冒昧，将当年于北大发表之内容整理成文，以为先学之补充。为行文之便利，一切因袭旧状，未针对聂君文章有所改易及褒贬。当时的口头发表，除铭文考释之外尚有造像样式之考察，于此从略。特志因缘于此，望诸君贤达，不以两文观点之同否、而作抄袭聂君之推测，如此则笔者幸甚幸甚。

[1] 按"花"、"华"通假，华塔似应与花塔同义，以下统称"华塔"。此塔1961年被定为第一批全国重点文物保护单位。

[2] 清光绪元年（1875年）《正定县志》卷十五谓寺院始建于唐德宗贞元年间（785~805年）（清·贾孝彰、赵文濂等编修）；梁思成先生于上世纪30年代赴正定调查，以塔身仿木结构砖雕的形制为依据，推断华塔为金代建筑。见梁思成《正定古建筑调查纪略》"广惠寺华塔"条（《梁思成全集》第二卷，中国建筑工业出版社，2001年，第33页）及同氏《中国建筑史》"广惠寺华塔"条（百花文艺出版社，2005年，第307页）；1992年开始塔身修复工程，并进行小范围考古发掘，初步摸清寺院遗址规模（河北省正定广惠寺、华塔考古队：《河北省正定广惠寺试掘、勘察简报》，《文物春秋》1994年第3期，第9-14页）。同时用现代科学方法检测塔身用砖制作年代，基本确定为北宋或金代左右（李士莲：《河北省正定县广惠寺花塔勘察报告·上》，《古建园林技术》1997年第1期，第58-64页）；寺藏明万历十一年《重修华塔记》碑："是塔创于赵，修于唐，即毁于金之皇统（1141~1149年），复修于金之大定（1161~1189年）。"（郭玲娣、樊瑞平：《正定广惠寺华塔内的二尊唐开元年白石佛造像》，《文物》2004年第5期，第78-85页）1999年，刘智敏发表《正定广惠寺华塔建筑年代问题新探》一文（载《文物春秋》1999年第3期，论点见第35、37页），刘氏据华塔修理过程中发现的三处宋人题刻及1号像后补铭文，认为华塔应修建于唐代。与此类似的观点还可见刘友恒《正定四塔

名称及创建年代考》(载《文物春秋》1996年第1期,第53-56页)。按宋人题刻中最早者为太平兴国四年(979年),笔者认同刘氏的部分观点,即华塔(或其前身)在979年之前即已存在,但依据佛像贞元十一年铭文并不能说明此塔修建于唐代,如后文所述,贞元铭文明确记载当时此像安置于开元寺食堂之中。

[3] 如严格按照佛经描述,佛像右手手指应接触地面,但我国佛造像在表现此手印之时,右臂多半曲,将右手放于右小腿部位,而不直接触地。

[4] 现存最早的华塔照片由法国传教士所率人员拍摄于光绪二十七年(1901年)冬,即"庚子事变"次年;之后约在1907~1912年间,日本摄影师山本赞七郎(山本明)赴正定拍摄了十余张照片,其中包括华塔。但均未涉及两尊佛造像。见张永波:《清末民初的正定古迹老照片》,《文物春秋》2010年第2期,第69-73页;张永波:《正定旧影》,《河北画报》2010年第11期,第24-40页。

[5] 桑原骘藏著,张明杰译《考史游记》"山东河南游记"五月二十九日条(张明杰主编:《近代日本人中国游记》,中华书局2007年,第180-185页)。

[6] 常盘大定、关野贞:《中国文化史迹》附解说二卷,法藏馆,1975~1976年。

[7] Osvald Siren: Chinese sculptures of the Sung, Liao and Chin dynasties, "The Museum of Far Eastern Antiquities Bulletin NO. 14," Stockholm, 1942 p. 45-64.

[8] 见注2引梁思成部分。刘敦桢:《河北古建筑调查笔记》,载《刘敦桢全集》卷三,中国建筑工业出版社,2007年。

[9] 见注2引李士莲、刘智敏、刘有恒等文。

[10] 见注2引郭玲娣、樊瑞平文。

[11] [清] 沈涛《常山贞石志》卷八"花塔寺玉石佛座题字(1号像)"及"花塔寺造玉石佛像上题名(2号像)"条。文中2号像铭文缺字甚多,与现状不符。载《石刻史料新编》第十八册,新文丰出版公司,1982年,第13302-13304页。

[12] 笔者依据实地考察整理的铭文见附录1、附录2。

[13] 此处唐大尺的长度,笔者按31厘米计算。参见吴泽:《王国维唐尺研究成绩综论——王国维在古器物和古史研究上成就总结之一》,《史学史研究》1982年第1期,第33-46页。

[14] [唐] 李林甫等撰,陈仲夫点校:《唐六典》卷四,祠部郎中、员外郎条,中华书局,1992年,第126页。

[15] 唐耕耦、陆宏基编:《敦煌社会经济文献真迹释录》第二辑,载《敦煌吐鲁番文献研究丛书一》,北京图书馆敦煌吐鲁番资料研究中心,1990年。表及释文见第586-587页。
刘俊文:《天宝令式表与天宝法制——唐令格式写本残卷研究之一》,载《敦煌吐鲁番文献研究论集》第三辑,北京大学出版社,1986年。表见第179-180页。
冯培红:《敦煌本〈国忌行香文〉及相关问题》,载郑炳林主编《敦煌归义军史专题研究四编》,三秦出版社,2009年。表见第245页。

[16] [南宋] 姚宽撰,孔凡礼点校:《西溪丛语》卷下"行香"条:"行香起于后魏及江左齐、梁间,每燃香薰手,或以香末散行,谓之行香。唐初因之。"(载《唐宋史料笔记丛刊》,中华书局,1997年,第106页)[南宋] 赵彦卫撰《云麓漫钞》卷三"忌日行香"条认同姚宽对行香的解释,并认为行香本身即为佛教礼仪之一,始于释道安,"《遗教经》云:'比丘欲食,先烧香呗赞。'之安法师行香定坐而讲……斯乃中夏行香之始。"亦可见[唐]道宣撰《四分律删繁补阙行事钞》卷下之三计请设则篇第二十三"六、行香呪愿法"条:"……而此土盛行并在食前,道安法师布置此法。"(《大正藏》第四十册,第0135页上栏)

[17] 与注14同书同条,第127页。

[18] [北宋] 王溥撰《唐会要》卷五十"杂记"条:"开元二十六年六月一日,敕每州各以郭下定形胜观寺,改以开元为额。"(中华书局1955年,第879页)《佛祖统纪》卷四十:"开元二十六年,敕天下诸郡立龙兴、开元二寺。"(《大正藏》四十九册,第0375页上栏)按《佛祖统纪》所载有误,各地龙兴寺、观为中宗朝改大唐中兴寺、观所立。《唐会要》卷四十八"寺 龙兴寺"条:"神龙元年(705年)二月……其天下大唐中兴寺观,宜改为龙兴寺观。"司马光将此事系于"景龙元年"(707年)条,胡三省注《资治通鉴》卷二百八《唐纪二十四》:"景龙元年二月……庚寅,敕改诸州中兴寺、观为龙兴。"(中华书局1956年,第6610页)亦见清·董浩等编《全唐文》第三册 卷二七〇"张景元《请改中兴寺为龙兴疏》"(中华书局1990年,第2745-2746页)

[19]《唐会要》卷五十"杂记"条:"开元二十七年五月二十八日敕……国忌日各就龙兴寺、观行道散斋。复请改就开元观、寺。"

[20] 与注14、注17同书条,第127页。

[21]《天宝令式表》相较于《唐六典》所记开元规制有所变化:高祖至睿宗诸帝后忌日统一变为"京城二七日行道,外一七日并废务",且增加章怀太子李贤、让帝李宪,将二人忌日与孝敬帝后共四人单独归为一类,注明"设斋废务"。具体可参见注15引刘俊文及冯培红论文。

[22] 此写卷较清晰黑白图片可见《法国国家图书馆藏敦煌西域文献》第19卷(上海古籍出版社2001年,第130页上栏)。
此写卷清晰彩色图片可于"国际敦煌项目——丝绸之路在线"网页检索下载:http://idp.nlc.gov.cn/
荣新江先生考证写于888~890年间,见《沙州归义军历任节度使称号研究(修订稿)》,载《敦煌学》第十九辑,敦煌学会编印,1992年10月,第29-30页。
冯培红在此基础上认为写于龙纪元年(889年)的可能性大一些。见注16引冯氏文,第242页。

[23] 所缺者为:高祖、太宗、高宗、中宗、玄宗、代宗、文宗、武宗。

[24] 以下引文出自小野胜年《入唐求法巡礼行记の研究》(法藏馆,1988年再版)卷一,

第 309-310 页。括号内文字为笔者所加，句读亦未按原书。

[25] [北宋] 欧阳修，宋祁撰《新唐书》卷七十一下"表第十一下 宰相世系一下"萧氏齐梁房部分，中华书局，1975 年，第 2280 页。

[26] 洛阳市文物工作队：《洛阳龙门张沟唐墓发掘简报》，《文物》2008 年第 4 期，第 42-50 页。墓志第 1 列题为《唐故商州刺史萧府君墓志铭并序》。

[27] 《大唐故赠银青光禄大夫使持节相州诸军事相州刺史兰陵萧府君墓志铭并序》及《大唐故袁州萍乡县令萧府君讳元祚字符祚墓志铭并序》载赵君平、赵文成编《河洛墓刻拾零》，北京图书馆，2007 年，第 227、287 页。萧元礼墓志释文亦见张乃翥《新出唐志与中古龙门净土崇拜的文化生态——以萧元礼墓志记事为缘起》，载荣新江主编《唐研究》第十六卷，北京大学出版社，2010 年，第 507-508 页。萧元祚墓志拓片及释文亦见白立献、梁德水《唐萧元祚墓志》，载周俊杰主编《近年新出历代碑志精选系列》，河南美术出版社，2011 年。

[28] 《新唐书》"宰相世系表"载萧元礼为"湘州刺史"，应据元礼志改为"相州刺史（追赠）"。元礼父子及元祚家族谱系，可参见刘未《龙门唐萧元礼妻张氏瘗窟考察札记》，载《中国国家博物馆馆刊》2012 年第 5 期，第 66 页。

[29] 见《常山珍石志》卷八"花塔寺玉石佛座题字"条，《石刻史料新编》第十八册，新文丰出版公司，1982 年，第 13303 页。

[30] [清] 赵钺，劳格撰，张忱石点校《唐御史台精舍题名考》，中华书局，1997 年，卷二第 67 页。

[31] 方诚峰：《职能与空间——唐宋台、谏关系再论》，载荣新江主编《唐研究》第十六卷，北京大学出版社，2010 年，第 458 页。

[32] [唐] 李林甫等撰；陈仲夫点校：《唐六典》卷十三 御史台条，中华书局，1992 年，第 377、381 页。

[33] [清] 赵钺，劳格撰；徐敏霞，王桂珍点校：《唐尚书省郎官石柱题名考》，中华书局 1992 年，卷十六 第 721 页。

[34] 萧諴墓志所列职官履历为："陈留、陕县、寿安三主簿，大理评事，监察御史，河南司录，司门、刑部二员外，金部、吏部二郎中，陵州刺史，益府司马兼营田节度副使，恒、濮、虢、商四州刺史"。

[35] 今河北省晋州市。

[36] 《资治通鉴》卷二百六 唐纪二十二，第 6533 及 6535 页。

[37] "（张氏）鄯州都督师昉之孙、阆州参军斌之女也"，见萧元礼墓志。张师昉及斌无考，据张艳红考证，鄯州都督府应正式设立于高宗显庆元年（656 年），其先为兰州都督府，首任都督张允恭，治所在今青海乐都。见《唐代鄯州都督府述论》（载《陕西社会主义学院学报》2011 年第 2 期，第 44-46 页）。又按米海平《唐代历任鄯州刺史考述》（载《青海民族研究》社会科学版，1992 年第 2 期，第 48-55 页），太宗至高宗、武周朝任职鄯州者依次为："李玄运、杜凤举、张允恭、李敬玄、娄师德、魏元忠、唐璇、郭震。"无师昉之名，其鄯州都督一职可能是追赠，并未真正履职。

[38] 张氏瘗窟铭文全文见注 27 引张乃翥论文第 511 页及其《龙门石窟唐代瘗窟的新发现及其文化意义的探讨》（载《考古》1991 年第 2 期，第 161 页）。此窟的修造年代，依据窟门铭文，笔者推断应在 698 年元礼殉国之后。

[39] 张乃翥先生在其数篇论文中均认为直到开元六年与元礼合葬为止，张氏遗体应安置于瘗窟之中。但笔者认为，玩味元礼墓志文句，尚不能排除第二种可能性，即张氏从未使用瘗窟，而是逝世后直接与元礼合葬，瘗窟铭文在张氏生前即已刻好。

[40] 《新唐书》卷七十三上·宰相世系表十三上·卢氏第三房："同宰，明州刺史。"第 2934 页。

[41] 岑仲勉：《郎官石柱题名新考订（外三种）》，中华书局，2004 年，第 103 页。题名中另有名"万硕"者，岑先生认为当属一人，此处不详述。重名者见《新唐书》卷七十三上·宰相世系表："万石，司农卿、昌平公"条，第 2920 页。此卢万石亲属墓志有出土，此处不录。结合下文卢文励事迹，则同宰高祖卢万石当早于此同名者。

[42] 见 [唐] 唐临撰，方诗铭辑校《冥报记》卷中"唐卢文励"条。载《古小说丛刊》，中华书局，1992 年，第 25 页。同书"隋崔彦武"（第 17 页）、"唐殷安仁"（第 58 页）、"唐长安市里"（第 58 页）等若干篇亦为文励所述。

[43] 见《新唐书》卷六十·志第五十·艺文四，第 1617 页。

[44] 《旧唐书》卷十《本纪十》："改乾元为上元，追封周太公望为武成王，依文宣王例置庙。"第 259 页。《新唐书》卷六《本纪第六》："追封太公望为武成王。"第 163 页。同书卷十五"志第五礼乐五"："上元元年，尊太公望为武成王，祭典与文宣王比，以历代良将为十哲像坐侍。"

[45] 岑仲勉《郎官石柱题名新考订（外三种）》第 31 页。有无可能为"卢铤"，但无证据，权记于此。按宰相世系表卢氏第二房卢万石下有"卢铤"之名，结衔为"常州刺史"，见《新唐书》卷七十三上，第 2920 页。

[46] 陈功亮重修《严州图经》卷一："卢同宰，天宝元年（742 年）六月二十八日自易州刺史拜。"载王云五主编《丛书集成初编》，商务印书馆，中华民国二十五年（1936 年），第 56 页。

[47] 日本真人元开撰，汪向荣校注．《唐大和尚东征传》："天宝三年（744 年）……（明）州太守卢同宰及僧徒父老迎送、设供养。"载《中外交通史籍丛刊》，中华书局 2000 年，第 58 页。

[48] 《新唐书》卷七十二下 宰相世系表十二下"崔氏清河小房"部分，第 2768 页。

[49] 崔翘撰《唐故右清道率府仓曹参军事崔君墓志铭并序》。志中记崔绮官职为"益州蜀县令"，且缺崔偃一名，可补表。

[50] "以开元十二年十二月二十二日卒于京师安兴里之私第，春秋三十有一，痛哉……有子曰延寿，年仅总角，哭无常声。"见《崔偃墓志》。

[51] 李华叙，卢沼铭，王欣书：《唐故朝清大

夫河东郡永乐县令崔公墓志铭》。

[52] 按表中崔绛之下空一格为谦，空格正确，但谦不知从何而至，或为误记，或有其他原因。

[53] [清] 王昶《金石萃编》卷八十一"大唐北岳庙神之碑并序"条 第1362页（《石刻史料新编》第一辑第二册，新文丰出版公司，1977年）

[54] "菩提瑞像"主要相关论文如下，可资参考：高田修《宝冠仏の像について》（《仏教芸術》21号，1954年），肥田路美《唐·蘇常侍所造の"印度仏像"塼仏について》（《美術史研究》22册，1958年），小野胜年《宝冠仏試論》（《龍谷大学論集》389・390合併号，1969年），萩原哉《唐における仏陀伽耶金剛座真容像の流行について》（町田甲一先生古稀紀念会编《論叢仏教美術史》吉川弘文館，1986年），《玄奘発願"十俱胝像"考——"善業泥"塼仏をめぐって》（《仏教芸術》261号，2002年），罗世平《广元千佛崖菩提瑞像考》（《故宫学术季刊》九卷二期，1992年），颜娟英《盛唐玄宗朝佛教艺术的转变》（《中央研究院历史语言研究所集刊》六六本二分，1995年），孙修身《王玄策事迹钩沉》（新疆人民出版社，1998年），李玉珉《试论唐代降魔成道式装饰佛》（《故宫学术季刊》二十三卷三期，2006年），李静杰译、肥田路美著《唐代菩提迦耶金刚座真容像的流布》（《敦煌研究》2006年第4期、原作1986年发表），张小刚《再谈摩伽陀国放光瑞像与菩提瑞像》（《敦煌研究》2009年第1期），李崇峰《菩提像初探》（《石窟寺研究》2012年00期），Chuan-ying Yen（颜娟英），*The Tower of Seven Jewels: The Style, Patronage and Iconography of the Tang Monument*. Ph. D. Dissertation, Harvard University, 1986

（朱浒审稿）

附录1 正定广惠寺华塔藏唐代汉白玉佛坐像1号像台座铭文（251字）

台座正面（南）76字

27	26	25	24	23	22	21	20	19	18	17	16	15	14	13	12	11	10	9	8	7	6	5	4	3	2	1	0
高	七	后	和	二	后	昭	年	开	忌	廿	帝	武	太	忌	廿	后	太	日	五	尧	高	七	后	和	五	开	1
祖	日	四	私	日	正	成		十	十	六	五	圣	宗		一	五	穆	忌	月	皇	祖	日	四	私	年	元	2
神	忌	月	皇	忌	月	皇		六	八日	日	月	皇	文		日	月	皇		六	帝	神	忌	月	皇		十	3

台座左侧（西）66字

24	23	22	21	20	19	18	17	16	15	14	13	12	11	10	9	8	7	6	5	4	3	2	1	0
州	检	诸	节	夫	朝	尺	举	并	像	造	九	右	日	六	和	中	忌	廿	后	太	日	五	尧	1
刺	校	军	恒	使	请		高	此	一	玉	忌	総	忌	月	皇	宗		一	五	穆	忌	月	皇	2
史	恒	事	州	持	大		九	座	区	石	同	上		二	帝	孝		日	月	皇		六	帝	3

台座后侧（北）75字

27	26	25	24	23	22	21	20	19	18	17	16	15	14	13	12	11	10	9	8	7	6	5	4	3	2	1	0
功	八	季	贞	玄	上	道	寺	僧	都	金	法	专		崔	摄	行	朝	宰	尉	轻	长	守	宣	萧	阳	仍	1
德	日	三	元	明	坐	秀	主	贞	维	藏	师	检		谦	司	参	请		卢	车	史	恒	义	諴	军	充	2
扵	移	月	十		僧	僧	演	那		僧		校			功	军	郎		同	都	上	州	朗		使	恒	3
食	此	廿	一																								4

台座右侧（东）34字

9	8	7	6	5	4	3	2	1	0
幽	钦	维	僧	智	开	修	都	堂	1
岩	典	那	道	能	元	造	捡	内	2
	座	僧	璨	上	寺	校		安	3
	僧	惠	都	座	僧	主	重	置	4

附录2　正定广惠寺华塔藏唐代汉白玉佛坐像2号像台座铭文（383字）

台座正面（南）100字

34	33	32	31	30	29	28	27	26	25	24	23	22	21	20	19	18	17	16	15	14	13	12	11	10	9	8	7	6	5	4	3	2	1	0
心	魏	妻	獨	孫	侍	故		張		胡	張	榮	班	李	王	王		房	孫	王	趙	裹	雲		雲	趙	雲	宋	鄗	將	盧	杜	像	1
供	氏		石	御	殿			義	并	處	知	懷	九	奉	處	仁	方	履	懷	騎	成		利	騎	思	善	處	州	鄧	龍	玄	主		2
養	一	鹿	慎	史	中			哲	果	賓	什	安	憲	貞	龍	昉	國	容	信	尉	琪	貞	尉	斌	貞	慶	尉	司	令	鎮	封	宿		3
																											馬		琬			衛		4

台座左侧（西）86字

28	27	26	25	24	23	22	21	20	19	18	17	16	15	14	13	12	11	10	9	8	7	6	5	4	3	2	1	0
房	梅	鄧	登	國	韓	鄧	善	太	房	雲	房	上	裹	將	李	雲	李	驍	王	雲	王	像	芝	柱	像	僧	前	1
□	州	思	仕	文	州	生	尉	師	騎	義	復	柱	知	騎	玄	騎	滿	騎	法	騎	松	主	國	邑	2			
□	□	忠	郎	明	集	司		郭	廓	尉	玄	國	禮	郎	機	尉	運	尉	足	尉	意	錄		杜	上	安	主	3
			□		經	馬																事						4

台座后侧（北）106字

33	32	31	30	29	28	27	26	25	24	23	22	21	20	19	18	17	16	15	14	13	12	11	10	9	8	7	6	5	4	3	2	1	0
石	雲	玉	張	修	閻	□	女	方	李	孔	重	重	錄	武	錄	和	上	張	石	宋	宋	段	王	王	趙	孫	玄	鄉	虵	都	彥	鄉	1
□	騎	庭	□	功	四	順	□	榮	庭	修	義	事	定	事	行	護	待	元	大	德	定	元	行	名	度	虵	徵	長	2				
□	尉	□	男	德	娘	施	娘	方	音	俊	像		胡		房	奴	軍	封	翼	意	師	禮	安	寶	安	師		使	立	那		房	3
賓	□		庭	主	助	主	魏	興	男	妻	主																						4

台座右侧（东）91字

28	27	26	25	24	23	22	21	20	19	18	17	16	15	14	13	12	11	10	9	8	7	6	5	4	3	2	1	0
□	□	段	宋	石	候	韓	王	房	事	真	房	籤	王	前	軍	遊	王	雲	行	宿	義	邑	尉	像	敬	主	龍	1
龍	思	玄	知	遊	仁	思	行	思	王	定	雲	府	任	房	擎	義	騎	期	衛	威	人	房	主	造	僧	興	2	
樹	肖	封	礼	迴	大	訓	敏	道	崇	縣	旭	騎	典	相	元	將	褒	尉		房	等	郭	文	雲	金	寺	3	
								起	祿		尉		珪										遠	騎	養	藏		4

附录3　萧元礼墓志

1　大唐故贈銀青光祿大夫使持節相州諸軍事相州刺史蘭陵蕭府君墓／
2　誌銘並序　朝議郎行職方員外郎許景先撰并書／
3　公諱元禮字令恭先蘭陵人也即梁長沙王五代孫自稷契佐唐光濟四／
4　海湯武立極保定生人相國有輔漢之功大梁受金陵之瑞鴻符駿命峻／
5　極于天盛德茂功垂裕不已曾祖盾梁高唐郡王祖岱隋代郡守高邑公／
6　父憬皇朝朝散大夫湖州司馬遠則本枝百世宗子維城近則分命六條／
7　樹我侯屏憲章終古亮采休明公實稟生知幼而純愨聚學辭問以盡於／
8　精微修辭立誠克資於貞固解巾豫州褒信縣主簿歲滿轉利州綿谷縣／
9　主簿蓋鴻漸于干之義也後補定州鼓城縣丞並非所好素其位而不援／
10　上正其已而不求人繁駸駕於長途搜鳳毛於枳棘居易侯命處之晏然／
11　屬獯虜犯威塞垣失備俘軼河縣野無堅城公盡忠勇之謀率寡弱之眾／
12　介於重圍之裏不撓鋒刃之威以為外立節而敵不侵內禁殘而主無始／
13　死而獲義我實得之兵盡失窮因而遇禍春秋五十有一朝廷聞而嘉焉／
14　飾終之寵特優恒數乃下　制追贈使持節相州諸軍事相州刺史公／
15　含章踐軌秉心仕公明德可以庇人夷陵不易其操由是危則致命殁而／
16　見稱忠烈冠於當時哀榮備扵終古護羌死節感溫序之思歸貴父誅忠／
17　以乘丘之非罪夫人敦煌張氏即鄴州都督師昉之／
18　孫閑州參軍斌之女也克降坤靈丕系昌胄初修姆教執紃組以學工終／
19　備婦儀潔蘋藻而觀祭潘園作賦長筵杜寢興哀長子朝議郎行尚書刑部員外／
20　十有一寑疾終于擇善里之私第即以大唐開元六年歲次戊午十月廿／
21　二日合葬於河南縣龍門南山西原禮也長子朝議郎行尚書刑部員外／
22　郎識次子朝議郎行左金吾兵曹參軍護并學綜時文動為世法揚名有／
23　可人之德至性感終身之憂見託幽銘俾傳不朽其詞曰／
24　備契佐堯兮玄鳥命商相國輔漢兮黃旗瑞梁豐根蕃幹兮傳祚無疆弈／
25　世崇載兮門慶克昌降生君子兮為龍為光德博位卑兮與時行藏涼風／
26　折膝兮戎節兮徇難而死一去不還兮悲歌易水嘉我忠／
27　義兮榮名惇史敬姜書哭兮禮則稱美高堂洪盡兮哀陟屺青松始植／
28　兮百【詠】開銘人誰不死兮士貴立名餘風凜凜兮千載猶生

附录4　萧府墓志

（蓋）大唐故蕭府君墓誌銘

1　唐故商州刺史蕭府君墓誌銘并序／
2　有唐開元廿三年正月十八日商州刺史蘭陵蕭府君終於官舍春秋／
3　六十三以其年二月十七日葬我府君于河南縣之龍門西原詹事／
4　順也君諱諴字諴梁貞陽侯淵明之來孫湖州司馬憬之孫贈詹事／
5　元禮之子舉明法陳留縣壽安三主簿大理評事監察御史河南／
6　司錄司門刑部二員外金部吏部二郎中陵州刺史益府司馬兼營／
7　田節度副使恒濮虢商四州刺史君蒞官六府作歌立身之趣／
8　五常歸美囊者　先府君述職邊境偾身勍寇君雨泣投難星行請／
9　師刷恥而卻虜追榮而嚴父志有所立功無所取申犀之誠包胥之／
10　武也其後薄領陜郭準繩河府舉不法而權戚肅于上紈無良而奸／
11　豪懲於下達為縣之當斷孽有可作刑無可宣魏相／
12　之嚴張綱之幹也而又篤於友愛賢於慈撫弟有護誠諒甥之／
13　韋沈敬入則鐘釜之秋一門同甘出則咫尺之書千里如面豈伊異／
14　人而橘柚親親孔宴愷悌而塤篪同體姜陳之風殷韓之揖也其所／
15　事之貴所知之美若張希元盧逸張嘉貞李朝隱咨諏舊章為指南／
16　之表畢構裴漼王丘族子嵩游泳嘉德有忘言之歡推誠相遇講信／
17　相與田蘇之游公叔之舉也嗚呼性味濃者企延久之期芳華全者／
18　望繁多之實永言具美曾是難并之人也遂鮮于蚩斯之德也不登／
19　於飴背舊堂之日顧訓丁寧睦親遺身義長心遠其旨云喪至洛邑／
20　無升虞之諸妹免臨祖之攀援季弟之奉／
21　促未虞之哀苦於是乎不俟同仰從君之遺志宅于舊阡成君之奉／
22　先孀妻畢氏嗣子曰坦銘德玄堂垂光來裔其詞曰／
23　狗歟蕭公時謂稱首道穆仁恕情濃孝友照車無餘目牛皆剖氣肅／
24　南憲光清北斗詠扵邦園條于藩守決勝群心指南吾口昭世有謝／
25　令名難朽勒銘垂芳地長天久

考古遗存中的魏晋南北朝隋代佛教玻璃器

张 晶

(华东师范大学艺术研究所,上海,200062)

【摘 要】玻璃器是佛教艺术中常见的表现对象与装饰载体。魏晋南北朝至隋代佛教大兴,外来玻璃器皿伴随佛教文化和其他异域文化进入中国,开启了中国玻璃艺术的新篇章。文章选取唐代以前的考古资料中跟佛教相关的玻璃器皿,进行梳理和比对研究,通过图像和文献的相关材料进行证明,以期对这一时期中国佛教玻璃器皿的来源、用途以及象征意义作出阐释。

【关键词】考古遗存 魏晋南北朝 隋代 玻璃器

作者简介:
张晶(1973—),女,华东师范大学艺术研究所教授、博士。主要研究方向:美术史、设计史。
项目基金:
本文是国家哲学社会科学重大项目《中印佛教美术源流研究》(14ZDB058)子课题《中印佛教装饰与设计观念研究》阶段性成果。

玻璃是人类早期的重要发明之一。这种人工合成的新材料,制作工艺上采用石英砂烧制,加上草木灰、碱等作为助熔剂,融化并降低温度后再加以成型。在人类早期的发展阶段中,玻璃由于其光泽明亮和颜色鲜艳的特点,成为权贵们喜爱的贵重物品。人类生产玻璃的历史悠久,考古显示,公元前3000年左右,叙利亚、美索不达米亚和埃及已经先后出现了玻璃制品。公元前2000年左右,世界范围内逐渐形成了地中海东岸、两河流域和埃及等多个玻璃生产中心。

一、魏晋南北朝隋代玻璃器的输入和发展

中国古代的文献中,对玻璃有"玻璨、陆离、陆琳、琉璃、玻黎、药玉、水玉、水精"等诸多种称呼。中国古籍中关于早期琉璃的记载比较多[1],根据资料显示,中国最早的玻璃制品大多来自于域外输入。《后汉书·西域传》载:"(大秦)土多金银奇宝,有夜光璧、明月珠、骇鸡犀、珊瑚、虎魄、琉璃、琅玕、朱丹、青碧"[2]。最早的玻璃技艺也来自于西方,早期玻璃与金银奇宝并列,所以愈显珍贵。目前可以见到较早的实物玻璃是在春秋战国一些诸侯王墓中的出土物件,主要有玻璃璧、蜻蜓眼嵌丝玻璃珠、配件装饰和玻璃印章。

考古学家安家瑶先生认为:"从镶嵌玻璃珠的玻璃成分的改变可以看得出,最晚在战国中期,中国已建立起铅钡玻璃业。"[3]可以肯定的是,汉代的玻璃器来源于两个方面:一方面依赖于进口,丝绸之路的开通带来了源源不断的罗马玻璃制品。《汉书·西域传》中记载说:"(罽宾)出珠玑、珊瑚、虎魄、流离"[4],《晋书·四夷传》中记载说:"大秦国屋宇皆以珊瑚棁梲,琉璃为墙壁。"[5]另一方面,在中原地区逐渐开始了仿造玉质地的容器、丧葬器物和装饰品。

魏晋南北朝至隋代,关于玻璃的记载增多,但是玻璃仍然十分珍贵。关于玻璃技术的发展也是几起几落。魏晋时期,汉代以来的琉璃制作技术在社会的动荡中,没有能够完全地保留下来,几近失传。更多的玻璃器仍然依赖于进口。

1世纪至5世纪,地中海沿岸的罗马是玻璃生产中心之一。而伊朗高原的萨珊王朝继承了两河流域高超的玻璃工艺,3世纪至7世纪的萨珊成为世界上重要的玻璃出口地,带有波斯特色的玻璃器物也流通到中国,对中国的玻璃制作技艺产生影响。这一时期,罗马玻璃器和萨珊玻璃器都陆续进入中国,成为上层社会好尚的珍贵物品。如《魏书》载"波斯出金瑜石、珊瑚、琥珀、车渠、玛瑙、多大真珠、颇黎、琉璃……"[6]《旧唐书》云:"波斯国……珊瑚树高一二尺琥珀、车渠、玛脑、火珠、玻黎、琉璃。"[7]

目前考古发现的魏晋南北朝隋代的玻璃器皿有数十件,其中大多数为外来品,以杯、碗、钵、瓶类器具为主,其

中一些玻璃器皿是佛教用器，或者与佛教有密切的关系，下文就这一时期佛教玻璃器作出相关探讨。

二、早期佛教地宫或寺塔遗址中出土的玻璃器

关于"玻璃"一词，应该是个音译词，有学者认为其是拉丁语系词语"bolos"发展演变而来的[8]，梵文中称为"Vardurya"。在佛经中，关于颇梨、琉璃的记载不胜枚举。佛国天界中的庄严饰和庄严具常常用玻璃作为材料，以彰显其华丽璀璨的盛况。佛经典籍中的玻璃往往和众多宝物一起出现，并称为七宝。《佛本行集经》载："七宝庄严，所谓金、银、颇梨、琉璃、赤真珠等、砗磲、玛瑙以挍饰。"[9]《妙法莲华经》载："……皆七宝成，所谓金、银、琉璃、砗磲、玛瑙、珊瑚、颇梨。"[10]除了华丽的装饰属性之外，玻璃在佛教中还具有象征性，《药师琉璃光本愿经》曰："愿我来世，得菩萨时，身如琉璃，内外明澈，净无瑕垢，光明广大功德巍巍"[11]，可见琉璃又有清静无垢，光明普照的美好含义，代表佛教修行中一种至上的境界（图1）。

1. 玻璃舍利瓶

中国早期佛教的寺塔遗址和地宫中，出土了多件玻璃器皿，这些玻璃器皿主要是储存舍利和用于供养之用。舍利，音译词，来自梵文Sarira，意为"体""身""身骨""灵骨"，最初指佛祖释迦牟尼荼毗后的遗骨。《杂阿含经》曰："（阿育）王作八万四千金银、琉璃、颇梨箧以盛佛舍利。又作八万四千宝瓶以盛此箧。"[12]《大般涅槃经》载："佛般涅槃，汝等天人莫大愁恼。何以故，佛虽涅槃而有舍利常存供养。"[13]后来舍利所指范围逐渐扩大，除了指佛舍利，还包括高僧遗骨，之后又出现用若干种珍贵材料来替代舍利。《如意宝珠转轮秘密现身成佛金轮咒王经》云："若无舍利，以金、银、琉璃、水精、马脑、颇梨众宝等造作舍利。"[14]

佛教传入中国后，舍利供奉也在中国普遍起来。三国两晋时期，中国所见文献记载中，提到盛装佛教舍利的器皿有铜瓶，《高僧传·魏吴建业建初寺康僧会传》中记载有："乃供洁斋静室，乃铜瓶加几，烧香礼请"[15]，铜瓶被用来供养舍利。北魏时期开始用玻璃器皿供奉舍利。玻璃器供奉舍利，古印度至今未见，有可能是中国特有的方式。犍陀罗等地的印度早期佛教，舍利供养多是采用石、陶或其他材料，制作成可打开的盒或者罐，其造型如佛塔。在供养的盒内和罐内，多用天然水晶瓶或者金银小盒贮存舍利，同时伴有金银、珍

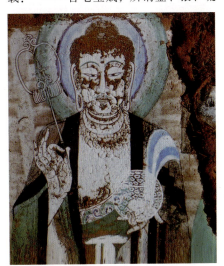

图1 新疆阿格乡阿艾石窟药师琉璃光佛手持琉璃药钵 唐代

图2 巴基斯坦旁遮普省玛尼恰拉第15号塔出土石舍利塔及舍利容器

图3 柏林博物馆藏犍陀罗石舍利罐及舍利瓶

珠、宝石等七宝。巴基斯坦旁遮普省玛尼恰拉第15号塔出土的公元1—3世纪的石舍利塔，造型为覆钵形塔，内有水晶梨形舍利瓶一只，配置莲花花蕾形提钮，瓶装金箔包裹的舍利（图2）。保存于柏林博物馆的公元1世纪的犍陀罗石舍利罐，罐盖顶有塔刹，罐内有用银盒、金盒以及水晶小瓶存贮舍利（图3）。早期舍利供养中，古印度多采用取佛塔的象征含义制作外层函、盒，内部的储存器则使用更加高级珍贵的金、银和水晶材质来制作，以显示其尊贵与崇高。

佛教进入中国后，舍利供养器皿由印度的圆形盒变成了汉式的盝顶方盒，盒内的舍利瓶则用金银和玻璃居多。河北定县北魏塔，为北魏孝文帝在太和五年（481年）发愿所修建，塔基出土一盝顶石函，石函内装有玻璃容器七件（图4），还有数千颗玻璃珠、玛瑙、珍珠、珊瑚、红宝石等组成的串饰[16]。七件玻璃器皿，七件玻璃器皿，其中一件为器皿残破底座，已经难以辨认器型。剩六件中，一件为玻璃钵，高7.9，口径13.4，腹宽14.7厘米。天青色，质地透明。其余五件均为小件，器形分成两种：一种是圆腹短颈卷唇的小瓶球腹上伸出长颈，在口部拉伸有提系。这批小型的玻璃器色泽都很透明，玻璃质地，天青色，共两件，一件平底，一件有圈足。另一种是葫芦瓶，共三件，浅蓝色，单体都带有密集的气泡，虽然采用的是罗马式的吹制工艺，但是玻璃的质地与色泽又明显和罗马工艺不同，也不同于汉晋以来中国采用玻璃翻模工艺。一件为玻璃钵，高 7.9 cm，口径 13.4 cm，腹宽 14.7 cm，天青色，质地透明。其余五件均为小件，器形分成两种：一种是圆腹短颈卷唇的小瓶球腹上伸出长颈，在口部拉伸有提系。这批小型的玻璃器色泽都很透明，玻璃质地，天青色，共两件，一件平底，一件有圈足。另一种是葫芦瓶，共三件，浅蓝色，单体都带有密集的气泡，虽然采用的是罗马式的吹制工艺，但是玻璃的质地与色泽又明显和罗马工艺不同，也不同于汉晋以来中国采用的玻璃翻模工艺。从器型上看，圆浑的造型富有中国特点，近似于汉晋以来的中原器物造型。经众多专家科学鉴定，这批玻璃器皿当属中国本土制造，其工艺的实施者是来自西方的月氏人[17]。关于玻璃技术的复兴和发展，北魏有相关的一段记载，《魏书·大月氏传》中描述："（魏）世祖时，其国（月氏）人商贩京师，自云能铸石为五色琉璃，于是采矿于山中，即京师铸之，既成，光泽乃美于西方来者。乃诏为行殿，容百余人，光色映彻，观者见之，莫不惊骇，以为神明所作。自此，

图4　河北定县北魏塔石函出土玻璃钵与玻璃瓶（2件）

图5　陕西耀县神德寺舍利塔出土隋玻璃瓶

图6　陕西西安长乐路隋清禅寺塔基出土玻璃瓶

国中琉璃遂贱，人不复珍之。"[18]

隋代国祚虽短，但是舍利塔基地宫遗存发现有多处，这跟隋文帝杨坚大力提倡佛教分不开。隋文帝于仁寿元年（601年）下诏书在三十个州立舍利塔。王劭在《舍利感应记》中，对这一过程有详细的描述，特别是隋文帝当时放置舍利的情况以及供奉器物的位置和组合，"皇帝于是亲以七宝箱，奉三十舍利，自内而出，置于御坐之案，与诸沙门烧香礼拜。愿弟子常以正法护持三宝，救度一切众生。乃取金瓶、琉璃瓶各三十，以琉璃瓶盛金瓶，置舍利于其内，熏陆香为泥，涂其盖而印之。"[19]

陕西耀县神德寺建于仁寿四年（604年），舍利塔基中，发现一座舍利石函，函内有一鎏金盝顶铜盒，内放绿色玻璃瓶，存有绿色液体，还有玻璃珠和蓝紫色玻璃圆锥形物[20]（图5）。陕西西安长乐路隋清禅寺开皇九年（589年）塔基，出土有球形小玻璃瓶[21]（图6）。河北定县静志寺出土的隋代鎏金铜函，其上镌刻铭文："大隋仁寿三年五月二十九日，净志寺与四部众修理废塔，掘得石函，奉舍利有四，函铭云大代兴安二年十一月五日，即建大塔，更左真金宝碗、琉璃瓶等，上下累叠，表里七重，至大业二年十月八日内于塔内。"[22]众多隋代玻璃舍利瓶的出土，可见隋代以来由皇家提倡的以玻璃瓶供奉舍利已经成为了一种规范。后至唐代继续沿袭并发展。

2. 玻璃珠

1994年发掘著名的北魏永宁寺的西门遗址时，发现了十五万余枚小玻璃珠[23]。据检测，这批玻璃珠从成分和工艺上来说，属于"印度洋—太平洋玻璃珠"，在南亚、东南亚也有诸如此类的珠子的出土。这类玻璃珠被认为首先是在印度生产出来的[24]（图7）。玻璃珠呈红、蓝、黄、绿、黑五色，采用拉制法做成细管，然后切割而成，大量的彩珠中还混有少量水晶珠和玛瑙珠。关于这批珠子当时的装饰部位和使用方法，有以下几种可能：有学者认为它是串制珠帘之用，因为在《洛阳伽蓝记》有关景宁寺的记载中提到"制饰甚美，绮柱珠帘"，玳瑁楼上也悬挂有"五色珠帘"[25]。因此，大量的彩珠出土于西门，被认为是悬挂于门楼之上的五彩珠帘。数量巨大的玻璃珠做珠帘，以此为解释具有一定的合理性。

关于此类珠子其用途还有一种可能性，就是用珠子来绣缀佛像。玻璃作为佛教七宝之一，一直在佛教装饰中出现。《洛阳伽蓝记》永宁寺一节中记载："浮图北有佛殿一所，形如太极殿。中有丈八金像一躯、中长金像十躯、绣珠像三躯、金织成像五躯、玉像二躯，作功奇巧，冠于当世。"[26]所谓的绣珠像与金织成，都是古代织绣的特殊工艺技术。绣珠像是用彩色细小的珠子紧密连缀形成佛像，而金织成则是用金线织成佛像。绣珠像的工艺特征是需要大量小巧的珠子，还需要多彩的颜色，这些特征都与永宁寺出土的玻璃珠相符合。费时费力的绣珠像工艺，在北魏时期必然是宫廷和上层权贵所有，堪称绝伦，所以记载不多。到了唐朝，用珠子来绣制佛像的工艺，典籍中可以找到多处记载。白居易的《绣观音像》中有："故尚书膳部郎中，太原白府君讳行简妻京兆杜氏，奉为府君祥斋。敬绣救苦观音菩萨一躯，长五尺二寸，阔一尺八寸，纫针缕彩，络金缀珠，众色彰施，诸相具足。发宏愿于哀恳，荐景福于幽灵。"[27]《入唐求法巡礼行记》中有："（开成五年七月二日，于保磨镇国金阁寺普贤唐）礼普贤菩萨像。三像并立，背上安置一菩萨像。堂内外庄严，彩画镂刻，不可言说。七宝经函，真珠绣像，以线穿真珠，绣着绢上，功绩奇效。自余诸物，不暇具录。"[28]北魏以来，作为装饰的珠子，在佛教中和日常生活中已经屡见不鲜，足见当时玻璃珠用途甚广。

古印度是海上丝绸之路的重要中转站，其先后受到波斯文化和罗马文化的影响，玻璃制作技术发达。印度制造玻璃的历史也相当悠久，印度东南的阿里卡梅都（Arikamedu）地区，从公元1世纪起，就成为了印度的玻璃制造中心。永宁寺出土的玻璃珠就属于印度—太平洋体系，其来源应该与早期海上丝绸之路有关。印度玻璃器自汉代以来，通过海上丝绸之路到达中国的广西、广东各地，然后由中国的南方再次传播到北方地区。

三、其他与佛教相关的玻璃器和图像

魏晋南北朝至隋代，是中外交流的

图7　北魏永宁寺遗址出土的玻璃珠

图8　北燕冯素弗墓出土的玻璃鸭形杯、碗、钵、杯

图9　北燕冯素弗墓佛像山形金铛

频繁时期，在南、北方的考古发现中，均有多件玻璃器皿出土。从造型、纹饰、工艺和化学成分上分析，这些玻璃器皿除了少量中国制造，多为外域传入中国。外来的玻璃器皿大致分成两类，一类为大秦（古罗马）所产以吹制工艺为主的玻璃器皿，呈现出器壁薄透、色彩鲜丽的特征；另一类是萨珊玻璃，萨珊玻璃在吹制基础上，在器物表面采用磨刻、切割、黏粘等技术手段，形成立体的花纹装饰。这一时期，渐趋流行的外来玻璃器皿，成为了权贵们的新宠，无论是文献记载还是实物出土都有许多实例。在数量较多的玻璃器皿中，也有少量器皿与佛教有所关联，虽不能十分断定这些玻璃器皿是佛教用器，但是都和佛教有着密切的关系。

十六国北燕冯素弗墓出土有5件玻璃器皿，包括玻璃鸭形杯、碗、钵、杯和一件残器[29]（图8）。玻璃鸭形器，长颈圆腹，腹上有玻璃条花纹装饰，通体透明，呈淡绿色，口部张开，犹如鸭嘴；无论其器型还是制作工艺都和西罗马玻璃器十分类似，轻薄精致在中国玻璃器中亦较为少见。安家瑶先生认为，这5件玻璃器皿都采用了无模吹制工艺，是罗马时期常见的玻璃器皿[30]。值得关注的是，在冯素弗同墓中还出土了一枚高6.8 cm、宽8.4 cm的山形金铛。金铛正面为锯齿纹和忍冬纹边框，内锤鍱有一坐佛、两胁侍像，佛身后有火焰背光（图9）。另外，同地区的喇嘛洞中征集的鎏金铜寄生和出土的马具鞍桥包片上，也镂刻有忍冬纹和龟甲纹；同时，征集的鎏金铜箭箙上镂刻有莲花纹饰，都表现出有与佛教有关的元素[31]。三燕时期，佛法盛行，《晋书·载记第九》记载："东晋永和元年（公元345年），有黑龙白龙各一，见于龙山，皝亲率群僚观之，去龙二百余步，祭以太牢，二龙交首嬉翔，解角而去。皝大悦，还宫，赦其境内，号新宫曰和龙，立龙翔佛寺于山上。"[32]说明当时前燕慕容皝已经开始兴建寺庙。考古工作者在对辽阳北塔的塔基发掘中，也发现了三燕时期的雕花础石[33]。据《高僧传》记载，北燕时期的高僧有昙无竭、昙无成、昙顺、昙弘、法度等多位[34]。北魏文成皇后冯氏，乃是北燕王冯弘的孙女，她崇信佛教，也有可能是沿袭了北燕的一贯信仰[35]。诸多因素都反映出三燕文化中佛教是其宗教信仰的重要内容，所以在冯素弗墓中同时出现佛像和玻璃器也并非偶然现象。

河北景县封氏墓群是北朝时期的重要考古发现，其中北齐封隆之之妻祖氏墓中有相关佛教的器物出现，出土了覆仰瓣莲花尊两件和玻璃器碗三件[36]。莲花尊是典型的与佛教有关的物品，往往在墓葬中成对出现。同墓的三件玻璃器皿中，最为精美的是一件淡绿色的玻璃碗，高6.7 cm，在腹部有三条相间交错的波浪状花纹。这三件玻璃器碗都是采用罗马吹制工艺，其用X荧光测试的钙钠成分也都和罗马玻璃相符合[37]（图10）。玻璃的碗、杯、盏这类器形，生活实用的可能性大，往往不是盛装舍利的容器，但是它们有可能是作为贵重

的供奉用器出现。

敦煌壁画中亦有多处描绘玻璃器的内容,安家瑶先生对隋、唐至五代、西夏的敦煌壁画中的玻璃器皿进行过系统的梳理和研究,将其分成碗、杯、盘、钵多类,玻璃器的位置"都持在药师佛、胁侍菩萨、佛弟子手中,或者放置在画面中心的供桌前"。敦煌隋代之前的早期壁画中,由于绘画题材、晕染技法和颜色变化的原因,很难辨认出玻璃器的形制与样式。而隋唐以来,大量色彩炳焕、场面宏大的净土变题材中,玻璃器出现频率很高。隋代的375窟、386窟、394窟中都有玻璃器的描绘。除了敦煌壁画,新疆地区的佛教石窟寺壁画中,也能找寻到多处玻璃器的图像。

南朝萧梁沈约《南齐禅林寺尼净秀行状》云:"自云上兜率天,见弥勒及诸菩萨,皆黄金色,上手中自有一琉璃清净罂(或罍)"[38]。将出土玻璃器和壁画中进行对照,可以相互印证,玻璃器主要作为持拿物和供奉品在壁画上出现,隋代主要代表是碗、钵、盘;而唐代高足杯、盘、瓶出现较多。壁画表现

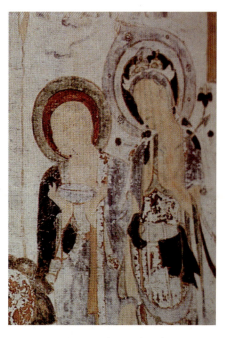

图11 敦煌壁画隋代394窟持钵阿难

图12 敦煌壁画初唐57窟持钵阿难

图10 河北景县封氏墓群祖氏墓玻璃碗

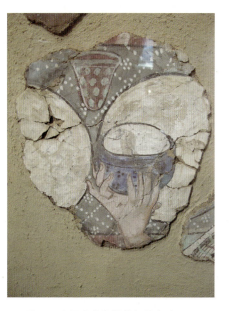

图13 新疆库车都勒杜尔佛寺壁画天王手持蓝色钵残片 6世纪(藏于法国吉美艺术博物馆)

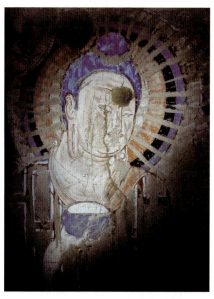

图14 克孜尔第69窟主室东壁定光佛手持蓝色钵 7世纪

用两种方式：一种是用蓝色、绿色来表示玻璃器的颜色；另一种则是采用单线勾勒，不着色，透出下层物象，表示玻璃器之透明。敦煌隋代394窟北壁阿难手持蓝色钵（图11）；敦煌初唐57窟南壁阿难手持蓝色钵（图12）；新疆库车都勒杜尔佛寺壁画四天王奉钵图天王手持蓝色钵（图13）；克孜尔第69窟主室东壁定光佛手持蓝色钵（图14），都和河北定县北魏塔出土的蓝色玻璃钵非常类似（图15）。冯素弗墓的绿色玻璃盘（图16）和敦煌初唐57窟南壁菩萨持绿色玻璃盘相像（图17）。冯素弗墓出土的玻璃杯（图18）与敦煌中唐199窟西壁菩萨手执玻璃杯（图19）同样式。

玻璃器是佛教艺术有着象征意义的重要媒材，玻璃器工艺渊源于西方，丝绸之路之佛教的传播对玻璃技术的传播和发展起到了积极的推动作用。魏晋南北朝隋代是中外文化交流的重要时期，丝绸之路的畅通使得佛教艺术在中国兴盛发展，也促使中国玻璃制造技术得到发展并形成自我风貌，为后来唐代的繁盛奠定了基础。

图15 河北定县北魏塔出土的蓝色玻璃钵

图16 冯素弗墓出土的绿色玻璃盘

图18 冯素弗墓出土的玻璃杯

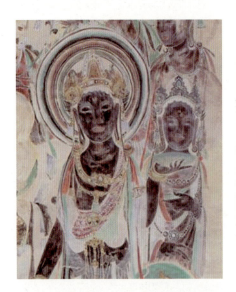

图17 敦煌初唐57窟南壁菩萨持绿色玻璃盘

图19 敦煌中唐199窟西壁菩萨手执玻璃杯

注释：

[1]《论衡》《尚书·禹贡》《汉书·西域传》《盐铁论》《魏书·西域》《抱朴子》《北史·大月氏传》《太平御览》等诸多古代典籍文献中均有关于外域输入和中国自制玻璃的记载。
[2][南朝宋]范晔：《后汉书 西域传》卷八十八，中华书局，1965年，第1974页。
[3]安家瑶：《玻璃器史话》，科学文献出版社，2011年，第24页。
[4][汉]班固：《汉书·西域传》卷九十六，中华书局，1962年，第2864页。
[5]《晋书四夷传》卷九十七，中华书局，第2544页。
[6][北齐]魏收：《魏书·西域传》卷一百二，中华书局，1974年，第2270页。
[7][后晋]刘昫：《旧唐书·西戎传》卷一百九十八，中华书局，第5312页。
[8]美国康宁玻璃博物馆 Robert H. Bill《试

下转45页

印度早期佛教艺术的雕塑

穆宝凤

(华东师范大学艺术研究所，上海，200062)

【摘 要】身为四大文明古国的印度，有着历史悠久的灿烂文明。其中最耀眼夺目的是它的宗教文化，不仅种类丰富多彩还有极高的艺术价值和思想深度，其中的佛教文化更是对亚洲各国都产生了深远的影响。包括中国的佛教文化艺术也深受印度的感染，尤其在佛教初传中国的阶段为中国佛教造像艺术的发展指引道路，引领了中国佛教造像时代的高潮到来。本文主要研究的内容是印度佛教艺术的早期阶段即佛像还没有产生的"无佛像时期"。主要的研究对象是无佛像时期的雕塑，有菩提伽耶（Bodhigaya）大塔围栏、巴尔胡特（Barhut）和桑奇（Sanchi）大塔的塔门及围栏，以及南部阿马拉瓦蒂（Amaravati）大塔的围栏残片的雕塑内容。

【关键词】印度 佛教艺术 早期阶段

作者简介：
穆宝凤（1986—），女，山东泰安人，华东师范大学艺术研究所博士。主要研究方向：美术考古与佛教美术。

在大规模的佛陀造像开始之前，印度正在经历的是一段没有佛陀形象的历史，即公元前5世纪到公元1世纪，我们称之为"无佛像时代"。印度佛教艺术开始于无佛像时代，同时我们必须承认这个时代还有些模糊不清，大部分的印度文献都很少提及历史时代，因此这种文献历史记载的缺乏和气候条件对保存文物的不利增加了我们研究的难度，但也给佛教美术的早期阶段研究增添了百家争鸣的精彩论述，幸运遗留下来的艺术作品是时代的反映，从这些作品里我们可以认知古印度日常生活的一些片段。从吠陀时代开始，手艺精巧的工匠们已经能熟练地制造各种生活用品了，这些幸存的钱币、印章给我们呈现了那个古老时代的生活景象，提示着的不仅是他们怎样生活劳作，还有他们最原始的精神寄托，怎样去敬畏天地。到了孔雀王朝及以后，多宗教信徒阿育王留给我们参天敕令石柱，佛教纪念物逐渐清晰。随后更为系统的地面考古发掘，菩提伽耶（Bodhigaya）大塔围栏、巴尔胡特（Barhut）和桑奇（Sanchi）大塔的塔门及围栏，以及南部阿马拉瓦蒂（Amaravati）大塔的围栏残片，再加上阿旃陀（Ajanta）石窟最古老的9窟、10窟里的壁画遗存，我们逐渐清晰地理出了一条没有佛像的佛教美术的脉络，工匠们用象征佛陀的事物表现了一个佛教的世界，这些没有佛陀的佛传也成为贵霜时期佛像大规模出现的故事脚本。用脚印、菩提树、法轮、佛座向无上崇高的佛陀表示敬意，创造了具有艺术价值的作品，这就是佛教美术史的开篇。

一、文明的发现

印度（梵语名称Sindhu）原指印度河，也泛指印度河流域，我们所说的India主要是印度河流域，后来泛指印度次大陆。印度河文明也称为印度河流域文明或哈拉巴（Harappa）文明，对古印度的文化发展做出很大贡献。

随着20世纪考古发掘工作的展开，考古学家陆续在印度河流域发现了城市和村落的遗址。1865年，英国工程师威廉姆·卜伦顿（William Brunton）在旁遮普（Punjab）的哈拉巴建造铁路时发现了一枚印章；1902年前后，英国考古学家约翰·马歇尔（John Marshall）主持的印度考古调查局在这里进行了初步的考察。1922年印度考古学家班纳吉（Bannerjee）发掘出两座古城遗址，分别是摩亨佐达罗（Mehenjo-daro）和哈拉巴（Harappa）。摩亨佐达罗遗址在今巴基斯坦信德（Sind）地区印度河岸右侧，另一座遗址哈拉巴也在巴基斯坦地区，是旁遮普地区拉维河的左岸。"两座城市周长都有4.8公里以上。城市由卫城和下城（居民区）两部分组成。这两座城市的面积相似，大约各自都有85万平方米（崔连仲，2004），是印度河流域典型的城市，一个新的文明被发现了，他们与之后发现的印度河流域遗址

如洛塔尔（Lothal）、帕格塔马（Bhagatrav）、阿拉姆吉普尔（Alamgirpur）、基达（Quetta）等共同开启了印度的艺术文明。

与印度河文明的其他遗址相比摩亨佐达罗遗址保存得最完整，住宅区与公共活动区分区明显，住宅区有石砖砌成的高墙围成庭院，街道纵横交错整齐划一，住宅的各种功能都很齐全，厨房、水井甚至是厕所都完备，最令人感叹的是这座古城堡的污水处理很有现代性，具有一套强大的排水系统，污水从住宅区的下水管道排入街道上的下水道。公共活动区有浴池、谷仓、学校等建筑。其北部的长方形浴池规模比较大，长约11.9米，宽约7米，深度约1.9米，由双砖砌墙，石膏灰泥填缝，防止漏水渗水，池底排水口有坡度倾斜，设有排水沟，防止积水严重，布局十分合理。推测应该与宗教活动有关，比如宗教的沐浴仪式。浴池的东北方向有一很大的长厅，或是会堂，可能是古城的统治者居住的范围。浴池西边是大谷仓，同样的设施在哈拉巴遗址也出现过。虽然相距较远，但这些遗址却表现出了惊人的一致性。遗址在村落的布局和设计上都充满了智慧与想象，拥有严格的城市规划体系，建造房屋的方砖经过严格测量并有标准的尺寸，铜器和青铜器用作生产工具，使用和制作陶器，其图案与方砖类似，有统一的印章文字，这表明在这片土地上曾经经历过一段繁荣而强大的文明，城市不仅仅是人们日常生活的场所，还是政权集中的表现，一定是有一个集中统治的权力集团才可能做出如此严格规范的器物制造模范。"这些同一性也就意味着存在一个强大的中央集权的政治和管理机构，很有可能是一个神权国家，由僧侣或神在人间的代表实施统治。"[1] 在摩亨佐达罗发现的"祭司"雕像和"僧侣—国王"雕像或许可以反映当时的权力统治阶级。

二、艺术的发生

印度河文明的艺术就是以摩亨佐达罗和哈拉巴两处遗址为代表的发祥于印度河流域的城市文明。从当地出土的城市建筑、陶器、雕像、印章等可以大致梳理出这一时代艺术的发展面貌。

在印度河文明遗址中出土了大量的陶器、铜器和青铜器。陶器轮制，有素陶和彩陶之分，花纹有几何图形、植物图案及动物图案，几乎不见人物形象。几何图形有格子纹、波浪纹、圈圈纹、三角形等。植物图案主要是花卉、叶子、树等，有菩提树的纹样发现。动物图案有孔雀、鱼、山羊、鹿等。其中象征生殖崇拜的符号由圈圈和叶子组成，其纹样最为流行，与中国古代的代表生殖崇拜的彩陶纹样具有一致的功利性目的。由此可见，在远古时期，人们对于大自然的恐惧和无助体现在自身思想上的形式便是靠不断的繁殖后代来延续人类的历史，从而有力量和条件对抗强大而又不定的自然界，优胜劣汰的延续规律和低下的人类劳动工具的使用能力使得当时的人们要依靠这种图腾崇拜来给予内心强大的力量和精神支持。

遗址出土的雕像在材质上主要分为陶土、石头和青铜三种。其中陶土雕像多为家庭供奉的母神小雕像。在摩亨佐达罗遗址的住宅发现了很多的母神雕像。石头雕像则多为男性形象。最为著名的由摩亨佐达罗出土的《祭司》雕像和一尊男性的头像。《祭司》雕像高约18厘米，面部特征明显，眼睛细长半睁半闭做冥思细想状，鼻高唇厚，胡须丝丝分明排列整齐，从衣服的装饰纹样可以推测其职位跟宗教有关，应该是一个依靠神权的掌管者形象。"衣服上装饰着三叶纹样，由于这种图案在古代印度被认为是神圣的象征，所以一些学者称之为祭司。"[2]

如果说印度河文明的早期艺术可以被佛教艺术视为源头的话，那么就不得不提文明遗址中发现的印章了。印章上的图案出现了有关宗教的人物和题材，还有跟佛教关系密切、在无佛像时代象征佛陀的菩提树。在古城遗址里共发现印章2 000多枚，其中还有刻有文字的（即铭文保存在印章上），迄今所发现的印度河文明的文字符号大约有500个之多。印章上的文字多与图案一起存在，属表意字，虽然这些文字可以让我们想象当时的文明盛景，但对它的解读一直以来都是扑朔迷离的。印章多用冻石雕刻，也有石、陶土、象牙、玛瑙等材料制作而成的。印章上的图案多是印度习见的动物形象，比如公牛、山羊、大象、鹿、蛇等，还有类似于神兽一样的动物比如独角兽、三头兽等。这些神兽

样子的图案或许跟宗教信仰有关，比如独角兽印章有一个类似香炉的图案，是否可以联想到佛教故事中独角仙人的形象，这都有待研究。三头兽是一个牛身上长出三个牛面的动物图案。摩亨佐达罗出土的《兽主》印章可见一个头戴牛角冠的三面神兽盘坐在台座上，周围有公牛、老虎、大象、羚羊等动物形象，场面肃穆庄严。马歇尔推测这可能是印度教主湿婆神像的原始形象"兽主"。

三、雅利安人与吠陀文化

雅利安人是对印欧语系各族人的统称。居住在中亚一带，从事畜牧，擅长骑射。公元前1500年左右雅利安人入侵印度河流域，经过多年战争雅利安人战胜达罗毗荼人，征服恒河流域，从此印度河流域文明开始衰弱。由于雅利安人的入侵，雅利安文化和印度文化逐渐融合，特别是雅利安的吠陀文化与印度的本土诸神信仰文化相互影响，形成了独具特色的宗教文化，也促成了印度三大宗教的产生。雅利安人信仰的婆罗门教成为日后印度教的前身，而婆罗门等级高压政策也促使了耆那教和佛教的产生。作为雅利安人圣典的吠陀是印度现存最古老的文献。狭义的吠陀是指四部最古老的吠陀本集（四吠陀），即《梨俱吠陀》《娑摩吠陀》《夜柔吠陀》《阿闼婆吠陀》。广义的吠陀文献除了四吠陀之外还包括解释吠陀的《梵书》《森林书》《奥义书》和各种经书。吠陀时代可以大致分为三期[3]。第一期，公元前1500—公元前1000年左右，《梨俱吠陀》时代。第二期，公元前1000—公元前750年左右，《娑摩吠陀》《夜柔吠陀》《阿闼婆吠陀》以及《梵书》时代。第三期，公元前750—公元200年左右，《奥义书》时代。

吠陀时代的宗教叫做吠陀教，其主要经典便是《梨俱吠陀》。后来雅利安人的吠陀教在印度本土与当地的宗教交汇融合，公元前七世纪逐渐演变成婆罗门教，即印度教的前身。因此印度经历了一个由吠陀教到婆罗门教再到现在的印度教的宗教演变过程。婆罗门教多神信仰，以梵天、毗湿奴、湿婆为三大主神。按地位和职业分成四大种姓，婆罗门、刹帝利、吠舍、首陀罗，推崇婆罗门拥有无上地位。这种不平等的种姓分级及不平等的权利激发了刹帝利等种姓对婆罗门的反抗。公元前6世纪，印度最早的历史时期到来。印度河流域和恒河流域出现了许多奴隶制小国，其中最重要的几个王国为摩揭陀（Magadhi）、拘萨罗（Kosala）、迦尸（Kashi）、伐塔萨（Vatsa）、阿伐缔（Avanti）、羯陵伽（Kalinga）以及鸯伽（Anga）。随着政权的逐渐稳固确立，婆罗门的种姓制度也稳定下来，而社会的发展、商业的繁荣使得一些商人及手工业者开始反对这种不平等的种姓制度，加之一些刹帝利国王的支持，反抗婆罗门教的呼声高涨，耆那教和佛教在这种环境下相继诞生。

大雄（Mahavira）创立了耆那教。释迦牟尼（Shakymuni）创立了佛教。耆那教以苦行为主要的修行方法，规定有"五戒"，即不害、不欺、不偷、不淫、不贪。佛教主张众生平等，无论何种人在佛面前一切平等。耆那教和佛教的非暴力不迫害及众生平等的教义很快赢得了当权者和大商人的支持与赞助，迅速成长为与婆罗门教相对立的两大宗教，也开启了印度宗教艺术的文明之旅。

四、阿育王石柱

孔雀王朝（Maurya Dynasty），大约公元前321—公元前185年建立。是印度历史上第一个大一统帝国。难陀王朝（Nanda Dynasty）被旃陀罗笈多·摩利亚（Chandragupta Maurya）所推翻，旃陀罗笈多建立了自己的王朝，即孔雀王朝。其孙阿育王（Asoka，公元前273—公元前232年在位）在公元前269—公元前264之间加冕为王。阿育王在他统治的前几年为了版图的稳定而进行屠杀并由此带来内心的悔恨使他皈依佛教，与佛教的亲近使他躬行佛法，还专门任命官员向百姓传经授道，弘扬达摩，资助佛教徒周游邻近国家传教，把佛教传播到中亚、缅甸及斯里兰卡等地。其间广建佛塔和寺院，相关文献记载阿育王为保存舍利敕令建造八万四千塔。佛教建筑和雕塑在这一时期得到了迅速发展，在本土艺术的基础上又吸取了波斯文化，形成了印度宗教艺术史上的第一个高峰。

受西方艺术的影响，阿育王时期的雕刻开始使用更加坚固、有利于永久保

图 1　波塞波利斯王宫遗址　石灰石
公元前 5 世纪，原有 72 根石柱现仅存 13 根

存的石料作为加工原材，这种改变使得许多雕刻可以保存下来，而不至于像木雕那样被腐蚀湮灭。由于孔雀王朝的三大君王旃陀罗笈多（Chandragupta）、频头娑罗（Bindusara）、阿育王（Asoka）都崇尚西方希腊化（Hellenistic West）的艺术形式，尤其与亚历山大大帝、塞琉西（Seleucid）国王密切交往，因此建筑雕塑受希腊影响，在风格上模仿阿契美尼德（Achaemenids）王朝模式[4]（图1）。这种外来影响因素影响了孔雀王朝的宫殿建筑和宗教雕刻。

孔雀王朝的都城华氏城（Pataliputra）的建筑模式便是这种西方影响的产物。华氏城环城围有高大的木墙，设有64座城门，墙上有570座塔楼，富丽堂皇。布兰迪巴格出土的《华氏城王宫柱头》现藏巴特那博物馆，便是吸取波斯装饰纹样的代表之作，约创作于公元前4—前2世纪，长126厘米，宽55厘米，高87厘米，柱头呈阶梯状，顶板上浮雕玫瑰花图案，其下依次是宝珠纹、波浪纹、花瓣纹，中间各个平面浮雕棕榈叶图案，最下方有两排鱼鳞纹，柱头两侧上下对称有四个圆柱，涡旋纹样，圆柱的两底面浮雕玫瑰花图案，玫瑰花和棕榈叶的纹饰是波斯王宫的流行图案，这一柱头可以看出印度孔雀王朝时期雕刻艺术受到西方波斯、希腊影响。

同样受到波斯、希腊影响的还有孔雀王朝的宗教雕刻。阿育王运用佛教理论以佛法治理国家的一项重要活动便是颁布法敕，主要是在石柱和摩崖上进行诏谕雕刻。阿育王曾经巡礼佛教圣地，敕令在孔雀帝国的交通要道和佛教圣地树立石柱以雕刻诏谕，正法敕令即弘扬达摩，即历史上有名的"阿育王石柱"（Asoka pillar）。这一弘法活动前后持续近二十年。阿育王石柱约有30根，现存15根，其中有10根石柱的柱身刻有阿育王诏谕。孔雀王朝的宗教艺术主要以阿育王石柱柱头雕刻为代表。阿育王石柱尽管在外观和结构上非常相似，但是在细节上尤其是柱头会有不同。有些学者甚至认为这些石柱有的是在阿育王时期之前就存在的。

巴基拉石柱（Bakhira pillar），在印度比哈尔邦古城巴沙尔-巴基拉（Basarh-Bakhira）被发现，其狮子柱头是现存最早的阿育王石柱柱头。沉重笨拙的石柱上方是一个比例并不协调的方形顶板，顶板上面蹲踞一只古朴简易的雕刻狮子。在桑基萨（Sankisa）发现的一个石柱外观依旧呈现出一种古老简拙的风格，桑基萨大象柱头（Elephant capital at Sankisa），做工粗糙，虽制作年代比巴基拉石柱稍晚，但也属于早期阶段的石柱，大象柱头的下肢空隙被石料填满，依旧可以看到传统木雕的雕刻风格和处理手法。石柱的顶板已经变成圆形，比例协调了一些。顶板下面有玫瑰瓣（Rosettes）图案和忍冬草（Honeysuckle）植物图案的浅浮雕带状装饰纹案。桑基萨石柱和巴基拉石柱一样没有铭刻敕令。属于同时期的还有萨伦普尔（Salempur）发现的萨伦普尔四公牛柱头（four addorsed bulls capital at Salempur），现藏于巴特那博物馆（Patna Museum），

柱头是由四个背对背的公牛组成。

兰普瓦瘤牛柱头（图2）（Zebu Capital at Rampurva）出土于印度比哈尔邦兰普瓦地区，现藏于印度新德里总统府（Rashtrapati Bhavan, New Delhi），磨光楚纳尔砂石雕刻（grey Chunar），约制作于公元前250年。顶板下面的柱颈呈钟形垂莲式，是典型的阿契美尼德"波塞波利斯钟形"（Persepolitan bell），圆形顶板周边浮雕有玫瑰花、忍冬纹、棕榈叶等纹案，与流行于波斯王国的雕刻图案相似，受到了西亚波斯的影响。柱顶瘤牛的雕刻仍然有木雕的痕迹，下肢空间被砂石填满，其形象"却不同于波斯雕刻的风格化的公牛，而与印度河印章上的瘤牛形象惊人地相似"[6]。这也表明孔雀王朝的阿育王石柱在接受波斯风格影响的同时也有本土化的自我创作。同地区还出土了兰普瓦狮子柱头（Lion Capital at Rampurva）。

劳里亚·南丹加尔石柱（Lauriya Nandangarh）是现存阿育王石柱保存最完整的，采用楚纳尔灰砂石制作，石柱没有础基，直接矗立在平地上，拔地而起有一种宇宙之柱的宏伟气势。建于约公元前3世纪，高12米，柱身底部直径约90厘米，顶部直径约57厘米，位于印度比哈尔邦北部（North Bihar）靠近尼泊尔的劳里亚·南丹加尔一处窣堵波基址旁。石柱顶端蹲踞圆雕石狮一只，狮子在佛教中是帝王的象征，帝王的诏谕被称为"狮子吼"，因此石柱上方的狮子是佛法的象征，代表着阿育王以佛法治世的理想与实践。顶板下面的垂莲式托座，圆形顶板周边忍冬纹浮雕图案，明显也是受到了波斯艺术的影响。

为纪念佛陀在鹿野苑（Sarnath）初转法轮而建造的萨尔纳特石柱（Lion Capital at Sarnath），磨光楚纳尔砂石制作，约创作于公元前3世纪，现藏于萨尔纳特考古博物馆（Archaeological Museum, Sarnath），是阿育王石柱成熟期的典型代表。这根石柱在鹿野苑"鹿野伽蓝"大殿遗址西侧，圆柱高12.8米，柱身铭刻着阿育王制止僧尼分派的诏谕。柱头是四只背对背的连体雄狮（the quadri-partite lion），狮面风格化特征明显，口鼻之间的三道向上扬的弧线、三角形眼睛以及庄严威猛的神态都是阿契美尼德样式的再现。原连体狮子肩部有大法轮，现已残缺。圆形顶板下面是典型的阿育王石柱"垂莲式钟形"托座，圆形顶板四周一组动物图案浮雕，分别是狮子、大象、瘤牛和马，中间分别隔以法轮，除了狮子头部有缺损，其他保存完好。这一组动物浮雕彰显柱的寓意和用途。狮子与佛教关系紧密，很多学者用狮子来比喻惊醒世人的佛陀传法，还有狮子颊车相，即如来颊车如狮子相，亦即颚骨如狮子相，是"释迦族之狮子"（Lion of the Sakya）。大象和瘤牛都可以象征佛祖的故事，大象可以联系到佛陀入胎的传说，瘤牛意味着释迦牛王（Śākya-pungava）或者代表佛陀诞生。马在无佛像时期是佛祖逾城出家的象征物，同时在尼泊尔南部的罗美德（Rummindel）蓝毗尼园曾发现石马柱头（Horse Capital at Rummindel），石柱长9米，有梵文铭刻："神所宠阿育王灌顶凡二十年，亲来恭敬神言。此为释迦牟尼佛祖降生地。爱建此柱，立马于顶。"四兽之间的法轮也象征着佛陀的说法教诲之声。

桑奇狮子柱头（Lion Capital at Sanchi）位于桑奇大塔东门附近，是阿育王石柱较晚时期的雕刻，现藏于桑奇博物馆（Sanchi Museum），柱头由四只连体的狮子组成，与萨尔纳特的狮子柱头造型相似。风格化的造型似乎也预示着孔雀王朝雕塑艺术的衰落。孔雀王朝在阿育王死后逐渐衰弱，被孔雀王朝的军队将领普什亚密多罗·巽伽（Pushyamitra Shunga）推翻，建立巽伽王朝（Shunga

图2　兰普瓦瘤牛柱头 砂石 印度加尔各答博物馆

Dynasty，约公元前 185—前 84 年[7]），普什亚密多罗信仰婆罗门教，因此佛教在巽伽王朝失去了阿育王时代的庇护，但是佛教艺术却取得了很大的成就。

窣堵波（Stupa）最早出现在《梨俱吠陀》，是"树干"的意思，译为"塔、庙、圆冢"等，是印度佛教石窟的一种类型。根据洞窟形制，佛教石窟主要有两种类型，即精舍窟（或译作僧坊窟）和支提窟（或译作塔庙窟），窣堵波便是支提窟的主体。它是埋藏佛祖圣者舍利的地方，起冢为塔供信徒巡礼朝拜。巽伽时代出现了很多著名的佛塔建筑，也成为这个时期佛教美术的代表。

佛像的来源问题是印度艺术中最有争议的论题。早期的佛教艺术如巴尔胡特（公元前 185—前 72 年）、桑奇大塔（公元前 300—50 年）、早期阿玛拉瓦蒂艺术（第一时期公元前 200—前 100 年，第二时期公元前 100—100 年）、菩提伽耶围栏（公元前 100 年），这些都是没有佛像的佛教艺术。佛陀没有以人的形象出现过，而是以菩提树、台座、华盖、脚印、法轮等象征物代表佛陀出现。

早期的佛教艺术主要是分布在这些佛塔上的雕塑，其中最著名的有巴尔胡特、桑奇、菩提伽耶、阿玛拉瓦蒂大塔早期的雕塑等。其中对于巴尔胡特的论述可详见论文《印度巴尔胡特大塔的无佛像雕塑》[8]一文，因此本文将着重介绍桑奇大塔及菩提伽耶、阿玛拉瓦蒂大塔的早期无佛像雕塑。

五、桑奇大塔

桑奇大塔（the Great Stupa at Sanchi）是印度最重要和保存最完整的早期佛教艺术遗迹。这些遗迹的重要性在于它全面而丰富地保存了印度早期佛教艺术的原始形象，包括雕刻的和建筑等方面，并且描绘了印度早期多样而神秘的社会景象。桑奇大塔最早是由坎宁汉命名的，被译作"Sānti"，他提到在桑奇发现的阿育王敕令，在上面佛教的教团被叫做"Santi Sangha"，但是怎样由"Sānti"转变成"Sanchi"依旧是个问题。在其窣堵波本身的围栏和门道上，学者们发现了桑奇大塔的几个不同的原始而古老的名字如：Chetiyagiri，Kākanāya，Kākanāva，Kākanāda，Bota-Sri-Mahāvihara，Bota-Sri-parvata[9]等。英国考古学家亚历山大·坎宁汉的考古报告中将桑奇大塔分为 1、2、3 号塔，我们通常所说的桑奇大塔是桑奇 1 号塔，在 1 号塔的附近还有 2 号和 3 号塔，不过规模比不上 1 号大塔，保存也没有 1 号大塔完整（图 3、图 4、图 5）。

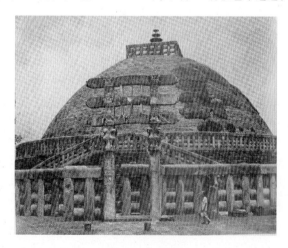

图 3　桑奇 1 号塔

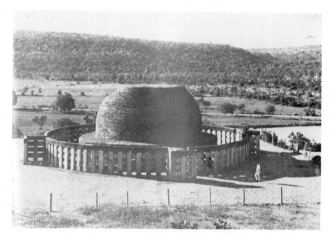

图 4　桑奇 2 号塔

图5　桑奇三号塔

桑奇大塔遗址在今印度中央邦博帕尔（Bhopal）附近，属于早期安达罗王朝（Early Andhra Dynasty），约公元前1世纪—124年。但大塔南门有阿育王石柱，因而原塔应最早建于阿育王时期约公元前3世纪。但是有考古报告揭示桑奇或许可以追溯到一个更久远的时代[10]。在1973年4月在桑奇Nāgaurī和Kānākhedā发现岩棚，在这些岩棚的墙上和棚顶发现了大量的史前岩画，包括人物与动物的形象，还有一些生活场景比如狩猎、舞蹈、嬉戏、骑射等，描绘了品种多样的家养和野生动物、兵器、树和一些象征物，揭示了一些仪式的形式已经在这里出现。[11]这说明与印度中央邦（Madhya Pradesh）的其他地区一样，桑奇在史前时期就已经有人类居住了，这样桑奇的第一个人类历史时期应该早在史前时代就开始了。孔雀时代是桑奇的佛教艺术活动开始的第二个历史时期。桑奇是如何成为佛教圣地这一问题现在还不明确，也许是因为优越的地理位置环境使之成为佛教活动的场所。但是可以确定的是桑奇的佛教活动和佛教艺术开始于阿育王时期的石柱建造。马歇尔认为桑奇的窣堵波是由阿育王建造：原始的窣堵波中心半球形的覆钵推测始建于阿育王时代，即公元前3世纪，因坎宁汉的发掘可知在大塔下面有一座砖型小塔，"此塔因与南门入口的阿育王柱遗迹，成一地层的水平线，故推知是二千三百年前阿育王造的小砖塔"[12]，但是由阿育王建造仍然缺乏具体的证据来证明。桑奇在巽伽时代（Shunga，公元前2世纪中叶）的艺术活动可谓是丰富精彩的，这里包括桑奇2号塔和3号塔。原来的桑奇大塔在这一时期也得到了重建，由当地富商资助僧团扩建大塔，孔雀时代的砖建窣堵波外包砌砖石，并被两个石质围栏围起。公元前1世纪晚期至公元1世纪，早期安达罗时期，又加建了四个塔门，有记载的是桑奇大塔南门由毗迪萨（Vidisa）的一个象牙工行会建造而成。不仅说明毗迪萨是当时的牙雕中心，还说明当时毗迪萨已经成熟掌握了牙雕技术并且影响到了桑奇大塔的浮雕技术及艺术风格。在之后古典时期的桑奇历史上还有几个佛教艺术的精工之作，比如桑奇大塔南侧的编号为17号、18号的寺院，都是笈多时代的佛教建筑。17号寺院门前柱廊有四根柱子，柱头为覆钟形，顶端托有四只狮子，两两相背，之间有菩提树。18号寺院塔门入口处分别有四座佛坐像[13]。时代约为8世纪的大塔西门附近51号寺庙，还有更晚的10世纪左右的大塔东门东处有编号为43到50的遗存，包括44号建筑，45号寺庙，和46、47号的礼拜场所，有一些浮雕和小型的窣堵波。由此可见桑奇的遗迹从史前一直延续到10世纪左右。

（一）桑奇大塔的建筑形制

桑奇大塔是印度早期中印度窣堵波形制的典型建筑，大塔的直径约36米，高约17米，半球形覆钵高约13米，直径约32米。半球形覆钵下的平台高约4米，宽约2米。大塔周围环绕着石围栏，围栏由立柱和横梁组成，每个立柱之间有三道横梁以仿木结构榫插法连接在一起，立柱上面覆有笠石，与巴尔胡特的围栏形制一样。与巴尔胡特不一样的是围栏不直接连接塔门，而是由两个九十

度的转弯构成了四个矩形门廊，所以东西南北四个方向的入口在外面是看不到的。大塔的塔门共有四座，分别在东西南北四个矩形门廊的正面，每个塔门高约10米；塔门各有两个立柱，其上有象、狮子、金刚力士的柱头，再其上是三个横梁，横梁的两端各有一对方柱为支撑，横梁之间有支石，最底下的横梁支石中间上方有三个榫眼，第二道横梁支石的中间上方和下方各有三个榫眼，第三道横梁支石的中间下方有三个榫眼，每个横梁支石之间的榫眼上插有三个小石柱作为支撑，在中间连接三道横梁支石；塔门的立柱、横梁、方柱均布满雕刻，内容丰富多彩。但是在这些雕刻中同样不出现佛陀的形象，代以象征物暗示佛陀的存在，画面中的人物多以世俗形象出现，另有天神、药叉。

（二）桑奇大塔的浮雕内容分类

桑奇大塔的浮雕内容根据位置可以分为以下几大类，分别是横梁上面的佛传故事、本生故事及三宝、动物雕塑；横梁两大立柱上的动物与骑行者、四相图；横梁之间的小石柱上面的菩提树、法轮、狮子石柱、骑行者、如意蔓草纹等雕塑；石柱上的佛传故事、本生故事。具体内容如下：

横梁：六牙象王本生图，独角仙人本生图，须大拿本生图，二象灌水图，逾城出家图，降魔成道图，礼拜法轮图，过去七佛礼拜图，阿育王菩提伽耶礼佛图，圣兽菩提树礼拜图，群像礼拜佛塔图，龙王护塔图，搬运舍利图，八王分舍利图，如意蔓与夜叉图。

横梁两侧立柱：主要是对佛陀诞生、正觉、说法、涅槃四件大事迹的描绘，如二象灌水图（诞生），二象灌水摩耶夫人图（诞生），摩耶夫人图（诞生），礼拜菩提树图（正觉），礼拜法轮图（说法），礼拜佛塔图（涅槃）。此外还有瓶中莲花图。

此外，在横梁的最上方绘制有三宝图标，在东门和北门留有遗迹，顶端的中央还有四象驮法轮的雕塑（北门），在横梁两侧有树下药叉女雕塑。特别是东门的"树下美人图"是桑奇雕刻最美女性形象，是桑奇人物雕刻"三屈式"的典型代表。

左右两石柱的正面和内侧主要刻画本生故事和佛传故事，内侧的最下方一般雕刻有守护神药叉，外侧是如意蔓草纹寓意生命之华。石柱上的本生故事和佛传故事主要有：舍卫城大神变图，降魔成道图，尼连禅河奇迹图，频婆娑罗王礼佛图，波斯匿王礼佛图，优楼频螺村施食图（苦行林），降服毒龙图，圣火不燃不减斧头不举不降奇迹图（事火外道图），净饭王礼佛图，托胎灵梦图，归乡说法图，睒子本生图，龙王礼佛图，搬运舍利图，初转法轮图，阿育王礼拜菩提树，菩提伽耶大塔图，三十三天佛发礼拜，舍祇园布施图，帝释窟说法图，竹林精舍说法图，从三十三天降凡图，四门出游图，尼拘律园说法图，礼拜佛塔图，猕猴奉蜜图，尼拘律园奇迹图。此外还有描绘六界的六天图和天界园林图以及描绘贵族的贵族出行巡礼图和贵族生活图。

（三）佛传故事与本生故事

桑奇大塔的浮雕主要表现的题材还是佛传故事和本生故事，像巴尔胡特浮雕一样采用一图多景的紧密填充式构图，但与巴尔胡特浮雕以本生故事居多相反，桑奇大塔以佛传故事为多，涵盖了佛陀一生的主要事迹。与早期的佛教艺术一样，不出现佛陀的形象，以脚印、法轮、伞盖、台座、菩提树、窣堵波等象征物代表佛陀的存在。佛传故事主要有：托胎灵梦、诞生、四门出游、逾城出家、降魔成道、正觉、从三十三天降凡、初转法轮、尼连禅河奇迹、频婆娑罗王礼佛，波斯匿王礼佛、舍祇园布施、舍卫城大神变、帝释窟说法、涅槃、八王分舍利等等。

"托胎灵梦"也称"白象入胎"，是表现佛母摩耶夫人受孕的题材。在桑奇大塔东门正面右柱内侧第二格上半部分，画面上方有两道围栏，中间是白象，右侧围栏下面摩耶夫人向右侧卧，两端是侍女头像。最左边有一处城堡，象征王宫。"二象灌水图"寓意佛陀四大事迹之一的诞生[14]，在桑奇大塔出现了九幅，二象为莲花上面的女性灌水而下，不言而喻莲花上面的女性为摩耶夫人，这个题材在巴尔胡特已经出现过，构图基本一致。

"四门出游"见于桑奇大塔北门正面右柱正面第二格，"四门出游"依次为"东门、南门、西门、北门，所见为老人、病人、死人、沙门"[15]。悉达多太子因四门出游，见及生老病死的轮回无常，进而决定要出家求道，是逾城出

家的前序。图中右边是城门,上有城堡,右下角有两匹马车,但车上空无一人,后面的马车上有伞盖,寓意太子在后面的一匹马上。左上方楼阁里坐着的是净饭王,中间殿堂里中央站立太子夫人耶输陀罗,两人神态似有担忧。

"逾城出家"同样采用象征手法表现佛陀。东门第二道横梁正面的长卷构图绘制了故事的不同情节和场景,填充式的画面,每一个画面都有象征性的可辨别图像。主要描绘悉达多太子有了出家求道的念头,半夜骑上爱马离城出家的场景,浮雕的左边是迦毗罗卫城的城堡楼阁,马夫牵引空马出离城门,空马上方有伞盖和白拂,象征悉达多太子。中间有一棵圣树,表明太子决意出家。浮雕的右端有印有法轮的足印,足印上方有伞盖和白拂,马夫跪拜足印,暗示太子已经下马。浮雕的右下方又出现马夫牵引空马,上方已经没有了伞盖和足印,表示马上已经没有太子,太子已经隐居森林求道。

"降魔成道"(图6)主要讲述释尊逾城出家六年苦行,但并未理解真正的解脱之道,更加苦思冥想,在菩提伽耶菩提树下结跏趺坐誓言正觉,倘若不能,便不离座。"时第六天魔王宫殿自然动摇。于是魔王心大懊恼。精神躁扰,声味不御。而自念言,沙门瞿昙今在树下,舍于五欲端坐思惟。不久当成正觉之道其道若成广度一切,超越我境,及道未成往坏乱之"[16],这里的魔王名波旬,波旬派遣三美女,企图以美色伎乐扰乱释尊正觉心性,但释尊丝毫

图6 东门左柱正面图2,降魔成道图

没有被迷惑,"菩萨心定,颜无异相",并最终使魔军溃败,在过程中获得无上正觉。西门背面第三道横梁中间是菩提树和金刚座,象征释尊在菩提伽耶金刚座下结跏趺坐,右侧刻画群魔,左侧刻画赞叹礼拜释尊降魔成道的信众。北门背面第二道横梁,右侧刻画群魔,左侧是释尊降魔成道图,在最左侧有一棵菩提树,树下有金刚佛座,其上有伞盖,上部四周有诸天神,暗示佛陀在菩提树下降魔成道。释尊战胜群魔,于菩提树下正觉,禅定思惟。桑奇大塔表现"正觉"的浮雕有多幅,一般分布于横梁两侧的立柱上,基本构图是礼拜菩提树和礼拜法轮,除此之外还有其他道树,"菩提树之外,又有尼拘律树、芒果树、波咤厘树,或许包含了树下坐禅场景不同的意思"[17]。

"降伏毒龙"是释尊种种神通之一,其他神通还有尼连禅河奇迹、舍卫城大神变等,"依《佛本行集经》卷四十知,火神堂内的毒龙降伏,是佛陀十八大神变中第一次的'初显神通'"[18]。在东门左柱内侧第二幅浮雕,火神堂降伏毒龙是三迦叶皈依的一部分,是说释尊前往老迦叶住处,希望在火神堂借宿一夜,但是遭到拒绝,理由是火神堂里有毒龙,释尊并不介意,便进入火堂,终降伏毒龙,令人惊叹释尊的神通。画面中央是一个建筑,可知是火神堂,前面有圣火燃烧,周围布满菩提树、芒果树等,火神堂外站着老迦叶和弟子们,前景为尼连禅河,其上有水牛,后面有双手举过头的人物,应是"要皈依佛,即把事火道具丢弃河中"[19]。

"尼连禅河奇迹"(图7)和"舍卫城大神变"(图8)是佛显神通的另两个著名的佛传故事。桑奇大塔东门正面左柱第三格的浮雕便是"尼连禅河奇迹"故事。讲述释尊前往王舍城,在尼连禅河经过优楼频罗村显示各种神通,使事火外道的三迦叶兄弟皈依佛陀的故事。在东门正面左柱第三格浮雕中讲述的是释尊显示十八神变的最后一节,画面中央是三人划着船在河水中,河的中央有一块大石托起小船,象征佛以大石般阻断河水并在河底行走。画面上方是莲叶、水鸟、芒果树、猴子等,画面下方是站在树间向佛礼拜的迦叶及其弟子,右侧有菩提树和金刚座,象征佛陀,并暗示佛陀成功度化迦叶。

图7　东门左柱正面图3，尼连禅河奇迹

图8　北门左柱正面图1，舍卫城大神变

"舍卫城大神变"是佛传故事中佛陀与外道比神通的经典神变故事，释尊在王舍城停留数日后重返迦毗罗卫城，并在尼拘律园说法。有一天释尊宣布要在舍卫城外的芒果树下再现神通，即"芒果树下的奇迹"。在桑奇大塔的北门左柱正面第一格和第三格都是表现舍卫城神变内容的浮雕。画面中央靠下有一个芒果树，上方有伞盖，下面有金刚座，树下坐着四位贵族，画面的顶部有一对天人伎乐，这里有一个显示神通之前的情节"即世尊先曾宣布奇迹示现的地点是在舍卫城外的芒果树下，外道遂将舍卫城的芒果树砍伐净尽，然而世尊却于当日使一枚芒果核在地上顷刻发芽长成大树。浮雕便是据此而设计画面"[20]。在第三格中，讲述的是波斯匿王让释尊和外道比神通，用楼房将整棵树包围起来，画面上方是四座建筑，中间是经行石象征佛陀显示神通。其下有六位贵族和一小孩，合掌礼拜佛陀。

桑奇大塔的本生故事较之巴尔胡特要少得多，主要题材都是延续巴尔胡特的故事内容，主要有六幅，即西门左柱内侧"睒子本生"，西门右柱正面"大猕猴本生"，南门背面第二横梁"六牙象王本生"，北门正面第三横梁"独角仙人本生"，北门背面第一横梁"六牙象王本生"，北门背面第三横梁"独角仙人本生"。除了"睒子本生"之外，其余都已经出现在巴尔胡特大塔的浮雕中。"睒子本生"主要讲述释尊的前世化身之一睒子。睒子是一个非常孝顺的人，为了侍奉双目失明的父母在山内修行，尽职尽责，浮雕故事主要指发生在国王来山中打猎的情节，分为四个场景：右上是三座草房，暗示父母在山中修行的生活；右下有水、树、牛的刻画，旁边是正在挑水的睒子，站在旁边的合掌者是进入山中的国王；左下是国王的第一次出场，正欲狩猎。睒子上方是国王的第二次出场，走向误以为是鹿而遭到射杀受伤的睒子询问情况。第三次是出现在挑水睒子旁边，欲访睒子父母，诉说犯下的错误。得知睒子被误杀的父母悲痛哭泣感动了帝释天（在左上刻画），救活了睒子，国王惊讶不已，向睒子请法并得到了说法，成为贤君。

六、菩提伽耶和阿玛拉瓦蒂的浮雕

早期印度雕刻的重要遗迹还有在菩提伽耶（Bodh Gaya）围绕圣树菩提建造的方形围栏。菩提伽耶在印度比哈尔邦加雅城南约8公里处，是佛陀悟道的地方。阿育王曾参拜佛陀悟道成佛的菩提树，并修建了大菩提寺，但这座圣迹已经不复存在了。围绕着当时建造的菩提树下的圣物金刚宝座（vajrāsana），建造

了一道方形的围栏。菩提伽耶围栏被重修了很多次直到公元7世纪大菩提寺建造完成。目前现存的围栏遗迹，可以分为早期和晚期两个部分。我们所关注的是早期系列的，大约建造在公元前1世纪的巽伽时代。

菩提伽耶围栏的建造方法与巴尔胡特是同一个模式。围栏立柱之间也是由三条贯石以仿木结构插榫方法连接，立柱上面覆有笠石，围栏上有圆形或半圆形的装饰图案，笠石上也有植物纹样和动物图案。因此菩提伽耶围栏在整体上就是巴尔胡特样式，但是在技术上和视觉上的雕刻都有所提高，因此立体感更强了。还有，在构图方法上，巴尔胡特围栏的本生故事和佛传故事浮雕皆采用一图多景的方式，即在一个圆形或方形浮雕框里绘制不同场合不同时间的多个故事情节，浮雕框里雕刻紧凑是一种填充式的构图。但是菩提伽耶围栏的本生故事和佛传故事都采用一图一故事的留白性构图，画面简洁疏放。在菩提伽耶的围栏浮雕里，去掉了故事里不必要的细节，只保留必不可少的中心情节[21]。

比如在"祇园布施"（图9）这个佛传故事里，同样的题材，在菩提伽耶围栏浮雕中，只表现了购买金币和金币铺地这一个故事情节，浮雕中最上面是三棵树象征祇园，右边一个男人扛着一筐金币，左边两个人在用金币铺地，地上以方形的浮雕表现金币铺在地上的样子，其他细节都省略了。相比巴尔胡特的紧凑构图，菩提伽耶浮雕在叙事上更

图9 祇园布施，红砂石，公元前1世纪，菩提伽耶博物馆

有象征性，美学意义上也更加有吸引力，同时对于故事的表述也更加机智。因为构图的简洁疏放，使得画面不再拥挤了，因此也让人物造型有了更大的施展空间，比例更加协调了，不仅仅表面的线条比例更加合乎情理，在深度上雕刻也有所改进。人物造型采用了高浮雕，略带圆凸增强了视觉立体感，造型生动柔和，不再像巴尔胡特浮雕人物那样短小生硬。

"伊罗钵蛇王礼佛"（图10）在巴尔胡特和菩提伽耶围栏浮雕中都有出现。对比巴尔胡特的雕塑，菩提伽耶的礼佛图人物减少了，去掉了三个随从侍卫的描绘，仅保留蛇王跪拜礼佛的情节。但是增加了一个带花环的遨游天际的紧那罗女（Kinnara），一个与故事情节没有特殊关联的形象。

在菩提伽耶围栏上的药叉与药叉女雕像也比巴尔胡特布满装饰物的造型要

图10 伊罗钵蛇王礼佛，红砂石，公元前1世纪，菩提伽耶博物馆

更加简单柔和。"菩提伽耶药叉女"（图11）（Yakshi of Bodh Gaya）已经不像巴尔胡特药叉女那样依靠大树手攀树枝、繁冗生硬的造型，佩戴的饰物刻画得简单清晰，身体曲线更加柔和，神态更加自然。在菩提伽耶还出现了太阳神苏利耶（sun-god Surya）乘坐马车的雕像，相比巴尔胡特，菩提伽耶的雕像表现更加成熟并可能受到希腊波斯文化的影响。

阿玛拉瓦蒂（Amaravati）位于克里希纳（Krishna）河附近，在印度南部安达罗区域，在佛教艺术早期同样经历了一个艺术觉醒的阶段。在阿玛拉瓦蒂地区西北部的贾伽雅佩达（Jaggayyapetta）发现了该地区的最早雕刻。阿玛拉瓦蒂流派的雕刻除了贾伽雅佩达之外还包括阿玛拉瓦蒂支提（Mahacaitya Amaravati）、纳加尔朱纳康达（Nagarjunakonda）即"龙树山"

图11 药叉女，砂石，高约96厘米，公元前1世纪，菩提伽耶博物馆

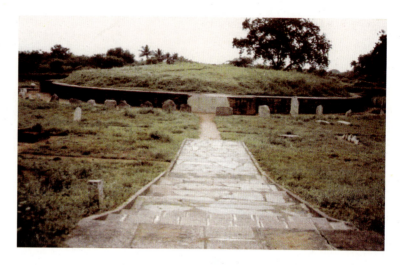

图12 阿玛拉瓦蒂大塔遗址

等地的佛教建筑与雕刻。阿玛拉瓦蒂支提也叫阿玛拉瓦蒂大塔（Great stupa），属于支提窟庙。阿玛拉瓦蒂大塔始建于公元前200年，在之后的安达罗时代，约公元2世纪获得重建，雕刻也在这个时期达到顶峰。因此阿玛拉瓦蒂大塔的雕刻也有早期和晚期两个阶段。属于早期阶段的阿玛拉瓦蒂流派的雕刻主要是贾伽雅佩达塔和阿玛拉瓦蒂大塔的早期雕刻（图12）。

贾伽雅佩达地区在很长一段时间内被用作采石场，仅有很少的一些雕刻遗迹保存下来，但是它却展现了南印度独具特色的雕刻特征。与那些短小矮平的雕刻相比，贾伽雅佩达的雕刻似乎更趋向于线性素描的表面，其次雕刻的形象是娇艳纤细的，修长苗条的身体比例和精确的外廓线是其区别于中印度雕塑的最明显特征。这些雕刻比中印度的早期雕刻刀法略深，有制作更加有力的模型的趋向，雕像不仅高挑还相当的伟岸，为以后制作单体佛像提供了模型。贾伽雅佩达塔现存的浮雕有"礼佛图"（图13），创作于约公元前1世纪，刻画了信众礼拜佛足迹的情景，一个台座下面有一双足印，象征佛陀的存在，人物刻画修长苗条是典型的南印度早期佛教雕刻风格。"转轮圣王与七宝"（图14）（Chakravartin and Seven Jewels）[22]创作于约公元前2世纪，现存马德拉斯博物馆（Madras Museum），浮雕中央为身材瘦高的转轮王，身边围绕七宝，身材修长也是阿玛拉瓦蒂独有的特征。

阿玛拉瓦蒂大塔始建于公元前2世纪，在公元2世纪由安达罗国王瓦西什蒂普特拉·普卢马伊敕令大规模重建，大塔的塔基直径约50米，上部为半球形覆钵，顶部有平台、伞盖。大塔表面呈白石灰色，入口处没有塔门，而是由五根石柱组成。这是南印度佛塔不同于中印度及其他地区的典型特征。大塔外面有围栏，同其他地区窣堵波一样，围栏布满雕刻，围栏的四个入口处雕刻有狮子。印度的阿玛拉瓦蒂考古博物馆（Archaeological Museum, Amaravati）根据当地出土的佛塔建筑浮雕，重塑了一座阿玛拉瓦蒂大塔模型，也收集了阿玛拉瓦蒂大塔出土的早期浮雕作品。这些遗存[23]有：

"菩提树与佛塔"（图15），创作在石栏横梁上，约公元前3世纪左右。类似素描线刻一个窣堵波，前面有一棵菩提圣树。

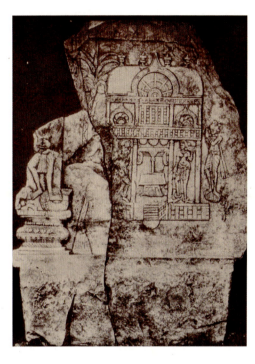

图13 礼佛图,贾伽雅佩达,高约1.3米,公元前1世纪,马德拉斯博物馆

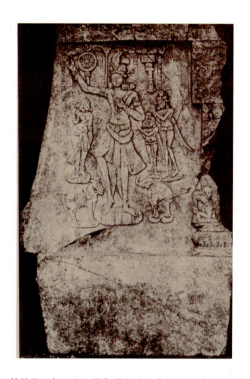

图14 转轮圣王与七宝,贾伽雅佩达,高约1.3米,公元前2世纪,马德拉斯博物馆

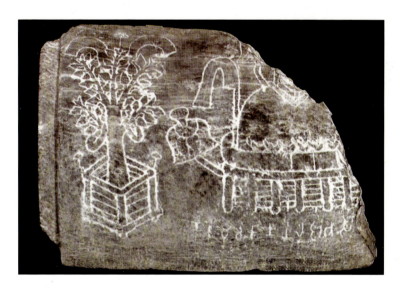

图15 菩提树与佛塔,阿玛拉瓦蒂大塔,公元前3世纪,阿玛拉瓦蒂考古博物馆

"驮那羯磔迦国佛教精舍"（图16）（Dhanyakataka Buddhist monastery），创作于约公元前2世纪，中柱，有题记。描绘了佛国的精舍建筑。

"祇园布施"（图17）（Jetacana Buddhist monastery, Sracasti and a scene of spreading gold coins on its entire surface），创作于中柱的第二块浮雕，约公元前2世纪。采用垂直的构图方法，左上方有一牛车载有金币，仆人正在往地上卸金币。浮雕为有楼梯的精舍。

"毗舍离精舍和佛陀涅槃"（monasteries of Vaisali and scenes relating to Buddha's mahaparinibbana），创作于中柱的第三块浮雕，约公元前2世纪。浮雕中央有三个人在礼拜菩提树，右上侧有一窣堵波，里面有佛足印，右下方窣堵波前面有一人跪拜佛足印，应该是礼佛和与佛祖涅槃有关的故事情节。

"礼拜三宝及佛足迹"（worship of triratna and Buddha pada by two pairs of devotees）创作于约公元前2世纪—前1世纪，现存阿玛拉瓦蒂考古博物馆。浮雕中央有一台座，台座上方刻画三宝标志，台座下有一脚印，左右两边雕刻有两个边柱，各个边柱刻画有药叉和药叉女。

阿玛拉瓦蒂的药叉和药叉女形象也继承了其简洁、修长的雕塑风格，表情较之前丰富。药叉女装饰简单，佩饰刻画分明，大大的耳饰和项链，鼻子修长，眼睛大圆。"沙罗班吉卡像"（Salabhanjika）（图18），创作于约公元前1世纪，是印度神庙专门用在门口的女像题材，浮雕中沙罗班吉卡倚靠一棵大树，神情自若，体态轻盈而纤弱。

此外，在阿玛拉瓦蒂大塔的浮雕中也有动物的浮雕，现存的有"狮子浮雕"创作于约公元前1世纪，"大象和棕榈树"创作于约公元前2世纪—前1世纪，"鹿浮雕"创作于约公元前2世纪。阿玛拉瓦蒂的早期浮雕作品也遵循了佛教早期"无佛像"的观念，引用象征佛祖的菩提树、法轮、台座、脚印等暗示佛陀的存在。

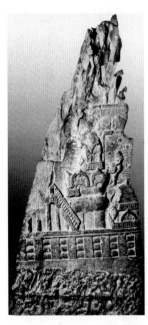

图16 驮那羯磔迦国佛教精舍，公元前2世纪，阿玛拉瓦蒂考古博物馆

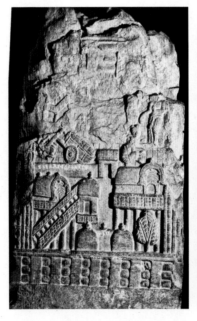

图17 祇园布施，公元前2世纪，阿玛拉瓦蒂考古博物馆

图18 沙罗班吉卡像，公元前1世纪，阿玛拉瓦蒂考古博物馆

注释：

[1] 玛瑞里娅·阿巴尼斯. 古印度：从起源至公元13世纪. 刘青, 张洁, 陈西帆, 等译. 北京：水利水电出版社, 2006, 18.

[2] 中国大百科全书总编辑委员会. 中国大百科全书 美术卷. 北京：中国大百科全书出版社, 1991, 994.

[3] 孙晶. 印度吠檀多哲学史. 北京：中国社会科学出版社, 2013, 46.

[4] S. K. Saraswati. A Survey of Indian Sculpture. New Delhi: Munshiram Manoharlal publishers Pvt. Ltd, 1975, p23.

[5] S. K. Saraswati. A Survey of Indian Sculpture. New Delhi: Munshiram Manoharlal publishers Pvt. Ltd, 1975, p25.

[6] 王镛. 印度美术. 北京：中国人民大学出版社, 2004, 30.

[7] S. K. Saraswati. A Survey of Indian Sculpture. New Delhi: Munshiram Manoharlal publishers Pvt. Ltd, 1975, p34.

[8] 穆宝凤. 印度巴尔胡特大塔的无佛像雕塑. 美术与设计, 2006年第1期.

[9] A. L. Srivastava. Life in Sanchi Sculpture. India: Shakti Malik Abhinav Publications, 1983, p1.

[10] A. L. Srivastava. Life in Sanchi Sculpture. India: Shakti Malik Abhinav Publications, 1983, p4.

[11] A. L. Srivastava. Prehistoric Cave-paintings in the hills of Sanchi-Kānākhedā and Nāgaurī. Prāchya Pratibhā, 1976, Vol. IV, No. 1 (Jan. 1976), pp. 107-109, pls. I-II.

[12] 林保尧. 印度圣迹山奇大塔——门道篇. 台湾新竹：财团法人觉风佛教艺术文化基金会, 2009, 17.

[13] 扬之水. 桑奇三塔：西天佛国的世俗情味. 北京：生活·读书·新知三联书店, 2012, 9.

[14] 宫治昭. 桑奇一号塔塔门雕刻. 王明增译. 范曾. 东方美术. 天津：南开大学出版社, 1987, 72.

[15] 扬之水. 桑奇三塔：西天佛国的世俗情味. 北京：生活·读书·新知三联书店, 2012, 37.

[16] 大正新修大藏经. 第50卷·史传部2. 佛陀教育基金会, 32.

[17] 扬之水. 桑奇三塔：西天佛国的世俗情味. 北京：生活·读书·新知三联书店, 2012, 59.

[18] 林保尧. 印度圣迹山奇大塔——门道篇. 台湾新竹：财团法人觉风佛教艺术文化基金会, 2009, 54.

[19] 林保尧. 印度圣迹山奇大塔——门道篇. 台湾新竹：财团法人觉风佛教艺术文化基金会, 2009, 55.

[20] 扬之水. 桑奇三塔：西天佛国的世俗情味. 北京：生活·读书·新知三联书店, 2012, 96.

[21] S. K. Saraswati. A Survey of Indian Sculpture. New Delhi: Munshiram Manoharlal Publishers Pvt. Ltd, 1975, p43.

[22] Stella Kramrisch. Indian Sculpture. India: RP Jain at NAB Printing Unit. 1933.

[23] S. S. Gupta. Sculptures and antiquities in the Archaeological Museum, Amaravati. New Delhi: D. K. Printworld (P) Ltd. 2008.

（阮荣春审稿）

上接114页

[10] 陆衡.《林散之笔谈书法》[M]. 苏州：古吴轩出版社, 1994：第24页

[11] 陆衡.《林散之笔谈书法》[M]. 苏州：古吴轩出版社, 1994：第83页

[12] 林散之著, 田恒铭整理.《林散之序跋文集》[M]. 合肥：黄山书社, 1991：第78页

[13] 陆衡.《林散之笔谈书法》[M]. 苏州：古吴轩出版社, 1994：第23页

[14] 陆衡.《林散之笔谈书法》[M]. 苏州：古吴轩出版社, 1994：第37页

[15] 李冬生, 邵念慈选注.《林散之诗书画选集》[M]. 合肥：黄山书社, 1985：第201页

[16] 李冬生, 邵念慈选注.《林散之诗书画选集》[M]. 合肥：黄山书社, 1985：第205页

[17] 林散之著, 田恒铭整理.《林散之序跋文集》[M]. 合肥：黄山书社, 1991：第77页

[18] 林散之研究会.《林散之研究第一辑》[M]. 南京：东南大学出版社, 1994：第12页

[19] 陆衡.《林散之笔谈书法》[M]. 苏州：古吴轩出版社, 1994：第43页

[20] 陆衡.《林散之笔谈书法》[M]. 苏州：古吴轩出版社, 1994：第27页

[21] 陆衡.《林散之笔谈书法》[M]. 苏州：古吴轩出版社, 1994：第24页

[22] 陆衡.《林散之笔谈书法》[M]. 苏州：古吴轩出版社, 1994：第48页

[23] 陆衡.《林散之笔谈书法》[M]. 苏州：古吴轩出版社, 1994：第53页

[24] 陆衡.《林散之笔谈书法》[M]. 苏州：古吴轩出版社, 1994：第82页

[25] 陆衡.《林散之笔谈书法》[M]. 苏州：古吴轩出版社, 1994：第75页

[26] 林散之研究会.《林散之研究第一辑·江上语粹》[M]. 南京：东南大学出版社, 1994：第7-9页

[27] 陆衡.《林散之笔谈书法》[M]. 苏州：古吴轩出版社, 1994：第65页

[28]《江苏文史资料第42辑》[M]. 南京：《江苏省文史资料》编辑部, 1991：第149页

[29]《历代书法论文选》[M]. 上海：上海书画出版社, 1979：第298页

[30] 陆衡.《林散之笔谈书法》[M]. 苏州：古吴轩出版社, 1994：第90页

（陈池瑜审稿）

明代宫廷画家倪端考略补遗

赵 晶

(浙江大学艺术系,杭州,310007)

【摘 要】倪端是有可靠作品存世的明代宫廷画家,但画史对倪端的介绍极其简略,且存在着不少错误。本文通过对相关史料的重新梳理,指出倪端出生于明初军功家庭,其家族世袭金吾右卫指挥佥事官职。倪端成化间官至锦衣卫都指挥使,深受明宪宗、孝宗父子的赏识。他生于宣德时期,主要活动于景泰至弘治时期的画院,正德时尚在世,享年八十以上。

【关键词】倪端 家族 画院 宫廷画家

作者简介:
赵晶(1978—),男,博士,浙江大学艺术系、中国文化走出去协同创新中心讲师。研究方向:中国美术史、明史。
项目基金:
本文为2014年度教育部哲学社会科学研究重大课题攻关项目《中国历代绘画大系编纂与研究》成果、浙江省社会科学界联合会研究课题成果(课题编号:2015N091)。

倪端是明代中期较为重要的宫廷画家,官至正二品的锦衣卫都指挥使,他和另一位宫廷画家张玘是目前已知的200余位明代宫廷画家中官职最高的两人。《中国绘画全集》收录了倪端的两件作品,即今藏故宫博物院的《聘庞图》(图1)8以及"台北故宫博物院"所藏《捕鱼图》(图2),为存世明代宫廷绘画的精品。《聘庞图》落款为"楚江倪端",钤"金门画史""仲正书画""一师造化"三印。《捕鱼图》款"倪端写",钤"日近清光""半窗明月""锦衣千户之章"三印。倪端其他经著录的

图1 倪端《聘庞图》
纵163.8厘米×横92.7厘米 故宫博物院藏

作品尚有《友竹轩图》《严陵钓叟图轴》《南阳卧龙图轴》《山水》《牧羊图册页》等。

限于史料的不足,画史对倪端本人的介绍极其简略,且存在着不少错误,这些错误又为当今的各类美术史著作及相关辞典所沿袭。笔者曾根据《明实录》等相关史料对倪端的官职、升迁情况、主要活动时代、存世作品的创作时间等问题进行过一番梳理,并以《明代宫廷画家倪端考略》(简称《考略》)为题发表于《中国美术研究》2011年第3期上。近年来,笔者在进行明代宫廷画家的研究中又发现若干有关倪端的材料,特别是在明代兵部档案《武职选簿》中发现有关倪端家族情况的资料,丰富了我们对这一明代重要宫廷画家的认识,故在《考略》一文的基础上对有关倪端及其家族的情况作进一步的补充。

一、倪端家族的情况

关于倪端的家庭出身情况,笔者曾在《考略》一文中根据《明宪宗实录》成化二十一年(1485)闰四月乙酉记载其"初由锦衣军匠",指出其为锦衣卫军匠出身。不过从明代兵部《武职选簿》中有关倪端家族的记载来看,倪端实际上是出生于金吾右卫的军官家庭。由于他在袭替父辈官职前以画艺进入御用监办事,供奉于画院,并被授予锦衣卫官职,所以《明实录》记载其"初由

图 2　倪端《捕鱼图》
纵 117.8 厘米 × 横 42.3 厘米
"台北故宫博物院"藏

锦衣军匠"。

《武职选簿》是明代兵部记载全国各卫所军官官职袭替情况的登记簿，具体包括军官的籍贯、祖先战功及获得官职的经过、各代袭替官职的时间、袭替时的年龄、相关奖惩情况等等，其内容往往可与《明实录》记载互相参证补充，对研究明代历史具有重要的意义。明代前期不少宫廷画家来源于军官、军匠等军户家庭，在嘉靖以前多寄禄于锦衣卫中，授予锦衣卫官职，部分画家还允许世袭官职。上述具有武职并被允许世袭官职的画家在其年老或去世后，便由子孙袭替其官职，继续服务于宫廷，其袭替过程同样需要经过兵部的登记和审核，也被兵部《武职选簿》所记载。倪端的祖先是以军功获得官职而非画艺，现存《武职选簿》中详细记载了倪端家族自明初到嘉靖末年的官职袭替情况：

倪英，指挥佥事。外黄查有：倪整，旧名倪狗儿，盱眙县人，有父倪得林，丙午年从军，父年老，将兄倪官音保代役，洪武三十三年济南升小旗，三十四年西水寨升百户，三十五年平定京师，升金吾右卫左所正千户。永乐八年阿鲁台功，升本卫指挥佥事。倪顺系倪整庶次男，父病故，顺袭授指挥佥事。

一辈倪官音保。已载前黄。

二辈倪顺。已载前黄。

三辈倪端。旧选簿查有：成化五年九月，倪端，盱眙人，系金吾右卫故世袭指挥佥事倪顺嫡长男。

四辈倪震。旧选簿查有：正德四年十月，倪震，盱眙县人，系金吾右卫左所带俸、年老世袭指挥佥事倪端嫡长男。

五辈倪（鉄）禄。缺。

六辈倪锦。旧选簿查有：倪锦系倪鉄禄嫡长男，优给。嘉靖十五年二月，倪锦年十六岁，盱眙县人，系金吾右卫左所带俸故指挥佥事倪鉄禄嫡长男□□□□□□□□。

七辈倪英。旧选簿查有：嘉靖四十三年九月，倪英年十六岁，盱眙县人，系金吾右卫左所带俸故指挥佥事倪锦长男。[1]

据《武职选簿》中有关倪端家族袭替情况的记载，倪端的曾祖父倪得林至正二十六年（1366）参加朱元璋的部队。明代的军户是世袭的，故洪武时期倪得林年老后由其长子倪官音保代役。倪官音保所属部队当驻守于北平或其周围地区，燕王朱棣起兵后该部归属朱棣并作为朱棣的部队作战。他在靖难之役中屡立战功，先后升小旗、百户、千户，并在明成祖永乐八年（1410）北征蒙古中又因战功升为金吾右卫指挥佥事。倪家在倪官音保这一辈完成从普通军人家庭到世袭高级军官家庭的转变，此后倪家子孙凭借倪官音保的军功得以世袭正四品的金吾右卫指挥佥事一职，故《武职选簿》将倪官音保作为世袭此职的第一代。

倪端的祖父名倪整，小名倪狗儿，是倪官音保之弟，倪整生子倪顺。明代武官袭替制度是由被承袭人的嫡长子孙袭替官职，如无嫡子孙则可以由庶子孙继承，如无直系男性后代则可由弟侄继

承。倪官音保当无男性继承人，其弟倪整亦先于他病故，故由其侄倪顺承袭其官职，而倪端即为倪顺的嫡长子。他于成化五年（1469）九月袭其父职，倪顺当卒于此年。不过倪端在成化五年袭其父职前已有官职，由于他在画院供奉，故得以寄禄于锦衣卫中，并至少已升迁至锦衣卫千户。倪端的儿子名倪震，他于正德四年（1509）十月替父职，此时倪端尚在世，故《武职选簿》称其为"年老世袭指挥佥事"。倪震的嫡长子为倪鈇禄，其相关记载有缺。所谓"优给"指当承袭人尚未到法定袭职年龄的十六岁，而被承袭人已去世，承袭人可以享受一定优抚待遇，直至年满十六岁正式袭职为止。从倪鈇禄之子倪锦年幼即享受"优给"待遇看，倪鈇禄当早亡，卒于嘉靖初期。嘉靖十五年（1536），其子倪锦满十六岁，得以继续承袭金吾右卫指挥佥事一职。倪锦之子倪英嘉靖四十三年（1564）刚满十六岁便承袭倪锦之职，故其父倪锦亦当卒于嘉靖四十三年之前，倪英此前也经历了几年"优给"。倪英一直活动到万历后期，万历四十一年（1613）六月，因为风传金吾右卫指挥倪英上疏请求恢复广东开采珍珠，刑科给事中郭尚宾为此上疏反对。[2]现存《武职选簿》是在隆庆三年（1569）至四年（1570）统一修造的，并在万历二十二年（1594）经过一次较大的整理和补修，[3]后陆续有所添补，当时倪英作为第七辈承袭者在世，故倪家的相关材料都附在倪英的后面。倪英之后的袭替情况则不清楚。

从倪端家族世袭情况来看，倪端出生于一个世袭军官的家庭，倪端的伯祖父倪官音保在其中起到关键作用，正是因为他在靖难之役及其后的北征之中作战勇猛，屡立战功，使得倪家得以世袭正四品的金吾右卫指挥佥事一职，虽然后来倪端凭借画艺以官居正二品的锦衣卫指挥使，但由于并非因为军功，在此后裁革传奉官员的行动中被降职，且单凭画艺取得的官职嘉靖以后也不可能获得世袭，故倪官音保的战功对维系这一家族的官职得以稳定世袭显得尤为重要。

从倪家袭替记载看，自倪端的父亲倪顺开始就没有任何军功，永乐中明成祖开始重视画院建设，大量从事绘画的军匠被选拔到画院中去，并寄禄于锦衣卫中。从倪端善画的情况来看，很有可能其父亲倪顺即已开始习画，并已进入永宣时期的画院，由于倪顺的情况没有更多的材料，故这一推测尚无法得到证实。倪端的长子倪震正德间代职，此时倪端当在八十上下，推测倪震此时至少也在四十以上。倪端在成化、弘治间是地位非常高的宫廷画家，深受宪宗、孝宗宠眷。为维持家族荣耀，倪震当也善画，并在此前的成化末或弘治时期已进入画院，并具有官职。倪震之子倪鈇禄早亡，且嘉靖以后宫廷画家一般不得授予锦衣卫等武职，也不准世袭，地位显著下降。倪家本有军功，不需要凭借画艺维持生计，故倪鈇禄以后几代当不再是宫廷画家。

二、倪端的籍贯

关于倪端的籍贯，主要有杭州和楚江两说。笔者曾在《考略》一文中加以辨析，杭州说始于俞剑华《中国美术家人名辞典》，是俞氏受清人彭蕴灿所编《历代画史汇传》倪端条附列《杭州府志》一书的影响，误以为他系杭州人，实际上倪端的籍贯与杭州无关。[4]

倪端为楚江人一说来源于倪端《聘庞图》的落款"楚江倪端"，这是作者本人的题款，应较可靠，不过包括明代在内的中国历朝并没有名为楚江的郡、府、州、县，倪端在此处当用了古称或代称来指代家乡。中国古代以"楚江"来泛指的区域有多处，特别是多用楚江来代指长江，包括江苏、湖北、湖南、安徽、四川等地的长江古代都有"楚江"之称，所以无法肯定倪端署款中的"楚江"具体是指哪一处地方。部分出版物认为倪端的籍贯楚江在今天的四川，实际上并无可靠证据。而《武职选簿》记载倪氏家族是江苏盱眙人，彻底解决了关于倪端籍贯的疑惑。

盱眙境内的大运河是春秋时期吴王夫差所开凿，古称邗沟。邗沟在唐宋时亦称"楚江"，故唐宋时期多以"楚江"作为楚州代称，盱眙即在古楚州境内，可知倪端用"楚江"代指其家乡盱眙一带。不过就其实际出生地来说，倪端的祖父倪整和伯祖父倪官音保尚有可能出

生于盱眙，其父亲倪顺很可能已出生于北京或南京了，倪端则肯定出生于永乐迁都后的北京，并在北京长大。

三、主要活动时代及大致生卒年

关于倪端的主要活动时代，笔者已在《考略》一文中根据相关史料指出画史所谓倪端系宣德时宫廷画家，与戴进同在宣德画院的记载有误，他实际上是主要活动于景泰至弘治时期的画院，同时推测生卒年大体可定为：约1426—约1505。[5]根据新发现的材料看，此前对倪端的主要活动时代的判断大体不错，但其大致卒年可以从弘治十八年再适当下推。《考略》中之所以定在弘治十八年，是因为《明武宗实录》中弘治十八年九月初一的记载中兵部在"奉诏查武官冗食之应裁革者"的奏折中出现"原有功官旗倪端等八十八人查扣应得职役以上"[6]的记载，是倪端最后一次出现在《明实录》的记载中，不过出于谨慎，当时尚不敢完全肯定此中的倪端确系宫廷画家倪端，且推算此时倪端当已在七十以上，当已致仕。现据《武职选簿》的记载，至少正德四年（1509）倪端尚在世，但已年老，故其卒年当晚至正德四年以后。这也表明直到正德初年，倪端仍在画院服务，享有优渥地位，武宗迟迟不让其致仕。

关于倪端的早期活动，《考略》曾引《明英宗实录》景泰七年（1456）六月庚子的记载："命张靖为正千户，倪端、周全为百户。靖等俱以匠役供绘事于御用监，至是官之，供事如故。"[7]推测此年他大约三十岁，虽然大体不差，但从他正德四年尚在世看，景泰七年他可能还要再年轻两三岁，不过也不会相差太多，因为景泰七年并非有关倪端的最早记载，其有记载的活动可以追溯到正统末年。正统、景泰时任吏部尚书的王直在其《友竹轩序并诗》中提到"善画者倪端"为庐陵周仁俊画《友竹轩图》，并在诗中称"倪端作画众所欲，喜向高堂见横幅"。[8]2王直称周仁俊为"予友工部侍郎周公长子"，"侍父来京师"。周公即周忱，与王直系同乡，都为庐陵（今江西吉安）人，宣德、正统间以工部右侍郎衔巡抚江南，景泰二年（1451）还朝，景泰四年（1453）卒。王直天顺元年（1457）致仕离京，卒于天顺六年（1462）。在《考略》中笔者曾认为此文当作于景泰二年后至天顺元年王直致仕离京之前。现在看来，此文的时间尚要更早数年，因为周忱宣德五年（1430）以工部右侍郎衔巡抚江南，九年考满后迁左侍郎，再九年考满后带工部尚书衔。[9]王直称周忱为工部侍郎，尚未称其为工部尚书，故此次周仁俊陪其父周忱来京述职当在正统末年，并非景泰二年的这次还朝。以倪端生于宣德三年（1428）推算，正统末年他当是二十上下的少年，《友竹轩图》也是倪端已知绘制时间最早的作品。综上，倪端的生卒年大体可定为：约1428—1509年后。

四、官职升降情况

倪端景泰七年始被授予百户之职，此前他当早已在画院供奉，从正统末他为周仁俊绘《友竹轩图》看，他在正统末画艺已具有一定水准，其进入画院当在景泰初年，甚至可能会早至正统末年。他虽然出生于金吾右卫的军官家庭，但此时其父亲倪顺尚在世，故他只是一般的舍人，并无官职。进入画院后得以寄禄于锦衣卫中，享受一般军匠待遇，景泰七年晋升为锦衣卫百户。天顺中，他进一步晋升为副千户、千户。故明末李日华看到其"严陵钓叟"、"南阳卧龙"二图时称其为"天顺中锦衣千户"，赞其"亦国朝能手也"。[10]二图上当有确切的天顺纪年，且和《捕鱼图》一样上有"锦衣千户之章"。成化五年，其父倪顺去世，倪端可袭其父金吾右卫指挥佥事一职，但他早已在锦衣卫中带俸，故当改为锦衣卫指挥佥事。当然也存在此前他已升迁至锦衣卫指挥佥事一职的可能，袭其父职对他而言并没有升迁。

成化十六年（1480）十月，已是锦衣卫指挥同知的倪端又和张玘、周全、李璇、殷顺等众多宫廷画家共同晋升一级。[11]说明此前他已由正四品的锦衣卫指挥佥事升为从三品的指挥同知，此时当再升迁为正三品的锦衣卫指挥使或都指挥佥事。至成化二十一年闰四月，当年正月因为天象异常而被降低俸禄的

众多宫廷画家得以恢复全俸，此时倪端的官职已经是正二品的锦衣卫都指挥使。[12]表明倪端在成化十六年十月至二十年年底间又分别升迁到从二品的锦衣卫都指挥同知、正二品的都指挥使二职。在已知的 200 余位明代宫廷画家中，他和张玘是官职最高的两位宫廷画家。

两年后宪宗去世，孝宗登基后改元弘治。弘治元年（1488）十二月《明实录》中又出现倪端的记载：

金吾右卫带俸指挥佥事倪端援随侍东宫恩例，乞改注锦衣卫带俸。兵部言，端未有军功，而 2 锦衣卫又无缺，请治其违制奏扰之罪。诏特允之。端以画工得幸者也。[13]

这一记载表明此前倪端不仅官职从成化末年的正二品都指挥使被降为正四品的指挥佥事，且已被调回金吾右卫带俸。这一变故和孝宗即位之初裁汰成化朝的传奉官措施有关。根据当时兵部所拟规定，武职官员中凡是匠艺出身的传奉官员，二品应当降为正五品的正千户。[14]倪端只降至正四品的金吾右卫指挥佥事，《明实录》并未解释原因，对此笔者曾在《考略》中认为可能是他在降职后又有升迁，或者因其是东宫旧臣而有所优待的缘故。现根据《武职选簿》的记载，此一疑问已得到解决。实际上是因为倪家是以军功为金吾右卫世袭指挥佥事，根据规定，"原有功升、功袭，及原系通事者，仍查其功次，定与职役闻奏"。[15]倪家世袭的金吾右卫指挥佥事一职是得自祖先军功，故倪端无需再降至更低的正千户一职，而是根据该项规定调回原卫仍官金吾右卫指挥佥事一职。

倪端在成化后期得以"随侍东宫"，这表明他在成化时期入值文华殿。明代嘉靖以前画院所在地是仁智 2 殿，但宫廷画家的入值场所并非局限于仁智殿中，而主要有三处，分别为仁智殿、武英殿和文华殿，在三殿中又以入值文华殿地位最高，入值其中的多是官职较高或深得皇帝青睐的宫廷画家。[16]明代以文华殿为太子居所，即东宫所在。倪端入值文华殿，故可称"随侍东宫"，他借此得以在弘治元年重新改回锦衣卫带俸。锦衣卫在明代诸卫中地位最为亲近崇高，素有"武翰林"之称，故虽然品级相同，但倪端仍然希望改到锦衣卫中带俸，此举虽然遭到兵部的反对，但由于孝宗的坚持仍得以如愿。这也表明倪端深得孝宗欣赏，且说明他与管理画院的太监亦关系密切。成化后期管理画院的御用监太监当是韦泰，成化后期宪宗对倪端的多次升赏均由韦泰传旨，倪端在画院中身居高位，显然两者关系非同一般。随着韦泰弘治初升任更有权势的司礼监太监，两人的关系又得到进一步加强，韦泰为倪端能官复原职亦颇为出力。

弘治九年（1496），明廷在兵部尚书马文升的主持下得以收复哈密，需遣使者赏赐明廷所分封的哈密忠顺王陕巴官服、彩段等物，并护送其从甘州入哈密。据马文升《兴复哈密国王记》记载，内廷的宦官抓住这个机会希望派锦衣指挥倪端、百户王希恭及充军闲住指挥使马俊来完成这一使命，同时可乘机到哈密获取西域宝物，而出使诸人也因此可以获得升迁。[17]但这一计划受到马文升的坚决抵制，虽几经拉锯，但倪端等人终未成行。马文升在文中对提出这一计划的"内侍"有所隐讳，实际上只可能是当时已经升任司礼监太监，掌握宦官机构最高权力的韦泰。马文升指出，充军闲住的指挥使马俊利用这个机会意图得以复职。虽然遭到马文升本人的反对，但孝宗还是下旨恢复其指挥同知的官职。倪端虽然同样也未成行，当也在正式出使前就得到升迁。倪端能被选中再次显示了他与宦官上层的亲密关系，虽然对韦泰等人来讲主要目的有可能是到甘肃采买西域的宝物，或者希望他们返回时可带回当地镇守太监已经筹办好的敬献物品，但同样可通过这一机会名正言顺地给倪端等人升职。

由于《明孝宗实录》很少记载孝宗对宫廷画家的升赏情况，故弘治间倪端的具体升迁情况不明，但倪端肯定不止一次得到升迁。因此当弘治十八年（1505）武宗登基后在朝臣的要求下又一次裁革传奉官员时，兵部在奏章中指出"原有功官旗倪端等八十八人查扣应得职役以上"。倪端根据祖先军功应得官职是指挥佥事，其所以被查扣显然是弘治间又凭借画艺以传奉形式得到升迁，故又被列在此次裁革查扣范围中。正德二年（1507）后，此前被降职的传奉官员纷纷官复原职，倪端当也得到复职，不过这对其子孙袭职并没有帮助，

此时他年事已高，正德四年便彻底致仕了，当卒于正德中后期。

附：倪端家族年表简编[18]

至正二十六年（1366）

倪端曾祖父倪得林加入朱元璋部队。

洪武中（1368—1398）

倪得林年老除役，由长子倪官音保代役。

建文元年（1399）

七月，燕王朱棣起兵并迅速控制北平周边地区，倪官音保所属部队归附燕王朱棣。

建文二年（1400）

五月，朱棣败李景隆于济南，遂围济南，三月不下，只得退兵。倪端伯祖父倪官音保在济南之役中因功升2为小旗。

建文三年（1401）

朱棣率军围困并攻破保定狼牙山西水寨，败房昭、吴杰部。此役中倪官音保立战功，晋升百户。

建文四年（1402）

六月，朱棣率军攻入南京，倪官音保因功升金吾右卫左所正千户。

永乐八年（1410）

二月，明成祖率军北伐。五月在斡难河破本雅失里，随即挥师东击阿鲁台，破之。倪官音保在破阿鲁台之役中有功，升为金吾右卫指挥佥事，子孙世袭官职。

永乐间（1403—1424）

约永乐初年，倪端父亲倪顺出生。

宣德三年（1428）

约此年前后，倪端出生。2

宣德间（1426—1435）

倪端祖父倪整、伯祖父倪官音保先后卒，倪端父亲倪顺承袭倪官音保之职，倪端为金吾右卫舍人。

正统间（1436—1449）

约正统初年倪端开始学画。正统末，倪端约二十岁，为工部左侍郎、江南巡抚周忱的长子周仁俊绘《友竹轩图》，吏部尚书王直为周仁俊作《友竹轩记》并诗。

景泰间（1450—1456）

约景泰初年进入画院，寄禄于锦衣卫中。

景泰七年（1456）

约二十九岁，此年以画艺被授予锦衣卫百户（正六品）。

天顺（1457—1464）

此期间先后晋升为锦衣卫副千户（从五品）、正千户（正五品）。并在天顺后期至成化初年绘《捕鱼图》（"台北故宫博物院"藏）、《严陵钓叟图》、《南阳卧龙图》。

成化五年（1469）

约四十二岁。此年倪端父亲倪顺卒，倪端袭指挥佥事（正四品）职，由于在画院，故官锦衣卫指挥佥事。

成化六年（1470）至成化十五年（1479）

此期间晋升为锦衣卫指挥同知（从三品）。

成化十六年（1480）

约五十三岁。十月丙寅，太监李荣传旨，倪端由锦衣卫指挥同知晋升一级。当晋升为指挥使（正三品）或都指挥佥事（正三品）。

成化十七年（1481）至成化二十年（1484）

此期间先后晋升为锦衣卫都指挥同知（从二品）、都指挥使（正二品）。

成化二十一年（1485）

约五十八岁。正月，因"星变"，倪端等宫廷画家被减半俸。闰四月乙酉，减半俸人员恢复全俸。十二月丁亥，由太监韦泰传旨，宪宗赐倪端皂隶四人。

成化二十二年（1486）

约五十九岁。十二月丁亥，由太监韦泰传旨，宪宗又添加皂隶四人赐予倪端。

成化二十三年（1487）

约六十岁。八月，宪宗去世，孝宗即位。十月，兵部奏降黜传奉武官名录，倪端被降为指挥佥事，并调回金吾右卫带俸。

成化间（1465—1487）

入值文华殿，为时为太子的明孝宗所赏识。

弘治元年（1488）

约六十一岁。十二月癸丑，以随侍东宫恩例，请求调回锦衣卫带俸，遭兵部反对，但获得孝宗同意，得以重新带俸锦衣卫中，官锦衣卫指挥佥事。

弘治九年（1496）

约六十九岁。明朝廷收复哈密，内廷宦官（当为时任司礼监太监的韦泰）欲派倪端、百户王希恭及充军闲住指挥

使马俊等人作为使者赴甘州，赏赐哈密忠顺王陕巴官服、彩段等物，并护送其从甘州入哈密。此举遭到兵部尚书的马文升的反对，未能成行。此年倪端当获得一次升迁。

弘治十八年（1505）

约七十八岁。五月，孝宗去世，武宗登基。九月，兵部奏上奉诏查武官应裁革者。倪端被削夺指挥佥事以上官职，仍调回金吾右卫左所带俸，任指挥佥事。

正德二年（1507）

约八十岁。此年当恢复弘治十八年九月被降级前的官职。

正德四年（1509）

约八十二岁。十月，倪端子倪震代倪端金吾右卫指挥佥事职。

正德十六年（1521）

此年倪端曾孙倪锦出生。

正德六年（1511）至正德十六年（1521）

倪端约卒于此期间。

嘉靖元年（1522）至嘉靖十四年（1535）

此期间倪震子倪鈇禄卒。

嘉靖十五年（1536）

二月，倪鈇禄子倪锦满十六岁，袭金吾右卫指挥佥事职。

嘉靖二十八年（1549）

倪锦子倪英出生。

嘉靖二十九年（1550）至四十二年（1563）

倪锦卒于此期间。

嘉靖四十三年（1564）

九月，倪锦子倪英满十六岁，袭金吾右卫指挥佥事职。

万历四十一年（1613）

六月，风传倪英上疏请求恢复广东开采珍珠，刑科给事中郭尚宾为此上疏反对。

注释：

[1]《武职选簿·金吾右卫》，《中国明朝档案总汇》第50册，广西师范大学出版社，2001年，第23页。
[2]《明神宗实录》卷五〇九，台北"中央研究院"历史语言研究所校印本，1962年。
[3]梁志胜：《明代卫所武官世袭制度研究》，中国社会科学出版社，2012年，第31页。
[4]赵晶：《明代宫廷画家倪端考略》，《中国美术研究》2011年第3期。
[5]同上。
[6]《明武宗实录》卷五。
[7]《明武宗实录》卷二六七。
[8][明]王直：《抑庵文集》后集卷十七《友竹轩序并诗》，《景印文渊阁四库全书》第1241册，第738页。
[9]《明史》卷一五三，中华书局，1974，第4216页。
[10][明]李日华：《味水轩日记》卷五，上海远东出版社，1996，第341页。
[11]《明英宗实录》卷二〇八。
[12]《明宪宗实录》卷二六五。
[13]《明孝宗实录》卷二十一。
[14]《明孝宗实录》卷五："兵部疏上……出身传升者，二品降正千户，三品副千户，四品百户，五品冠带总旗，六品冠带小旗，各带俸着役，差操终身。"
[15]同上。
[16]赵晶：《明代宫廷画家入值体例探析》，《国家博物馆馆刊》2014年第10期。
[17][明]马文升：《马端肃公三记》，《四库全书存目丛书补编》第76册，第210页。
[18]本表根据《明实录》《武职选簿》《明史》《抑庵文集后集》《马端肃公三记》《味水轩日记》等材料编订。

（陈池瑜审稿）

陈洪绶试论（下）

[日] 古原宏伸[1] 著　杨臻臻[2] 陈名[3] 翻译、注释、整理

（日本奈良大学，奈良，631-0803）[1]

（华东师范大学艺术研究所，上海，200062）[2][3]

[译者按] 众所周知，自19世纪以来，西方艺术史学界流行艺术史社会学的研究方法，学者们往往注重将外在的社会环境与艺术结合的研究，乃至将绘画纳入整个社会文化的领域去观照。这种研究方法之新颖、切入角度之独特，能为中国的绘画史研究提供新的启示。后来随着国际学术交流的日益频繁，这种研究方法传入中国，并对中国的美术史研究产生了深远影响。

陈洪绶研究起步于中国大陆，有关他的生平事迹，在其生前身后，即不断被记载、著录、研究，但首先值得关注的成果则来自于美国、日本。正是他们的研究进一步引发了中国的陈洪绶研究向细致化、精微化发展。20世纪中期之前，相关陈洪绶的记录撰述大多是零散的、片段的，而对其绘画风格的评析也是经验的，缺乏一定的系统性。而20世纪80年代以来，这种状况得以改观，陈洪绶研究逐渐步入正规，海内外的美术史学界出现了一系列的研究成果，美国克利夫兰美术博物馆研究院何惠鉴、日本奈良大学教授古原宏伸先后发表了《南陈北崔》《陈洪绶试论》，成为当时最为深入的、最有影响的研究论文。

笔者研究资料、研读相关论文，编译了古原宏伸《陈洪绶试论》一文，以期对该课题的深入展开提供帮助和启示。古原宏伸（日本）的《陈洪绶试论》（上、下）发表在1966年的日本期刊杂志《美术史》第62期，原文来源于日本东京图书馆。

作者简介：
1. 古原宏伸（1928—），日本奈良大学名誉教授，海德尔堡大学东方美术研究所、国立台湾大学艺术研究所客座教授。
2. 杨臻臻（1976—），华东师范大学艺术研究所博士，新疆师范大学教师。研究方向：中国美术史。
3. 陈名（1988—），华东师范大学艺术研究所硕士。研究方向：佛教美术与艺术市场。

承　前

先探讨《隐居十六观》图册的描绘形式。

树法

册页中描绘的是五种树叶，皆种类各异。酿桃树干用渴笔勾边，树枝的形态，从使用的淡墨胡椒点来说，很明显出自沈周的《三星柏》（南京博物院）、《七星柏》（大阪市立美术馆）、文征明的《古木寒泉图》中的柏树形式。陈洪绶的画稍显简略，缺失了沈文的雄伟。问月树的树叶通过稍大的点描也可以散见文征明率简的画风样式。渴笔浓墨的树皮、面包圈形状大小的树节、双钩夹叶等，又表现出与文征明青绿山水共同的一面。作为罗汉画的背景，虽然给人一种热带树木的感觉且是对丁云鹏画风的继承，但却是一种更加突破的画法。同样是出自文征明的画，又或出自吴派文人画，只有陈洪绶表现出夸张和变形，在此之上，陈洪绶为了把这种程度进一步推进，描绘出了寒沽的枯木和浓墨喷张的松树。前者被认为是吸收了文征明的《枯木寒鸦图》以及吸收文伯仁《万顷晴波》等树法，画出了《岁华纪胜图册》的吴彬采用的形式，由此形成了陈洪绶的形式。而后者从树皮的鳞纹松叶来看，出自周臣、文征明，陈洪绶把李士达的《松竹人物图》等画替换成了粗放的线描。总之，陈洪绶树法的样式，出自吴派院派，以万历年间的画家作为自己的基础。

缥香勾勒的白竹，毛奇龄也很值得称赞。比起采用同样形式的陈洪绶，之前的画家有周天球、沈湜，同时代的有陈嘉言等。但是不管跟谁相比陈洪绶画的白竹充满奇妙的魅力。陈洪绶的本领之一就是这种神秘的升华。

土坡

用中墨勾勒线条，大致分成着色的物体（用了醒石、浇酒、缥香）且用浓墨渴笔表现棱角和着色的物体（用了喷墨、味象）且单纯用白描这两三类。不是像丁云鹏那种出自吴派青绿山水的土坡。《隐居十六观》图册的土坡应该出自陆治以及一些古画中的形式。

以上《隐居十六观》图册，从以树法和土坡的样式为基础可以知道画法涉及吴派院派。虽然这样，图册表现出的与吴派院派不同的性质与奇妙的古风是通过人物的表现让人感觉到的。

陈洪绶的人物宗法贯休，自己也在六言诗中唱到"写像是贯休师"，米泽教授以及黄涌泉氏指出这是一种在传世绘画（遗作）的基础之上产生出来的路子。很明显这幅图的人物也正是《益州名画录》中所说的"庞眉大目，朵颐隆眉"样式的胡貌梵相的贯休样式，陈洪绶的时代流传下来的画像作品，在王世贞所见的贯休《罗汉图》拔尾以及小林太市郎的《禅月大师的生涯和艺术》中所引的卷末图版，大致可以认定是这个时期。

那么为什么陈洪绶要模仿五代的画僧，选择一点也不奇特的画派。他那奇

特的古风样式到底是出自哪里，以下是关于这些问题的思考。

画风（二）

概览明代人物画，徐沁是这么说的。

"有明吴次翁（伟）一派，取法吴道玄，张平山滥觞渐渐沦为恶道，仇英专攻细密……北崔南陈、力追古法，所谓人物近不如古。"（原文见《明画录·人物叙》）

徐沁把陈洪绶和崔子忠作为明朝人物画的第一类人，即使是在《明画录》中关于其他的记事来看也很明显。徐沁把陈洪绶推到了能品，而秦祖永把陈洪绶放在神品的位置："深得古法，渊雅静穆、浑然有太古之风。"（《桐阴论画》），朱谋垔评"所做古人物，当世所不及"（《画史绘要》）。整个明朝总而言之，"越中绘事，首推老莲"（《越画所闻》）；陈万言评"绘事人物，以马夏为绝笔，近代陈章侯超越其上"（《水浒图卷》跋）；李长衡评"国朝画手，陈子章侯首推独步"（《飞白竹歌》）。上述都是明末在画卷跋尾评价陈洪绶的大家。在此之上，同代以及后代基本认定陈洪绶"深得古法"这一特征不动摇。

当时追摹古法以蓝瑛、姚允在为首，其他也有一些。但是陈洪绶体得到的古法是指什么呢？在毛传里这么说：

骨法用笔师法吴生，用笔师法郑法士，用墨师法荆浩，疏渲晕染师法管仲姬，古皇圣贤孔门弟子师法李公麟……诸天罗汉菩萨神道鬼魅师法张骠骑，婴孩师法勾龙爽……水师法董羽，溜水师法河阳郭熙，凡幛尊卤瓶什器戎衣穹庐番马骆驼羊犬师法赵承旨，小马师法赵承旨之子，竹石窠木师法赵大年，勾勒竹师法刘泾……蠹斯蛱蝶螳螂蟋蟀师法宣和，杂类师法崔白、徐黄父子，鹌鹑鸠女师法阎助教士安，麻雀师法雀儿，黄莲师法于莲，蒲蠃师法母延之……

画鬼面人不过是毛西河的那派，开头的"骨法法吴生"关于陈洪绶的师仿最普遍的见解是陈文述的《西泠怀古集》中"画手真如吴道子"，在《越画见闻》中"画人物多吴装"，彭孙贻的《水浒叶子歌》中有"深得吴神，吴后千年是陈子，别开生面，尤为绝伦"的评价（《明诗记事辛籖》）。在《读画录》中有"见吴道子真迹数十幅，……乃知章侯模仿吴道子"的评价。人们都感觉到"他宗法的毫无疑问是古代"（米泽嘉圃 Painting In The Ming Dynasty）且上溯吴道玄、六朝的陆探微（《明画录》）、顾恺之（《花卉山鸟图卷》高士奇），而原因之一在于衣纹、肉线等的线描。

"运毫圆转，一笔而成，类陆探微"（《明画录》），"从头到脚、衣纹盘染，常常数丈一笔而成，毫无停顿，如游鲲独运，乘风万里之势"（《施愚山文集》），"风神衣袂、奕奕仙气"（《玉几山房画外录》所收龚鼎孳题仕女卷）

然而直接记录他师法吴道子的记录，在他自己作的诗文中却没有出现。宣统诸暨县志记载了陈洪绶的仿吴道子水墨《龟蛇图》，相当于现在浙江省文物管理委员会收藏的《龟蛇图》。黄氏评价"笔力稚弱"（《陈洪绶年谱》），首先被认为存疑。至今还未发现陈洪绶以仿吴道子为题的画作，即使从《隐居十六观》图册来看，虽然具有游丝描风的畅达，但是否是因为拟古的意图，而导致追力缺乏、无表情无感动的线条？在美国火奴鲁鲁艺术学院所藏的《归去来图》卷也是如此。

形容这些描线具有"假神人之手，穷造化之极"（《历代名画记》），"天衣飞扬，满壁飞动"（《京洛寺塔记》），"势如风旋"（《唐朝名画录》）等开元天宝年间盛时吴道子独特的风格的词句，差别必须说还是很大的。米芾曾说见到吴道子伪作三百本，但真迹直到老了也只看到四幅（《画史》）。另外还说："今人见佛像画即认为是吴道子的画，至今没有看到真迹。以唐代吴道子为风格集大成。因此有很多（伪作），鉴定尤其困难。"宋代元祐绍圣时期，已经是这样的话，五百年后吴道子的画更加混乱和暧昧不清。都穆在《铁网珊瑚》中著录道"或者说是吴""传为吴"等，当时来说并不是正确的评述方法。

陆探微，常用一笔画。（《论用笔得失》）

吴之笔，其势圆转，衣服飘扬。《论曹吴体法》

《明画录》中关于陈洪绶的记载很明显采用了上述《图画见闻志》中的语句来润饰。例如王世贞曾评：吴道玄，吾莫敢不从。道玄，以生平神气为胜……所谓吴带当风者，此绝非类似。

（《夫子杏坛图后》）大概是让人感受到了传统的书卷气。也就是说，明末被认为的吴道玄的法，作为文献的发现来看，单单是作为线条的魔术师来看。果然进入了吴道子的门类后，关于明初张靖的评价，徐沁评价为"行笔舒爽"，不正是像刚刚说的那样吗？相反，从这些传说的迷雾中，通过陈洪绶的线条可以摸索出吴道子的实际情况。

吴道子之外，"有李公麟、赵孟頫的妙处"的评价（《国朝画征录》，《清朝书画家笔录》），从李、赵二人也是师法吴道子古典线描的高手这个观点来看，和吴道子一致。从《摹李伯时乞士图》（北京故宫博物院）以及《水浒图卷》（《享金簿》，根据王铎的跋是袭承李的）等这些流传下来的画作来看，是学习李公麟的，这些传为李公麟的画可以看出一点蛛丝马迹。从陈洪绶的遗作来看，我们不得不说这是一个否定的研究方向。

黄涌泉有"渡江拓杭州学府龙眠七十二贤石刻"（《读画录》）的记载。虽然现在石刻的画册已经公开了（《李公麟圣贤图石刻》1936），但是别说是李公麟，怎么也不会被认为他在绍兴的手笔。元代在乱世荒草中埋着的碑面，哪里是完好无损啊，就连现在增加的七十三像和他的原作也是差别很大的。宣德二年吴讷的话应该是被置疑的。

黄氏说与陈洪绶中年以后的画作面貌类似，认为是陈洪绶的样式固定下来之后复刻的，即使石刻的画面没有斑斑驳驳，而从陈洪绶的风格来看，也是通过所有的点来实现的。这个石刻是否按照李公麟真迹所刻以及陈洪绶是否描摹是另外的问题，但是陈洪绶从这个石刻吸收养分，那我们只好认为这不是一般的作品。

"不按照当时的人物，而是按照六朝时期的人物来画"（内藤湖南《支那绘画史》）。不管是指所谓美人画，还是衣服冠发的各种奇怪风格，按照源流考察的话，并不是真正的六朝风格。万历之后，以扬慎、王惟检的训诂学为开端，盛行《文心雕龙》的研究。陈洪绶所涉及六朝风格的人物画，肯定事先需要了解，一定会注意忠实于六朝的真相并不存在。

以上是陈洪绶样式源流的考察，从已有记载的故事、古记录可以看到，实质是一种很明显的歪曲的特质。这是我的一点心得。

关于陈洪绶的线描，米泽教授说与唐朝韩滉的《文苑图》（北京故宫博物院）相类似。具有流转和纤细如鼠尾的空疏的特点，这种奇妙令人讨厌的线描，很明显具有古拙的特点，显示出了刻意做作的性格。同样具有这样特征线条的作品有：

唐 韩滉《文苑图》（大阪市立美术馆）第三图
五代 周文矩《重屏会棋图》第四图
五代 顾闳中《韩熙载夜宴图》第五图
宋 王居正《纺车图》（北京故宫博物院）

其他还有：
唐 阎立本《职贡图》
唐 无名氏《明皇幸蜀图》
宋 无名氏《松岩仙馆图》
这些都可以放入同一个系列。

这些画都用同一种线描，人物表情卑俗，勉强说都具有古风的特点。也就是说这些画是同一时期、同一作者甚至是同一群体摹仿唐宋的画家，为了造假画而作的一系列伪作。在《万历野获编》中说道"无款价值很卑劣，是那些道听途说者自以为是的（东西）"（《万历野获编·玩具》）。

而且这些伪作的线描，酷似崔子忠的《云山玉女图》，这是众人一致认为的。如果是这样的话，这些伪作的制作时期和陈洪绶活跃的时期正好是吻合的。陈洪绶被赞誉为"明三百年笔墨到此"，而支撑他画作的古典内容却与这些伪作气脉相通。"再怎么传统认为，也好像是故意似的"（米泽教授前引著书）。

毫无疑问，关系到崔子忠所画的《群仙图》（斯德哥尔摩美术馆藏）的美人图，具有粗细不同的线条。被认为与作者不详的《仕女图》的线描是一样的（第十图传仇英画，毫无疑问是传达古意）。虽然毫不隐藏反复临摹所产生的笔力的消弱，但是从题材、画风、线描的性质来说，可以说是距离崔子忠时期不远年代的产物，这点很容易被认出来。而且钱杜说"以篆籀之法作画，古拙与魏晋人物相似"（《松壶画赘》）。李玉棻说"书写如草篆"（《瓯钵罗室书画

过目考》)。叶章识说"衣褶森然如作折铁纹"(《语石》)。这些评价和说法比较陈洪绶初期作品笔线,例如《高士图》(即使认为不是陈洪绶所画,也是类似其的派别所画,有参考价值)可以放到《米芾拜石图》系列中去,可以认为是以丁云鹏为参考的。

《云中玉女图》描绘的反复勾勒的云,如果是陈洪绶的画,与"画云用细勾,大部分只用刻画"这段恽南田的跋相通(《宣统诸暨县志》)。如果是木版画九歌图中的《东皇太一神乘云图》中的云,不仅有江南烟润的气息,甚至是细密装饰图案的山水画也登场了。而且这种云,是石锐的《探花图卷》以及仇英的《仙馆图》中描绘的那种密密麻麻勾勒出来的破碎的祥云形象。它的源头一般认为是南宋赵伯驹。陈洪绶把董其昌大加批判的李思训父子和赵伯驹的画评价为"有韵致",虽然用这种评论支持他们,但是在这里云的变形方法是陈洪绶画作样式追求奇古画风的歪曲和变形。也就是说,骨法虽然是古法,但是也要"僻古争奇"。

与云类勾勒的方法类似,崔子忠画的《苏轼留带图》("台北故宫博物院"藏,画中人物的衣纹线条是上述的篆籀用笔)的下半部分可以看到岩石坡面的皴法。用稍微粗的线条像堆叠的板子那样机械地描绘,上面轻刷很薄的岱赭,附加上群青的苔点。

沿着前人对这幅画"有勾勒无皴法"(《容台别集》)的认识,很明显看出是以古风样式作为目标,同样系统的皴法有石锐的《探花图卷》、也有仇英的《桃源卷图》(波士顿美术馆藏,乾隆御题中说这幅图以赵伯驹为蓝本),另外在画家不详的传为唐宋的山水画作品中也有一些,虽然并不是很少见,但是在石锐、仇英的作品中还有气韵和画法的整合,而崔子忠的画可以说是一种荒唐的变形。传为唐宋的拟古山水画也看不到如此大胆独创的皴法。《图绘宝鉴续纂》说:"不是唐,不是宋,自成风格"、"奇古面目",不仅仅是指人物题材,其他题材也包含这种手法。

崔子忠也与陈洪绶一样,"以顾陆阎吴的遗迹为模本"(《明画录》,《列朝诗集小传》),唐朝以前的画家暂且不管,崔子忠直接模仿的画家出生于嘉靖末年,天启初年依旧活跃着。而他的前辈丁云鹏的事迹,从文献、遗作上来看不用怀疑。丁的人物可以大致分成三四种,比较多的题材是白马驮经、葛洪移居、桐阴博古、品茶图等等的长条幅构图。为了使画面生动,人物树木的配置,相互的平衡,树法,特别是独特的阔叶树的形态与崔子忠是相通类似的,这点很容易找出来。许多画学的书籍也评述说丁云鹏得法李公麟、吴道子,很明显陈崔是属于同一体系的。

但是丁云鹏的画具有浪漫情调和热带地区的华美;而崔子忠的画一般表现放逐,画面具有阴湿的氛围。丁的画中有大说大笑的人物,而崔的画却表现了苦涩且满目忧郁的画面。这是表现亡国后进入土室的(知识分子)宁死不屈的人品,还是可以说是虚无的、具有讽刺挖苦的意味?这些都转变为自嘲精神上的富足。

陈洪绶的树法,特别是树干的描法,出自丁云鹏,这点不再赘述。只是崔子忠把丁云鹏在自然景物之中,上下分布人物畜兽这种构图法原原本本拿过来。而陈洪绶却极度省略背景,或者全部省略,仅仅以人物为中心进行画面内容的延伸。陈洪绶凭着自己对于唐宋古画的认识和理解,不仅在某些地方有很多相违背,而且通过观察有选择的模仿如贯休样式的人物。虽然这是大家都知道的难题,但是仅仅从几个简单的地方也可以看出其具有人气的秘密。而且这种奇怪的风貌,只限于仆从和侍者,画面主人公是优雅的士大夫体态,给予观赏者一种伦理观的认同感。与崔子忠相比,陈洪绶的作品更加追求完美与意境,作为商品,也不需要与崔子忠竞争。崔子忠的画对于妻子儿女从很早开始就不流行了(《玉台画史》),也没有像陈洪绶那样亲族子弟的摹仿者,大概是因为刚刚谈到的理由罢。

陈崔作品中的许多样式出自丁云鹏,沿袭这样奇古的画风,并不是只有丁南羽一个人。给予陈崔二人影响的前辈除了他也有其他人。姜二酉关于吴彬评价说"尤擅佛像……其画品是与丁云鹏的对抗"。关于米万钟则评价说:"因为和中翰吴彬朝夕探讨,故体裁相仿。"即根据刚刚说的《无声诗史》来说,吴—丁—米三者是相互联系的,很明显是一个整体。三家的画品以及题材是相似的,即姜氏认为的那样。而且万历三十

六年，根据吴彬画的《山阴道上图》卷的评语"石壁米仲诏先生才品高古……余幸神交"（《石渠宝笈续编·养心殿》），他们确实有密切的交往。事实上，奇古作品的画风，不正是米吴二家为我们叹为观止的地方吗。

因此，与文献的评述相平行，留存下来的作品的确需要表现出奇古的画风。从以吴派文人画为中心正统的绘画形式，到明显的洒脱，甚至到夸张的变形画风，不仅仅是人物的表情和树木的存在状态都是奇特的。创作最初的想法本身已经是奇古的了，借用饭岛勇的话说"总觉得有不一样的感觉"（《明清的绘画》）的绘画。上述说到的三人之外，可以加上李士达和孙克弘。（两人的画风，在当时可以说是奇妙的，从样式来看的确是古的来看，也许是一种抵抗，但是现今主要重视文献研究，所以总是一揽子说一下。）孙克弘和丁云鹏之间有交往的记录，孙克弘及各家朱竹卷中，丁云鹏是自画自识的"汉阳郡守孙先生，今日画朱竹数竿给予"（《石渠宝笈初篇·乾清宫》），关于李士达无法估计的是，他们从万历朝到天启朝，即作为陈洪绶和崔子忠先生的奇古画风作品并没有产生。

画史关于这件事的评述也有明确的记载。第一，他们的古法，是上追唐宋，甚至是更远的晋唐。

丁云鹏　取法吴道玄有顾陆的旷达……逸积……（莫是龙《石秀斋集》）

吴彬　画法宋唐规格（《无声诗史》）　有贯休的古法，舍去其怪异，有李公麟的精致，舍去其繁琐。（《容台集》）

米万钟　绘画以北宋以前为楷模（《无声诗史》）　间或采用泼墨，仿米老制作巨幅（《画史会要》）

孙克弘　喜欢摹古……临摹古画……仿若晋唐遗风。近代人物都在其下（《无声诗史》）

关于李士达，虽然无法知道师承，在画论中据称论述了山水的五美"苍逸奇远韵"，"逸奇"确实是在他美学的特点中体现出来，从流传下来的画作来看，远并不是指的"三远"，而是指的"古"。

而且关于吴彬，《明画录》论述"绝不摹古"，但是在他的山水画中，前景巨大的岩石很不自然，很明显是涂抹留下了一块白色的部分。这个可以说与关仝等传世北宋画的摹写相关，前后的关系以及意义不明确的巨大岩块，和通常看到的景物是一样的吗？

也就是说，吴彬山水画的特征。展示了多次以北宋山水为摹本的痕迹，吴彬是宗法北宋以前的。《莆田县志》以及《画史会要》记载"形状与旧人迥异自立门户……远不及吴道子，近足以敌赵孟頫"，吴彬人物画的古意，取法不晚于宋末元初。关于山水画"不摹古，最出奇"这样的评价的来历还不知道。

以上，奇古画风样式的渊源，大多以北宋以前为楷模。

第二，他们都具有士大夫的教养。

米万钟是万历二十三年的进士，官至太仆寺少卿。李克弘的父亲是正德六年的进士，后升迁至礼部尚书，李克弘自身也担任汉阳太守的官职，他们同样应该精通经史。吴彬以能画授予中书舍人，因为和米万钟"朝夕探讨"，所以才识不逊于米。李士达虽然缺乏传记资料，但是画论记载"深得画理"为人们所熟知，而且具有相当程度的学问。虽然不知道经历，五人中最具有画工色彩的是丁云鹏，但是董其昌和莫是龙都给予他很多称赞，如果说员外郎的熊茂松直接师从他的话，很难说他是一个真正的画工。

奇古的画风绝不是荒唐无稽想象的产物，而是由学识所支撑的探索，可以解释为一种成果。

第三，他们对抗权贵，是有着骨气的怪人。

被评为"有襄阳之风"的米万钟，是因为忤逆魏忠贤而削籍的东林党人。而"颇负气节"的吴彬，也是因为违抗魏党的擅权而被剥夺了官职的"清流"。李士达正当孙隆在吴地汇集众吏的时候，大家都屈膝礼拜，唯独他一人不肯（李士达做了什么官通过这个纪事可以知道）被捕了。孙克弘因为家仆的琐事，而断绝了考取功名的心意之后，像清闷阁的倪瓒一样，享受隐逸三昧，而且陈币造庐，不再给予画。

奇古的画风，以憎恨不当权力的反骨精神表现出来。

第四，虽然他们不是自我追求的行迹，但是名声和人气都得到了上升。

米与董其昌并列，世称"南董北米"（《明史》），吴彬在万历间以书画得

名，李士达在艺苑有声名，孙克弘伪造假画衣食无数。关于丁云鹏虽然没有听到评述，但是上文所说是熊茂松以及李麟等师仿的对象，画作展开相对的话，感觉恍惚进入维摩的室中，有与诸菩萨对话的感觉。从姜二酉热衷的方式来看的话，可以知道非常有人气。

奇古的画风，是在他们受到欢迎以及喜好他们的这个基础之上建立起来的。

以上五人中谁是第一人，也没有人高举他们之间共同的主义主张。多用曲线来捕捉独特的山的样貌，对角线山石重叠等等构图法，虽然认为李、丁、米是受到吴彬描绘形式的影响，但是正确的应该是他们各自遵从自己的个性，自由地进行创作。他们与同时期其他画家又有明显的不同，具有独特的气质，如果作为画派概括整体共同特点的话，那么就是上述说的那样了。

这些前辈的描绘形式，在陈洪绶的画中有明显的体现。如吴彬的罗汉画中的侍从采取了不一样的面貌，是一个畸形的矮人。李士达描绘的一个圆形脸放纵恣肆的高士形象。丁、李画的松树鳞纹，米万钟作品中怪山奇树的形态等。总得来说，奇古的画风作为风潮涌动的风格，无论在社会中还是在画坛里，在陈、崔的少年时代已经弥漫开来。与资质和感性有关，对于要师法的地方进行选择性的模仿，可以营造一种自由表现的氛围，这很重要。在此之上，他生活的诸暨、绍兴一带，是古人所向往的，希望平常可以像古人一样去舒展自我的

人不在少数。在那些人之中也有结成团体热衷于醉狂的人。作为可以查找到的资料在《越画见闻》《海虞画苑略》中可以详细看到。"南陈北崔"应该也是在这样的时代风潮中诞生出来的。

但是为什么上述一群画家中只有两个人并称呢？

因为他们的画作是纯粹的，且是一心一意追求奇古人物画的。进一步说，两个人的画风是彻头彻尾的完完全全的奇古。与其说作为前面论述的五人的特点，不如说数种画体融合为一是万历画坛的倾向。他们即使不是朝着雅正的画风行进，也是将正统画风合并。

丁南羽在三种人物画样式中，有和文征明非常类似风格的芝兰、南宗的山水画风，还有米友仁风格的泼墨横卷以及使用细小皴法的盛茂烨样式的扇面画风。孙克弘山水师法马远，花鸟师法徐熙、赵昌，竹师法文同，兰花师法郑所南，人物师法梁楷，石头师法米芾。（《松江志》《陈眉公集》）即使不是孙那样的，米万钟山水师法倪瓒，花鸟师法陈淳，泼墨师法米芾。（《画史会要》《汪氏珊瑚网》）先不说正确与否，但就消化这么多科的画风来说，为了把事物很好地表现这种认识在当时肯定盛行。因此毛西河才对陈洪绶的绘画大加赞赏，甚至罗列具有才学但是不实在的画家名字，并热衷于讲述陈洪绶的师古。

事实上，奇古的画家们具有多样的绘画风格。但是限于版面的原因，每一个刊载出来是不可能的。在这里通过比较熟知的作品，仅限于对两种画风进行

对照。

丁云鹏《夏山欲雨图》（桥本家）《洗象图》（旧高岛家）

吴彬《岁华纪胜图》（"台北故宫博物院"）《溪山绝尘图》（桥本家）

李士达《山亭眺望》（静嘉堂）《坐听松风图》（"台北故宫博物院"）

米万钟《山水图》（大阪市立美术馆）《寒林访客图》（桥本家）

孙克弘《销间清课图》（"台北故宫博物院"）《寒山拾得图》（旧高岛家）

先举例的画跟后举例的画相比怪诞性差异还是很大的。这是根据树法、皴法、构图、墨法等的描写形式产生的，且并不是部分的差异，而且也不是根据部分组合方式产生的不同。而是一种画风的技法与其他的画风相对比，是一种完全不一样的画风，是从创作开始根本上的不同。然而绝不是尝试性的以及习作阶段的作品，而是作为一种完成产生的样式，经受得住充分地鉴赏，如果穷究哪个是表面性质艺术的话，样式是被消融到作品中去的。这原本就是通过多样技法产生的结果。只要不抱着区分形式情感的意图去创作的话，这种现象是不会产生的。正是有着这样的意图，而且数种画体的表现可以一个人去实现，这个就是这个群体重要的特质。

在中国绘画史中，这种特色的画派可以说是从院派开始的，而且比起院派往前追溯，严格意义上来说并不正确。

关于院派的多样画风阐述太多是没什么用的。大的差别，至少有三到四种描写样式的周臣，比周臣数量更多的是

唐寅，把这些作品按群分类，指出类别，并不是困难的工作。早前在院派内部，留存下来作品最少的是张灵。

(1)《赤壁后游图卷》（中村家）

(2)《秋林高士图》（上海博物馆）

(3)《渔业图》（"台北故宫博物院"）

(4)《织女图》（《艺术类征》所收）

(5)《苏武牧羊》（《南画大成》第七卷所收）

(6)《唐六如像》（《中国名画集》等三册所收）

(7)《桃花图卷》（《支那南画大成》第五册所收）

可能张灵绘画作品的数量要大大超过刚刚举例的七张。(1)、(2)、(3)作品的画风差异相当大，即按照铃木敬助教授所说的（博物馆78号）那样，后面的(4)、(5)、(6)、(7)作品中包含前面三张任意一幅画的样式，差别也是非常大的。假设有赝品掺杂的话，就无法支持当前的立论了。关键是技法的交错，没有互相混淆的几个种类画体，也足以证明张灵有这些特点了。而且因为刚刚说到"从官僚系统脱离的读书人"这个条件，作为陈洪绶和崔子忠的前辈且具有人格特点但没有进入到唐寅、祝允明画派的仇英，也具有数种画风于一身的特点，从这个情况来看，在这里也显现出来。

通过上述勾勒线描的云以及皴法、雅室以及桃源图这类古典题裁，仇英不仅仅影响了陈崔。作为院派流派之一的吴门画派核心人物，经历万历奇古一派，被陈、崔替代了其的位置。

一个画家兼有多种画风这个点来看，作为院派和奇古派的合流，两者的差异在哪里呢？

院派那方面，即使画风不同，每幅作品的背后还是贯穿统一的样式框架。也就是说，不会超越"宋代画院师仿"这个范畴。与此相反，奇古画派的画家各自不同，他们根据各自的爱好选择不同范式，差异性极大。

因此，周臣《烟霭秋涉图》中的淡墨皴法，（以上海博物馆藏的《山斋客至图》为代表）和周臣山水画中的主山远山分错围绕呈现石壁露顶的整体构图，以及向左右多重曲折树木的谨细画法，都与所谓的刘松年风格的细小皴法的确是不一样的。但是假设两者视点的高度是一样的话，通过画面远、中、前景的布置产生氤氲之气的描绘方法，画中人物与自然景物的平衡处理，从作者对自然关照的把握这一点来看，这个画系显然是吸取了北宋画院流派的特点。无论是涉及唐寅的很多绘画作品，还是以文征明为先驱的吴门画派文人画，跟刚刚谈到的原理是一样的。吴门画派的文人画风是各异的，有别于吴派画家样式的共通性。

只是晚了一个多世纪的奇古画派就不是这样了，缺少和吴门画派作为画派具有的相同意味样式的通识性，其中每一个画家的作品面貌各异，无相似之处。从孙克弘的《销间清课图》来看，过于类似沈周笔墨的气局，但是在《寒山拾得图》中完全没有，取而代之的显然是一种质补的造型感觉。这和陆治描绘花卉的感受是不一样的，如果将这三者结合起来组成统一的人物很难轻易地显现。在李士达的《山亭眺望》中丰富的墨色、《瑞莲图》中没骨法紧密率略的水墨画法，《坐听松风》、《西园雅集》、《松下人物图》中变形且谨细的树法和独特的氛围，粗放肥厚的墨线勾勒的庸俗的《寒林钟馗》，毫无奇妙之处，平常温厚的《关山风雨》，都是独立的存在形式，用同一的形式、情感是不易体现出来的。

然而这些画风的变迁，不是跟随时间的序列展开的，而是跟随时间前后交错出现的。

他们将画院单一的画系，变得更加多面貌，表现力更加丰富，将院派画风更进一步发展。画风分化的倾向，在万历、天启年间升至顶峰，之后开始逐渐衰退。石涛、扬州八怪被认可的时候，已经不是之前纯正的画风了。恐怕这种现象和同一时期定型下来的吴派画风的因循守旧不无关系吧。

院派和万历奇古画派的关系，今后一定会进行更细致的探讨。吴彬的某种皴法确实是谨直的周臣画风的继承，丁云鹏、李士达的画法被认为出自周臣、仇英，吴彬、米万钟异样的山势和其排列的方法，像石笋奇峰笔尖那样乱立的远山等等，首先要考虑的是唐寅画风的影响。

细节的技法自不必说，内在核心的关联，不正是建立起奇古的传统吗？倾斜的交叉、抬起的不平衡的山头、山块

奇谲之美，似乎象征着唐寅阴郁曲折的感情。正是这些狂士们，继承了奇古画派的绘画样式，——而且把周臣、张灵、唐寅、仇英聚集起来，描绘出古人的冠服以及古貌奇姿。

在此，万历奇古画派可以作为陈洪绶和崔子忠的前辈，在创作上可能从院派那里求得画法上的原型，刚才的陈、崔也可以和现在广泛传播的奇古画派相替换了。虽然狂士人格的先声源于院派，但是现在作为创作、人格这两面的合流点，也就是从完全意义上的影响这点来看的话，可以考虑院派影响了后世院派。通过补上吴派文人画之外的这个画派，可以用更加形象的说明这一点。

在这里我们回到起点，陈洪绶和崔子忠的样式是怎样形成的，因为之前我们诸多的回答，是关于万历奇古画派，可以暂时这么认为。

为了反复说明多样的画风集中于一个画家这种情形并非是奇古画派专有的现象。同时期的山水画家——关思、张宏、宋旭、居节等许多画家，观其作品有三到四种不同的画体，而他们具有同样的倾向。即使他们大多是"万历朝，名海内"（《鸟程志》）、其中丰富多彩的画理让我们瞠目结舌，"能自出机杼，苍秀奇崛，变化至极"徐沁这样夸赞也不过分。他们（唐代就不用说了）宗法宋元诸家创作出了清润秀美的作品，也可看到自身的款识，而且这种现象其实丝毫没有讨好观众的意思。

那么为什么只有之前说到的这五个人走向了"奇"这条道路呢？答案是他们是万历朝时代的产物。这是一个把阳明学作为内在的儒教权威的时代，针对这个权威，把它作为批判的要素，大胆开展王学左派的人士们，以"奇"为进步，以狂傲的文人徐文长，"覆灭神州"（《日知录》）"古今未曾有的危险思想家"（内藤湖南）的李卓吾，倡导个性主义、号称亡国之音的公安竟陵文学者为代表的时代。

江都盐商的这些自命不凡的新手因为憎恶俗物，追求自我的纯粹，作为今天如果用脚涉足的话，明天会尝试用手去涉足，有去除俗物胆量的文人激昂的时代。（岛田虔次《中国近代思维的挫折》）

排除旧习和伪装，大致是把他人认为"是"的地方当做"非"，把他人认为"非"的地方当成"是"（《泾皋藏稿》第五卷），是一个异端横行的时代。"士大夫社会内部的统制极度地松弛，使得那种理念达到极度的混迷。"（岛田虔次《中国近代思维的挫折》）这还是一个文化烂熟的时代。

借用《廿二史札记》的评述："此等恃才傲物，跌弛不羁，宜足以取祸，乃声光所及，到处逢迎，不特达官贵人倾接恐后，即诸王亦以得交为幸，若惟恐失之。可见世运升平，物力丰裕，故文人学士得以跌荡于词场酒海间，亦一时盛事也。"（《明中叶才士傲诞记》）他们恰巧出生在这样一个时代。

也就是说这些奇古的画家们，即使不像因为持续精神失常最终被投入监狱的虚伪，作为这个良好时代的重要人物，将自己置身于充满任性的艺术生活，关思以后的画家很少沾染上这种风气，也可以说，比起从奇矫风格脱离出来，他们是一种纯粹的画家。

那么为什么他们追溯到北宋以前，晋唐的古法呢？如果说是他们对师仿的选择是天资的话，他们在对待和处理选择上有什么其他的原因吗？为了回答这些问题，必须探讨明代绘画一个重要的侧面，也就是那些享受者的情况。

明代中期以后关于书画的鉴赏，首先要说的是，伴随着趣味生活的普及，收藏家的数量开始激增。

像《万历野获编》中说的，明朝历代的皇帝都极其重视书画。不断进行民间的搜访，虽然不能断定这是一个开始，但是关于内府的藏品流向民间这件事，由于成化五年军费的增加加上抑制通货膨胀，为了有资金上供，御史李瑢拿出内府的许多书画、古董、绫罗等去充当那个数目。这件事情在《双槐岁抄》上可以看到。而且同时期的成化年间，宪宗朝宦官钱能（《明史》有传记）和王赐，收蓄晋唐宋画中非常好的作品，钱能把云南沐都阁家的藏品及王赐把内府许多好的作品合并（《治世余闻》）。有很多折俸之外的流出，引起民间收藏的欲望，特别是吴中地区有经济和文化压倒性的优势。因为接受了元末顾阿瑛、曹云西、倪瓒等的遗风，当地权贵热衷收藏铜器、书画和玉器（《妮古录》《容台集》）。它们之中收藏印的数量有的有七十个，三吴的收藏流转以项元汴的收藏为最高。万历十八年，项元汴去世之后，也不知是什么原因，

"聚众附会"和喜好古玩的家庭变得多了起来。像莫是龙说的那样"笔尘",数量很多的小收藏簇生开来。陈洪绶的朋友周亮工也收藏数千卷唐宋诸家的手迹(《读画录序》)。诸家收藏的盛况在很多其他的书目以及画学类书籍中很容易找到,但更为极端的是出现了很多齐备的著录。有《清河书画舫》《法书名画见闻表》《真迹日录》《汪氏珊瑚网》《平泉提拔》《庚子消夏记》《东图玄贤编》等等基础的画学书,把万历朝作为中心进行了书画展阅的记录。

以这些有限的古文物去满足无限的欲求,除了赝品之外别无他物了,伪作源于收藏开始诞生的地方。伪作的盛行,是第二个需要去重点说明的原因。对于中国绘画史研究者来说,切实想知道的是确定制作年代伪作的特征和样式。不管哪个国家的美术史研究也许都是同样的状况。但是中国的情况是,对于伪作本身的研究还是少的,还没有构成体系,相差悬殊的是假的多,真迹却很少。中国绘画史的研究可以说是与伪作的斗争史。在之前讨论的,正好可以给我们一点帮助。毫无疑问,万历朝是历史上赝品制作最繁盛的时期。

在《味水轩日记》中,从好几日带着卷轴拜访夏贾、叶贾、杭贾的古董店以及从装裱师汤二的名字可以看出来,对于他们带来的书画,李日华鉴别说"非真者,未必真,未确定"。从金陵来的夏贾这么说:"今日书画道断。卖者不卖,买者不买,盖由作伪者多。受给者不少。相戒吹斋,不复敢入头中耳。"(万历四十年十一月十八日)

还有关于苏人的记载:"满载悉伪恶物。然晴窗无事,不论真膺,一一卷舒指摘,尽可消日忘年。所谓证真固乐,穷伪亦快也。"(万历四十二年十二月七日)当时的装裱师父售卖不可靠的书画这件事在都穆的《铁网珊瑚》以及《汪氏珊瑚网》中有很多地方可以看到。

原本临摹仿造名家手迹是为了领会绘画要诀必须的手段。关于仇、唐、沈、文这些大家,就曾经临摹唐宋名家的手笔,据记载,模仿的作品可以乱真,那么学习模仿的技术被认为是成为大家必要的基本条件吧。摹写大家的作品"夺真""乱真""逼真""酷似""得神似""逼肖""连鉴别家也无法鉴别"等等的形容,收录在明朝画家专辑的画学书籍中,到处都有这样的评述。而且忠实地临摹和恶意地伪造是一张纸的差异吗?不管什么时代,都有优秀的先行者,如果出现一个具有个性的创作者,大家都会趋之若鹜,师仿他、传摹他、制作赝品来为生,这种现象在明代是非常厉害的。这些事情在陈洪绶和孙克弘的传记中可以看得到(故山口谦四郎藏沈五集《花鸟图》款署的书体跟陈洪绶类似,把沈五集的名字去掉的话可以把作品当作是陈洪绶的。第15、16图)。不仅陈洪绶和孙克弘,沈周、文征明这些自成一家的画家周边也已经也有这样的现象。文征明画的《醉翁亭图》上题跋,邢子愿曾说过"今文衡山书画,环中满是,十中有九乃临摹"(万历三十年)。尤工山水,临摹唐宋名流之笔,极其逼肖。款署范傅或者道坤。好事者争购之。(《越画见闻》傅道坤)

这样的良心派以及靠临摹为生的画家们,例如林霖,其山水画与元四家极其相似,且有求必应。(《无声诗史》)万历年间,吴中莫乐泉的临画,号称当世一绝。(《燕闻清赏笺》)

上述例子中的这些画家被利用的情况不难想象。实际上也有像下面这样的史实资料。

"作画精于仿古,所摹宋元名家及今文、唐之跋,可以乱真,吴人每倩叔贤传写赝本,饰以款印,锦褒玉轴,为米颠狡狯。"(是关于米芾制作假画换取真迹的故事)(《无声诗史·袁孔彰》)"该鬻时,觅得旧绢,浅嘉禾朱生号肖海者,又割董跋簾于后,以欺之耳。今之赏鉴与收藏两家,大抵如此。"(《万历野获编·玩具》)而且吴中地区的收集压倒其他地方,所以吴中地区赝品盛行也是理所当然的。据说汪砢玉的父亲就有宋元画册二百多页。(《珊瑚网》)

古董,自来赝品多,吴中尤盛,文士皆借以糊口。(《飞凫语略》)吴中鬻古,皆署以名人款求售。(《无声诗史·黄彪》)吴中伪笔,传摹最多,远方之人采声而已。(《无声诗史·文淑》)

举一些与陈洪绶同时期的资料:

崇祯时有云间张泰阶者,集新造晋唐以来伪画二百件,并刻为《宝绘录》二十卷,"自六朝至元明无家不备……览者足以发笑,岂先布画,后乃以伪画出售,冀得厚值。"(《青霞馆论画绝

句》）

当时古画的研究，应该只有收藏家之间的往来和借阅之后的临摹。当时不管是古画也好，古法也好，实质上相当数量或者说大部分赝品混杂其中，这是一个不争的事实。按照赝品被制作出来的古画和古法的认识必然都应该是一种歪曲和独断。顾阿瑛的时候，既然"即吴人嗜好，多以赝往来"（《续吴先贤传赞》），那么从之前开始作为确定下来的传统观念的歪曲就已经有了。"鉴益精则为伪益工，习，遂坚不可破，流至今日。"（《续吴先贤传赞》）包含陈崔，奇古画派的画家们师仿的古画当中，现今出现的伪作，肯定有吴中地区的作品。作为这种推测的印证，我想举出以下的资料。

正如川上泾的说法[1]，没骨山水画始于梁朝的张僧繇，盛唐的杨升被认为得其妙法，从董其昌的时候开始大行于世。川上介绍的仿杨升没骨青绿山水图，模仿的数种笔意有董其昌笔意中的一种。这幅图作为南宗山水画的一体融合了董其昌的样式，且仅仅被认为在着色上有所不同。传为董其昌画的《仿张僧繇没骨山水图》（《宋元明清名画大观》所收）也是同样的。但是同样的被明确记载为赵左的《秋山红树图》（"台北故宫博物院"藏，第17图），原作足以让人想起所谓唐画的感觉。左侧露出凸起的山芋状倾斜主峰，右半部分为余白的构图，重重叠嶂的板块式样的岩块，"作粗轮廓线，无皴法"（罗振玉）涂抹的山顶等等，与伊势专一郎的《中国山水画史》中记载的杨升画的《雪景山水图》在本质上是一样的，朝向天空扇形状打开的枝叶，用纤弱且无力的线描绘的树法，幼稚的像儿童画一样，的确非常酷似伊势引用的李昭道画的《金碧山水卷》以及梅特罗波利顿博物馆藏的赵伯驹摹的《海天旭日图卷》。即使使用赵左细润的笔墨也无法掩盖原画粗糙的造型感觉。不得不说伊势展示的两幅以及梅特罗波利顿博物馆的藏本是伪作。以赵左为师的杨升的画，大概的确是与刚提到的传为唐画的浓彩画是一个体系。而且赵左《秋山红树图》的款记，是万历三十九年（辛亥），我认为这有助于上述的推测。

同样举例，宋代无名氏画的《仿张僧繇山水图》（"台北故宫博物院"藏，有张僧繇的伪款）。这幅图的树法，和原上野收藏的蓝深画的《仿张僧繇白云绮树图》[2]完全一样，群青以及朱土、代赭的浓重相混合，从厚重的色感、用胡粉画的树叶以及云烟的描写形式来说，总之制作年代和蓝深大致是同一时期，肯定是康熙初年，前面说到的董氏的"斯法之作"，安岐说见过五张这样的画作，从这件事情以及川上氏收集的资料来说，万历年间开始的古画鉴识，在清朝的时候固定下来，此作为一个例子可以和我们的这个主题联系起来。

奇古画派以上述爱好古画的风潮作为背景，在古画中寻找画系，使自身的样式丰富起来，虽然是古画，很明显不是真正的古画。因此被认为是奇古画风的变形以及夸张部分中，并不仅仅是由他们的资质得来的，而且反映出作为形式技法为根据的原画中变形和夸张，一定是有痕迹的。那种痕迹的一部分，就是用像鼠尾一样的带着古拙之气的线条作的一系列伪作。

和职业画工不同，文人如果握起画笔的话，自然有各种理由。事实上也应该有一系列搜集鉴定中细小依据的要求。画法的研究之外从鉴定的侧面以及古画研究的立场来看，早晚都是会出现的。

在中国，不作为散乱的个人主张，而是作为整体艺术思潮出现，在明朝也是中后期了。当时，画家的传记在留存到现今的画理和画论的著作中有不少记载，不仅留存了当时论画的风气，而且唐宋元各朝代画风的时代风格[3]差异鉴别特征，很多也是有特征性的，在南北分宗的时候达到了顶点。南北分宗到底是董其昌还是莫是龙，孰先孰后，现在没有定论。但是我们先不说谁第一个提出的问题，使得阅读南北分宗论读者困惑的一个问题是，在南北分宗中被提到的画家，和我们认为的类别是不一致的，有不可解的混乱。即不得不认为是北宗的荆浩、关仝、郭忠恕被编入了南宗，董源、巨然、米芾父子被分到了一起。"但其人不仅仅在南北"。虽然不是通过籍贯来分类的，但是这种混乱产生于明末和现代关于品第、认识上的差异。假定这是事实还有待商榷，因此以下不过都是假说。荆浩、关仝、李成、郭熙等画家，是否与画史一致姑且不论，那些模模糊糊传为作者画风的遗

作，与今天留存下来的作品相反，作为残山剩水，不仅仅是董其昌、莫是龙、王世贞等，当时被这些文人厌恶的马远、夏圭暂且不谈，被看做北宗画家的李思训、李昭道、赵伯驹、赵伯啸等画家们可以用来作为资料的遗作，我们首先要注意是看不到这些作品。因此，董、莫在万历年间北宗画家，他们的作品传世现状和现在看到的一定有差距。《石渠宝笈续编》中说"传至今世千里之迹，百里无一真"，这难道不是三百年前发生的现象吗？也就是说，对于北宗画派的画家，我认为不是因为画风的原因受到排挤，而是对于泛滥的伪作或者不知道是伪作作品的反抗。因为画格高就被放入了南宗系列，因为画质粗劣就被贬为北宗。（被归入北宗的赵干和南宗的张璪两人，是可以被接受的误差。）董其昌模仿荆、关、李、范，从传世的诗文可以确认，这是董氏认为值得模仿作品的证据。另一方面，吴镇、黄公望也鉴赏赵伯驹的画作，并加以贬斥的品评，一定是从隆庆万历朝开始的。而且当时对于马、夏的认识，元末以来通过作为地方样式被规定下来的浙派末流的粗荒的画面，不是有数量非常多的传世品吗？距离董、莫稍微晚一点的汪砢玉、孙承泽等等对于马夏绝不是厌恶，而是对好的作品给予好的评价。浓艳的金碧山水画和边角之景，是制作赝品非常容易的条件。而且审定赝品，比起我们肯定是有困难的。

如果允许刚刚说到的想象成形的话，赝品的盛行，在南北分宗理论上也起到了一定影响。以上曲折复杂的背景，可以被认为是陈洪绶和崔子忠样式的根据和来源。

结 语

陈洪绶的画论、流派、版刻等，可以拿来探讨的层面还有很多，远远超过我们这里说的数量。首先，在这里，在我们这些芜杂的论述结束之际，最后我们问一个问题：对于陈洪绶来说，绘画到底是何物？

诗书画虽然被称为"三绝"，但是正是有了诗书才有了画。作为士大夫教养的画始终是"末流""小计"而已。这样的认识作为画道是从中唐开始[4]，到清朝也没有改变。和文学不同，画不是立身出世的手段，画只是文人消闲、清趣的导读，可以说是一种高尚的趣味。但是伴随着与朝代没有直接关系的城市经济的振兴与成长，发生了如果画一张画，可以立刻变成金钱的情况。陈洪绶的画作正好是这个接点，绘画高尚的情趣和现实消费经济娱乐品之间产生了共鸣。这个虽然不仅仅是陈洪绶所处的年代开始的情况，但是不可否认处于转换期的各种矛盾展现得更加明显。把这种矛盾用符合他自己的方式去解决，使得他烦恼不已。苛责自己也好，沉湎酒色树立与此对应的条例也罢，我们可以深刻感受到，他面临着中国艺术理念中的一个重大课题。与这种矛盾相比，因为亡国生活艰苦，这离乱的现世，对于陈洪绶来说是一把小小的十字架吧。

注释：

[1] 董其昌：《杨升没骨山水图》，《美术研究》180号昭和三十年。

[2] 在日本现在《支那名画录》中，可以看到陈鼎（崇祯十五年死）、冯仙湜（康熙朝活跃）二人模仿的《张僧繇没骨山水图》。

[3] 陈洪绶的画论之外，《蕉窗九录》《考槃余事》《燕间清赏笺》等画论中记载有六朝画、唐画、宋画等的定义。另外关于赵孟頫《鹊华秋色图》（"台北故宫博物院"藏），陈眉公评"山头皆着青绿，全学王右军"（《书画史》）。可以知晓古画的鉴赏与识别。

[4] [唐] 符载：《唐文粹·观张员外画松石序》：观夫张公之艺非画也，真道也。

宋董逌：《广川画拔·书李成画后》：由一艺以往、其至有合于道者，此古所谓进乎技也。

《宣和画谱·山水门》郭熙：不特画矣，盖近乎道与。

《宣和画谱·人物门》吴道子：皆以技进乎道。

《宣和画谱·花鸟门》钟隐：况进于道者乎。

（顾平审稿）

从唐墓壁画的线描技法变化看唐代不同时期的审美

李录成

(宝鸡职业技术学院,陕西宝鸡,721013)

【摘 要】线条作为中国绘画的主要表现形式和审美形式,在唐代墓壁画中表现得相当成熟,由线所构成的人物形态变化更是反映当时的审美形态,这种审美形态在不同时期所呈现出相对的稳定性和延续性,也就构成不同时期的艺术风格。而这种风格的形成是多种因素共同作用的结果。以往对于唐墓壁画的研究多为从考古学的角度进行研究的并且已有许多丰硕的成果,本文从唐墓壁画技法层面,着重对于线条本身的发展变化来讨论唐墓壁画不同时期的审美形态的变化。

【关键词】唐墓壁画 线描技法 分期 审美

作者简介:李录成(1966—),陕西眉县人,研究生学历,宝鸡职业技术学院艺术系副教授。研究方向:美术理论与国画创作。

墨线作为绘画的基本手段在先秦时期已经牢固地根植于中国人视角审美观念之中,成为中国绘画语言的主要元素,经过两汉的发展演变到魏晋以后,线条逐渐成为中国绘画的主要形式语言。线的刚柔、潇洒、粗放渗透着绘画者的个人性格、情感和审美追求,同时也体现着当时的审美时尚。早在谢赫《六法》中的"骨法用笔"本意是指人的骨相特征,但是实质还是强调运笔写的技法高低,就是说所有这一切归根结底还要在线条技法的层面去落实。张彦远在其《历代名画记》中就指出"绘画本于立意,而归乎用笔"[1]表述了唐人对于笔墨的基本认识。而且把书法与绘画的关系作了"同理、同法"的定位和两者之间的高度结合,更是把绘画中线条的审美提到一个高度。由线条所构成的人物造型逐渐形成不同的绘画样式,诸如以梁张僧繇为代表的"张家样"和北齐曹仲达"曹家样"代表了前时代流行中原的不同艺术风格,而这种样式的特点还是要归乎线条的不同表现所呈现出来的不同风格,譬如典型的"吴带当风"和"曹衣出水"最能表现出不同的线条变化所呈现出来的审美意象,中间经过杨子华、阎立本、尉迟乙僧等艺术家的创造,逐渐形成了"吴家样"和"周家样"代表中原地区具有时代特色的两种风格,并长期影响着道释人物画的创作风格。

对不同时期审美样式的研究,张彦远在其《历代名画记·论画六法》中就对绘画有一个时代的划分,他把中唐以前划分为四个时期,即上古、中古、近代和今人。"上古之画,迹简意淡而雅正、顾陆之流也。中古之画,细密精致而臻丽、展郑之流也。近代之画,焕烂而求备;今人之画,错乱而无旨,众工之迹也。"[2]这实际上是对于中唐以前绘画的审美风格按照时代的划分,做了一个判断和表述,并且把具有代表性风格的人物也列举出来。其依据还是绘画的风格样式,而这个风格样式的来源还是线条的不同特征所呈现的艺术风格的特征,这实际上也是一个美学价值上的判断。

关于一个时代推崇什么样的风格,也是一个时代所赋予的。样式也就是一个时代所推崇绘画风格,一个绘画样式的流变不光是绘画本身样式的变化,实际上是一个时代审美样式的变化。

虽然,墓室壁画本身宣传的是一个丧葬文化观念,并且将丧葬文化观念还原到现实层面,但是壁画本身就具有现实生活的反映,在一定的程度上,反映了社会风尚和审美趣味,就是说,墓室壁画所反映的社会性与现实性应该是同步的。

关于唐墓壁画研究,由于出土较早,相对比较集中在陕西省的长安地区,从上世纪60年代到上世纪末,出土的壁画就长安地区就有120多座,而且许多都是规格较高的皇家墓室,所以这方面的研究在我国已有了较为全面的成果,如北大的宿白教授、社科院的杨泓教授、中央美院金维诺教授以及陕西博物馆的王仁波研究员,还有李星明的

《唐代墓室壁画研究》出版，在总结前人研究成果的基础上，较为详细地对唐墓壁画的形制、分期以及文化内涵作了分析研究。但是，这些研究基本上是在考古学范畴内展开的。

本文着重从绘画本体的角度，以长安地区的墓室壁画为重点，以线条的发展变化为线索，对现存的壁画线条的发展进行一个阶段的划分，同时与阎立本、周昉、张萱的线描进行对照比较，阐述其审美变化的演变和发展。

一、初期：杂拼与传承

初唐比较有代表性的墓葬如李寿墓是在贞观五年（631）修建，壁画不同场景表现中的仪卫和武士、内侍，人物一般头部较大，面颊圆润，比例一般为五个半头高，身躯较为短小，线条粗细均匀，行笔凝重细劲，衣褶疏密适中。与隋代山东嘉祥开皇四年出土的徐敏行墓《备骑出行图》相比较，人物造型显得比较呆板，线条比较粗放，衣褶较少，主要以勾勒为主，行笔较流畅，富有内敛之力，属铁线描笔法，用色有赭石、黄绿青，以平涂为主。从整体风格上应该是北齐娄睿墓和徐显秀墓疏体画风的民间化变体。

李寿墓石椁内壁线刻舞蹈图服饰与造型与壁画中的侍女相同，比例也是5个头高，线条也是粗细均匀，严谨细密稠叠，具有顾恺之、陆探微的遗风。

贞观十四年（640年）礼泉杨温墓东壁的侍女群像比例与李寿墓比较有明显增高，但是身躯纤小，线条粗细均匀，行笔比较矜持，然而头部比例仍旧比较大，有明显的隋代风格。房陵公主墓中的侍女在造型上就有了明显的变化，比例加长到七个半头高，身材渐丰，高大而健硕，线条有了一些粗细变化，行笔劲健有力，形象高大伟岸，整体表现出一种刚健沉雄之气，透出了一种阳刚之美。

显庆三年（658），执失奉节墓北壁所绘的一幅舞女图（图1），线条又是一种典型的简洁而粗放的画法，人物造型呈现出一种舒展的舞蹈动作，身材舒展而富有变化，比例有7头高，线条有明显的变化，行笔速度较快，运笔粗狂豪放，轻松而自然，有速写的感觉，这是与李寿墓完全不同的表现形式和风格。线条表现呈现出两种情况，一是铁线描

图1 《舞女图》陕西西安郭杜镇执失奉节墓

的矜持和严谨，另一种是粗细变化而生动；造型也是一种呈现出头大而身细的隋代风格，另一种是身材渐丰和加长而硕大的初唐分格的萌芽，第三还有一种舒展的舞蹈动作。从线描风格来看，铁线描相对比较严谨，表现了一种工细的审美风格，绘画的内容相对比较重要，反映艺术的主旨有着明显呈教化的功用思想；线条的粗细发生变化，说明审美逐渐进入线条本体审美的意识，增加了线性意识变化而追求形式本身的变化，画家的本体意识发生了变化；造型实际上是随着线的意识在同步发生着变化，如早期五头高的比例说明绘画表现的仅仅是一种观念，是一个符号化的东西，只是丧葬活动中的一种观念的表达，侍女是服务于墓主人的一种图式符号，画家完整地表现这种功能的观念。线条的变化也引起一种造型的观念的转化，形象逐渐转为七个头高，开始由注重一种观念的表达，逐渐注重一种现实本体。关陇女子多健硕，现实的审美意识渗透于画家的观念当中，给观念中的侍女注入了生活中女子的健康之美，造型之美也在逐渐呈现出来。线条的变化更加注重个体的一种审美意识，动态的舒展和女性本体的自然美已尽可能展现，线条在这里已经成为一种形式，而"S"形的女性身材成为审美主体。

从以上分析我们可以看出，一方面，初唐承袭了汉魏南北朝多元文化并存的格局，明显带有新旧转换的过渡痕迹，从李寿墓的形制来看，其"分栏布局，可上朔到东汉魏晋"，李寿墓壁画

的表现手法明显可以看出是对北齐娄睿墓壁画的传承。另一方面封建帝国的形成，社会统一所带来的繁荣，还有统治阶级推行的一系列文化政策深刻影响着士人的文化心态和审美心态，逐渐使一些新的价值观和审美趣味悄然萌动，从而形成一个交合与共融，恢复与共创的多元格局。

但是，我们应该看到，初唐的人物画还是依附于政治和宗教的，尽管仕女画较为流行，但是我们从李寿墓等墓的大量侍女、宫女的面容来看相对是比较冷寂的，这既是一种"视死如生"的观念在墓室中的体现，也表现了当时的一种审美意趣。

二、形成期：大唐风格逐渐形成

这个时期大概是为太宗中晚期到唐高宗时期（658—685 年间），主要墓葬为：新城公主墓（663）、李爽墓（668）（图 2）、房陵公主墓（673）、李凤墓（675）都属这一时期，基本不再延续李寿墓中分栏构图的办法，更多的是沿袭长乐公主墓室壁画的布局和构图，从表示宅第门外墓道壁画到表示宅第内室的墓室壁画。

这几座墓室壁画的内容主要以宫女和侍女为主，总体的风格与隋代拉开了距离，已经进入了大唐的风格体系，但是这个时期的画工不同派系共存，所以各种风格相互影响，相互交流，基本还是一个多元并存的时期。

这个时期的壁画线条逐渐变得舒展粗壮而开朗，整体风格是在铁线描的基础上加进兰叶描的特征，显得自由而率真。与李寿墓壁画中的线条相比较，线条已经去掉了那种细腻矜持和严谨的感觉，呈现了一种自由和大度的随意性，线条的奔放和粗壮，显示当时画家的心态，同时也体现了唐人开放和自由的审美情怀。

从人物造型来看，总体风格与隋代拉开了距离，基本进入唐代总体风格的体系当中，人物造型逐渐变得自由和舒展。新城公主的侍女以组合为主，侍女形象面颊丰圆，人物也变得比较高大，扫去了那种隋代头大身细的特点，显得稳健端庄。还有一组身材修长，婀娜多姿，主色淡雅，墨色较轻，显得稳健端庄，美而不妖，也显出画工的随意和率性。

但是房陵公主墓室壁画人物又出现另外一个特征，就是身材高大，饱满敦实，有的竟然超过 8 个头高，其中捧盒的侍女极为肥大，视乎是盛唐和中唐丰肥体的前身。

李爽墓及执失奉节墓的人物显出细身优美的活力，人物身材苗条身材呈"S"形扭动，出现另外一种审美样式。

图 2　《侍女图》陕西西安南郊羊头镇李爽墓

图 3　《仪仗图》陕西乾县乾陵章怀太子墓

虽然各种画风在此整合，但是人物所赋予的人情味和亲切感，并力求多姿多彩地展现人的自然形态的唐代主流风格已不可逆转。

这一时期，政治统一，南北文化融合在艺术中集中表现，全国最优秀的画家都集中到长安来，同台献艺，相互影响，相互提高，逐渐形成了以长安为中心的主流风格。总体来看，这时期墓室壁画的风格差异在逐渐缩小，趋同性逐渐增大，基本已形成一个具有活力的全新风格。属于大唐风格中一个阶段性风格。从画面上反映出的是画工已开始关注现实生活，也表现出整个社会对于人的关注，留露出更多的人性自我肯定的价值取向。

三、过渡期：统一而精进

这个时期是唐武周至玄宗朝（684—710年）国力日盛、经济繁荣、财力富足的上升时期，这时期也是壁画最多、水平最高的时期，其中最为重要的要数中宗神龙二年（706年）所修建的懿德太子李重润、永泰公主李仙蕙和章怀太子李贤的墓葬，由于当时的政治原因，李唐复辟，中宗即位，为这三位在武周专治时期被冤屈而死的太子公主平反昭雪，在墓葬形制上采用了唐朝以前的规格极高的"号墓为陵"待遇，这是政治斗争在丧葬制度上的一种体现。规模宏大，壁画内容丰富，艺术水平极高，堪称唐墓壁画的极品，可能是宫廷画师中高手主持绘制。章怀太子墓的壁画，仪仗行列浩大，真实地再现了宫廷生活的豪华场景（图3）。永泰公主墓室的壁画《宫女图》（图4）更是唐代壁画的经典之作，有仪仗、宫女、男侍和马夫等形象，侧重表现宫廷贵妇的奢华场面，最为代表的当属宫女图，侍女身材匀称而修长，呈"S"形姿势，显示出青春的活力，如果与传世摹本阎立本的《步辇图》相比较，宫女图更显出女性轻盈妩媚之美，还有宫女的神态、相互顾盼的心理描写也极为成功，显示了当时人物画的最高水平。此外女性的服饰也更为复杂华丽。

在绘画技法方面，线条仍然属于阎立本的铁线描样式，不过壁画尺幅巨大，画家在画的过程中，加强了力度，据画史记载"画外国及菩萨，小则用笔劲健如屈铁盘丝，大则洒落有气概"[2]，从壁画本身能够看出当时的画工已经把刚劲的铁线描和刚劲落落的屈铁盘丝描结合起来，开辟了线条改革的先河。

《观鸟扑蝉图》（图5）在壁画题材上逐渐有了向世俗享乐的倾向，譬如《观鸟扑蝉图》中仕女的悠闲散步，畅襟纳凉更具有浓郁的生活气息。

图4 《宫女图》陕西乾县乾陵永泰公主墓

图5 《观鸟扑蝉图》陕西乾县乾陵章怀太子墓

《客使图》基本是《番客入朝图》的衍生，也是初唐与四邻国家的真实写照。章怀太子墓的女侍形象还不是永泰公主墓的那种修长比例的延续，而是趋向于丰满圆润的造型特点，有点像李震墓（668年）的风格样式延续。女侍造型头部略大，姿态也不像永泰公主墓中的修长匀称之美，也没有那种肃穆的气氛，而是有些显得随意和自如。这种特点在中宗朝时期（705—710年）逐渐走向定型，女侍面颊丰圆，设色用淡朱晕染男女侍者的面颊，细腻而浑融，很好地表现出了女性红润的面色，这一方法后来被周昉进一步提升，成为"周家样"的一个基本要素之一。这一时期唐代的政治中心实际上是在东都洛阳，因此长安地区的壁画墓并不很多，但是比较鲜明的唐代特色逐渐开始出现。神龙二年（706年）皇室西返长安，同时构造的三个乾陵陪葬墓，壁画的内容上有鲜明的时代风气，李星明先生认为"盛行于武周、中宗和睿宗时期的女侍身段呈三曲状的女性形象是中原与西域文化交流频繁而受到西域艺术影响所致"。西来的佛教造像中的天女菩萨往往是丰胸、细腰、肥臀，身躯呈"S"状摆动很大，中原画工从这些菩萨天女的造像中获得灵感，将其应用于世俗人物造型时又受到中国化的修正，使之符合中国人的审美理想，使之有一种中国式的优雅与和谐，形成令人神往的武周典型仕女画样式。[3]

不管这种说法是否有根据，但就壁画本身来说，女性本身所具有的美，身材、容貌、神态和气质却在画面中表现出来，这是以前所未能出现的。的确在武周时期，唐朝疆域空前扩大，综合国力超过前期，社会开放程度也超过前期，武则天本身在处理民族关系方面极具战略眼光，广泛地吸收少数民族参与武周政权，帮助少数民族发展经济，也赢得少数民族的拥戴。由于这样一个特殊的历史语境，这个时期也就显示出"多元并存""浑融互补"的审美特性，各种审美意识相互消长，多维价值观混融交织，使得这一时期不再是一个样式、一种格调，而是多种思潮、多层趣味。

从这一时期壁画中的服饰可以看出，仕女的服饰相当一部分是长裙底束，小襦敞开，双乳半露，乳房的轮廓清晰可辨，也反映了当时是个个性张扬的时代，妇女个性意识的觉醒在极端自我意识支配下的一种表现，妇女的祖胸之风是在这一特定历史时期文化观念的世俗表现，同时也是女性基于这种文化观念在审美意识上的自我肯定。而这一时期正是武则天专制时期，也是女权思想在艺术领域的表现。在玄宗时期也在流行，但是在设色方面色彩趋于淡化，只是在面颊上略施色彩。[4]

为什么在这个时期会出现这样的一种风格？人物体型出现前所未有的风格，特别是懿德太子和永泰公主的墓室壁画风格，而在章怀太子的墓室壁画造型风格却沿用李震墓（668年）的风格，这有着怎样的变化？

高祖至高宗时期，基本上完成了南北朝及隋代向初唐风格的转换，在这个转换过程中出现了多元化现象，这也是文化中心北移以后南北风格，主流风格与地域风格之间碰撞和融合过程中产生的不稳定的表现。然而接下来这个时期是武周（690—705年）统治时期，处于初唐和盛唐的过渡时期，其中武则天当政只有22年，但这时期的壁画是初唐到盛唐的一个比较明显的阶段性风格，也是推动盛唐风格形成的一个重要阶段。

从壁画的人物造型来看，审美是一个由欣赏女性的美向理想化发展的标识，侍女身材苗条、修长，略呈三曲状显示出女性自身的优美和女性意识的觉醒，也表现出女性的自信和从容，在一定程度上体现女权意识的觉醒，还有表现在服饰袒胸露乳的开放意识，也是这个时期女性专权在这些侍女造型上的一种极端表现，尽管武则天在705年就去世了，但是懿德、永泰公主墓壁画是在此前就完成了的。而在中宗即位恢复李唐王朝的时候，章怀太子墓的壁画就出现恢复大唐旧制的倾向，侍女造型显得丰腴、丰满和圆润，这种风格基本上是唐代主流风格的延续。虽然与懿德、永泰墓的表现技法基本一致，但是审美取向发生了较为明显的变化，所以美学思想的发展变化受制于社会的发展变化，艺术风格的变化也是受制于统治阶级的审美价值的取向，武则天的皇权专制所影响到的社会思潮的形成，胡化因素的服饰、五花八门的发饰、手执西方的玻璃瓶、女扮男装的女权意识的觉醒，女性对于个性美的追求，在画面上得到充分

的表现，也直接影响到艺术审美风格的变化。

其实，崇尚新奇、开放、自由和包容也是一种创新思想的表现，同时、社会历史的转折和变化，使其从不同方面产生的美学蕴含相互交织，相互影响，也呈现出丰厚充盈的审美思想，从不同方面影响和冲击，使初唐的审美意识通过交流和碰撞逐渐形成了一种主流风格样式一直到中唐。

四、经典盛期

李宪墓（742年）是盛唐时期高规格的墓，宫女面庞丰润，体态肥硕，画眉粗阔，披发高髻，大多簪花，所着裙装普遍比较肥大，人物比例也显得比较高大，所以李宪墓应该属于典型的盛唐风格。

另外还有比较具有代表性风格的就是唐安乐公主墓壁画，线形更加简率，在画面的组织上已不再谨严，侍女的造型延着丰腴的态势发展，体态更加肥硕，服饰已改武周时期的短襦长裙而变得更加肥大，但这时的花鸟画为这逐渐衰微的墓室壁画增添了别样的光彩，这也表明唐人审美趣味也由崇尚浩大逐渐转向细致和新巧。

吴道子在绘画语言方面的主要成就就是丰富和发展了线条的表现力，他善于从其他艺术中得到启发，中年开始"行笔落落，挥霍如莼菜条，圆润折算，方圆凹凸"，这种所谓"莼菜条"富于粗细变化和起伏转折，是吴道子绘画的一个主要风格。盛唐壁画墓中李宪墓、薛怀亮墓中的"兰叶描"也是属于吴道子的"莼菜条"线描，是更加成熟的发展。这也表明兰叶描已经成为盛唐人物画艺术风格中的一个重要因素。

玄宗时期是经典时期的典范，侍女脸盘丰肥，下颌圈明显，体态丰腴而宽大，发髻多蓬松多下垂，行笔舒畅而富于变化，衣纹聚散关系富有节奏感和动感。这是一种优裕生活所产生的一种新风尚，"周家样"那种脱胎于铁线描的精细华贵的"琴丝描"线型，虽不能在墓室壁画中见到，但是受其影响，那种行笔舒爽、粗细变化有致的韵致还是能够表现出来的（图6）。

这个时期造型也充分体现大唐风格。盛唐以后，国力日盛，思想宏放，中外交流规模空前，多元化交流更加浑然一体，这就确立了盛唐的豪迈、昂扬乐观的时代进取精神，绚丽多彩、形象天然的审美趣尚。由于唐玄宗的励精图治，唐王朝很快就开创了"开元盛世"的繁盛局面，政治相对稳定，经济高度繁荣，国力空前强盛，整个社会表现出了蓬勃向上的生机和活力。在恢弘壮阔、兼容并蓄、辉煌灿烂的盛唐气象的熏染下，"一种健康的、禁锢色彩淡薄的女性审美观"[5]出现了，这就是"以胖为美"的女性审美观。正如王永平先生所说："一个时代的审美情趣，最能体现那个时代文化的精神特征。"[6]而丰腴富丽、雍容华贵的女性审美观最能体现这一时期的时代特色和精神风貌，自然也就成为这一时期女性所极力追求的时尚。

图6 周昉《簪花仕女图》局部

五、转折与衰变

安史之乱至唐末（756—907 年）。安史之乱不仅是唐代的历史转折，有学者认为是整个封建社会的历史转折，唐王朝开始走向衰弱，史称中晚唐时期，这一时期的墓室壁画，无论规模和数量远不及初唐和盛唐，贵族和官员的墓也很少进入帝陵的陪葬之列。

墓室机构逐渐简化，天井开始减少或者消失，无天井的墓室结构也开始普遍流行，比如晚唐熹宗的靖陵（888 年）竟然是一个简陋的单室土洞墓，足见其国库财力衰微到了捉襟见肘的地步。

这时期的壁画内容，那种象征等级和豪华场面的车马出行几乎消失了，出现了世俗生活的场景和男女侍从和歌舞宴饮的场面，同时表现园林游憩活动占据主要内容。

1992 年发掘的长安南里王村韦氏家族墓中有一幅《宴饮图》（图7），反映了中晚唐时大夫阶层沉溺于歌舞声色之中的奢靡生活。

此图线描自由奔放，有速写的随意和自由，但是可以明显地看到这种线描显得软弱无力，缺乏一种力度，从内在失去了一种骨力，这也反映出贵族化的"吴家样"传播到民间，流于通俗化和粗率化的倾向。西安王家坟唐安公主墓甬道东西两壁各绘男女侍者6人。侍女造型肥大，两髻蓬松包面，两手合拢。长安县南里王村出土的唐墓，大致为开元至天宝年间（713—763）出土的墓中，侍女的形象便是周昉式的丰肥体态，只是无周昉的优雅，反而有臃肿之失。

中唐以后侍女的造型趋向丰肥，淡化了武周时期的曲线美。侍女的形体丰硕，面庞圆润，正像《宣和画谱》所谓的"世谓昉画妇女……多见贵而美者，故以丰厚为体"。在世俗领域，继承张萱周昉，进一步将风姿绰约的侍女推向丰肥艳丽，表现贵族妇女在优裕生活中消闲和享乐的富态，揭示了她们懒散庸倦的心绪；色彩的敷染愈来愈细腻浓艳；线描形式将劲健的铁线描转变为轻柔精细的琴弦描。线性的形式美感，与所要表现的"绮罗人物"达到统一，成为"吴家样"之后的另外一个经典范式"周家样"，并很快流行于画坛。

从服饰上看，盛唐以后的妇女衣裙渐宽，以前紧窄的胡服式的衣袖变得宽松了许多，到了中唐，又宽大了一些，但到了晚唐贵妇所着的长衫袖子宽大得垂到脚部以下甚至拖到地上。除了执团扇的婢女以外，侍女的发髻变得蓬松与高大，侍女的面部、手臂用极轻淡的线勾描，比较符合张彦远所说的"衣裳劲简，彩色柔丽"，充分展示了当时绮罗人物的感官美。

六、结语

以上所述，以技法进行分期，同样可以得到唐代壁画发展演变的脉络，从严谨细致的铁线描到富有变化的兰叶描，再到富有韵律和自由奔放的粗线铁线描，直到细弱绵软的琴弦描，

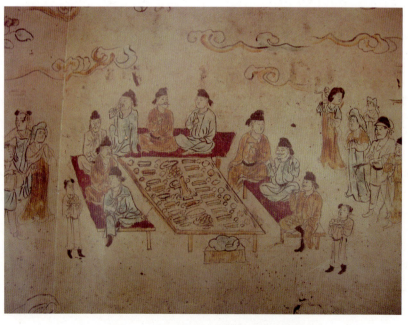

图7 《宴饮图》长安南里王村韦氏家族墓

反映了唐墓壁画的风格演变，同时反映了不同时期的审美时尚的变化。"以形写神""形神兼备"也是唐墓壁画的一个主要艺术成就，尽管现在壁画设色大都已经剥落，但是从线条的变化也可以看出其中所谓"用笔紧劲，如曲铁盘丝"的力度。通过分析比较得出以下结论：

1. 初期（传承期）：线描特征：铁线描，线条沉稳均匀、精细而富有韧性，秀而不弱，刚而不野。

线描来源：是北朝沉稳刚健与南朝绵密秀逸相融合的产物，北齐遗韵较明显。

人物造型：头大，身躯纤细，形象缺乏气韵。概念符号化较为明显。

2. 早期（形成期）：线描特征：线条粗壮疏朗，自由而率真。风格多变但总体呈现唐代绘画风格特征。

线描来源：兰叶描与铁线描结合，但总体上还未完全脱离拘谨细秀而变为爽利舒畅。

人物造型：一扫隋代头大身细，人物变得高大健壮，比较注重人物本身的比例结构，动作变得自然而舒展。表现为美而端庄，美而不华。

3. 过渡期（发展期）：以懿德太子、永泰公主和章怀太子为例；线描特征：线条较为严谨，出现自然而严谨的写实倾向，注重线条自身的美感和韵律变化，柔情中含有力度，流畅中透出谨严。

线描来源：莼菜条与兰叶描结合。

人物造型：典型的优美型，身材修长，比例匀称，注重形体自身结构和女性性别特征，突出"S"形优美曲线，姿态轻盈而灵动，优雅而不乏气骨，流动而不流于虚幻，形象闪动青春气息而统一与肃穆的气氛，堪称唐墓侍女造型壁画中的极品。

4. 经典盛期（定型期）：线描特征：线条柔弱而绵长，精细而率意线描来源；脱兰叶描而渐变成琴弦描。

人物造型：浓丽丰肥、有富贵气，衣裙渐肥而拖地。

5. 转折与衰变：线描特征：轻柔精细绵软，随意而粗率。

人物造型：丰肥艳丽，高发髻而面部圆润。

线描来源：琴弦描。

注释：

[1][2] 张彦远. 历代名画记. 北京：人民美术出版社，1963.
[3][4] 李星明. 唐代墓室壁画研究. 西安：陕西人民美术出版社，2005.
[5] 王永平. 中国文化通史·隋唐五代卷[M]. 北京：中共中央党校出版社，2000
[6] 白居易. 白居易集笺校[M]. 朱金城笺校. 上海：上海古籍出版社，1988.
[7] 董逌. 广川画跋[A]//纪昀，等. 四库全书文渊阁影印本：第813册. 上海：上海古籍出版社，1987.
[8] 伊佩霞. 剑桥插图中国史[M]. 赵世瑜，赵世玲，译. 济南：山东画报出版社，2000.
[9] 苏轼. 苏轼文集[M]. 傅成，穆俦，标点. 北京：中华书局，1989.
[10] 乐史. 杨太真外传[M]//陶宗仪. 说郛. 北京：中国书店，1986.
[11] 王仁裕，等. 开元天宝遗事十种[M]. 丁如明，辑校. 上海：上海古籍出版社，1985.
[12] 文怀沙. 隋唐文明[M]. 苏州：古吴轩出版社，2005.
[13] 杜甫. 杜诗详注[M]. 仇兆鳌，注. 上海：上海古籍出版社，1998.
[14][15][16] 李星明. 唐代墓室壁画研究[M]. 西安：陕西人民美术出版社，2005.
[17] 陕西省博物馆. 隋唐文化[M]. 上海：学林出版社，1990.

（胡光华审稿）

林散之书学思想概论

尤婕

(中央财经大学艺术与传播学院，北京，100081)

【摘　要】林散之被誉为"当代草圣"，他在草书式微很久之后又创造了一个新的高峰，故其书学思想的价值显而易见。并且林散之历经清末、民国和新中国三段历史时期，书法在这段时间经历了重大变革，林散之的成就看似是一个偶然，但背后反映了社会历史和文化艺术发展的规律性和必然性。本文主要从其美学思想、创作思想和教育思想入手，分析其书学思想的特点。其书学思想的核心是"学人书法"，他将传统文化的"学人"精神延伸到书法中，敏锐地抓住了传统书法的精神命脉。林散之对书法美学有着独特的思考，分别从"内美"和"外美"，"书卷气"和"俗气"，"柔亦不茹，刚亦不吐"三对概念进行分析。与审美思想相呼应的是创作思想，林散之创造性地将"篆隶笔意"之笔法观，"以画入书"之墨法观，"西歪东倒不成行"之取势观相结合，开拓了草书笔墨的新形式和新意境。最后，林散之书法教育思想的自觉，为书法高等教育的发展奠定了良好的基础。从黄宾虹到林散之，我们看到了一个崭新的跨界的师承模式。林散之成长在社会历史环境和书法环境都发生剧变的年代，他作为书法个案，聚集了丰富的书法研究元素，我们必须将他置于整个社会历史的背景中，才能更全面客观地把握其书法演进的过程。

【关键词】林散之　"学人思想"　美学思想　创作思想　教育思想

作者简介：
尤婕（1985—），女，山东青岛人，美术学博士，任职于中央财经大学文化与传媒学院。主要研究方向：书法创作。

一、林散之书学思想的核心——"学人书法"

在林散之传世的资料中，他经常提及"学人"这个词语，比如："学人的心要沉浸于知识的深渊，保持恒温，泰山崩于前面不变色，怒海啸于侧面而不变声。有创见，不动摇，不趋时髦，不求艺外之物。别人理解，淡然；不理解，欣欣然。"这段话集中概括了林散之对"学人"的理解。"学人"一词最早可以追溯到佛教用语，是"有学人"的简称，指在学佛修道过程中尚未达到最高境界的人，谓其仍有须学之意。"学人"出现在文学作品中似乎不是太能引起我们的注意，但出现在书画创作中，显然是别有一番心意的，新安画派的领军人物渐江就已经在其画作中引入"学人"这一概念，"渐江学人"的署名显然彰显了一种立场和态度。对此黄宾虹指出："文人与学人不同，僧渐江自称学人，黄大痴亦称学人。"林散之也曾指出："渐江大师在画上常常自称学人，他的艺术成就极高，我们知识很有限，又怎能例外？"林散之将"学人"一词引入书法，并将书法作为实现"学人"不断求索和自我完善的方式和途径。由此，我们将林散之的书法归纳为"学人书法"，一方面符合其自身的学书体验和艺术理想，另一方面也有利于研究在这一思想的统摄下所形成的创作思想、审美思想和教育思想。

"学人书法"首先是对书法家主体意识的明确。在民国时期，一批学者以"非专业"的视角和日常书写的状态去写书法，并成为一股不容忽视的书法力量。"学者书法"不仅仅是一种身份的界定，更成为那个时代最有文化内涵的书法标记。无论是像章太炎、萧蜕庵、董作宾等以旧学为本的学者，还是像陈独秀、钱玄同、章士钊、黄葆戉等以新学为本的学者，无一例外都是学问渊博。他们的书法即使在技法上有所欠缺，但丝毫不影响其温文尔雅的书卷气。"学者书法"在当时盛极一时，我们当然要肯定其出现的历史价值，但是也不能忽视它模糊了专业和业余之间的界限问题，即是真正致力于研究书法的专家和雅玩式的文人之间没有差别。甚至在某些方面，学者以强大的文化背景使其在气息格调上更具有优势，这种学者文人雅玩式的态度削弱了书法作为艺术所应该具备的独立性。这当然和书法自身建设不利有关，学者们将书法视为余技尚且可以形成巍然之风，足以反映当时书家队伍缺乏独立的主体意识。书法在实用根基被驱除，审美功能又迟迟难以自振的情况下，学者书风的出现使人们似乎看到了一个出路——书法可以依附于学问。但由此产生的负面效应便是鲜有人关注书法的风格和形式，书法作为艺术表达，其艺术个性越来越被淡化。"学人书法"同样强调学识涵养，这与学者有着最为相近的学养要求，容

易使"学人书法"和"学者书法"产生混淆。在中国画中，黄宾虹将"文人画"与"学人画"的概念进行了比较，认为"学人画"的称谓不仅更加贴切问题的实质，而且"画格当以士夫为最高，因其天资学力，闻见鉴别，与文人不同。文人画不必天资聪敏。学力深厚，闻见广博，鉴别精审。"这同样适用于区别"学人书法"和"学者书法"的概念。林散之在此基础上强调书法家主体意识的明确，"学人书法"的出现其实是对"学者书法"的反拨，它强调了书法作为独立的艺术门类必须具备的艺术个性和风格类型，强调了书法不能单纯依附于学者型书法的学问气，也不能被书法实用性束缚，必须为书法走向真正的"书法"而努力追求。

在明确书法家主体意识的基础上，林散之以"学人"对书法家的专业素质提出了要求。他始终强调读书的重要性，期望书法家在学艺的同时要努力在文化修养上下苦功。"学人书法"本质上是林散之人格修炼的途径和目标，承载了他丰富的精神世界。林散之在人品学问和文词书画上力争上游，其诗、书、画兼能，深湛的学术素养使其书画格调雅洁清绝。他对人格修炼主要通过两个方式来获得：一是效法天地自然的情志实践；二是养气立志的君子人格实践。如此一来，就很好理解为什么林散之年轻时遍游名山搜草稿，强调"师造化"、"师自然"，追求从自然之理的"骇心动目之观"中体悟求索。林散之作为"学人书法"的倡导者，其主体身份不但是书法家，更是一位"学人"，书画是他学以明伦的实践形式。只有从这个宏观角度去观照，才能更加体会林散之书学思想的深层含义，以及泛文化的社会意义。

二、林散之书法美学思想

林散之书法美学思想是在具有民族特色的哲学思想观照下形成的，其儒释道互融的哲学思想可以说是其美学思想的根基。之所以强调民族特色，是因为西方民主和科学的引入对当时社会影响深远，特别对民族传统的艺术形式，比如中国画、戏曲等冲击巨大。而对此，林散之和其师黄宾虹一样坚持从深厚的传统文化和丰富的笔墨形式中去寻找创新点，这种坚守民族性的精神在当时显得尤为可贵。

儒家思想重视"中和"，强调书家要修身立品，而林散之追求学艺先学做人，做"学人"等思想都是对儒家思想的反馈。所谓："书学不过一技耳，然立品是一关头，品高者，一点画，自有清刚雅正之气；品下者，虽激昂顿挫，俨然可观，而纵横刚暴，未免流露指外，故以道德、事功、文章、风节著者，代不乏人，论世者，恭其人，益重其书，书人遂并不朽于千古。"道家则主张个性解放，崇尚天性真实和"自然无为"的创作状态，林散之论书诗中大量的"道""神""气""天机"等术语，便是道家思想的直观表现。比如："天际乌云忽助我，一团墨气眼前来。得了天机入了手，纵横涂抹似婴孩。""欲学庖丁力解牛，功夫深浅在刚柔。吾人用尽毛锥笔，未入三分即罢休。""我书意造本无法，随手写来适中之。秋水满池花满座，能师造化即为师。"由此可见，林散之书法的美学思想与民族文化精神息息相关，正所谓"道形而上，艺成而下"，笔墨所反映的意趣、格调、境界是中国传统文化特有的价值存在形式，下面就从三对概念中具体分析林散之的美学思想。

（一）"内美"与"外美"

内美，无疑是黄宾虹画学思想最重要的命题，其含义丰富而深刻，涉及由浑厚华滋、精神之美、气韵生动等一系列论题，蕴涵着强大的民族文化精神和美学价值取向。林散之将其扩展到书法领域，使内美又具有了新的美学含义，他详细论述道："字须筋骨血肉兼备，方称完美。古今人唯晋之二王能得其秘，尤以大王为胜。又字有外形之美，内形之美。外形之美即筋骨血肉；内形之美即气味风韵。晋人除二王之外，能入此中奥秘者甚多。唐人如颜、欧、虞、李北海等，皆能继接晋人法乳。宋人如苏、米，明人如王觉斯、祝枝山、董思白辈，亦堪比美。凡古今书家，能独步千秋，无不内外俱美。不然则徒具形似，不足贵也。欲臻此境，非具数十年辛苦功夫，实难造及。所谓功夫即在

用笔，古人对用笔，各有心得，而其成功则一。学者于所传碑帖和墨迹中，不难揣摩而得。"[1]外美在于筋骨血肉，而内美在于气味风韵，又以用笔为核心。如果说外美可以通过苦练笔法而获得的话，那么内美则是主体气质修炼的复杂过程。林散之晚年书论中，"老辣"、"天然"、"精神"、"真"等字眼出现的频率陡增，一方面反映了林散之书艺已臻大成，另一方面也向我们昭示了内美也是一种对生命的历练。它需要书家以摒功利、去知性的状态去对待客观事物，以达到心物交接。林散之饱读万卷书，师造化行万里路，终于在晚年人书俱老时体验到了心物相接时的精神喜悦。由此，我们也更可以理解林散之强调读书的原因，更可以体会到林散之"学人书法"的精神实质。

（二）"书卷气"与"俗气"

林散之崇尚书卷气，厌恶俗气。在他看来，俗气是一个极易沾染却又难克服的弊病，不惜多次强调以警后人"俗病难医"："画忌甜俗。俗指滑、板、滞、刻。晦不是'深'。"[2]写快了会滑，要滞涩些好。滞涩不能像清道人那样抖。可谓之俗。字宜古秀，要有刚劲才能秀。秀，恐近郁滑，故宜以缓救滑。字宜刚而能柔，乃称名手。最怕俗。"[3]林散之总结"俗"的具体表现为：滑、板、滞、刻。针对症状，林散之认为读书是医治"俗"最有效的办法："字有百病，唯俗病难医，多读书方能医俗"[4]，"写字书卷气是从读书来

的，只有读书才能去俗"[5]，"凡病可医，唯俗病难医。医治有道，读万卷书，行万里路。读书多则积理富，气质换；游历广，则眼界明，胸襟广，俗病可除也"[6]。

读书不但可以医俗，还可以变化气质产生"书卷气"。"书卷气"是指作品整体的气韵和格调富有韵味，而这种看不见、摸不到的东西却是中国诗书画艺术的命脉。只有书家本身气质佳、品格高的情况下，其审美意识才能高雅，作品才能免俗。比如"学者书法"就是一个很好的例子，学者们虽然大多不以技巧见长，但是无论是考古、史学、文学、出版等各类不同专业类型的学者，他们的书法作品都充满了浓厚的书卷气，而这种气息的获得无疑是和他们日夜浸在书本里富养出来的气质有关，能称得上具有"书卷气"的书画作品，必然是在具体笔墨表现和气息格调上不俗的。

（三）"柔亦不茹"与"刚亦不吐"

刚柔是林散之审美思想中一对重要的概念，他强调线条的力量感，以"篆隶笔意"去增强线条的筋骨，同时又兼顾柔美的审美取向，这尤其体现在林散之的隶书临摹中。与清代碑学家们着意表现碑刻的雄强恣肆、斑驳率意的金石气不同，林散之温文尔雅地将汉碑做柔美化处理，细观线条瘦劲挺拔，用笔丰富多变，追求其"柔亦不茹，刚亦不吐"的审美理想。

无论刚，抑或是柔，线质都必须饱含力量感。林散之在其论书诗中阐发了多年来苦功锤炼力量感的心得："盘马弯刀屈更张，刚柔吐纳力中藏。频年辛苦真无奈，笔未狂时我已狂。"[7]"欲学庖丁力解牛，功夫深浅在刚柔。吾人用尽毛锥笔，未入三分即罢休。"[8]林散之认为这种力量感的获得首先来源于执笔——"执笔要用力。不用力还行吗？要虚中有力，宽处亦见力。颜鲁公笔力雄厚，力透纸背，无力如何成字？王大令下笔千钧。"[9]力量通过手和指传达到纸面，但这并不是力量的唯一来源，林散之进一步解释道："写字要运肘、运臂，力量集中。"[10]根据其弟子口述，林散之在写巨擘大字时，运肘、运臂、运腰，圆融无碍地调动全身之力于笔端，最大程度地调动了身体的发力点。正确地执笔从客观上保证了用笔之法，而善于用笔则是保证笔力的重要因素。在林散之晚年力有不逮时，其线条仍然如锥画沙，力透纸背，相对于年轻更显老辣苍茫，便是因其用笔之法日臻完善所致，他在论书诗中这样写道："老病偏残年八十，双钩悬臂手无力。弯弓谁似李将军，一箭惊穿虎头石。"[11]"用笔宜留更宜涩，功夫出入在刚柔。汝今领悟神明处，应向真灵一点求。"[12]由此可见，正确的用笔法是保证力量的关键。

刚柔二者对立统一，柔媚过之则会纤弱无力，而刚硬过之则会粗率霸悍，所以"柔亦不茹，刚亦不吐"是林散之追求的理想境地。林散之曾用京剧生动地说明刚和柔的关系："力量凝蓄于温

润之中，比如京剧净角，扯起嗓子拼命喊，声嘶力竭，无美可言，谁还爱听？看不出用力，力涵其中，方能回味。"[13]书法史在经历清代碑学滥觞之后，逐步走向了碑帖融合的趋势，而碑帖融合也可以看作是刚柔审美观的融合。林散之书法给人以柔和秀美之感，以至于有人会质疑其书法阴柔有余而力量不足，这显然是有失偏颇的。因为他强调要将力量蕴藏在线条内部，凝蓄在温润的外形之下，换句话说，即是以帖的样貌包裹碑的实质，借助刚柔的审美取向来尝试碑帖融合的新方法，应该说林散之在这一点上是非常具有创造性的。

不但如此，林散之对刚柔二者关系的重视还反映在他将其作为书法品评的重要标准之一。比如，"字宜刚而能柔，乃称名手"[14]，"点染燥还湿，钩填刚更柔"[15]，"两字刚柔忘未了，秋窗闲倚看云停"[16]，"柔亦不茹，刚亦不吐。燥裂秋风，润含春雨。古人所予，今人不取。我爱黄山，师心所祖"[17]，"临《书谱》要化刚为柔，百炼钢化为绕指柔。包世臣学《书谱》就能化钢为柔"[18]。由此看出，刚柔是林散之美学思想的重要概念，他在学书时便刻意关注两者的关系取舍，在具体的创作实践中以"柔亦不茹，刚亦不吐"的指导思想，创造出"篆隶笔意"其里，帖学柔媚其表的表现形式，在碑帖融合的潮流中独树一帜。

三、林散之书法创作思想

（一）"篆隶笔意"之笔法观

清代碑学之后，碑帖融合逐渐成为一个新的趋势，它将碑和帖的优点结合在一起，而不再是对立割裂开来。林散之在这个大背景下，吸收碑帖长处，以"篆隶笔意"为依托，开始对行草书，特别是沉寂已久的大草展开了全面的艺术探索。

林散之立足北碑，却不拘于北碑的外在形式，以"篆隶笔意"其里，帖学秀润其表，将北碑方笔斩截之势灵活运用在草书表现上，创造了全新的笔墨形式。北碑方硬雄强，充满斩截果断之势，适合静态的、以空间造型为特点的正书书体，不太适以使转为形质的、连贯的、动态的行草书体。沈曾植也尝试过将北碑与行草书融合，他用笔多为方笔，这种北碑的典型用笔宜断而不宜连，所以他努力用方笔去完成行草连绵不绝的体势要求。沈曾植采用的是"笔断意连"的理念，这种"意"的连贯使其作品具有章草的意味，又有方笔在萦绕勾连过程中产生断顿的视觉美感，其"生拙"的行草书面貌在风格史上别具一格，这不得不说是沈曾植的一个重要贡献。但是用方笔去实现行草书连绵的形态，势必会有夹生的弊病，而且并不适用于连绵程度更甚的大草，这也是沈曾植的作品多以行草、小草为主的一个重要原因。而林散之以篆隶笔法注入行草书后，打破了沈曾植的局限性，使北碑与行草的融合又大大前进了一步。他以篆隶笔法增加草书线条的内在骨力，强调方圆结合的用笔方式，这从根本上避免了沈曾植草书夹生之嫌，特别在巨擘大草中林散之的线条优势更加明显——锐而不峭，厚而不滞，筋骨丰健。

林散之草书"篆隶笔意"的锤炼是通过大量隶书临摹去实现的，他认为："快，要刹得住。所以要学隶书，因为隶书笔笔留得住。"[19]无论是其临摹的《张迁》《乙瑛》，还是《礼器》《石门颂》，我们都可以感觉到林散之并没有刻意描摹碑刻斑驳的金石线条，而是去体味"锥画沙""屋漏痕"的笔意和笔势。林散之隶书线条的细节处理十分到位，线条两边不同的质感向我们揭示了他在用笔过程中大量的提按、顿挫和绞转，而不断练习这种"留得住"的线条可以形成一种用笔习惯，这种习惯运用到草书书写中便能达到"留得住"的效果，这便是林散之一贯强调的"篆隶笔意"。

林散之将"篆隶笔意"作为碑帖融合的契机，从而使其作品的美学价值更加丰富：既有碑刻的线条筋骨作强有力的支撑，又充满帖学柔美韵致的格调，冲破了碑学似乎定要以雄强恣肆的气势示人的思维惯式。回顾中国书法史的发展，我们可以看到书法的审美趣向似乎总是在雄强朴拙和阴柔秀美之间来回游走，不停地矫枉过正，比如清代碑学的

兴起就是如此，而到了赵之谦时碑学已经开始出现了秀美化的趋向，林散之将这个取向继续扩大化，以"篆隶笔意"增强草书线质，创造性地打开了碑帖融合的新路径。

（二）"以画入书"之墨法观

黄宾虹"以书入画"，用书法大大拓展了中国画的笔法范畴，而林散之在老师的基础之上"以画入书"，用中国画的墨法大大拓展了草书的墨法范畴。细观林散之的墨法流动轻盈而又苍茫老辣，搅作一团而又清晰澄明，如此层次丰富的墨色在书法史上是很少见的，这得益于他对中国画和书法用墨之间的融会贯通。在他看来，用墨的实质是用水，他经常提示学生们要敢于用水，善于用水，他认为："笔是骨，墨是肉，水是血"，"墨有焦墨、浓墨、淡墨、渴墨、积墨、宿墨、破墨之分，加上渍水，深浅干润，变化无穷。'运用之妙，存乎一心'"。[20]中国画中水与墨的关系是十分密切的，黄宾虹所言的"七墨"也必须在水的调和下才能层次分明，而书法的墨色则相对单调些，在相当长的一段时间里，墨色在熟宣的映衬下似乎越黑越好，水多墨淡则有"伤神"之说。林散之则将中国画中的用水之法大胆引入，并借助生宣的特性，使墨色的层次发挥到极致。

水多会涨墨，水少则会渴墨，相对于前者，林散之更青睐后者带来的笔墨意境。他强调"惜墨如金"，即使在墨量不足的情况下，仍要放慢速度将余墨逼出，这时的线条空灵缥缈，意境虚淡幽远，"实处就法，虚处藏神"，无笔处皆成妙境，灵气往来，给人以想象的空间，这也更加贴合林散之柔美秀逸的艺术追求。从技法角度来说，后者的难度无疑更高，所谓"不善用笔而墨韵横流者，古无此例"，[21]善于用笔才是墨法的关键，墨从笔出，以笔运墨，笔墨交汇方可通神。尤其在晚年人书俱老的化境之时，林散之凭借自己高超的技法能力，加大了枯笔渴墨的比重，作品显得老辣且富有奇趣，带给人们强烈的视觉震撼。

（三）"西歪东倒不成行"之取势观

势，尤其在草书中占有举足轻重的位置。比如我国现存最早的书论《草书势》就是针对这一问题而展开，"是故远而望之，灌焉若注岸奔崖；就而察之，一画不可移"等描述都是对势形象化的比喻，这说明人们很早就开始对草书的势有了审美感受。势，包括笔势和体势。笔势运用得当，则笔力会增强；势是笔力的源泉，力是笔势的外在表现。所谓"粗不为重，细不为轻"，点画的笔力虽然和生理上的力有一定的关系，但起决定作用的还是笔势的巧妙运用。林散之草书作品中既有重若磐石之笔，也有细若游丝之笔，但二者皆能力敌千钧、入木三分，这便得益于其深谙笔势之道。

林散之进一步指出："草书取势，势不仅靠结体，也靠行行字字间的关系。"[22]这便涉及体势的问题。林散之很欣赏王铎的体势："王觉斯东倒西歪，但你学不像。他有气势，上下勾连。"[23]王铎巧妙地将字的左右或上下部分施以角度的变化，不仅使每个字有了生动的姿态，而且行线的摆动更加多变。其作品中经常会看到几个字迤逦左倚之际，又被下面的字拉回到右方，于是行线忽左忽右地贯穿到末尾。不但如此，王铎也精心处理行与行之间的呼应关系，或是拉近，或是疏远，或是相向，或是相背，整幅作品奔突着一股"奇气"。林散之在其论书诗中经常会流露出领悟取势之道的喜悦之情，比如《雪夜二首》之一："风烛残年眼半花，蝇头犹喜学名家。几行草草闲诗句，东倒西歪一任斜。"[24]《偶题》："我本意造本无法，秉受师承疏更狂。亦识有人应笑我，西歪东倒不成行。"[25]"西歪东倒不成行"是体势的外在表现形式，隐藏在内的取势则起到至关重要的作用，如果能理解这一点，我们在临摹行草书时便不能照葫芦画瓢地去描摹，而是要透过这"西歪东倒"去把握内在取势的核心，这样才是抓住了问题的本质。

四、林散之书法教育思想

（一）从黄宾虹到林散之——师承方法论的启示

从黄宾虹到林散之，我们看到了一个崭新的师承模式：黄宾虹的画学思想由林散之继承，并在书学中进一步发扬

光大,这种成功的跨界师承案例在艺术史上是很少见的。

林散之非常重视师承关系,他认为"真师难得","要名师口传授受,熟读深思理自知"[26],这确实也是他艺术人生的心得体会。林散之多次指出自己的成功得益于老师的教导,比如:"我有点小成就,是因为遇到两位好老师,路领得正:首先是含山张栗庵。……后来又问学于黄宾虹先生……"[27]在林散之青年时,张栗庵就告诫他无论是学艺还是做学问都要有门径和师承,否则仅凭想象去臆造只会虚度光阴,也正是张栗庵的引荐,他才得以求学于黄宾虹,这些都对林散之产生了至关重要的影响,无怪乎他将自己的艺术分期都归功于恩师的教导:"余学书,初从范先生,一变;继从张先生,一变;后从黄先生及远游,一变;古稀之后,又一变也。"[28]

之所以能产生从黄宾虹到林散之这种跨界师承的成功案例,与林散之追求变法的志向密切相关。"变"是艺术保持生命力的动力所在,唐释亚栖在《论书》中指出:"凡书通即变。王变白云体,欧变右军体,柳变欧阳体,永禅师、褚遂良、颜真卿、李邕、虞世南等,并得书中法,后皆自变其体,以传后世,俱得垂名。若执法不变,纵能入石三分,亦被号为书奴,终非自立之体。是书家之大要。"[29]这段书论告诉我们"变"是书家之大要,否则只能沦为书奴。林散之论书诗中经常流露出变法的决心:"自有精灵成面目,百花丛里笑推陈","整整齐齐如算子,千秋人已笑书奴","推陈自出新,此理岂容否","以字为字本书奴,脱去町畦可论书","立功立德各殊途,打破樊笼是丈夫"。正是这一指导思想的作用,使得林散之在跟随黄宾虹学艺期间并没有亦步亦趋,而是有选择地汲取,为以后的创新奠定了良好的基础。

书法史上有变法思想的书家不在少数,但真正成功者寥寥无几,问题的关键在于如何去变法。对此,林散之推崇"递变",而非"突变",他认为:"时代不同,体制即随之而易,面目各殊,精神亦因之而别。而始其有法,而终无法,无法即变也。无法而不离于法,又一变也。如蚕之吐丝、蜂之酿蜜,岂一朝一夕而变为丝与蜜者。颐养之深,酝酿之久,而始成功。由递变而非突变,突变则败亦。书法之演变,亦犹是也。"[30]变法犹如禅宗渐悟一般,是一个循序渐进、水到渠成的过程。在这期间,不仅需要锤炼技法,而且还要锤炼字外功,正如林散之所云:"创新再神解,神得形自真。旧者不能入,新机何由伸",这种精神的获得要依靠学问,师造化,师自然,变化气质,最终才能使书画的精神为之一新。

正因为文化精神的相一致,林散之推崇并继承了黄宾虹的画学思想,精神的传承是二人师承关系的核心枢纽。黄宾虹依靠深厚的传统文化和丰富的笔墨资源,坚持从传统中发掘创新点,这种美术观产生于民族虚无主义盛行之时,它的意义远远超出了美术范畴。而林散之坚定不移地选择和黄宾虹一样从传统内部创新,依靠内力去推进中国书画的发展。无论是黄宾虹的"内美",还是林散之的"内藏",这种笔墨精神在本质上都是一脉相承的。它作为民族文化的载体,既是由内而外的物质存在,也是由外而内的精神存在。林散之一生沉浸于传统的诗书画研究中,用诗情和画意去滋养书法,与黄宾虹一脉相承的治学道路最终促成了他在书法上的成就,而这却是黄宾虹没有达到的高度。黄宾虹书法创作多以金文对联和行草手札为主,对书法更多的是观念上的关注,书法笔法也是在绘画中积累和完善的,毋庸置疑绘画仍是他思考最多、实践最多的艺术形式,所以说黄宾虹对林散之书法的影响是间接的、零散的、引导式的。林散之最终以草书名世,而在师承方面,无论是黄宾虹、张栗庵还是范培开都不以草书见长,无法直接提供给林散之具体的经验指导,这更加说明了林散之本着变法的思想,在老师的画学思想的基础上思考书画二者的关系,在继承治学理念的同时大胆求变,最终依靠其深厚的文化积淀完成了"递变"的跨界过程。

(二)书法教育思想的自觉性

林散之书法教育思想的自觉来源于其书法主体意识的自觉,在林散之这里,书法不再是文人士大夫的余事消遣,而是倾其一生研究的艺术门类。当

人们还在为"书法是否是艺术"而争执不下时，林散之早已从书法史、书法创作、书法审美等几个方面去证明书法具有独立的艺术品格，完全具备和其他艺术门类一样进入教育领域的条件。以其学生整理的《笔谈书法》为例，全书共有十五个章节，涉及文化品格、书法门径、工具、笔法、书体、书家、篆刻等内容，从中我们可以发现林散之早已不再是旧式私塾先生教学生写字的模式，他开始有意识地建构书法教育的教学内容和教学方法，这在当时是十分有历史意义的。

书法教育发展的过程其实就是书法走向艺术自觉的过程。近现代书法实用基础被抽离之后，如何纯化艺术性而成为真正的艺术门类一直是其亟需解决的问题。书法始终和实用书写纠缠不清，又因为文人余事的传统观念根深蒂固，加之钢笔、白话文和简体字等外在因素的影响，使书法在很长一段时间里找不到归宿。但从另一方面来看，这种历史环境恰恰为书法摆脱实用书写，走上独立的艺术道路创造了良好的契机。

于是产生了像林散之这样致力于发掘书法独立品格的书家，这也显示出书法发展的趋势——书法纯艺术的身份得到越来越广泛地认可，书法开始进入高等教育领域就是这一趋势的最好证明。随着艺术独立性的日益彰显，人们逐渐意识到书法学科建设的重要性。教育发达的江苏地区率先开始了书法教育的尝试，李瑞清等人将书法引进教育学领域，

书法从属绘画科或是文学科，用以全面提高学生的修养和素质。在这之后的很长一段时间里，书法都是以从属其他学科的依附身份存在的，这显然与林散之致力于书法本体研究的教育目的有所差距，但其历史功绩已足以载入史册。

书法高等教育是一个崭新的历史课题，没有现成经验可循，经过几代人的不懈努力推动，最终形成了现在的可喜局面。而在这其中，像林散之这样坚持书法独立艺术品格的精神是推动书法摆脱依附性，最终成为独立学科的重要支撑。虽然林散之并没有进入书法高等教育的体制，但其在书法由旧式私塾向高等教育过渡时期所表现出的教育自觉性是十分有历史价值和远见性的。如今林散之没有实现的教育理想正由其学生们薪火相传，从南京高校向全省，乃至全国广泛地传播。

林散之书学思想的核心是"学人书法"，他将传统文化的"学人"精神延伸到书法中，十分敏锐地抓住了传统书法的精神命脉。其书学思想不同于一般的体系建构，而是一种重体验、重感悟的生活化演绎，是一种贵思悟的人文意识的表述。林散之致力于书法审美性的建设，从"内美"和"外美"，"书卷气"和"俗气"，"柔亦不茹，刚亦不吐"这三对概念的总结，我们可以看出他对书法美学的独特思考。与审美思想相呼应的是其创作思想，林散之作为近代草书的巨擘，在距离我们十分相近的年代，在普遍认为传统书法的创新空间

已经发掘殆尽的情况下，创造性地将"篆隶笔意"之笔法观，"以画入书"之墨法观，"西歪东倒不成行"之取势观相结合，开拓了草书笔墨的新形式和新意境。最后，林散之书法教育思想的自觉，对书法高等教育的发展起到了必不可少的支撑作用。从黄宾虹到林散之，我们看到了一个崭新的跨界的师承模式，这得益于林散之求变的艺术追求，以及治学思想和精神的传承关系。林散之成长在社会历史环境和书法环境都发生剧变的年代，他作为书法个案，聚集了丰富的书法研究元素，我们必须将他置于整个社会历史的背景中，才能更全面客观地把握其书法演进的过程。

注释：

［1］林散之研究会．《林散之研究第一辑·江上语粹》[M]．南京：东南大学出版社，1994：第13页

［2］林散之研究会．《林散之研究第一辑·江上语粹》[M]．南京：东南大学出版社，1994：第22页

［3］陆衡．《林散之笔谈书法》[M]．苏州：古吴轩出版社，1994：第19页

［4］陆衡．《林散之笔谈书法》[M]．苏州：古吴轩出版社，1994：第37页

［5］陆衡．《林散之笔谈书法》[M]．苏州：古吴轩出版社，1994：第9页

［6］陆衡．《林散之笔谈书法》[M]．苏州：古吴轩出版社，1994：第39页

［7］李冬生，邵念慈选注．《林散之诗书画选集》[M]．合肥：黄山书社，1985：第224页

［8］陆衡．《林散之笔谈书法》[M]．苏州：古吴轩出版社，1994：第22页

［9］陆衡．《林散之笔谈书法》[M]．苏州：古吴轩出版社，1994：第18页

下转81页

《图画见闻志》编纂研究

韩延兵

(湖南工艺美术职业学院,湖南益阳,413000)

【摘 要】郭若虚在分析编年体与纪传体优势与缺陷的基础上,有机地把编年体与纪传体融合起来。结合当时新兴的会要体编纂结构,以类目为中心,按照共同属性排列相关史料。建立起一个既能够囊括大端、宏阔辽远的史学体系,又能够巨细必赅、细致精微的史书结构。还方便读者既能够从宏观高屋建瓴的角度把握书籍的整体脉络,又能够从显微镜般的微观视角剖析每一条史料。相较于《历代名画记》,《图画见闻志》体例最大的变化就是引入笔记体,笔记体灵活自如、率性而为的特点适合于宋代文人士大夫阶层的写作要求。笔记体具备保存遗闻轶事、补正史遗阙和相应的文献学价值。因此,《图画见闻志》编纂在中国美术史学史上占据着举足轻重的地位并产生不可忽视的影响。

【关键词】《图画见闻志》 会要体 笔记体

作者简介:韩延兵(1985—),山东邹平人,讲师,硕士研究生。主要研究方向:中国美术史。

引 言

著名历史学家邓广铭先生指出"宋代的文化,在中国封建社会历史时期之内,截至明清之际西学东渐的时期为止,可以说,已经达到了登峰造极的高度"[1]。文气、文风的盛行也相应地带动了宋代史学的高速发展。不论是官修史书还是私人修史都可谓蔚为大观。那么,作为宏大历史系统构架中必不可缺的一环——画史也同样获得长足的发展,涌现出了《图画见闻志》和《画继》两部重量级的力著。"宋代史家在前人积累的基础上有了进一步的开拓与创新,这反映在历史编纂学发展史上是十分突出的,如在史书体裁、体例方面有了新的创造"[2]。这些新的变化在《图画见闻志》中也得以体现,兹加以说明。

一、编年体、纪传体、会要体三足鼎立

编年体是中国最古老的史书编写体裁,它定型于《春秋》,发展于《左传》和《汉纪》。纪传体也是中国古老的一种史书编写体裁,它定型于司马迁《史记》,历后世而兴,成为二十四史选择的体裁。编年体和纪传体的优缺点,唐代史学家刘知几在《史通》一书中描述得非常明确。刘知几之后的史学家开始有意识地将编年体与纪传体融合起来编纂史书。司马光《资治通鉴》是两者融合的集大成之作。

唐代中后期,另外一种史书编写体裁会要体也在不知不觉中悄然兴起。苏冕写就的《会要》开始赢得当时政府与社会的认同。唐宣宗委任崔铉等人以官方修史的方式编纂《续会要》。至今唯一可见会要体史书是五代北宋史学家王溥编纂的《唐会要》。《唐会要》并非单纯地按照时间顺序编排全书编年史,而是以类目为中心,再按照时间先后顺序编排史实。《唐会要》共514目,各个标目直接以制度命名,这样史书不仅叙事方式更加灵活多样,而且也扩大了史实的范围和容量,同样也易于读者阅读与检索。王溥对于一些琐碎而难以归类的内容在细目之后设立"杂类"以容纳之。会要体体裁得到当时人和后来者的赞誉,如南宋徐天麟便积极利用会要体编纂《西汉会要》和《东汉会要》。

王应麟在《玉海》中记载道:"(宋)太祖建隆二年(961年)正月丁未,司空平章兼修国史王溥等,上新编《唐会要》一百卷,文简理备,太祖嘉之,诏藏史馆,赐物有差。"受到宋庭皇室喜爱的作品在上行下效的封建社会中必定对当时的文人士大夫产生影响。作为皇室家族成员的士大夫郭若虚编纂的《图画见闻志》也包含有对会要体体裁的回应。

《图画见闻志》继承了唐代张彦远《历代名画记》纪传体史书体裁的编写

方式，通书以纪传体编写画家。让我们随机抽取一位画家的画传来看看。"荆浩，河内人。博雅好古，善画山水。自撰《山水诀》一卷，为友人表进，秘在省阁。常自称洪谷子，语人曰：'吴道子画山水有笔而无墨，项容有墨而无笔。吾当采二子之所长，成一家之体。故关全北面事之。'有《四时山水》《三峰》《桃源》《天台》等图传于世。"[3]郭若虚按照"姓名＋籍贯＋艺术活动＋作品"的模式来编纂所收集到的所有画家史料。展现出史家史识、史才、史书编纂技法的宏阔渊博和高明精湛。

中国史学家自古就有续写历史的优良传统，自《史记》开始，《汉书》《后汉书》等二十四史可为表率。绘画理论领域同样有续写模板的楷模——《古画品录》《续画品录》《后画录》。郭若虚自觉地接过张彦远的接力棒，"昔唐张彦远尝著《历代名画记》，其间自黄帝时史皇而下，总括画人姓名，绝笔于永昌元年。厥后撰集者率多相乱，事既重叠，文又繁衍。今考诸传记，参校得失，续自永昌元年，后历五季，通至本朝熙宁七年，名人艺士编而次之"[4]。从续写的角度着眼，我们可以看出郭若虚将唐末、五代、北宋三个大的时间段囊括在书中，已经说明作者对于编年体史书的应用。在北宋时期的画家史传编辑过程中，作者同样以时间前后来安排史料。我们以北宋人物门中的53位画家为例作出说明。第一位画家王霭生活于五代、太祖时期；第五位画家赵光辅为太祖朝画学生；十四周文矩为南唐宋初画家；二十一高文进生活于太宗朝；三十陈用智宋仁宗天生年间为图画院祇侯；四十五李元济生活于宋神宗熙宁中；等。从作者安排画家的先后次序中，我们可以读出其中的时间性线索。

会要体史书自北宋初年至南宋宁宗时期大约有十余种二千四百多卷之多。会要体史书之所以大受欢迎，其缘由被清代学者钱仪吉在《衍石斋记事稿·卷三·三国会要序例》中阐发出来："予自弱冠浏览乙部，日诵政冠，每苦历朝史志以类求之，多不相续，虽沈约迢稽皇古，《隋书》并包五代，彼皆义取兼及，语焉不详。即京兆（杜佑）之典，贵与（马端林）之考，囊括绵纪，亦皆仅取其大端。独会要制如杜典，而断代为之，又不拘以文史之体，条缀字系，巨细毕赅，予窃有取焉。"

郭若虚在《图画见闻志》中积极地效仿《唐会要》编纂模式，建构以类目为中心的编纂结构。首先，郭若虚将《历代名画记》卷一、卷二、卷三中关于绘画综合论方面的论述调整为专论绘画本体的一卷内容。

再次，郭若虚在卷三和卷四关于北宋时期的画家画传编纂时，同样保有会要体以类求之的特色。在编纂过程中，他运用双重标准即人物身份和画科进行分类。人物身份可以概括为两类：一类是政治身份，一类是文化身份。画科分为人物门、山水门、花鸟门、杂画门四类。

人物身份中第一类是政治身份，卷首为宋仁宗，并多用褒扬之笔来书写，体现宋代尊王的理性秩序思想。其次为皇亲国戚，如燕恭肃王、嘉王，附有南唐后主李煜。最后为士大夫，如燕肃、吴宗元、刘永年、郭忠恕等。

人物身份中第二类是文化身份。书中记载李成和宋澥，他们具备"开宝中，都下王公贵戚屡驰书延请，成多不答。学不为人，自娱而已"，"姿度高洁，不乐从仕，图画之外，无所婴心。善画山水林石，凝神遐想，与物冥通"[5]等逍遥尘世间、纵情书画中的旷达胸襟。

最后，作者将一些很难编入史书框架中但又觉得必不可少的一些史料，在卷五和卷六中进行辑录。卷五为故事拾遗，作者将唐朝、朱梁、王蜀三朝中关于绘画类的资料进行编辑，包括图画类、画家故事类、图画收藏类和图画事件类四种。卷六为北宋时期的拾遗类，包括图画收藏、图画事件类、图画类、对外交流和传奇故事。

二、笔记体

何谓笔记，《中国百科全书·中国文学》中解读为："笔记文是一种随笔记录的文体，'笔记'之笔即文笔之分的'笔'，意即散记，随笔，琐记"；《中国百科全书·中国历史》对其界定含义为："笔记意谓随笔记录之言，属野史类的一种史学题材。有随笔，笔谈，杂识，日记，札记等异名，……笔记形式随便，而又无确定格式，诸如见闻杂

录，考订辩证之类，皆可归入。笔记除常用丛谈，杂记，笔记，琐言，随笔，漫抄，见闻录，笔谈等命名外，亦有用载，编，史，乘，论，考，辨等署题"。

笔记类文献能否进入史书中呢？关于这个问题唐代大史学家刘知几在《史通·杂述》中已经鲜明地指了出来，"是知偏记小说。自成一家。而能与正史参行，其所从来尚矣"。此处的"偏记小说"，就是指笔记类文献资料。既然笔记类文献资料可以与"正史"并行不悖，那么将笔记体应用到正史写作中也成为顺理成章之势。

《图画见闻志》从书名上看，"见闻志"已经对应了《中国百科全书·中国历史》中对于笔记的称谓。也就意味着郭若虚从全书的布局中已经定义了此书的属性——笔记体史书。

作者在卷五和卷六内容的编辑方面，我们既没有发现时间性线索，也没有发现空间性线索，反倒是从中读出了一种随意记录的、率性而发的点评。所以，我们认定《图画见闻志》卷五和卷六为笔记体史料集。

卷五和卷六的史料内容具备何种价值呢？

首先，可以保留大量的轶闻轶事。

书中保留了唐末、五代、北宋初期的大量的轶闻轶事，成为我们研究当时社会绘画情况的重要资料。如"三花马"一条，"唐开元天宝之间，承平日久，世尚轻肥，三花饰马。旧有家藏韩幹画《贵戚阅马图》中有三花马，兼曾见苏大参家有韩幹画《三花御马》，晏元献家张萱画《虢国出行图》中亦有三花马。三花者，剪鬃为三辫。白乐天诗云：'凤笺书五色，马鬃剪三花'"[6]。仅就这一条目，我们可以读出三层含义：第一，唐代天宝年间的审美——"世尚轻肥"；第二，韩幹曾经画《贵戚阅马图》和《三花御马》，张萱画《虢国出行图》并且被晏殊收藏过；第三，三花马定义——剪鬃为三辫，且与唐人诗歌互证。

其次，补正史遗阙。

郭若虚辑录的资料成为对《历代名画记》史料的补充与完善。《历代名画记》中"资圣寺（殷仲容题额）。檀章画中三门东窗间。南北面吴画高僧。大三门东南壁，姚景画经变。寺西门直西院外神及院内经变，杨廷光画。北圆塔下，李真、尹琳绢画菩萨"。《图画见闻志》"资圣寺。资圣寺中窗间吴道子画高僧，韦述赞，李严书。中三门外两面，上层不知何人画，人物颇类阎笔。寺西廊北隅杨坦画近塔天女，明睇将瞬。团塔院北堂有铁观音高三丈馀，观音院两廊四十二贤圣，韩幹画，无载赞。东廊北壁散马，不意见者如将嘶蹀；圣僧中龙树、商那和修绝妙。团塔上菩萨李嗣真画，四面花鸟边鸾画。当中药王菩萨顶上茸葵尤佳。塔中藏千部《法华经》，词人作诸画联句"[7]。

从郭若虚辑录的内容中，我们可以一目了然地发现他记载的内容除了跟张彦远的相互印证之外，还可以补充《历代名画记》记载简略的缺陷。例如，吴道子画高僧，附有"韦述赞"和"李严书"；中三门外两面上层有类似阎立本笔意的人物画；寺庙西廊北隅杨坦画明睇欲动的菩萨；团塔院北堂中韩幹画有三丈多高的铁观音像和观音院两廊的四十二贤圣像；东廊北壁散马和龙树菩萨、商那和修罗汉刻画绝妙；团塔上有李嗣真画的菩萨像和边鸾画的花鸟像，并且药王菩萨头顶上的茸葵尤其吸引观众眼球。

"净域寺"一条目。《历代名画记》中描述道："净域寺（据裴《画录》，此寺有孙尚子画，今不见）。三阶院东壁，张孝师画地狱，杜怀亮书榜子。院门内外神鬼，王绍应画。王什书榜子。（王什、杜怀亮书，人罕知。有书迹甚高，似钟书）"《图画见闻志》记载："净域寺。净域寺者，本唐太穆皇后宅，后舍为寺。寺僧云：三阶门外是神尧皇帝射孔雀处。西禅院门外有《游目记碑》云：'王昭隐画门西里和修吉龙王有灵。'及门内西壁有画光目、药叉、部落奇绝，鬼首上蟠蛇可惧。东廊有张璪画林石险怪，西廊万菩萨院门里南壁有皇甫轸画鬼神及雕，雕若脱壁。轸与吴道子同时，吴以其艺逼己，募人刺杀之。"[8]

从两书中对于"净域寺"条目的记载，我们可以从《图画见闻志》中完善对它的认识。例如，净域寺的来历及其重要性问题；净域寺院门内外的鬼神被刻画得惟妙惟肖；净域寺西禅院东廊有张璪画的林石险怪图像；西廊有皇甫轸描画和雕刻的鬼神形象，以及皇甫轸的妒忌行为。

再次，具备文献学价值。

《图画见闻志》卷五和卷六的内容同样具有文献学价值。它的文献学价值体现在：第一，文献考订；第二，文献辑佚。

第一，文献考订。

卷五史料的文献考订的价值可概括为印证旧史所记之不虚假。"滕王李元婴"条目的记载，可以作为《图画见闻志》内容在印证旧史方面的功劳。张彦远仅记录"滕王元婴，亦善画"七个字。"滕王。唐滕王元婴，高祖第二十二子也。善画蝉雀花卉，而史传不载，惟张彦远《历代名画记》中书之。及睹王建《宫词》云：'内中数日无宣唤，传得滕王《蛱蝶图》。'乃知其善画也。"[9]

第二，文献辑佚。

《图画见闻志》卷六为我们保存了大量北宋时期的绘画史料。郭若虚没有以"华夷之辨"的传统观念来对待北宋时期的周边少数民族政权的绘画创作。"千角鹿图。皇朝与大辽驰礼，于今仅七十载，继好息民之美，旷古未有。庆历中，其主（号兴宗）以五幅缣画《千角鹿图》为献，旁题年月御画。上命张图于太清楼下，召近臣纵观，次日又敕中闱宣命妇，观之毕，藏于天章阁。"[10] 从该条目记载中我们可以得知庆历年间，辽国献上五幅缣尺幅的带有辽兴宗耶律宗真题字的《千角鹿图》。作为国礼的少数民族绘画成为辽宋交往的友好见证，同样保存下辽兴宗的画迹。

郭若虚同样关注了高丽国。"惟高丽国敦尚文雅，渐染华风，至于伎巧之精，他国罕比，固有丹青之妙。钱忠懿家有《著色山水》四卷，长安临潼李虞曹家有本国《八老图》二卷，及曾于杨褒虞曹家见细布上画行道天王皆有风格。熙宁甲寅岁，遣使金良鉴入贡，访求中国图画，锐意购求，……丙辰冬复遣使崔思训入贡，因将带画工数人，奏请摹写相国寺壁画归国，诏许之，于是尽模之持归。"从这篇短文中我们可以发现高丽国对于华夏文化的敬仰之情和宋朝人对于高丽文化的钟情。例如：金良鉴搜求书画和崔思训率画工临摹相国寺壁画；中原人家收藏高丽国图画《著色山水》、《八老图》、行道天王像和折叠扇。

最后，记录郭若虚的评论观点。他在《图画见闻志序》中说："今之作者，互有所长，或少也嫩而老也壮，或始也勤而终也息。今则不复定品，惟笔其可纪之能可谈之事，暨诸家话说略而未至者。"[11] 表明他运用朴素的辩证法观念全面地、真实地审视画家创作情况，最后决定抛弃张彦远品评方法，"今则不复定品"。但是我们在卷五和卷六笔记体的史料文献中偶然间见到了他的评论语言。

卷六"斗牛画"一条目中，作者记录了马正惠晾晒历归真画《斗牛画》时与农夫的一段对话，农夫的观点为尤为重要："某非知画者，但识真牛，其斗也尾夹于髀间。虽壮夫膂力不可少开。此画牛尾举起，所以笑其失真。"据此郭若虚评论道："愚谓虽画者能之妙，不及农夫见之专也，擅艺者所宜博究"[12]。他认为绘画创作可以惟妙惟肖，但前提条件是对于自然物象的观察，做到艺术来自于真实生活。

卷六"常思言"条目中记录下作者的按语，"愚以谓常生者擅艺，居幽朔之间，不被中国之声教，果能不可以势动，复不可以利诱，则斯人也岂易得哉"[13]。从此处评论中可以窥探郭若虚的绘画观念，他认可绘画艺术是一种摆脱物质利益，畅游于无拘无束、自由自在、无功利性的审美活动。这与作者在《图画见闻志序》中阐述的绘画欣赏的观点相一致。"每宴坐虚庭，高悬素壁，终日幽对，愉愉然不知有天地之大，万物之繁，况乎惊宠辱于势利之场，料得丧于奔驰之域者哉"[14]。

三、当代史

对当代史的关注，是中国古代史学家们的一项创造。自唐代开始，官修史书中增加了大量的实录。到宋代时，在史官制度、史馆建设、史料编辑工作有了新的突破与发展，起居院、日历所、实录院等机构主要负责编制当朝皇帝的言论、施政等资料。在经世致用、知往鉴今、忧患意识思想影响下，关注当代史是宋代史家的一项重要历史使命。

在当代史风行的时代，郭若虚著史工作中也少不了对于北宋绘画历史的关注与倾心。作者以卷三、卷四和卷六三卷的容量包含了114年的北宋绘画历史，不仅辑录了画家、绘画作品还包括当时的一些绘画事件，展现出史家的史识和史才。

在处理这些庞杂的绘画史料过程，他比照会典体以类目为中心编纂模式，加工整理北宋绘画史料，既根据人物身份来编辑画家，又按照画科分类来进行编纂，最后构建起一个既囊括大端又精细紧致的书写框架。

在卷一散论《论三家山水》《论徐黄异体》两篇中，作者开始注意到了艺术风格的差异问题，并进行类型学归纳。山水画中李成、关仝、范宽，"三家鼎峙，百代标程"。"夫气象萧疏、烟林清旷、毫锋颖脱、墨法精微者，营丘之制也。石体坚凝、杂木丰茂、台阁古雅、人物幽闲者，关氏之风。峰峦浑厚、势状雄强、抢笔俱匀、人屋皆质者，范氏之作也"[15]。

《论徐黄异体》中"黄家富贵"体现在"又翎毛骨气尚丰满，而天水分色"；"徐熙野逸"表现为："又翎毛形骨贵轻秀，而天水通色"，结论是"二者犹春兰秋菊，各擅重名，下笔成真，挥毫可范"[16]。

贵古贱今是宋代古文运动影响下的产物，对当时的社会文化生活影响重大。宋代史学家面临这个问题时一般是保持着秉笔直书、实事求是的治学态度和严谨的治学精神。郑樵曾说过："著书之家，不得有偏徇而私生好恶，所当平心直道，于我何厚，于人何薄哉。"[17]作为史学家的郭若虚以平和而求其真的观点来分析贵古贱今这个问题。《论古今优劣》一文，作者得出的结论是："近代方古多不及，而过亦有之。若论佛道人物，仕女牛马，则近不及古；若论山水林石，花竹禽鱼，则古不及近。"作者还单列一篇道释画题材——论妇人形相，阐述今不如古的观点。"历观古名士画金童、玉女及神仙、星官，中有妇人形象者，貌虽端严，神必清古。自有威重俨然之色，使人见则肃恭，有归仰心。今之画者，但贵其娇丽之容，是取悦于众目，不达画之理趣也。观者察之"[18]。

结　　论

《图画见闻志》是北宋时期绘画史著作的重要代表。受到史学研究风气的影响，它的编纂结构与同时期的史学著作呈现出同质化的特点。在分析编年体与纪传体优势与缺陷的基础上，有机地把编年体与纪传体融合起来。结合当时新兴的会要体编纂结构，以类目为中心，按照共同属性排列相关史料。这样就建立起一个既能够囊括大端、宏阔辽远的史学体系，又能够巨细必赅、细致精微的史书结构。还方便读者既能够从宏观高屋建瓴的角度把握书籍的整体脉络，又能够从显微镜般的微观视角剖析每一条史料。相较于《历代名画记》，《图画见闻志》体例最大的变化就是引入笔记体，笔记体灵活自如、率性而为的特点适合于宋代文人士大夫阶层的写作要求。笔记体具备保存遗闻轶事、补正史遗阙和相应的文献学价值。因此，《图画见闻志》编纂在中国美术史学史上占据着举足轻重的地位和不可忽视的影响。它的编纂特点在如今的美术史、艺术史、设计史的编写过程中，同样可以发挥积极的作用。

注释：

[1] 邓广铭：《宋代文化的高度发展与宋王朝的文化政策》，《历史研究》1990年第1期，第64页。
[2] 宋馥香：《论宋代史家对历史编纂学的贡献》，《史学理论研究》2010年第2期，第49页。
[3] [宋] 郭若虚著，米水田译注：《图画见闻志》，湖南美术出版社2000年版，第61页。
[4] [宋] 郭若虚著，米水田译注：《图画见闻志》，第1-2页。
[5] [宋] 郭若虚著，米水田译注：《图画见闻志》，第113页。
[6] [宋] 郭若虚著，米水田译注：《图画见闻志》，第196页。
[7] [宋] 郭若虚著，米水田译注：《图画见闻志》，第189页。
[8] [宋] 郭若虚著，米水田译注：《图画见闻志》，第190页。
[9] [宋] 郭若虚著，米水田译注：《图画见闻志》，第180页。
[10] [宋] 郭若虚著，米水田译注：《图画见闻志》，第231页。
[11] [宋] 郭若虚著，米水田译注：《图画见闻志》，第2页。
[12] [宋] 郭若虚著，米水田译注：《图画见闻志》，第236页。
[13] [宋] 郭若虚著，米水田译注：《图画见闻志》，第253页。
[14] [宋] 郭若虚著，米水田译注：《图画见闻志》，第1页。
[15] [宋] 郭若虚著，米水田译注：《图画见闻志》，第43页。
[16] [宋] 郭若虚著，米水田译注：《图画见闻志》，第46页。
[17] [宋] 郑樵，《通志二十略·氏族略第三》，中华书局1987年版。
[18] [宋] 郭若虚著，米水田译注：《图画见闻志》，第40页。

（胡光华审稿）

石涛"一画"理论的融通特征辨析

杨晓辉

(清华大学美术学院,北京,100084)

【摘　要】石涛"一画"理论,虽以主张变革彰显个性为其基本倾向,但这一倾向既不是其理论核心,又非其贡献之所在。而其核心和突出意义则是以"一画"为理论基础,阐发了艺术创作中诸多相互对立而又统一的辩证思想,其理论阐述中具有鲜明的融通特征。这一融通特征既是石涛"一画"理论的精髓与贡献之所在,又是彰显清初艺术理论发展趋势的代表者。通过对这一融通特征的讨论,阐述了艺术创作中"法度与自由""守成与创变""蒙养与生活"的关系问题,从而揭示出"一画"论的核心内涵及其与清初艺术观念的整体关系。

【关键词】石涛　"一画"论　融通

作者简介:

杨晓辉(1984—),东南大学艺术学博士,清华大学美术学院在站博士后。主要研究方向:书画创作与理论研究。

"一画"理论作为石涛《苦瓜和尚画语录》的核心思想,是石涛在艺术创作中最重要的理论指导。这一理论虽然极力主张变革彰显个性,倡言:"我之为我,自有我在。古之须眉不能生在我之面目,古之肺腑不能安入我之腹肠,我自发我之肺腑,揭我之须眉,纵有时触著某家,是某家就我也,非我故为某家也。天然授之也,我于古何师而不化之有?"[1]毋庸置疑,这一主张变革的艺术观念代表了《苦瓜和尚画语录》的基本倾向;但亦如相关学者所说:"这个基本倾向并不等于《画语录》的理论核心。这个基本倾向也不能说明《画语录》的独特贡献。"[2]而石涛"一画"论的核心和突出意义则是以"一画"为理论基础,阐发了绘画创作中诸多相互对立而又统一的辩证思想,其理论阐述中具有鲜明的融通特征。这一融通特征既是石涛"一画"理论的精髓与贡献之所在,又是彰显清初艺术理论发展趋势的代表者。

徐复观认为:"所谓一画,是指在虚静之心中,冥入了山川万物;因而在虚静之心中,所呈现出来的图画。详言之,指的是一位伟大艺术家;将美化了的自然,融入于主观精神之中;主观的精神,没入于客观自然之内;自然与精神,相即相忘,主客合一时所呈现出的精神上的美地形相。……在此根源之地,虚静之心,不纷不杂,这是一;主客冥合而不分,也是一。但是此'一'是涵融着自然的美地形相,而可成为画的根源,故称为'一画'。"[3]由此可见,石涛的"一画"论既代表了其个人的绘画艺术思想,也体现了他"主客冥合"观念下对诸多彼此对立的艺术问题相互融通关系的辩证思考。石涛在《苦瓜和尚画语录》中,始终围绕着法度与自由、守成与创变、蒙养与生活等这类既对立又融通的关系问题展开论述,其揭示了如何运用"一画"论这一绘画艺术观念来消融和化解彼此的对立因素,体现出鲜明的融通特征。

第一,在面对法度与自由这一对立问题时,石涛强烈地表达了绘画既要遵守法度,又要摆脱成法束缚,从而获得真正意义上的自由这一辩证的艺术观点。如其在《苦瓜和尚画语录》之《了法章第二》中所述:

规矩者方圆之极则也,天地者规矩之运行也。世知有规矩而不知夫乾旋坤转之义,此天地之缚人于法,人之役法于蒙,虽攘先天后天之法,终不得其理之所存,所以有是法不能了者,反为法障之也。[4]

石涛开笔便表明法度的重要性,认为天地万物的自然运行都是因为有"规矩";这就表现出其对于法度的尊重与重视。但是,他同时也看到现实艺术创作中人们常常被"规矩"所束缚,而不得"乾旋坤转之义",这样的"规矩"就失去了本来所具有"运行"天地万物的功用。石涛将这种现象称之为"法障",认为"法障"就是对绘画通向自由之境的障碍,是对自由的否定。由此

就提出了法度与自由这一对立关系问题，从而进一步运用"一画"论来阐发这一对立关系中的辩证与融通特征。

石涛将"法障"现象出现的缘故，归结于未能掌握"一画"论的核心精神。所以他讲道："古今法障不了，由一画之理不明，一画明，则障不在目，而画可从心，画从心而障自远矣。"[5]虽在否定"规矩"同时，却又认为只有掌握"一画"这一基本法则，才能获得艺术创作的高度自由；看似用"一画"之法代替"规矩"之成法，但在此处所不同的是，"一画"论之中是极为强调"画从心"这一特点，也就是说石涛所推崇的"一画"之法度是与"规矩"截然不同的，其不同之处就在于"一画"之法是能够"画从心"的。因此"一画"论就是石涛对于矛盾对立的法则与自由之间如何有机统一的最高法则，这一点也集中体现了"一画"论中的融通特征。

石涛虽然强调"画从心"，但并非认为要彻底放弃基本的绘画规律与法度，他主张画家的绘画创作，也是要有根有据、有法可依。所以又说"夫画者形天地万物者也，舍笔墨其何以形之哉？墨受于天，浓淡枯润遂之；笔操于人，勾皴烘染随之"[6]。这就认为笔墨表达都是以自然万物的基本形象为依据的，并非是不守自然规律而凭空捏造的，因此总结道："是一画者非无限而限之也，非有法而限之也。"[7]这样的辩证观点，就是说画家对于艺术创作，既要遵循基本的自然规律，又要超乎自然规律和法度的制约与束缚，做到法度与自由二者的有机统一，如此才能称之为得"一画"之精神。因为，作为自然与法度是客观不变并且有规律可寻的固有事物，而画家自身是有血有肉的主观创作者。创作者得"天地"之"规矩"，又要能摆脱这些"规矩"的束缚到达"法无障"。处理好这二者之间的辩证关系，才能堪称得"一画"之法者也。

所以，石涛在《了法章第二》末尾，就将法度与自由这二者之间的关系问题总结道：

古人未尝不以法为也。无法则于世无限焉。是一画者非无限而限之也，非有法而限之也。法无障，障无法。法自画生，障自画退。法障不参，而乾旋坤转之义得矣。画道形彰矣，一画了矣。[8]

石涛运用"一画"论将艺术创作中，法度与自由二者之间的关系问题给予论述，其核心即是如何掌握和运用"一画"论之精神和法度。可见这一理论是倡导画家创作既要尊重客观自然的法度，又要不为法度所束缚从中寻求自由。这种将原本看似相互对立的关系问题，通过"一画"论将其矛盾得到融化与消解，足见这一理论的融通特征。

第二，继承与创变的关系问题，也是"一画"论中的所阐发的重要问题。继承和创变问题的核心就是如何对待古人的成法和程式等问题。石涛在《苦瓜和尚画语录》中主要于《变化章第三》和《尊受章第四》来讨论这一问题。

在《变化章第三》中，石涛首先表明了艺术创作的目的，他认为"借笔墨以写天地万物而陶泳乎我也"是艺术创作的最终旨归。只有建立在这一基本的艺术观点之上，才能展开对继承与创变问题的进一步讨论。因为这一"借笔墨以写天地万物而陶泳乎我也"的基本艺术观点，就决定了艺术表达中主体与客体、目的与方法，现象与本质等问题。由此在石涛这一观点下，显然"我"是艺术创作的主观，而天地万物是客体；"陶泳乎我"是艺术创作的目的，而"笔墨"是方法；"借笔墨以写天地万物"是外在的艺术现象，而"陶泳乎我"才是艺术的本质。因此，在这样的艺术主张下石涛认为学古人不是目的，通过学古人创造表现自我价值的艺术才是目的。所以他对待"古"的态度是：

古者识之具也，化者识其而弗为也。具古以化，未见夫人也。尝憾其泥古不化者，是识拘之也。识拘于似则不广，故君子惟借古以开今也。[9]

石涛认为，学古是了解客观事物的基本途径和方法，但并非是目的。所以主张要学古但不能"泥古不化"。如果由于学习古人的基本常识而把自己蒙蔽或束缚住，在艺术创作中一味求得与古人面貌相似者，即是"泥古不化"。所以他就给出了对待古与新、继承和创变的辩证态度，即"借古以开今"。可以说"借古以开今"不仅表明了艺术创作的基本规律，也展现出"一画"论中对

待两种对立关系时所具有的融通特征。

首先，要处理好"借古以开今"就是要处理好古与今的关系问题。石涛认为这一问题的核心即是如何运用法则，也就是他所言"法"与"化"的关系问题。其言：

> 至人无法。非无法也，无法而法乃为至法。凡事有经必有权，有法必有化。一知其经，即变其权；一知其法，即功于化。[10]

"无法而法乃为至法"即是说要能灵活运用"法"，不为"法"所束缚。要做到"有法必有化"，处理好"法"与"化"的关系。

其次，石涛认为要做到"借古以开今"，还需处理好"受"与"识"的关系问题。他在《尊受章第四》开篇即言：

> 受与识，先受而后识也。识然后受，非受也。古今至明之士，藉其识而发其所受，知其受而发其所识，不过一事之能。其小受小识也，未能识一画之权扩而大之也。[11]

其所谓的"受"与"识"，本义是指人对于外在事物的认知，石涛认为人应该先有自我感受，其次才有古人的法则。在艺术创作中，画家首先应该把"受"放置在第一位，即重视画自身的感受与创造力。因为其"识"即是指在绘画中由古人、前辈约定俗成的程式规则，如果画家将这类"识"放置在第一位，就难免会被古人的成法规式所约束和束缚，进而影响和束缚了自己的艺术创造力。所以石涛认为合理的态度应该是"藉其识而发其所受，知其受而发其所识"，即是灵活应用和继承古人传统中优秀成果，来启发和提高自我的艺术创作；最终又要在自我的艺术创作中体现出古人经典技法和艺术规律。

当然，不论是处理"法"与"化"的关系，还是"受"与"识"的关系，这些关系问题都是用以解决和实践"借古以开今"这一命题而言的，是最终解决继承与创变这一对立关系问题，正确掌握"一画"论的核心精神。如果说石涛在《变化章第三》中所说"借笔墨以写天地万物而陶泳乎我也"是艺术创作的最终旨归的话，那么画家在创作中处理"法"与"化"、"受"与"识"的关系问题时，必须尊重自我情感的真实表达和个性创造。所以石涛也就极为鼓励画家在面对古人时，不能被古人所束缚，而失去自我面目。他在《变化章第三》中发表了其代表性的言论：

> 今人不明乎此，动则曰：某家皴点，可以立脚；非似某家山水，不能传久。某家清淡，可以上品；非似某家工巧，只足娱人。是我为某家役，非某家为我用也。纵逼似某家亦食某家残羹耳，于我何有哉！或有谓余曰：某家博我也，某家约我也，我将于何门户？于何阶级？于何比拟？于何效验？于何点染？于何鞟皴？于何形势？能使我即古而古即我？如是者知有古而不知有我者也。我之为我，自有我在。古之须眉不能生在我之面目，古之肺腑不能安入我之腹肠，我自发我之肺腑，揭我之须眉，纵有时触著某家，是某家就我也，非我故为某家也。天然授之也，我于古和师而不化之有？[12]

此段精彩的论述，时常被引用当作石涛艺术的基本观点和审美主张，但是我们结合上文的简要论述可知，石涛此处尖锐的批评，并非只是一味地反对古代经典传统，对古人以及历史经典的熟视无睹，或毫无根据地一味创新、表达自我、彰显个性，而是针对那些在艺术创作中被"某家所役"或成法束缚的现象所发，是出于古而不泥古的思想体现。其思想并非是只持一端的片面之说，而是面对两种对立关系所阐发出的带有融通特征的艺术观念，是正确处理继承与创新这一对立的观念而发的理论体系。也可以说这一思想体系及其方法是实践"借古以开今"的基本理念，达到"借笔墨以写天地万物而陶泳乎我也"的艺术目的与旨归，是"一画"论中所阐发的核心精神。而这一基本精神和方法同时也体现出对立关系中的融通特征。

第三，对"蒙养"与"生活"这一关系问题的阐述，也进一步说明"一画"论中的融通特征。石涛在《苦瓜和尚画语录》中多次谈及"蒙养"与"生活"，并分别将"蒙养"与"生活"和"墨"与"笔"相对应，将彼此联系在一起进行讨论。其在《笔墨章第五》中说：

> 墨之溅笔也以灵，笔之运墨也以神，墨非蒙养不灵，笔非生活不神，能受蒙养之灵，而不解生活之神，是有墨

无笔也，能受生活之神，而不变蒙养之灵，是有笔无墨也。[13]

此处石涛将"蒙养"与"生活"作为一对相互对立的命题提出，对于"蒙养"与"生活"的具体所指，石涛首先在下文中阐述了自己所说的"生活"为："山川万物之具体，有反有正，有偏有侧，有聚有散，有近有远，有内有外，有虚有实，有断有连，有层次，有剥落，有丰致，有飘缈，此生活之大端也。"[14] 由此可见，此处所言"生活"即是指客观世界和宇宙万物的各种自然的状态以及这种状态所呈现出的具体繁杂特征。

而对于"蒙养"石涛并未在此直接给予解释，但是却在其另一则画论中有所阐释，其曰："蒙者因太古无法，养者因太朴不散。不散所养者无法而蒙也。为曾受墨，先思其蒙；既而操笔，复审其养。思其蒙而审其养，自能开蒙而全古，自能尽变而无法，自归于蒙养之道矣。"[15] 由此论述可知，石涛所言"蒙养"即是"太古无法，太朴不散"的原始混沌的状态，其含义又与开篇《一画章第一》中所言"太古无法，太朴不散，太朴一散，而法立矣。发于何足？立于一画"的"一画"相呼应。是画家在具体创作中面对丰富繁杂的客观世界给予的一种宏观整体的把握与观照。

石涛认为："古人有有笔有墨者，亦有有笔无墨者，亦有有墨无笔者，非山川之限于一偏，而人之赋受不齐也。"[16] 他从"笔"与"墨"的双重角度，将画家的艺术创作分为三类。为了能使画家的创作达到"有笔有墨"的最佳效果，便将"笔"与"生活"相对应，将"墨"与"蒙养"相对应，使这一对彼此对立的因素得到有机统一和相互融通。

因为，作为中国绘画的"笔"与"墨"这两者，不论是笔墨技巧，还是外在形式表达，其本身就是既对立又难分彼此的统一体，石涛用这一"笔"、"墨"概念来观照"蒙养"与"生活"这一抽象概念，是有意识将"蒙养"与"生活"的相互关系进行融通；既要画家的绘画形象能反映出客观外在世界的丰富性与繁杂性，又要能通过丰富繁杂的现象把握和描绘出世界万物的混沌、整体的统一性。也可以说，绘画创作的过程，本身就是繁杂的物象和每一零碎的笔墨构成的，画家既要能描绘这种纷乱复杂、形形色色的客观世界，又要摆脱固定刻板的复制，从而抽取出具有整体风貌的绘画语言。

因此，石涛就在《资任章第十八》中强调"以墨运观之则受蒙养之任，以笔操观之则受生活之任"[17]。以"墨与蒙养"和"笔与生活"这一关系的相互作用，从而达到绘画中"笔"、"墨"的审美功能。亦如学者徐复观所说："山川万物的'生活之大端'是要通过蒙养的工夫而得。'蒙养'是工夫，'生活'是效果。能'蒙养'，便能得山川万物的'生活'。所以言蒙养，即涵有生活；言生活，即涵有蒙养。"[18] 所以只有做到"蒙养"与"生活"的相互统一，才能达到石涛所说的至高境界。亦如其所言"山川万物之荐灵于人，因人操此蒙养生活之权，苟非其然，焉能使笔墨之下，有胎有骨，有开有合，有体有用，有形有势，有拱有立，有蹲跳，有潜伏，有冲霄，有崩崛，有磅礴，有嵯峨，有巑屼，有奇峭，有险峻，一一尽其灵而足其神！"[19]

可见，此处以"蒙养"与"生活"这一对概念，揭示了二者之间相互作用与彼此融通的关系问题。如果说"蒙养"代表着对世界宏观的整体性认识，那么"生活"则是在这一世界中丰富多彩、世间百态的具体形相。虽然两者在表现形式和倾向有着显著的矛盾性，但在石涛的"一画"论中却将这对矛盾关系逐渐趋向于和解与融通。由此，我们就能对其晚年在画论中的感言找到思想渊源。如其曰："此道见地透脱，只须放笔直扫，千岩万壑，纵目一览，望之若惊电奔云，屯屯自起，荆关耶？董巨耶？倪黄耶？沈赵耶？谁与安名？余尝见诸名家，动辄仿某家，法某派，书与画天生，自有一人执掌一人之事，从何处说起？"[20] 可以说这即是其"一画"论核心精神的体现，又是融通意识对晚年艺术创作影响的最好注脚。

综上所述，从石涛"一画"论中的"法度与自由""继承与创变""蒙养与生活"这几对彼此相对立的概念入手，探讨了"一画"理论中的融通特征。可见，在清初守成与变革并峙的艺术观念之下，作为"四僧"画家之一的石涛，

虽然在整个艺术格局中具有主张变革与彰显个性的倾向，但其"一画"论却在相互对峙中呈现出融通的倾向特征。亦即是说，这一特征既揭示出"一画"论的核心内涵，又表现了以石涛"一画"论为代表的清初艺术理论，已普遍具有融通特征，体现了清初守成与变革并峙的艺术观念之具体情形。

注释：

[1] [清] 石涛：《苦瓜和尚画语录》，引自俞剑华编著：《中国画论类编》，北京：人民美术出版社，1957年版，第149页。
[2] 叶朗：《中国美学史大纲》，上海：上海人民出版社，1985年版，第531页。
[3] 徐复观：《（增补）石涛之一研究》，台北：台湾学生书局，1982年版，第28页。
[4] [清] 石涛：《苦瓜和尚画语录》，引自俞剑华编著：《中国画论类编》，北京：人民美术出版社，1957年版，第148页。
[5] 同上。
[6] 同上。
[7] 同上。
[8] 同上。
[9] 同上。
[10] 同上。
[11] [清] 石涛：《苦瓜和尚画语录》，引自俞剑华编著：《中国画论类编》，北京：人民美术出版社，1957年版，第149页。
[12] 同上
[13] [清] 石涛：《苦瓜和尚画语录》，引自俞剑华编著：《中国画论类编》，北京：人民美术出版社，1957年版，第150页。
[14] 同上。
[15] [清] 石涛：《苦瓜和尚画语录》，引自俞剑华编著：《中国画论类编》，北京：人民美术出版社，1957年版，第166页。
[16] [清] 石涛：《苦瓜和尚画语录》，引自俞剑华编著：《中国画论类编》，北京：人民美术出版社，1957年版，第150页。
[17] [清] 石涛：《苦瓜和尚画语录》，引自俞剑华编著：《中国画论类编》，北京：人民美术出版社，1957年版，第158页。
[18] 徐复观：《（增补）石涛之一研究》，台北：台湾学生书局，1982年版，第60页。
[19] [清] 石涛：《苦瓜和尚画语录》，引自俞剑华编著：《中国画论类编》，北京：人民美术出版社，1957年版，第150页。
[20] [清] 石涛：《石涛论画》，引自俞剑华编著：《中国画论类编》，北京：人民美术出版社，1957年版，第163页。

（陈池瑜审稿）

上接128页

"学校"的学习阶段。而"写生"又是造型训练手段中最佳的方式，这是欧洲美术学院近千年历史演变积累起来的宝贵经验，徐悲鸿积极主动地把它"拿来"，无疑对中国画高等艺术教育有填补空白的功效。……但这一"独到"的方法是否就是唯一科学的"造型"训练途径呢？早在19世纪初，这一经典神圣的"法宝"已经遭到欧洲众多艺术家的置疑甚至否定，也许折衷否定是因为观念的差异，但"科学技术"的机械训练至少不是人文艺术的唯一训练方法。……"写生"作为专业训练是必要的，古人便有"行万里路"、"外师造化"的见解，但"师造化"不等于就是"写生"。其一，"写生"确实是"师造化"的一个主要内容，我们在表现对象的过程中，对所表现的对象有了体悟，自然会撞击出创作的灵感，但与"写生"相比，"看"与直接的"体悟"不是更重要了吗？画的过程确实需要思考，"写生"思考的对象更多是"技巧"，而"看"与"体悟"更能获得许多意想不到的灵感，而这些"灵感"恰恰是创作的灵魂之所在。其二，过分强调写生的重要性，将学生的注意力全转移到对象的表现上，这对于专业阶段侧重与专业语言运用的训练是不利的。任何一个画种都是强调本画种语言的独到之处，纯粹基于写生的训练，如何获取专业的语言呢？是否用不用的工具材料画准了、画像了对象，便有了不同画种的作品？不同媒材有其独特的"言说"方式，如何用各种独特的"媒材"来表达情感与思想是专业训练的根本任务，这种不同语言差异的"写生"训练，必然使得中国画变成不伦不类的"素描加笔墨"式的拘泥于"客观形"之本身，抑或是循着素描结构去干擦笔墨的中国画。这使得写实的同时也让画面变得寡然而无中国味了。这种缺乏对中国画笔墨语言的训练使得徐悲鸿的中国画教育模式一再遭到攻击。详见顾平：《近现代中国画教育史》，复旦大学出版社2008年，第50-51页。

[18]《本校概况》，《美术（上海）》1919年第2期，第4页。
[19]《上海美术学校秋季旅行写生纪略》，《美术（上海）》1922年第二卷第四号，第91页。
[20]《美术（上海）》1919年第2期，第6页。
[21]《申报》将这次展览称为"美术展览会之先声"，实际上这是在《申报》上第一次出现图画美术学校成绩展览会的报道，也是第一次发现报道中使用"美术展览"一词。参见《申报》，1918年6月19日、7月6日、7月8日、7月11日、7月15日。
[22]《美术（上海）》1919年第2期，第3页。
[23]《神州女校成绩展览会（美术界消息）》，《美术（上海）》1919年第2期，第1页。
[24]《神州女校成绩展览会（美术界消息）》，《美术（上海）》1919年第2期，第1页。
[25]《民生女校美术展览会（美术界消息）》，《美术（上海）》1919年第2期，第1页。

（胡光华审稿）

美术展览促进美术学科建设与发展研究

——以上海美专成绩展览会为例

朱亮亮

(常州工学院艺术与设计学院,江苏常州,213000)

【摘　要】近代中国的美术学科是西学东渐的产物,其发展的过程充满了探索与曲折——从西式学堂的图画手工课程到师范学堂的图画、手工科再到专业院校的中国画、西洋画、雕塑、图案、手工等系科的设置,美术展览会在其发展历程中扮演了见证者和推动者的角色。本文以上海美专成绩展览会为例,阐述美术展览会对于艺术学校美术学科的建设和发展所起的积极推动作用。

【关键词】美术展览　美术学科　上海美专　成绩展览会

作者简介:
朱亮亮(1983-),江苏南通人,南京艺术学院艺术学博士后,常州工学院艺术与设计学院讲师,美术学博士。研究方向:近现代美术史、艺术市场、公共艺术。

项目基金:
本文为常州工学院校级研究型课程项目(A3-4401-15-108)阶段性成果;2016年教育部人文社会科学研究青年基金项目"近现代美术展览会与艺术市场发展研究(16YJC760083)"与2015年中国博士后科学基金"近现代中国书画市场生态研究——以民国时期美术展览会为中心(2015M581842)"阶段性成果。

　　学科建设是学校发展的重要工作,只有不断完善的学科建设才能使得学校保持不竭的动力和良好的发展。专业美术院校从自身定位出发设立并不断完善其学科,除了学校领导与全体教师的教学实践之外,美术成绩展览会的举办对于该校的学科建设有着十分重要的促进作用。笔者将以上海美专学科建设过程中所举办的美术成绩展览会为线索,探析其对于学科发展的重要影响。

　　1912年11月23日,年仅17岁的刘海粟与张聿光、丁悚、王亚尘等在上海创办"上海图画美术院",自此开启了中国近代高等美术教育的先河。建校之初,限于办学理想与师资的困扰,上海图画美术院以西洋美术教学为主,从学科上来讲仅有西洋画科,包括水彩画、油画、铅笔画以及石膏写生和人体写生等课程。这一时期的教学成果可以在该校所举办的成绩展览会中体现:1918年7月6日举办的上海图画美术学校第一届成绩展览会(图1)中,展出的全部是西洋画作品,包括铅笔画462幅、石膏写生91幅、水彩画549幅、油画135幅等(图2)。商务印书馆派专人到会场甄选优秀作品印行画集,并吸引了各界观众五千多人。[1] 1920年7月9日,上海美术学校第二届成绩展览会在该校开幕,展品包括了铅笔画、木炭画、油画、粉画以及水彩画,《申报》还特设此次展览会的专页以作宣传,引得观众踊跃参观。[2] 可见,上海美术图画学校的教学以及学科发展的方向是完全倾注于西洋画科的。进入20年代后,在海外留学美术生纷纷回国以及以美术救国的思想号召下,刘海粟结合自身在海外游学的经历,在上海图画美术学校的办学方向上作出了一次重要的调整,那就是改校名为"上海美术学校",增设中国画、工艺图案、雕塑等科。[3] 这就使得原本具有商业美术性质的"图画"转型为纯粹以艺术审美为取向的教学宗旨,从而建立起一个规范的具有现代美术教育体系的高等美术院校模式。1921年7月5日,上海美专举办建校十周年绘画展览会上专门设立中国画陈列室,展出了陈师曾、吕凤子等人的中国画精品。[4] 而更名之后的上海美专师范科于1923年6月举行国画展览会;陈列师范科学生的国画成绩以及教师作品,同时展出的还有著名国画家王一亭、吴昌硕等名人手迹,总共二百数十件。[5] 这是上海美专首次举办专门的国画成绩展览,这一次展览的成功举行为该校的国画专业的开设做好了相应师资与生源的储备工作。1923年9月,上海美专师范开班国画科一班,延聘诸闻韵为主任,许醉侯、潘天寿为教授,王一亭为导师。[6] 1924年,正式设立中国画科(系)的建制,从此以后,中国画学科在上海美专得以蓬勃发展(图3)。1925年12月19日,上海美专在三洋泾桥安乐宫举行大规模国画展览会,共展出了包括刘海粟、潘天寿、许醉侯、谢公展在内的师生作品600余件。[7] 经过数年的发展,为检验本校中国画教学成果,1929年1月1日上海美专第32届学期成绩展览中展出了包括国画在内的作品共

图1 1918年7月，上海图画美术学校第一届成绩展览会

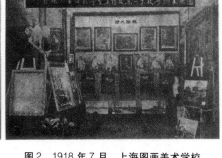

图2 1918年7月，上海图画美术学校第一届成绩展览会之油彩画部

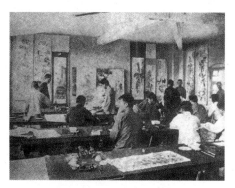

图3 上海美专国画科教室上课时情形，前排左二站立者为国画系教授潘天寿

千余件，[8]紧接着2月份，将国画系分为山水、花鸟二科，并增聘黄宾虹、钱瘦铁、张善子、薛飞白诸位国画名家为实习及理论教授。同年的6月11日至15日，上海美专国画系师生在宁波同乡会举行书画金石展览会，展出了包括黄宾虹、张大千、张善子、郑午昌、钱瘦铁、谢公展、马万里、郑曼青在内的当时国画名家的国画作品。[9]中国画教学的发展离不开对于传统中国画名作的观赏与研习，据《申报》记载，上海美专国画系在本学期颇为发达，为了使该系教授精进研究与学生的观摩，特地于1929年10月16日在校园内的存天阁举行书画金石名迹展览，展出了全国美展中所未出现的古代名家作品300余件，展品是向上海知名收藏家丁鹤庐、姚虞琴、郑秋校、章显庭、张善子、林曾咏等人所借，出品有王石谷《溪山雨霁》、石涛《消夏图》、八大山人《荷花》、吴小仙《负薪图》、任伯年《魁星》、虚谷《金鱼》等清末及民初名家作品，并由国画系教授逐件评鉴[10]……上述种种中国画展览会，见证和推动了上海美专学科体系中从师范科的国画课程到国画科的建立再到中国画科系的设置与细化的深入发展，它既是上海美专国画教学的实践与成果展示，也反映出一条不断发展的中国画学科在该校的持续发展之路。

除了学校内部举办的成绩展览会可以较为直接地促进美术学校学科的建设与发展外，美术教育家们时常带着美术教育的思考去参观社会上所举办的美术展览。如上海美专校长刘海粟在《参观法总会美术博览会纪略》一文中说道：

"英国马格丽夫人与1918年12月5、6、7三日在上海环龙路法国总会开美术博览会，集英国著名画家如莱亚尔、Miss Lyall等数十人所绘之野外写生及人体写生、肖像等共计千余种。……盖图案为研究美术中必要之术，无论作何工艺，不能离此图案。苟无图案，其工艺必不能发达。近吾国不论何种学校中均宜设立此科。美术中图案乃美术中之基本。工艺中无美术实为工艺之缺点。近来各国不能舍美术而言工艺，已成公例。吾国工艺于图画不加主义，此以国人向无美术思想，遂不能化腐朽为神奇，是以为人厌恶。"[11]

刘海粟之所以发出如此感叹，一是当时中国工艺美术尚处于起步阶段，为引起美术界同仁重视；二是借国外展览中图案工艺的发展情况来鼓动我国自身工艺美术的发展，从而促进美术学校中工艺美术或是图案美术等相关学科的发展。汪亚尘在《图案教育与工艺的关系》一文中也指出：

"图案画一科，在种种工艺的基础上，既认为不可缺少的学科；所以学校的图画课里，应该要加图案一科。教育上有了必修的功课，就使人人都具有赏鉴力，工艺的趣味自然渐渐的向上了。"[12]

在上述在一次又一次的美术成绩展览会中发展的中国画科和图案画科之余，一年一度的上海美专成绩展览会，既是对于上一年度美术教育成绩的回顾与总结，亦是提出了一个进一步完善学科发展与教育思路的研讨平台。如上海美术学校第二届成绩展览会于1919年7

月9日至15日举办,展出的成绩品包括了国粹部(山水、花卉、人物、翎毛)、西洋画部(自在画、图案画)以及手工部(纸工、木工、石膏、竹工、黏土)三大部分,陈列在楼上楼下八个展厅之中,除手工及石膏模型之外,各种绘画作品共二千余件。其中"自在画"包括黑白画(铅笔、木炭、钢笔、擦笔、笔墨水用器)和彩色画(水彩、油绘、色粉、色铅、色蜡)。可以说,这是当年度上海美术学校美术教育成果的总集合和大检阅。江苏省视学章伯寅在花费了五十分钟时间浏览完之后给出了"绘影绘形,惟妙惟肖;色泽既称,位置亦当"的赞美,同时指出这些成绩作品(主要指绘画部分)多以写生为主,摆脱了一味临画的积习,达到了事物与美(笔者按:形象上的艺术之美)更加统一。"[13]

其他师范学校的教师也来观摩。如江西省立第五师范教员胡鄂勋评述道:"贵校以图画忠实写生,令学者尽力发展个性,一矫吾国虚□的、因袭的、束缚的陋习。诚我美术界之明星。"[14]《时事新报》也派出记者专门赴展览会现场报道,其评价主要集中于上海美术学校各个学科的美术成绩,如"西洋画各种成绩为最特色"、"师范班之图案画亦能各出新裁"等,总体来说"均注重艺术基本研究",并在最后总结出最具特色的三点:"(一)直接的非间接的;(二)自动的非被动的;(三)创造的非因袭的。"[15]学校的成绩美术展览会既是一次集中展示,也是接受社会各界评说的良好平台。上海美术学校突出西洋画的教学与发展,尤其是注重其中的"写生"环节,强调学生的个性,发挥学生的创造力,以直接地、主动地并带有创造性地去描绘所见事物的美好。同时也较为重视师范科的图案教学,充分发挥学生的创意,这才使得他们的作品能别出心裁。由此可见,学校通过美术成绩展览会中师生之间的交流和外界评论的意见,以可以发现近一年来学校各个学科教育的优势与不足,学科间的发展是否合理与平衡等问题,为今后学校的美术学学科教育与发展提供良好的借鉴与参考。

刘海粟在其著《画学真诠·第一集·铅笔写生》中所作的自序中写道:"夫画科之教授,必先以写生为本。"[16]可以说,写生是刘海粟在上海美专实施美术教育的重要依托与主要实践途径。[17]上海图画美术学校从1917年开始外出写生,1918年以后则固定到杭州西湖(图4),规定:"本科二三年级,每学期定期旅行一次或二次,实写各地之风俗、胜迹。并于旅行地点开成绩展

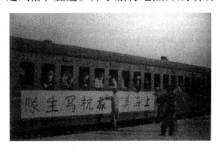

图4 上海美专师生们赴杭州写生,在火车的车厢外固定了巨大横幅"上海美专旅行写生队",高调出征

览会,以引起社会美感思想。每次旅行均有报告记录,以资比较改良之助。"[18]因此该校曾举办过多次西湖写生展览会。1920年10月29日,上海美术学校校长刘海粟,教员汪亚尘、王济远,偕西洋画科二三年级同学,赴杭州西湖作秋季旅行写生。根据《美术》杂志上刊载的关于此次旅行写生的纪略可知,除了老师之外,还有女同学十三人,男同学五十四人,七十余人的大部队在杭州西湖边,经历了黄砂漫天、经历了风雨、经历了大雾,在各种自然环境中充分感受自然的神奇与美丽,风雨日丽都不能阻挡他们画画的兴致,这也是外出旅行写生的魅力所在。按照惯例,在写生结束的时候都要举办一场成绩展览会。这次借杭州青年会将近两周所画的作品陈列出来。"那天来参观的有一千几百人,但是来批评的有正确的眼光很少。浙省是教育发达的地方都是这样,推而至于他省可想见了。我们从事艺术运动的人,不亟力向传播艺术的法子么?"[19]这是上海美术学校同仁在展出之后的感慨,一方面说明当时的民众对于美术的认知程度尚且欠缺,需要想办法大力地去推广和宣传;另一方面也反映出一次较为仓促的旅行写生陈列展,从作品写生的即兴性质到展览的局促准备,再到到尚无足够时间的宣传,这样的写生陈列展要指望获得多少有价值和有建设性的评论意见,恐怕是有点一厢情愿了。笔者认为,在学校的师生在感慨美术需要进一步推广的同时,应该考虑一下如何更好地把旅行写

生的成绩通过一个更为完善的展览会来呈现，以吸引更多的人来参观和评说，以此来推动学校美术教育的发展。

此外，上海美专还十分重视学生平时学习成绩的陈列，《美术》杂志中介绍上海图画美术学校于"七年（1918年）三月职员会议决每年举行成绩展览会一次。七月举行第一届成绩展览会，所列成绩多至二千数百件"[20]。上海美专多次在校内举办成绩展览会，从陈列作品的质量方面也严格把关，以此来达到学生间的互相观摩，从而促进教学质量的提高。如上海图画美术学校在6月宣布将于该年7月6日至19日举办成绩展览会。这次展览分铅笔画、石膏模型写生、师范各科成绩、水彩画、教职员画稿、函授各科成绩、油画、函授范本陈列八部，共2 290件作品。[21]《美术》杂志中记载了上海图画美术院关于"成绩参考之陈列"的严格规定："学生成绩优良者由教员择优悬置陈列室及各级教室，俾有观摩而资鼓励要以真确为主，其摹写抄袭及不诚实之写生均在屏除之列。"[22]可见，其对于学习绘画的最为根本和核心的标准是"真确"二字，这也是刘海粟关于美术学科教育，特别是基础课学习的基本准则和出发点之一。

除了上海美专以外，各地美术院校都积极举办美术展览会，如1919年间有"神州女校成绩展览会"和"民生女学美术展览会"，前者展出以西洋画和刺绣作品为主。[23]"神州女学于民国八年一月一日假青年会开成绩展览会。会所列西洋画、刺绣画等不下数百件，均甚可观。同时又在殉学堂开游艺会，由该校中高初各级先后分演各种学艺，并请刘海粟君演说美育，洋洋千余言，听者为之感动，是日男女来宾约有千余人，散会已六时矣。"[24]民生女校美术展览会，"本埠法租界贝勒路民生女校自一月五日起至十日止开美术展览会，其第一日来宾二百余人，学界有博文女学等，报界有亚洲日报，画界有著名画家刘海粟诸先生，参观之下颇加赞许云。"[25]另外，苏州美专、国立北平艺术专科学校、中华艺大、杭州国立艺专等学校的成绩展览不断举行。虽然这些展览多以学生习作为主，但通过展览一方面扩大本校的声誉，另一方面则是检验本校的美术教育成果，以促进今后学校美术学科发展与教学的改革。

综上所述，上海美专通过举办美术成绩展览，逐步建立和改革了中国画学科、图案科等的教学，以及促进写生教学的不断深化与完善。其他美术学校也通过美术成绩展览会，把学校艺术教育的成果展示给社会民众，接受各界评判，反过来进一步促进各自学校的美术学科建设与发展。

注释：

[1] 徐昌酩：《上海美术志》，上海书画出版社2004年，第612页。
[2] 徐昌酩：《上海美术志》，上海书画出版社2004年，第616页。
[3] 据《申报》1920年1月1日记载：上海图画美术学校刊出特别启示，称自本年起改名为上海美术学校，并修改学则，设中国画、西洋画、工艺图案、雕塑、高等师范及初级师范六科；后又在《申报》1921年7月1日上刊登：上海美术学校经教务会议决定，自本年7月1日起，遵照教育部部章规定更名为上海美术专门学校.
[4] 徐昌酩：《上海美术志》，上海书画出版社2004年，第619页。
[5] 《申报》，1923年6月16日。
[6] 王震：《二十世纪上海美术年表》，上海书画出版社2005年，第141页。
[7] 《申报》，1925年12月19日。
[8] 《申报》，1929年1月1日。
[9] 《申报》，1929年6月11日。
[10] 《申报》，1929年10月26、27日。
[11] 刘海粟：《参观法总会美术博览会纪略》，《美术（上海）》1919年第二期，第1-4页。
[12] 汪亚尘：《图案教育与工艺的关系》，《美术（上海）》1919年第二卷第二号，第64页。
[13] 《上海美术学校第二届成绩展览会》，《美术（上海）》1919年第二卷第三号，第45页。
[14] 《上海美术学校第二届成绩展览会》，《美术（上海）》1919年第二卷第三号，第46页。
[15] 《上海美术学校第二届成绩展览会》，《美术（上海）》1919年第二卷第三号，第46-47页。
[16] 刘海粟：《画学真诠·第一集·铅笔写生》，商务印书馆1919年，自序。
[17] 刘海粟所倡导的写生是一种美术教学方法的实践运用，在西洋画教学中要在基础阶段进行室内静物与郊外风景写生，随后是石膏写生、人体写生. 中国画教学中以临摹古画入手，但也要进行分科的静物与标本写生，进入高年级后加入美专传统的旅行写生。这样学生可以在提高造型能力的同时，学会关注社会，反映社会现实与时代精神，从而将中国画教学中的临摹、写生、创作有机地结合起来了。顾平对于徐悲鸿所提出的"写生"进行了较为理性与客观的评判，兹录如下：徐悲鸿中国画教育模式的课程内容就是"写生"，无论是基础阶段的素描，还是最后一阶段的专业，均把"写生"作为他的整个教学内容。作为绘画学科，从"艺术家"角度的理解，培养学生的"造型能力"确实极为关键，尤其是学生在

下转124页

关紫兰的家学影响与艺术道路

陈 琴
(华东师范大学艺术研究所,上海,200062)

【摘 要】关紫兰是民国时期第一流的女画家。她艺精貌美,才华横溢,她禀赋独特,不拘一格,她的艺术成长之路得益于三个条件:首先,家学影响,父母广交画友,设计图案给关紫兰带来艺术思想上的启蒙,充足的物质和精神支持是她坚强的后盾;其次,独特的艺术禀赋和勤奋好学的态度也是关紫兰成功的必备条件;最后,陈抱一、丁衍庸、洪野三位人生导师在关紫兰艺术风格形成的道路上也起到举足轻重的作用。

【关键词】关紫兰 家学影响 艺术道路

作者简介:
陈琴(1990—),女,福建光泽人,华东师范大学艺术研究所美术学硕士,现工作于上海市闵行区黄浦一中心世博小学。

一、家学影响

关紫兰(英文名为 Violet Kwan),1903年生,原籍海南,父亲关康爱是有名的官商,主要从事纺织业生意,因父母常年居沪经商,关紫兰自幼便跟随父母生活在上海(图1)。

图1 关紫兰照片

关紫兰能走上艺术这条道路离不开父母无偿的物质支持和精神支持。在民国时期,学习西洋画,首先应当具备丰富的物质条件,关紫兰是幸运的,她恰巧生活在家境富裕的关家。其次,父母开明的思想观念也非常重要,与导师陈抱一相同,关紫兰也是在父亲的支持下开始学习西洋画。父亲不仅在精神上鼓励她学习绘画,而且还真真切切地落实到实际行动上。在发现关紫兰有绘画天赋后,父亲毫不犹豫地将她送到神州女子学校学习西洋画。不仅如此,父亲还在物质上义无反顾地支持她,父母的精神和物质支持为她学习西洋绘画打开了便利的通道,可以说,正是拥有这样坚强的后盾,关紫兰的艺术成长之路才会如此畅通无阻。

除了父母无偿的精神和物质支持之外,关康爱夫妇也是关紫兰走上绘画道路的第一位启蒙老师。因为父母长年从事棉布图案设计,受父母耳濡目染的影响,关紫兰自幼便与绘画有着特殊的缘分。同时,父母棉布的设计图案也成为关紫兰日后创作的源泉。我们在关紫兰众多的绘画作品中不难发现富有装饰性的绘画元素,这些元素很有可能就是关紫兰儿时父母棉布的设计图案,经过岁月的沉淀留在关紫兰头脑中模糊的记忆片段,抑或是关紫兰对父母、对童年的一种特殊的回忆。

在诸多外在因素之中,还有一点也至关重要,虽然关紫兰的父亲并不是有名的画家,但是,关家却是一个热爱艺术并且广交画友的家庭。例如:民国时期著名油画家陈抱一先生也是关家的常客。不仅仅是因为两家同为广州人的缘故,更多的是出于两人志同道合的人生理想。正是因为父亲广交画友,让年幼的关紫兰自小就有机会与陈抱一这样的油画大家接触,并结下了终身的情谊,能够常常得到陈抱一的

指点。对关紫兰而言，她的绘画起点已经比同龄人高出了许多。

二、关紫兰的艺术道路

关紫兰是幸运的，她的幸运来自父母为她提供的物质保障和精神支撑。然而，我认为关紫兰之所以能够成为一名优秀的画家还取决于她自身独特的绘画禀赋和勤奋好学的态度。当然，这种天赋不仅来自于父母优良的艺术遗传基因，更为重要的是后天的艺术修养。艺术修养一部分得益于学校的教育、导师的教导、朋友的熏陶，更多的是关紫兰自身对艺术的悟性和勤奋好学的学习状态。

无论是在神州女校，还是在中华艺大，关紫兰对于绘画的浓厚兴趣从未停止过。她是聪明的。1926年，朱应鹏在参观沈周女学绘画展览会后，书文赞扬道："各学生中似乎关紫兰女士最为聪明，伊的人体素描简直达到了成熟的地位……"[1]导师陈抱一在参观关紫兰的个展后也表扬其作品的种种优点，"纯全的表现"[2]、"美妙的音韵"[3]和自发的感染力，就连陈抱一也发出了"今后成长到如何地步，则非我现在可能预量""没有不能从这些作品上感到其有发展着的潜力"[4]。她也是勤奋的。1930年，苏灵在参观上海艺专成绩展后，认为"关紫兰女士不断的努力是获取她没有止境的成功，这次她有几幅近作是显然显示给予我们对于她努力的进程上的新的感觉。"[5]由此可见，关紫兰对于艺术既是聪明的，富有天赋的，又是勤奋的，敏而好学的。因此，当关紫兰从中华艺大毕业之时，被评为优等毕业生也是对她绘画天赋和勤奋的最好佐证。从中华艺大毕业后的关紫兰本想赴法深造，这一想法也得到家人的支持，但是恩师陈抱一却认为学习西方艺术，不必远赴法国，到邻国日本学习也能学到洋画的真谛。于是，从中华艺大毕业后，关紫兰于1927年7月，东渡日本求学，入东京文化学院美术部，继续学习西洋艺术。三年后关紫兰学成归来，在陈抱一创办的唏阳美术学校任教，同年举办个展，这次个展取得了巨大的成功，也让关紫兰迅速跻身中国第一流女画家的行列。这样的成绩离不开关紫兰努力的付出，为了更加直观地感受关紫兰绘画上的天赋与勤奋，现将关紫兰的个展及联展统计成表格，展示如下（表1）：

表1 民国时期关紫兰参展汇总表

时间	展览性质	地点	主要作品
1927年6月	毕业展	神州女子学校	《菊花》《花初夏》《芍药》《玫瑰》
1927年8月10—12日	个展	日本神户市丁山手通四丁目县会议事堂开会	《孔雀扇》《西湖一角》《水仙花》《持扇之女》《西湖》等
1927年秋	日本《二科会》		《水仙花》
1927年9月10—12日	联合展览会	德储蓄会	《少女》《静物》
1930年6月14日	个展	上海市静安寺路华安保险公司八楼	《执扇之裸女》《葡萄》《L女士像》《湖畔》《曼陀铃》《三潭印月》《绿衣少女》等六十余幅作品
1931年4月25日—5月3日	晨光艺术会第五届展览会（联展）		《肖像》《自画像》《少女》《静物》《花》
1931年6月25日—7月1日	上海艺术专科学校绘画展览会（联展）	上海江湾路天通庵车站上海艺专校内	《静物》
1941年6月16日	现代绘画展览（联展）	上海大新公司	《慈姑花》《风景》

以上是笔者通过对民国时期关紫兰个展及联展的相关文献材料的收集、整理而成的关于关紫兰民国时期参与的个展和联合展览会。从频繁参展及丰富的展览可以看出，关紫兰是一位十分勤奋努力的画家，正如周今在《星期文艺》里所总结的一样："在我们的女画家中关紫兰女士是努力的一个。"[6]的确如此，关紫兰确实用行动证明了自己。她勤奋、踏实的学习态度也得到同行及评论家的一致认可。当然，不仅仅是她的勤奋、踏实让人铭记，更为重要是她独树一帜的绘画风格，而提到关紫兰独具个性的风格，就不得不提在她成长之路上一路提点、引导的三位人生导师，陈抱一、丁衍庸、洪野。

（一）陈抱一与关紫兰的艺术缘

陈抱一是中国油画艺术的先驱者之一，早期海派油画的开拓者和主将，在油画创作、西洋画教育及绘画理论等诸多方面均颇有建树。由于关紫兰父亲早年与陈抱一先生多有来往，陈抱一又是关家的常客，所以，关紫兰与陈抱一先生很早就相识了，虽然两人相差十几岁，但是，由于关紫兰对艺术有特殊的天赋，陈抱一又是一个爱才之人，所以，关紫兰顺理成章地成为了陈抱一先生的学生。从早年的合影不难发现两人经常在一起探索绘画（图2）。

陈抱一与关紫兰的艺术缘非同寻常，两人亦师亦友，志同道合，这种缘分是最纯洁、最美好的师生之情：都是粤籍居沪身份，极具艺术才华，同样出身富贵，年轻时两度留学日本，深受中日两国文化的熏陶，都与日本著名画家有岛生马、中川纪元过从甚密，都热衷于现代绘画艺术，都有志于中国油画事业的开拓与发展，都对艺术抱有纯粹、虔诚的心，都在对油画进行改革、创新，走中西融合的发展道路。

从诸多相同中，笔者看到陈抱一对关紫兰慷慨无私的指导和帮助，这种帮助已经超越了师生之间的感情，上升为一种亲情。下面我想主要谈谈陈抱一对关紫兰绘画艺术上的指导主要体现在哪些方面：

第一，夯实写实基础。

陈抱一的绘画作品大多具有深厚的写实功底，因此，在教育关紫兰这代学生时，也十分注重对写实的训练。陈抱一认为实习油画之前，至少要有几年的素描学习基础，学习素描对于油画创作而言是至关重要的，从陈抱一的文章中可以看出其对写实基础的重视，因为他清楚地知道如果对绘画太过着急，结果只会事倍功半，唯有夯实写实基础，才是油画创作的必经之路。

陈抱一是这样说的，也是这样实践的，更是这样教育关紫兰的。1926年8月，关紫兰聆听了陈抱一在晨光艺术会发起的文艺讲演会《写实与美》，这次讲演给关紫兰带来了很深的触动，尤其是陈抱一在讲演中谈到的一个生动的例子，清晰地解释了何为写实之美，为了更加具体地解释，现将实例呈现如下：

譬如甲、乙两个画家同时对着几个苹果来写生，结果看两个人的画，两个都描写得极正确的，但是虽然正确，还有不同的地方……为什么被甲描写出来就能表现出特别的美丽，乙所绘的只是说明苹果的形状与颜色，此外更不能使

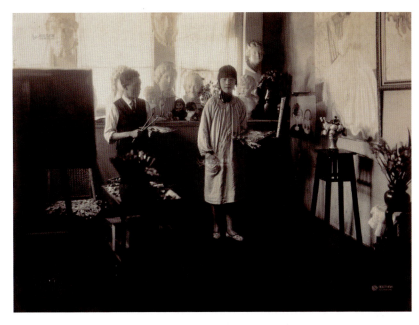

图2　陈抱一、关紫兰在画室合影

我感到什么兴趣……

由上可知，陈抱一对关紫兰的指导，不仅是具体的绘画技巧上的指导，更多的是理论上的指导，而且陈抱一往往能够采用简单易懂的事例来阐释他的理论思想。陈抱一眼中的写实，并非仅仅是物形正确，即颜色和形状的描绘，而是物象自身所透露出来的特别的美，这种美应该是能够透露出物象的生命，这才是陈抱一眼中真正的写实。

正是经过陈抱一悉心的指导，关紫兰对于写实基本功的训练尤为用心。从民国时期画家和评论家的评价中可以大致了解到关紫兰当时的写实水平。1926 年，朱应鹏在参观当时关紫兰就读的沈周女校的评价中可窥见一二，"各学生中似乎关紫兰女士最为聪明，伊的人体素描简直达到了成熟的地位"[7]。同年 6 月，吻父在看过关紫兰的作品后认为"有几位青年的同志们已渐渐努力与创作上……关紫兰女士之素描……都是很有思想或富有情绪的作品"[8]。

第二，融入印象、野兽风格。

除了部分写实风格的作品之外，受印象派、野兽派风格的影响，陈抱一也有不少带有印象风、野兽风的现代绘画作品。现代主义风格的作品主要是在留学日本期间受导师藤岛武二的直接影响而产生的，这一风格作品的主要特色是：色彩艳丽，笔力沉厚。能够反映这一风格的代表作主要有 1928 年创作的《陈夫人像》（图 3）、1930 年创作的《关紫兰像》（图 4）等等，从关紫兰这一时期创作的作品来看，关紫兰的作品与陈抱一有许多相似之处，对于尚未留日的关紫兰而言，陈抱一毫无疑问是这一时期关紫兰学习野兽派风格的指导老师。

与陈抱一的野兽派风格相比，关紫兰的野兽派风格更加突出，个性也更加鲜明。这种更加突出、鲜明的特点主要体现在关紫兰对于色彩的运用更加大胆，笔触也更为豪放。通过对比两者的作品，笔者发现陈抱一的作品，色彩更加沉着、清丽，相较而言笔触也更为细腻，虽然是偏野兽派作风，但是也含有较深的写实意味。而关紫兰的作品，野兽风更浓郁些，善用红、蓝、绿等原色，尤其喜欢采用大块绿色作为背景，笔到之处，痕迹清晰。如果将陈抱一的《陈夫人像》与关紫兰的《少女像》进行对比，可以发现，关紫兰的《少女像》（图 5）用色更加大胆、艳丽。以人物脸部的腮红为例，关紫兰的《少女像》脸部色彩红艳，与周围洁白的肤色形成明显的反差[9]，引人注目，相反，陈抱一的《陈夫人像》脸部用色清淡，色彩过渡也较为自然，与周围肤色较为接近。

通过对作品比较，笔者发现关紫兰虽然长期跟随陈抱一学习西洋画，但是，她的学习并不是一味地模仿，她是根据自身的个性特点有选择地学习，最

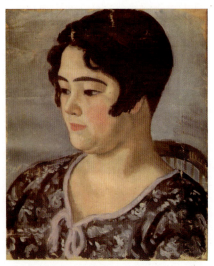

图 3　陈夫人像　陈抱一作

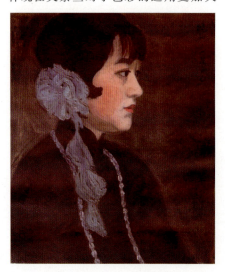

图 4　关紫兰像　陈抱一作

图 5　少女像　关紫兰作

终形成自己独特的艺术风格。

（二）洪野对关紫兰绘画风格的影响

洪野[10]对关紫兰的影响虽然不似陈抱一那般深厚，但是关紫兰早年在神州女学求学期间，正是受到洪野先生的影响，可以说，洪野先生也是关紫兰的绘画启蒙老师之一。从风格上来说，洪野对关紫兰绘画风格的影响主要体现在两方面：

第一，粗犷的线条，关紫兰的线条不似陈抱一那般纤细、柔媚，而是带有男性般宏伟的气势，这种气势就来自于启蒙老师——洪野的影响。洪野虽然没有留学的背景，但是他通过购买西方画册等渠道不断地学习西洋画。他对艺术始终抱着执着、热忱的心，这样孜孜不倦的对艺术不断追求的态度也深深影响着关紫兰的一生。

第二，中西融合的探索，洪野先生在学习西洋画的同时并没有放弃中国画的改良，他紧跟时代的步伐，将西洋画技巧运用到中国画艺中，努力创造别开生面的中国现代油画。他的这种探索精神也深深感染着关紫兰，从关紫兰后来的作品中也能看到她为中国油画所作的尝试正是对导师洪野先生一生所追求的人生理想的继承。

（三）丁衍庸对关紫兰绘画风格的指导

丁衍庸[11]在当时的西画界树立其独特的风格面貌，作品风格深受野兽派影响，色彩绚艳，线条简练，有"东方马蒂斯"之称。据文献记载，关紫兰"为画师丁衍庸先生入室弟子，卒业后东渡扶桑，努力精研，艺益孟晋，然一本师承，故尽得丁先生之神髓，且画法作风，笔触色调，亦绝似丁作"[12]。笔者通过对比二人的作品发现丁衍庸对关紫兰绘画风格的影响主要体现在以下两方面：

第一，色彩绚艳，秉承野兽派对色彩的大胆运用，丁衍庸的作品，用色也极为大胆、艳丽，善用红、绿、蓝等原色，带给人极大的视觉冲击力。关紫兰在作品中也继承导师丁衍庸的这一特色，用色艳丽，毫无忌惮，让观者不经感叹其"画法作风，绝似丁作"[13]。

第二，线条简练，只要欣赏过丁氏作品，大概都能得出这样的结论。他的《人物》用笔极简，寥寥数笔就将人物的个性特点展露无遗，他的《三鱼图》线条极简，色彩却极为丰富，三条鱼大小、造型、色彩迥异，两条鱼白眼相向，让人不禁想到清代画家朱耷的鱼鸟图。这样极度简括的线条表现，无怪乎当时的评论家发出"丁衍庸君的西画超出于国内洋画界特有的风格"的感叹。这样大胆的风格在写实风盛行的年代无疑是人们眼中的"另类"，更是为大多数人难以接受。然而，丁氏并没有因为别人的不会欣赏而改变画风，相反，他将这股野兽风教授给了关紫兰等一批敢于向大众审美挑战的现代主义画家，为中国油画的现代化吹进一股清风。他是中国油画的"反叛者"，无愧于"东方马蒂斯"这一称号。

综上所述，关紫兰之所以能够成为民国时期第一流的女画家，首先离不开家学影响，离不开父母义无反顾的物质和精神支持；其次，特殊的艺术禀赋和勤奋好学的态度也是关紫兰成功的必备条件；最后，三位人生导师也对关紫兰的艺术成长道路起到举足轻重的作用。

注释：

[1] 朱应鹏. 参观神州女学绘画展览会后. 申报·艺术界. 1926年6月16日.

[2] 陈抱一. 关紫兰女士个展时的感想. 申报·艺术界. 1930年6月15日.

[3] 同上.

[4] 同上.

[5] 苏灵. 上海艺专成绩展. 申报·艺术界. 1930年12月16日.

[6] 周今. 中国新画家——关紫兰. 星期文艺. 1931年，第9期.

[7] 朱应鹏. 参观神州女学绘画展览会后. 申报·艺术界. 1926年6月16日.

[8] 吻欠. 最近各画展的概观. 申报·艺术界. 1926年6月19日.

[9] 同上.

[10] 洪野（约1886—1932）：又名洪禹仇，安徽省歙县人，家贫，早年投身行伍。好学，尤爱绘画，自习不缀。其后画艺渐精，乃至上海，与画家刘海粟等游，吸取西洋画家技巧，融入传统中国画艺中。善用毛笔宣纸，作大幅人物画，线条粗犷，主题鲜明，具有独特风格。在上海图画美术专科学校任教期间，特别重视野外旅行写生。民国十三年（1924年）兼任松江景贤女中美术教师。1927年"四一二"政变后，移居松江城内，就任松江县立中学美术教师。

[11] 丁衍庸（1902—1978）：字叔旦，号肖虎、丁虎，广州茂名人。1920年自费赴日留学，翌年考入东京美术学校，于人体素描、景物、风景，无不精通。1925年毕业返国，曾参与创办了上海立达学园、中华艺术大学，并任教于神州女子学校艺术科、广州美专、上海新华艺专、重庆国立艺专。1949年移居香港，改名丁鸿。有"东方马蒂斯"之称。兼善中国画，花鸟取朱耷、徐渭、金农，新颖活跃纯真，自成一格。山水画能明快豪放，人物画也饶有情趣。亦工草书。

[12] 蒙胥. 参观关女士个人画展记. 申报·艺术界. 1930年6月20日.

[13] 同上.

（胡光华审稿）

江西瓷业公司是不是"最后的官窑"？

詹伟鸿

（景德镇陶瓷大学，江西景德镇，333403）

【摘 要】江西瓷业公司创办过程曲折复杂，并与清廷有千丝万缕的联系。学界现有研究认为江西瓷业公司是清御窑厂的延续与变更，光绪末年至宣统时期的清宫瓷器是江西瓷业公司产品。本文利用新发现相关文献、档案，结合史料和实物分析，推出光绪末年至宣统元年七月前的清宫旧藏瓷器仍在原御窑厂生产，御窑厂具体采用的是"工匠用则招之来，不用令之去"和"官搭民烧"的方法制作。御窑厂这种简单灵活生产瓷器的方法极有可能一直延续到清廷垮台，换言之，江西瓷业公司未必是"最后的官窑"。

【关键词】江西瓷业公司 御窑厂 瓷器 商办

作者简介：
詹伟鸿（1982—），男，江西婺源人，景德镇陶瓷大学思政部，讲师，复旦大学历史系访问学者。主要研究方向：中国近现代史、景德镇瓷业史。

江西瓷业公司[1]以"最后的官窑"闻名于世，但该公司创办过程曲折，其漫长的创办过程至今仍很少有人能说清楚。[2]因江西瓷业公司与清廷有千丝万缕的联系，力图厘清江西瓷业公司与清末御窑厂的关系则是学界努力寻求突破的一个重要方向。两者究竟是怎样的关系？江西瓷业公司成立后是不是完全取代了原来的清御窑厂？清宫旧藏光绪末年至宣统年间的瓷器是否确系江西瓷业公司出品？囿于史料和相关实物的双重缺乏，加之江西瓷业公司本身创办过程的曲折复杂，这些问题至今仍像迷雾一样笼罩在学界。

现有研究结合史料和实物对两者关系作出了初步论断，[3]但仍有许多不足。本文利用新发现的清末民初报刊、时人著述有关江西瓷业公司文献及江西省档案馆档案，结合史料及实物分析，力图进一步厘清江西瓷业公司与清御窑厂的关系，不妥之处，请各位方家不吝指教。

一、有关江西瓷业公司与清代御窑厂关系的几条新发现史料及分析

光绪三十三年初，江西瓷业公司向清廷农工商部申请，将原来官商合办瓷器公司改为商办，并定名为"商办江西瓷业有限公司"。在同年清廷农工商部主办的《商务官报》第八期刊有一份江西瓷业公司发起人兼大股东瑞澂撰写的《商办江西瓷业有限公司章程并缘起》的专件，该文简述了商办江西瓷业公司创办前的历程及"前领浔关兼督窑厂"的瑞澂为什么要担任瓷业公司发起人的原因，文中还详述了瓷业公司各项《章程》，其中《章程》第五章"制造处"规定：

本公司制造处，暂拟设立江西景德镇，即用官办原有房屋，如坯房、画室、客厅、账房已成者，只好悉仍其旧，……其未建造者，如陈列所、材料所，亟当自行添设，其从前建造费用，当由本公司与原办事人磋商，从减认缴归公；至本公司租用之地，每年应交租银六十元，悉照原议兑付。[4]

同年第二十九期《商务官报》刊有一份瓷业公司经理康达撰写的《瓷业总理致发起人及各股东说略》的文章，文中叙述了在景德镇开办瓷业公司的种种困难，其中困难之一即"公司原有之坯房、窑屋窄不敷用。此间地狭人稠，其密如鲫，环公司前后左右无一隙地"。[5] 康达本想迁移办厂，但再三考虑，并与公司同仁商量后，决定还是采取现在与将来两层办法，"现在办法就景德镇现买之屋，暂用旧法开办"，文中还叙述了他购买原官办厂基房屋花费较多的情况："目下购买此屋，合修理添置及一切杂用，综计大较，为数不赀。"[6] 总而言之，按照瓷业公司大股东瑞澂和经理康达的说法，商办江西瓷业公司位于御窑厂的地基和厂房是从原官商合办瓷器公司花钱买得的。

但另一方面，按照光绪三十三年四月两江总督端方在《奏改江西瓷业公司

为商办》的奏折记载,则是"既而景德镇之官窑亦归该公司经营,于是以景德官窑为总厂,鄱阳官窑为分厂"。[7] 按端方的说法,有学者认为,江西瓷业公司位于御窑厂的地基和厂房不存在所谓购买问题,是原官商合办瓷器公司完全给予了新成立的商办江西瓷业公司,或者是地基厂房作为官股入股了新成立的商办江西瓷业公司,并认为清政府以御窑厂入股商办江西瓷业公司的做法,是清廷受现代资本主义经济政策与制度冲击,变更封建官府经济实体,筹集资金入股新式瓷业公司的体现,江西瓷业公司实质就是清御窑厂的延续和变更。[8]

那实际情况是怎样的呢?江西瓷业公司位于御窑厂的总厂地基和房屋究竟是购买得到的,还是原来官商合办瓷器公司赠与的呢?抑或是清政府以土地房屋入股方式获得的呢?

江西档案馆馆藏一份20世纪30年代时任瓷业公司经理康国镇[9]撰写的《为据江西瓷业公司略陈经过情形恳准据情呈转以为营业由》的档案,讲述了康达在商办江西瓷业公司开办之初,在赣藩司沈爱苍、劝业道傅春官见证下,花二万元买到原官商合办瓷器公司所建房屋及基地的情形。文中叙述道:

因闻[原官商合办]公司有年租六十元之议,亦欲援照认租,而孙延林则谓此地与房皆其借用湖北善后局之款购买,既经停办,欲脱离关系,则须清还善后局之款,力劝本公司出资二万将其基地围墙办公厅一概顶受。国镇之父[康达]遂与之同到南昌,向沈藩司爱苍及傅劝业道春官讨论,亦皆以孙延林之言为然,公司因系需要,不得不筹出二万元交与沈方伯转付孙延林清理湖北善后局之债。交款之时,傅劝业道亦在场,乃由劝业道属移知接收。[10]

从该档案可以看出,商办江西瓷业公司基地厂房是从原官商合办瓷器公司总办孙延林手中花二万元买来的,原官商合办瓷器公司的基地和房屋不是赠与也不是以固定资产作为官股入股方式转让给商办江西瓷业公司。值得指出的是,从现存相关文献、档案来看,原官商合办瓷器公司的确只是占据了御窑厂位于珠山北面和东面的一部分,江西瓷业公司也只是购买到了这一部分地基和房屋,并非全部御窑厂都划归或出售给了商办江西瓷业公司。有两份史料可以佐证这一点。

一是叶喆民先生上世纪80年代曾在景德镇发现两件光绪末年御窑厂出租的契约,其文如下:

1. 光绪贰拾三年正月初贰日立暂租字人干昌局

立暂租字人都昌县罗时是今托中保租到:

御窑厂文昌宫福德社内有店屋壹间,土各坐落东辕门首,坐北向南,东至已墙为界,西至已墙为界,南至官街出路为界,北至已墙为界。当日断定每年交租银拾贰零肆钱正。其银按于三节前交清,不得短少拖欠分厘。如有短少拖欠,任凭屋东追租、退业另租无阻。亦不得迟延玩误,以物霸占等情。恐口无凭,立暂租字为据。(保长茂林花押)

2. 立暂租字人咸宁县干昌局今托中保租到:

御窑厂文昌宫福德祠祀下房屋壹座,坐落五图保厂前真武殿内堂壹间,内房两间半,坐西朝东,其租店装修房东自理。其租□拾捌仟文,当日三面言定,三节前交清不得拖欠。如有拖欠,任凭房东追租、退业另租无阻。恐口无凭,立暂租字人存据。(花押)[11]

另一份资料是一份口述史资料。原景德镇政协文史办主任陈海澄对曾在江西瓷业公司担任过技师的杨庭辉之子杨瑞开作过口述史资料收集,据时年90多岁的杨瑞开回忆清末民初御窑厂的情景说:

御窑厂面积很大,南至公关岭(今珠山中路),东至后山亭(今中华北路),西至毕家上弄和东司岭,北至彭家上弄,占地有数十公顷……江西瓷业公司占据御窑厂北部,公司大门开在彭家上弄弄口,坐西朝东,面对后山大亭,八字门头两侧,饰有松鹤、虎形图案,门楣书"奏办江西瓷业公司"……后门以西折南,是鳞次栉比的坯房群和南窑、北窑。(图1)[12]

这两份资料如果单独一份拿出来,可能还值得怀疑。笔者开始也很难想象,清廷在位时期的清末御窑厂怎么会沦落到出租的境地?但仔细想来,放在当时实际来看,确也有这种可能。瓷业的发展总是与国运的兴衰紧密相连,康雍乾时期,国家强盛安定,瓷业发展到鼎盛。道光以后,国家开始走下坡路,瓷业的发展总体上也趋于衰落。 道光皇

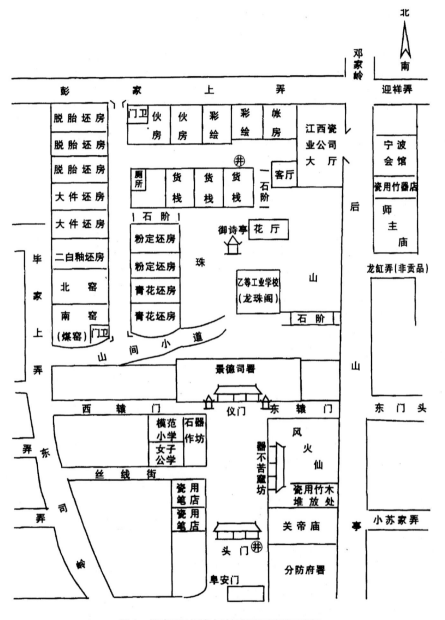

图1 杨瑞开回忆清末民初御窑厂遗址示意图

帝晚年甚至有废除御窑厂的想法：

[道光]二十九年闰四月甲戌，江西九江关监督士魁奏制造圆琢瓷器名目件数，得旨：勾除者十六项，自本年永停烧造。此册发往九江关监督衙门，作为交代，从前按节令按花文（纹）之部例再不能除些，些小事尚然如是，可恨可恶之至，总之，有用之物不嫌多，繁文世俗必当力屏初（除），不再数十种瓷器也。[13]

到了晚清，国家内忧外患，政权都处在风雨飘摇当中，清廷统治者对于瓷器这类"玩物"自然无暇顾及太多，连一向穷奢极欲的慈禧也表面上做得像有所收敛的样子，让光绪帝传谕内阁，七十大寿不准铺张。"当此时局多艰，财用匮乏，本年万寿庆典，业经降旨不准铺张，所有传办瓷器，着即停止。"[14] 同年《清史稿》中也有"秋七月，乙未，停九江进瓷器"的记载。[15]

综合上述两份地契和口述史资料，可以得出这样的结论：甲午战后，清廷财政赤字严重，国库入不敷出。烧造宫廷瓷器的御窑厂部分厂房已经开始沦落到出租的境地。光绪二十九年由柯逢时请旨创办，孙延林任总办的官商合办瓷器公司只是在御窑厂北面珠山脚下部分规划了土地，盖起了厂房。光绪三十三年端方奏折中"既而景德镇之官窑亦归该公司经营"所指的"官窑"仅是孙延林那半途而废的官商合办瓷器公司。商办江西瓷业公司是购买到了那半途而废官办瓷器公司的地基和厂房，而不是官方赠与或以固定资产入股方式所得。换言之，从形式来看，商办江西瓷业公司除了基地和厂房在原御窑厂北部外，与御窑厂并没有直接关系。这种情况才能使我们更好理解为什么御窑厂占地数十公顷，而瓷业公司经理康达在《瓷业总理致发起人及各股东说略》中还不断抱怨"公司原有之坯房、窑屋窄不敷用，此间地狭人稠，其密如鲫"的真正

原因了。

那么从实质来说,江西瓷业公司是否曾经行使过类似于御窑厂的功能,为清廷生产过瓷器呢?

查阅清档,从光绪三十三年至宣统三年,每年清廷都有大量九江关负责报送的瓷器。据《清宫瓷器档案全集》统计,光绪三十三年至宣统元年,每年进大运瓷器琢器80件、圆器1 204件,大运备用瓷器琢器8件、圆器238件。另外,光绪三十三年进传办瓷器1 684件并传办备用瓷器13件,光绪三十四年未见记载。[16]关于清宫旧藏,光绪末期瓷器不论,仅宣统款瓷器就有近万件。[17]

总而言之,从史料和现有清宫故藏两方面来看,光绪末期及宣统朝,有大量由九江关送入宫中的宫廷瓷器。问题的关键在于这些瓷器是谁生产的呢?究竟是原来的清御窑厂烧造的还是新成立的江西瓷业公司所为?对此,有学者认为,自光绪二十九年,至少从光绪三十三年始,至清廷灭亡,此时段的清宫瓷器是江西瓷业公司生产的。[18]其理由主要有两方面:一是官方史料有证据——光绪二十九年,柯逢时上奏成立江西瓷业公司。光绪三十三年,端方奏折中有"既而景德镇之官窑亦归该公司经营"的记述。二是实物对比分析清宫旧藏宣统年款瓷器与江西瓷业公司商品瓷的款识,发现具有一致性。故宫博物院古陶瓷研究员王光尧判定,宣统御窑瓷器上的楷书款识在识款方式上除清代御窑瓷器所见传统的六字两行的"大清宣统年制"款外(图2、图3),又开始流行六字三行无圈框的"大清宣统年制"楷书款(图4、图5),而这种六字三行无圈框的楷书款在同治光绪时期的御窑瓷器上几乎不见,可谓无上源,但在江西瓷业公司所产商品瓷上所署的"江西瓷业公司"六字楷书款,也以三行无圈框者最常见,二者间的这种一致性或即正是产品出自同一生产单位的表现。[19]

对于上述的推断,笔者认为不妥。笔者认为得出上述推断的两方面理由都有问题。第一,史料方面:之所以得出上述的判断,原因在于对江西瓷业公司史料掌握还不全面,对于江西瓷业公司曲折创办过程,没有完全理清。很显然,光绪三十三年前,江西瓷业公司虽历经多任大员兴办,但终未实质建立起来,因而实际上不可能为清廷大规模生产瓷器(虽有机器制瓷样品);光绪三十三年,江西瓷业公司建立起来后,仅凭端方奏折中"既而景德镇之官窑亦归该公司经营"的论述就推断御窑厂并入瓷业公司,此后的清廷瓷器就由瓷业公司生产,这与本文前面论述显然也是不符合的。第二,从实物的对比来看,很难说清宫旧藏宣统年款瓷器与江西瓷业公司商品瓷存在多大的一致性。复旦大学文博系刘朝辉教授及笔者认为,同治光绪时期的御窑瓷器确实极少出现六字三行无圈框的楷书款,但江西瓷业公司早期带纪年产品所署底款,多为六字带圈三行楷书款(图6、图7),且从楷书字体字形辨认,其样式也很难说与清宫旧藏宣统瓷器相同。

图2 "大清宣统年制"青花松竹梅纹碗　　图3 "大清宣统年制"青花松竹梅纹碗底款　　图4 "大清宣统年制"粉彩花卉纹碗　　图5 "大清宣统年制"粉彩花卉纹碗底款

图片来自王光尧《清代御窑厂的建立与终结》

图6　粉彩印花莲荷纹碗（1910年）　图片采自赖大益著《晚清民国瓷器——江西瓷业公司》

图7　粉彩松鹤富贵纹盒（1913年）　图片采自赖大益著《晚清民国瓷器——江西瓷业公司》

与此相反，笔者新发现的几处相关史料能证实既有成果中上述推断的错误。至少笔者可以这样推断，光绪末年至宣统元年七月以前的清宫旧藏瓷器不是瓷业公司出品。[20]

虽然甲午战后，晚清处在内忧外患当中，国家财政匮乏，慈禧为顺应民意，表面装作节俭，"传办瓷器，着即停止"，但实际御窑厂瓷器的生产并未真正中断。《申报》1904年8月28日刊有瑞澂去御窑厂查看上用瓷器生产情况的报道："江西广饶九南兵备道兼管窑厂事瑞莘儒观察于本月初九日乘长龙船往景德镇查阅御要，监制上用瓷器。"[21]《申报》1906年12月27日刊有九江所解贡瓷由津运京因火车烟筒炸裂将贡瓷焚毁的报道。"贡瓷由津运京计装二车，行至黄村迤北，适逢狂风大作，逆风前进，火车头烟筒内冒出浓烟，火星风落瓷桶，致兆焚如，当时呼救，人力难施，幸保住一半仅烧毁二十墩（桶）。"[22]甚至到了1907年8月，《申报》还刊有时任江西按察使瑞良派人去景德镇查看大运传单生产制作情况的报道。赴御窑厂察看官员禀覆文中有当时御窑厂大运传单生产情况的叙述：

职道抵镇后即借寓御器厂，该厂内

各工作所制大运传单各件逐一察看要皆，陈陈相因无多佳品，厂作分十三行，凡制一器如练泥做胎画稿染色吹釉等类各有专责，□器圆器平器琢器各有专门，既毕，工送各民窑分烧，占其中位，仍按规付价，所有该厂工匠用则招之来，不用令之去，各就范围，无居奇抗之风，其规制之长如此。然而优者勿赏，劣者勿罚，无所激劝故无有进步，此其一短也。[23]

与此报道相呼应的是，到了宣统元年六月的《景德镇商务总会己酉春夏二季报告书》中仍有御窑厂"非时选调各户紧要工人大碍民窑生计事"及付给民窑承烧户柴价过低的记载：

又陶庆会[24]值年[25]等节略，为烧窑户承烧御窑厂瓷器仍照数十年前价码给发柴价，现值柴薪飞涨，承烧之户难认亏累，向系摊归烧户八十余家公认弥补，近来派费岁有增加，异常苦累，恳会移请。关道饬该厂司事酌增柴价以免差累事，公议应由窑业会员调查每年派累实在数目并窑厂发价，究较民窑短给若干，以凭核夺办理。[26]

从这些史料来看，清朝末年，虽然清廷处在内忧外患之中，慈禧曾下令"传办瓷器，着即停止"，御窑厂部分出租，但实际御窑厂生产并未停止，此时段清宫瓷器仍是江西巡抚或九江关监督按照清廷旨意在原御窑厂生产，具体采用的是"工匠用则招之来，不用令之去"和"官搭民烧"的方法制作。这种御窑厂制作瓷器的方法简单灵活，工匠相对来去自由，也无需要占用很大的场地。平时御窑厂闲置和部分出租，接到清廷瓷器生产任务时，临时组织民窑工匠制作，然后"官搭民烧"。从上述资料看，御窑厂这种瓷器生产的方法至少延续到宣统元年六月。笔者推断御窑厂这种简单灵活的瓷器制造方法有可能一直延续到清廷垮台，换言之，清宫旧藏大量光绪末年至宣统年间的瓷器极有可能是御窑厂一直采用这种方法生产的，而非江西瓷业公司所为。

二、仍然有待争议的地方

但实事求是地说，从目前资料和实物看，尚不能完全排除宣统元年七月以后瓷业公司有为清廷生产瓷器的可能。其原因主要有两个方面：

1. 宣统元年《景德镇商务总会己酉秋冬二季报告书》中有江西瓷业公司为清农工商部生产商品陈列瓷器的记录。在景德镇商务总会宣统元年秋冬两季报告书中有如下记叙：

七月初七日，星期常会。宣布农工商部劄催各商会解送陈列所物品文，公议由会提选瓷业公司暨□窑厂上品瓷器送部陈列。[27]

有意思的是，《景德镇商务总会己酉秋冬二季报告书》这段文本中"公议由会提选瓷业公司暨"之后没有按照古代文书避讳要求重起一行，顶格写"御"字，而是在"窑厂"前面紧接着故意留有一空格。分析清代文献中有关御窑厂的记载，有"御窑厂""御器厂""窑厂""厂"等称谓。联系此处上下文及古代文书避讳制度看，此处的"□窑厂"应该就是指御窑厂。从中可以看出，由康达担任会长的景德镇商务总会报告书中，直接把江西瓷业公司与御窑厂同等并列，并确实在为清廷农工商部烧造商品瓷。

2. 从江西瓷业公司的性质分析。从瓷业公司八位发起人的身份看，其中不少是清廷握有实权的官员，主要发起人兼大股东瑞澂更是满洲正黄旗权倾一方的清廷大员，他还曾经担任过江西广饶九南兵备道兼管窑厂事。从历届巡抚创办瓷器公司奏折和商办瓷业公司《章程》《缘起和附说》《办事章程》等文献可以看出，江西瓷业公司的使命不但要成为引领当时瓷业发展的模范工厂，更要有类似原御窑厂兼管瓷业和景德镇地方事务的职责。宣统二年，江西瓷业公司资金困难，不能周转的时候，在瑞澂的请求下，赣抚冯汝骙还拨银二万两予以救济。这些说明，商办江西瓷业有限公司虽名义上为"商办"，但实际与清廷仍有千丝万缕的联系。

从上述二点看来，笔者认为宣统元年七月以后，不排除有江西瓷业公司为清廷烧造瓷器的可能。但笔者认为这仅仅只是一种推断，到目前为止，尚无直接有力证据证实这一点。

三、结语

江西瓷业公司是清末瓷业发展的一个重要典型，其创办历程曲折漫长。光绪二十九年，江西巡抚柯逢时奏请成立官商合办景德镇瓷器公司。光绪三十三年，原官商合办瓷器公司改归商办，成立商办江西瓷业有限公司。光绪三十四年五月，商办江西瓷业公司正式开工，设总厂于清代御窑厂。

虽然江西瓷业公司的创办与清廷有千丝万缕的联系，创建后设总厂于清代御窑厂，但不能由此简单地推断，宣统年间的宫廷瓷器都由江西瓷业公司生产。更不能片面地认为自光绪二十九年柯逢时上奏官商合办景德镇瓷器公司，并实际派孙延林开办以后，清廷的瓷器都由江西瓷业公司生产。自光绪二十九年柯逢时上奏创建瓷器公司到宣统元年七月以前，虽然清廷处在内忧外患之中，慈禧曾下令"传办瓷器，着即停止"，御窑厂已有部分出租，江西瓷业公司总厂建立在清御窑厂，但实际御窑厂生产并未停止，此时段清宫瓷器仍是江西巡抚或九江关监督按照清廷旨意在原御窑厂生产，具体采用的是"工匠用则招之来，不用令之去"和"官搭民烧"的方法制作。御窑厂这种瓷器生产的方法一直延续到宣统元年六月并极有可能延续到清廷垮台。瓷业公司建立起来后，其设在御窑厂的厂基和房屋是从原官商合办瓷器公司买得，而且仅仅占有珠山脚下一部分。从形式来看，公司性质自始至终为商办性质，并未完全取代清御窑厂。换言之，称江西瓷业公司为"最后的官窑"，笔者认为有些言过其实。但另一方面，从目前相关文献和现存实物分析，尚不能完全排除自宣统元年七月以后商办江西瓷业公司为清廷生产瓷器的可能。

（复旦大学文博系刘朝晖教授对本文写作提出宝贵建议，特此感谢！）

注释：

[1] 江西瓷业公司创办历时5年之久，历经多任大员兴办，创办形式历经官商合办、官办、商办三个阶段。1907年最终创办完成的江西瓷业公司全称应为"商办江西瓷业有限公司"，但各类文献包括瓷业公司自身撰写文本一般都写为"江西瓷业公司或瓷业公司"，本文遵从约定俗成习惯，缩写为"江西瓷业公司或瓷业公司"。

[2] 景德镇、江西地方志及有关陶瓷史著述大多有江西瓷业公司记载。但这些地方志、陶瓷史著述只是几十字的略述，而且重复雷同。笔者先后查阅《景德镇市志》《景德镇市瓷业志》《江西陶瓷工业志》等志书和《中国陶瓷史》《景德镇陶瓷史稿》等陶瓷史著作，大致都有如下论述："宣统二年，江西瓷业公司在景德镇正式成立，性质为官商合办。除张季直、袁秋舫、瑞莘儒等社会名流私人集资认股外，官方由河北、湖北、江苏、安徽、江西五省协款。"此说长时期内一直有重要影响，但实际是以讹传讹，与史实相去甚远。

[3] 相关成果有：刘新园：《考古发掘揭开景德镇明清御窑厂神秘面纱》，《中国文物报》2004年2月25日第一版；王光尧：《清代御窑厂的建立与终结——清代御窑厂研究之一》，《故宫博物院院刊》2004年第2期；项坤鹏：《由柯逢时〈开办江西瓷器公司折〉引发的思考——试析江西瓷业公司的几个问题》，《中国国家博物馆馆刊》2012年第4期。王光尧、项坤鹏等结合相关文献论述了江西瓷业公司与清御窑厂的关系，认为自光绪二十九年起，至少自光绪三十三年起，清御窑厂已实际归入江西瓷业公司，清宫旧藏光绪末年至宣统时期的御用瓷器是江西瓷业公司出品，并通过实物分析，进一步确认了此观点。该研究认为清政府以御窑厂入股商办江西瓷业公司的做法，是清廷变更封建官府经济实体，筹集资金入股新式瓷业公司的体现。江西瓷业公司实质就是清御窑厂的延续和变更。

[4]《商办江西瓷业有限公司章程并缘起》，《商务官报》丁未年第8期，第36-37页。

[5]《瓷业总理致发起人及各股东说略》，《商务官报》丁未年第29期，论丛第5页。

[6]《瓷业总理致发起人及各股东说略》，《商务官报》丁未年第29期，论丛第6页。

[7] 刘锦藻：《清朝续文献通考》（卷386·实业九·窑业·新式窑业），浙江古籍出版社，2000年版。

[8] 详见王光尧：《清代御窑厂的建立与终结——清代御窑厂研究之一》，《故宫博物院院刊》2004年第2期。

[9] 康达长子。

[10]《为据江西瓷业公司略陈经过情形恳准据情呈转以为营业由》（1937年8月23日），江西省档案馆馆藏，档号JD45-2-00847-0044。

[11] 叶喆民：《中国陶瓷史》，生活·读书·新知三联书店，2011年版，第619-620页。

[12] 陈海澄：《御窑厂》，《景德镇陶瓷》2001年第11卷第3期，第35-37页。

[13]《清实录·宣宗成皇帝实录七》(第39册卷467)，中华书局影印2008年版，第42169页。

[14]《清实录·德宗景皇帝实录八》(第59册卷533)，中华书局影印2008年版，第62036-62037页。

[15]《清史稿校注》(第二册·德宗二·本纪卷二十四)，台湾商务印书馆1999年版，第1003页。

[16]项坤鹏：《由柯逢时〈开办江西瓷器公司折〉引发的思考——试析江西瓷业公司的几个问题》，《中国国家博物馆刊》2012年第4期，第128页。

[17]王光尧：《清代御窑厂的建立与终结——清代御窑厂研究之一》，《故宫博物院院刊》2004年第2期，第41页。

[18]详见注释[3]中有关江西瓷业公司与清御窑厂关系"现有相关成果"中王光尧、项坤鹏等文论述。

[19]王光尧：《清代御窑厂的建立与终结——清代御窑厂研究之一》，《故宫博物院院刊》2004年第2期，第44-45页。

[20]光绪末年景德镇瓷器公司上供仿洋机器制瓷样品除外。

[21]《溢浦鹃啼·九江访事人云》，《申报》1904年8月28日，第3版。

[22]《九江解贡瓷委员电音九江》，《申报》1906年12月17日，第3版。

[23]《禀覆考察景德镇瓷业情形江西》，《申报》1907年8月12日，第12版。

[24]明清时期景德镇独立于"三窑九会"之外的第四窑——陶庆窑，是烧柴窑业的业主行会团体。

[25]明清时期景德镇三窑九会行会负责人，也称为总老板，任职期限为一年，每年夏历四五月接任。

[26]吴简廷编订：《景德镇商务总会己酉春夏二季报告书》，景德镇陶瓷大学图书馆馆藏，第20页。

[27]吴简廷编订：《景德镇商务总会己酉秋冬二季报告书》，景德镇陶瓷大学图书馆馆藏，第1页。

(李万康审稿)

上接147页

注释：

① 沙耆，原名引年，1914年出生于浙江省鄞县沙村。早年在上海昌明艺专、上海美专、杭州艺专和中央大学艺术系习画。1937年由徐悲鸿推荐，赴比利时皇家美术学院深造，师从新写实派画家巴思天（A. Bastien）教授，在此期间，沙耆系统学习欧洲传统绘画，最终以出色的成绩获得"优秀美术金质奖"。1946年抱病回国，蛰居鄞县故里，坚持创作逾30多个春秋。20世纪五六十年代，在沙耆族兄沙孟海先生的建议下，其早年绘画作品被捐赠给浙江省博物馆。1983年，浙江省博物馆、浙江美术学院和中国美术家协会浙江分会先后在杭州、上海、北京举办"沙耆画展"，展出沙耆旅欧时的50多幅作品；1998年，中国油画学会、中国美术学院和台湾卡门艺术中心联合召开"沙耆油画艺术研讨会"，较集中地展示了沙耆在不同时期创作的代表性作品。文字来源于《沙耆70年作品回顾》，台北：国立历史博物馆，2001年。

② 萨特将现象的存在规定为三种特点：（一）存在存在；（二）存在是自在的；（三）存在是其所是。在分析沙耆的作品时，我选用的是第二种特点。参阅萨特《存在与虚无》，2012年第4版，第26页。

参考文献：

[1]黄念祖：《佛说大乘无量寿庄严清净平等觉经解》[M]，佛陀教育基金会2011年版，第180页。

[2]王文杰：《至法无为——论沙耆艺术的嬗变及对当下画坛的启示》[J]，《美术视线·百年沙耆研究专辑》2014年6月。

[3][6][10]严善錞：《沙耆的心理活动及其艺术创作》[J]，《美术研究》，2001年第2期。

[4][5][法]萨特：《存在与虚无》[M]，陈宜良等译，北京：生活·读书·新知三联书店，2012年第4版，第144页，第2页。

[7][14]许江：《走向"写"的疯狂——读沙耆先生画感怀》[J]，《新美术》，1998年第4期。

[8][11][美]L. J. 宾克莱：《理想的冲突——西方社会中变化着的价值观念》[M]，马元德等译，北京：商务印书馆，1983年，第185页，第196页。

[9]艾中信：《问鼎归分存华芳》[J]，《美术视线·百年沙耆研究专辑》，2014年6月。

[12][13]孔繁艳：《沙耆绘画艺术的精神特质》[J]，《美术视线·百年沙耆研究专辑》，2014年6月。

(朱浒审稿)

浙江省博物馆藏沙耆艺术作品简评

——基于存在主义的另一种解读

曹汝平

(浙江万里学院，浙江宁波，315100)

【提　要】沙耆的艺术作品有着存在主义哲学的一面，虽然他并不是一个存在主义者，但是可以在他的作品中看到存在主义的倾向。文章着重解读沙耆作品中存在主义倾向的成因，并从个性的存在与自在的存在两个方面简要探讨了作品中的存在主义式形象，以此为基础分层次对沙耆的艺术作品进行简要的评述，同时强调保持心灵与精神自由之于艺术创作的重要性。

【关键词】沙耆　油画　存在主义　个性　自在的存在

作者简介：
曹汝平（1976—），男，设计学博士，浙江万里学院教师，研究方向为设计理论与设计史，兼顾艺术评论。

2014 年 5 月 15 日，为纪念沙耆先生诞辰 100 周年，浙江省博物馆主办的"志愿无倦——沙耆早年油画艺术展"在西湖馆开幕，这是继 1983 年、1998 年几次重要画展之后又一次关于沙耆作品的大展。展览以"志愿无倦"为主标题，该语出自佛教经典《无量寿经》，黄念祖居士注解为"念念相续，无有间断，身语意业，无有疲倦"[1]。展览还配套出版了《志愿无倦：浙江省博物馆藏沙耆作品集》，这为喜欢沙耆作品的人们提供了欣赏的便利。

一、沙耆艺术作品中的存在主义倾向及其成因

联系沙耆先生较为特别的人生经历①，我们发现，以"志愿无倦"概括其一生的创作历程，显然至为精当而又贴切。在他的一生中，绘画是其生活的主要内容，其精神亦寄托于此。所谓"念念相续"，是说创作的欲望始终萦绕于他的心间；所谓"身语意业"，则谓一言一行，皆离不开他心爱的绘画创作。即使缺少绘画的条件，他也不忘每天"涂鸦"，相信每位参观过沙耆故居的人，对他在室内外木板隔断和墙壁上留下的字画都留有深刻印象（图 1、图 2）。沙村人在回忆沙耆当年的情形时，"说他醒也画画，疯也画画"，如果"无法获得合适的绘画工具，便从身边拿来各种材料代替，甚至就在墙上涂写作画"[2]。事实上，这种"志愿"的根基是画家充满矛盾的内心世界。因此木羽和严善錞等研究者另辟蹊径，从精神疾患和心理活动等角度探究过沙耆痴迷于艺术创作的深层次原由，这让我看到了沙耆作品中渗透着的"存在主义"倾向——特殊的生活经历和意识形态背景让他对于社会性题材（如家庭、婚姻、党派等）的象征意义以及个体与社会之

图 1　沙耆故居室内木板隔断上的"裸女"形象，共 11 幅，复制品。原作中的 10 幅现藏于台湾卡门艺术中心，另外 1 幅名为《白马前的裸女》为大陆藏家所有
　　笔者拍摄

图2 沙耆室外墙壁上的"涂鸦"
笔者拍摄

间的冲突性存在更为敏感,虽然身患精神疾病,但他的创作活动一直都被这种敏感的心理所支配,反映在作品的形象上,裸女与世俗观念的冲突、骷髅与生活常态的冲突、老虎与个体存在的冲突,均构成沙耆作品的基本特征。能够佐证这一点的,也许是沙耆1954年所写笔记中的一段话:

人类原来的组织为家庭和婚姻,而家庭尤以贞洁为本;一切主义和党派都是后来才有的,而归根(到底)家庭的组织曾经是一切主义和党派的自然组织形态。换一句话说,人类生殖不存在,什么组织都不存在。[3]

显然,沙耆将家庭和婚姻当作社会的基础存在,没有家庭和婚姻,就不会有个人的存在,一切社会组织当然也将不复存在。他的这层意思与法国哲学家萨特的"没有自我性,没有个人,就没有世界"的观点何其相似,唯一不同的也是最为核心的区别就在于,作为哲学家的萨特强调个人的"自我性",强调"世界从本质上讲是我的世界"[4],而作为艺术家的沙耆虽然不可能将自己的想法上升到哲学的高度,但并不能就此认为他的作品缺少这样的哲学内涵。萨特曾将《追忆似水年华》的作者普鲁斯特(Proust,1871—1922)视为天才,认为他的作品"是作为人的各种显露之总和"[5],即是说,作品和艺术家的创作意识、能力等是紧密一致的整体。同样,沙耆的油画作品,也是他作为艺术家个人创作意识和能力显露的总和,其中的"自我性"不是通过抽象化的文字而是通过形象化的视觉元素被表现出来,这或许是画家本人内心忧郁情绪的外在化,但我也相信这是一种大胆的天才式表达。当然,在象征性的图像之外,艺术家本人写在部分作品中的文字和落款恰恰强化了存在主义特有的"自我"或"超人"意识(图3)。

这种意识的根源来自于沙耆罹患精神疾病后产生的情感危机以及渴望通过权力来挽回曾经拥有的欲望,然而在现实条件与生活环境中,他唯一能排遣危机和欲望的途径就是绘画与书写。因而在我看来,他应该属于存在主义式的人,他藉由中国神话想象并体验到了自己的存在:"中国史第一面盘古分天地,第一个皇帝是盘古。中国九亿军民混沌如一只鸡。盘古是第一个科学家,辟鸡为黑白是非,战线和路线,门户国界,主客敌我,天每日高九亿,地每日广九亿。盘古沙耆做成九亿军民主席,极广极大,古代中外之战,中华民族军民打胜仗回国来酩酊大醉。"[6]笛卡儿说,"我思,故我在",神志清醒时的沙耆和写字画画状态中的沙耆,会思考自己的人生境遇,在感受自我存在的同时,通过书写与绘画确认"我"的存在。与存在主义小说中的主人公一样,心灵上的沙耆是孤独的,虽然现实中他有族人的帮助,没有最终被挤到社会的边缘,晚年的他应该说也有相应的社会地位,但他性格内向,依然感觉自己形影相吊,因此幻想自己能够成为开天辟地第一人,是九亿神州之主席,这种疯狂的言语和想象,让他燃起向现实世界与存在挑战的勇气。许江教授将他的这种状态称为"病态的率真"[7],我以为恰如其分。不过这种率真是艺术创作中值得珍视的创造力,脑子中充满臆想和荒诞想法的沙耆,能够敏锐地把握形体、结构与斑斓的色彩,在很大程度上就是这种深植于他灵魂深处的率真的结果——他把他看到和想到的都画出来了。更重要的是,沙耆将笔下率真的或带有几分性感几分肆意的视觉形象率真地直面观众,并时刻撞击着他们尚未敞开的内心世界。对沙耆来说,中国传统绘画艺术的矜持与平静是不可能在作品中存在的,即便画的是静物,也要让画面呈现出非常态的形象(图4)。

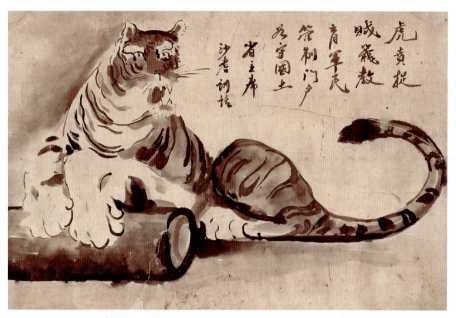

图3 虎踞图，原作50 cm×76 cm 沙耆生肖属虎，故常以虎自喻，意为"百兽之王"，画中的落款是"省主席沙耆"

图4 被杀的鸡，原作大小70 cm×50 cm，1986年

这与沙耆内心的躁动和焦虑有关。存在主义哲学的鼻祖克尔凯郭尔就特别"强调以狂热的献身精神使自己委身于一种生活道路"[8]，沙耆可能并不持有这样的美学观，但他在运用存在于记忆和现实中的形象来建构自己的情感世界，以此来摆脱生存的躁动与焦虑。然而这种心态恰好被映射在女人、马、老虎、鲜花、瓜果等正面形象以及骷髅、鲜血、被砍的头颅、带血的刀等负面形象之上。应该说，这些负面形象也是被存在主义艺术所关注的畸形的一面。与沙耆的许多作品类似的，是存在主义的文学作品，如《鼠疫》《原子的裂变》，就为读者呈现出人类社会病态的一面，腐烂的老鼠、垃圾、尸骨、恶臭、堕落、暴虐狂等等。沙耆之所以经常画骷髅、被砍的头颅，我想多少与他常被万物死亡的念头所困扰，从已经公开的笔记和作品题字来看，他把心灵上的创伤带来的死亡感受归结于战争和政府"没有建设"。这种感受成为他进行类似创作的原动力。

二、沙耆作品中的存在主义式形象

沙耆的艺术创作成就主要集中在油画上，按照他的人生历程，以"文化大革命"为分水岭，其油画创作可分为两个阶段：早年的写实主义与晚年的表现主义。浙江省博物馆收藏的主要是沙耆写实主义阶段的作品。他的写实主义作品通常取材于日常生活，室内人物模特、静物和户外街景、自然风光等视觉形象是画面的主题，体现出较为明显的欧洲油画艺术传统，当然也表现出他个人的审美取向。油画家艾中信在评价沙耆这一阶段的作品时说："沙耆先生的油画，颇得弗拉芒传统的精华，亦有巴斯天的清新，益以中国固有的艺术情趣，其风景、静物、肖像，无论色彩的适用或造型的掌握，都体现着鲜明的个人风貌……"[9]这一阶段的主要作品包括《同学像》《喂奶》《人体习作》《老家的厨房》等（图5—图8）以及11块绘于木板隔断上的女人体。1983年"沙耆画展"后，他的生活境遇有所好转，在各方面的帮助与支持下，沙耆重新以油画记录他的内心感受。可以说，画展后近10年的时间里，沙耆的艺术风格开始悄然向表现主义甚至是野兽派、抽象主义

等现代绘画流派靠拢，到1997年前后，沙耆已完全转变为真正意义上的表现主义画家。这一时期的代表作品包括《裸女与白马》《港湾落日》《瓶花与水果》《最后的菊花》等（图9—图12）。以下我将从个体社会化存在的角度综合解读存在主义意识与视觉形象之间的关系。

图5　同学像，原作 89.5 cm×69.5 cm

图6　喂奶，原作 37.7 cm×51.9 cm

图7　人体习作，原作 198.4 cm×127.8 cm

图8　老家的厨房，原作 55.5 cm×72 cm

图9　裸女与白马，原作 59.5 cm×35 cm

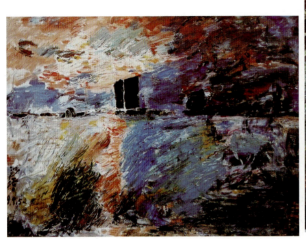 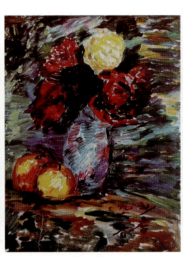

图10　港湾落日，原作47.5 cm×62 cm　　图11　瓶花与水果，原作 47 cm×36 cm　　图12　最后的菊花，原作 52.7 cm×45 cm

克尔凯郭尔关于个体的存在意识构成了存在主义哲学的核心内容，这一内容同时也构成了西方现代艺术创作哲学的基础。在近10年的旅欧生活中，沙耆不仅接受了严谨的艺术造型训练，而且也阅读过许多西方哲学著作，归国后他还"翻译过笛卡儿的《第一哲学沉思录》"[10]，虽然艺术家患有精神疾病，但终其一生他都受惠于此。因此在沙耆的绘画作品中，我们看到的始终都是西方现代艺术的精神。作为鉴赏者，我将他作品中的个体形象理解为"人"的存在，想必也是合理的。我的意思是，这里的"人"特指沙耆本人，画家后期的作品将这一点显现得更为清晰，因为从实际情况来看，除开20世纪80年代这段时间，作为个体的"人"，沙耆其实仍然是孤独的存在于所处的社会之中，

相由心生，其作品反射出的孤独心境和苦闷不言自明。1983年画展之后，沙耆被政府有关部门安排在浙江省博物馆进行创作，但他告诉自己的学生，他很苦闷，想读一读《楚辞》。探访过沙耆故居的人，一定也对他用毛笔写在墙壁上的《离骚》存有印象。显然，《楚辞》中的那些瑰丽、飘逸而又奇幻的形象与沙耆的想象很契合，美人、香草和奇景带来的忧思在他的内心世界不停地翻腾，他只能以己所长将不停歇的想象宣泄到画布上。梵高、蒙克等表现主义大师的孤寂世人皆知，沙耆病态般的孤独却不是每个人都能理解的。然而这些孤独的艺术家，可以说都是在近乎忘我的状态下完成了他们的作品创作，这是对寂寥世界所带来的孤独与忧郁的品味。所以尼采和克尔凯郭尔二人都认为，一

个人洞察自己和时代的深度是与他所受痛苦的强度成正比的。[11] 的确，沙耆经历过被情感、家庭边缘化的苦痛，他因此失去了妻子，失去了家的温暖，经历过后，他只能孤独地将世上的美好之物转换为画布、墙壁上孤独的视觉存在。譬如在《裸女与白马》中，人体与马这样的视觉存在虽然同处一幅画中，但两者都显出相互独立的状态，画家想象中的美人与有着性象征的白马，真实地反映出画家所处的冷凝生活状态。

存在主义哲学的另一现象特征是"自在的存在"②。在我看来，这也是沙耆作品中视觉形象存在的主要特点。所谓自在的存在，本意是指人以自然状态存在于天地间，不遮蔽本性的生活于斯；与之相呼应的是"自在的存在"，人的主动意识必然指导人在生活中要有

所作为；没有自在，自为就是无源之水。但矛盾的是，人的存在，其实是彷徨于"自在的存在"和"自为的存在"之间的存在，两者的张力让人并不能自由选择自己的生活方式并难以从这种张力纠缠中摆脱出来，以至于要么走向某一极端，要么采取中立姿态，或者都不选择而自我虚无，直至死亡。显而易见，患病的沙耆不可能选择"自为的存在"，即使他有意于此，也不可能坚持到底，正如一些研究者所说，他其实"难以胜任需要长期作业的鸿篇巨制"[12]。内心的焦虑与苦闷也不可能让沙耆坐以待毙，他有自己喜欢的艺术世界，他不想被这个世界虚无，更不想被自己虚无到死，他只能选择与自己的生活状态相吻合的"自在的存在"，只是这种选择是一种无奈的选择。

然而，正是这种选择让他与众不同，而且自在存在的意识支配着沙耆，让他以能够在几十年的光阴里坚持着决绝的个性存在，将女人体作为一种日常习作，就是他个性存在的最好证明。无论是沙耆对率真、自由精神的坚持还是对孤独命运的无可奈何，都是他对自己"自在的存在"意识的肯定与执着把握。因此在沙耆作品中的个体存在，即画家所描绘的各种物象逐渐趋于符号化，一方面这固然是现实条件的制约导致的一种状况，另一方面更是沙耆的个性行为与周围人群之间逐步形成的隔阂与反差。借助笔记和画上的文字，我们很容易看出，返乡后的沙耆在每幅作品的视觉形象上，都流露出不加遮掩的情绪，特别是对自身地位的诉求上，几乎达到了口无遮拦的地步。在女人体的表现上亦是如此，性意识是其诉求的一个方面，但更有意义的是，画家所接受的西方绘画技法，让他在自身情绪表达方面找到了一种最佳的存在方式。在自己的天地里，他可以将这些女人体想象为古希腊神话中的美女，也可以想象为屈原笔下的神女。在没有可供他写生的模特的情况下，他自己的回忆和想象就是模特。沙耆是一位典型的精神贵族，质言之，其作品中视觉形象的存在性与精神性紧密关联，呈现出超越世俗凡尘辖制的特征。所以，我只为他炽热而朴实的自由的存在所吸引。

炽热而朴实的重要表象（presentation）就是色彩。沙耆油画作品的色彩，从早年写实主义的冷暖色调转向后来表现主义的固有色调，其本身就是一次寻求"自在存在"的过程。当然，这里的"寻求"并没有主动的意味，而是沙耆在色彩感悟上的一种专业本能，在热烈而又迷恋秩序的笔触中，高饱和的颜料被无拘无束地涂抹在画布上，我们似乎可以听到斑斓的阳光在画布上追逐嬉闹的声音。从《港湾落日》和《瓶花与水果》等作品中可以感受到沙耆作画时的轻松自在，只有这个时候，画家才容易消除自己与他人主观上的对立情绪，其心情也如沐春风。难怪邵大箴先生认为沙耆"90年代以后的作品则很放松很自由，个性鲜明，完全不像一个老年人，充分表现了他的才能和热情"[13]。许江教授则用散文化的笔调赞许道："他的画被阳光浸泡着，被燃烧的色彩灼点着，被颤动的空气扫荡着，被疯狂的生命之光鞭打着。太阳和空气，色彩和笔触，在放射和颤动中以异样的速度在旋转，在碰撞，敲击出不安的喘息。"[14]让我尤为感兴趣的是，原本富有象征意义的色彩在沙耆晚年的作品里，却只剩下单纯的炽热与朴实，他是如何做到的？原来，他将色彩（存在）和意义（本质）成功地剥离开来，在无意中居然叩击到存在主义的大门，从而让作品更单纯地倾向于刻画自在的存在主义式形象，而非关乎与周遭环境的冲突。

从上面的简要评述中，我感受至深的是：物质的匮乏和身体的疾病无法阻挡人在艺术精神上的驰骋，沙耆面对病魔带来的孤独与苦闷，依然用自己的心灵和想象谱写了一曲人生凯歌。今天看来，这首歌带有一定的传奇色彩，精神自由，但路途坎坷。沙耆的人生经历无法复制，其成就或许也不具有延续性，在这个意义上，我不赞同沙耆是"中国的梵高"这一种说法，因为每一个体在与社会的冲突、调和过程中，往往只能谱写自己的单曲。存在主义哲学将人的本质视为他的存在，意思是说，人若想成为他想要成为的人，首先必须清楚自己要做什么事情，而不是仅仅知道什么事情。疾病缠身的沙耆一生只知道绘画与书写，虽然缺少了健康的身体，但却保留了自由创作的灵魂。他的存在给我们带来怎样的启发？

下转 141 页

"当代中国画学术与创作论坛"会议纪实

朱浒

(华东师范大学艺术研究所,上海,200062)

【摘 要】"林泉问道——中国国家画院阮荣春工作室教授团队作品展暨当代中国画学术与创作论坛"于2016年4月9日在刘海粟美术馆新馆隆重举行。江浙沪三地十多位著名专家学者和理论家,深入研讨了中国画学术研究与创作的关系。本次会议对当代中国画坛的学术导向和发展建设有积极的促进作用。

【关键词】当代 中国画 创作 刘海粟美术馆

作者简介:
朱浒(1983—),江苏徐州人,华东师范大学艺术研究所讲师,硕士生导师,晨晖学者,研究方向:美术学。

2016年4月9日下午,"林泉问道——中国国家画院阮荣春工作室教授团队作品展暨学术与创作论坛"在上海刘海粟美术馆新馆隆重举行,本次论坛邀请了江浙沪三地十多位著名专家学者和理论家,深入研讨了中国画学术研究与创作的关系(图1)。

作品展由华东师范大学教授阮荣春、顾平、程明震,天津人民美术出版社总编杨惠东、西安交通大学教授解安宁和南京艺术学院教授吕少卿等六人组成,共同展出精品画作六十余幅。展览现场汇聚了当代中国画学术与创作领域的张江舟、刘伟冬、徐建融、潘耀昌、王廷信、任道斌、毛建波、樊波、黄厚明、舒士俊、胡光华等十多位著名专家,就"当代中国画学术与创作"问题展开了热烈的讨论(图2)。专家认为,此次展览将美术史论研究与中国画创作融会贯通,秉承了前辈的学术传统,在中国画创作中开辟一条理论与创作结合的新路。现将会议发言情况纪实如下。

会议由南京艺术学院院长刘伟冬教授主持(图3)。他指出,今天论坛的关键是要厘清"学术与创作"问题与当下中国画坛的关系。受到现代制度的影响,综合性的艺术学院的学生仅仅进行一些碎片化、浅度的阅读,对自身修养重视不够。在这个时代中,文化素养在我们艺术家成才的过程中至关重要。我觉得在学术与创作的结合方面,阮荣春老师是最典型的代表。

随后发言的上海大学美术学院徐建融教授认为,阮教授团队的学术思想透过其艺术创作表现出来,他有三点感悟。第一点,传统功力非常深厚。画家通过研究历代画家的优秀传统,在自己的创作中融会贯通。第二点,生活的根基非常扎实。以生活作为源泉,不仅是其学术思想,也反映在创作中。第三点,时代精神非常突出。现在时代精神是中华振兴,中国梦。这需要有人继承传统中的先进文化来实现中国梦,透过绘画的形式来体现时代精神。我认为艺术应该多元。许多人对今天的中国画不满,认为传统画画得不好。我认为以这个展览为代表,传统没有衰落,我认为很振兴。全国各地优秀画家非常多,今天达到了文化大繁荣,在座各位专家也做得非常好。

东南大学艺术学院院长王廷信教授指出:第一,一个艺术家的修为随着自己的人生阅历的成长而不断的成长。第二,修为是前提,技法是在修为的基础上产生的。修为不仅对技法产生了指导,同时也是艺术创作的动力。阮老师的团队在修为方面和技法方面,在艺术的存在形式方面很系统完整地保存了中国画的优秀特质。在创作方面,能够感受到这个团队所创作的绘画既有传统的根底,又有时代的精神。这个团队本身就是一支非常优秀的学术研究团队,在学术功底与自我修为的基础上,把虚实相生这四个字用得淋漓尽致。

上海大学美术学院潘耀昌教授提出,早年潘天寿提出中西绘画拉开距离

图1　参展画家与理论家合影

图2　会议现场

图3　刘伟冬教授主持

授兼有创作与研究的双重身份，其艺术作品体现出理论与实践、历史与现实的结合。这次展览的意义除了作品本身的价值之外，更在于重视并验证学者型艺术家，或者实践型史论家的作用。对于阮荣春工作室的意义和成果我们进一步拭目以待。

中国美术学院两位教授任道斌与毛建波也分别发言。任道斌教授在研究美术史中时常关注历代的美术大师是怎么产生的。他总结了四个条件。其一是一专多能，历代大画家多是一专多能，比如山水、花鸟、书法、诗文等各方面均达到很高的造诣。其二就是要有学生。历代大画家都有重要的师承关系，有弟子将他的风格延续与继承。其三是要有画外功夫，不光要会作画，像刘海粟大师就敢为人先。其四就是要身体健康，以画养生。历代画史上重要画家基本上具备这四个条件。今天看阮先生团队的作品，各个学生有自己的面貌。老师成功了，学生也成功了。

毛建波教授指出，中国画向来有理

的理论，有其实际的意义。但是在今天我们要反思，这种保守模式不再适合当今边界开始模糊的发展趋势。新中国成立不久，美术制度形成了学院和画院两大体系，要弥补和弘扬本土民族文化，前者强调规范标准统一，后者比较自由、随意，甚至称得上无为而治，两者是一种互补关系。阮荣春工作室既不同于专门的美术学院，也不是综合大学美术学院的下属机构，它的目的和宗旨比较特殊，是个集教学、研究、创作于一身的高研机构。其教学、研究与创作的价值在于培养一种趣味、修养，营造艺术氛围，培养更多的美术受众。其中教

论家跟画家一体的传统，中国最好的画家基本上是文人，这两者是一体的。但是这种情景到现在由于学科划分的过于细致，两者实际上已经脱钩。近几年出现理论家画画的现象。从原来纯粹做理论到现在进入绘画创作中去，存在一定的优势与劣势。其修养与对美术史的清晰的了解，使其在绘画创作中拥有一般画家所不具备的优势。但是他长期形成了理论定势，或可能不具备成为好的画家的生理条件，又会有一些劣势。阮先生是学科的标杆性的带头人，这个团队比一般的画派具有更强的凝聚性。毛教授多少也表达一点遗憾："作为一个教授团队的巡展，我觉得探索性稍微少了一点，可不可以在笔墨方面做一些探讨，让大家来谈论。"

浙江大学黄厚明教授指出："第一，今天展览的主题是中国画学术与创作的关系，引起我强烈的共鸣。在中国的传统的绘画实践当中，理论家的理论和实践是并举的，没有分界的。这同古代文人知行合一的哲学思想观念密切相关。第二，随着现代学科的概念的引进，清末民初以来，中国绘画实践和绘画教育面临全新的问题，遇到了一些挑战。今天这个展览把理论研究、绘画实践和教育连在一起，就是这种三位一体的重要连接。展览的题目是'林泉问道'，这个'道'我觉得是传统之道，学问之道，书画艺术之道。在此我祝贺这次展览取得圆满的成功，谢谢阮老师给我提供了这样的再次学习的机会。"

南京艺术学院美术学系主任樊波教授也有精彩发言，可归纳为三点。首先，阮老师在开幕式中强调绘画应有明确的审美观念。他对民国的美术史有深入研究，特别推崇康有为和陈独秀，推崇唐宋的传统。阮老师的作品不仅篇幅大，更重要的是境界高。他的审美追求是比较明确的。其次，一位好的画家实际上拼的不是技巧，而是涵养。有些画家瞧不起理论家，但一些理论家确实可以画得很好。搞理论的人没有点动手经验是不行的。最后，阮老师的团队很好。阮老师是灵魂人物，他的学生也都很有个性。

上海书画出版社编审、著名美术评论家舒士俊指出："我跟阮先生认识好多年，对他的书画的理论印象深刻。他最早提出了新院体，特别强调中国画的格法。他作为一个学术研究型出身的画家，在画中反映了他的思想和修养。他的画其实是现代的大家境界，他的山水画可居可游，境界广大，但在具体的笔墨上又是格正气清。我觉得他可能对于浙江、龚贤有比较深的了解，所以他的用笔就非常的震撼，墨气滋润、秀雅。今天我看到多幅巨制，感觉其用笔越来越沉稳，没有习气，一片汪洋，波澜不惊。对他而言，无论大小，画的气息是相通的，他就把那股文气灌输到画上。我觉得他在格局、格法上的探索，以及在墨法，在跨越到墨跟色结合上还是会有很大的空间，也希望他继续拓展下去。"

刘海粟美术馆朱刚馆长再次向参会的各位专家表达了谢意，他强调："刘海粟美术馆经过了三年多的建设，在3月16日公开开馆。好多人问我刘海粟美术馆今后的发展方向。我想第一点就是坚持学术引领，以学术立馆。今天我们迎来了阮荣春教授团队的作品展，这个画展有一个鲜明的特点，就是学者和画家的融汇一体，也昭示着我们刘海粟美术馆今后的发展方向。华师大艺术研究所在去年年底同我们刘海粟美术馆建立了一个艺术硕士的实践基地，我们两家会在今后相互合作，共同发展。"刘伟冬教授随后表示，南京艺术学院从这里起家，也将同刘海粟美术馆展开合作，强强联合。

华东师范大学艺术研究所胡光华教授对本次展览提出了三点看法。第一，在座有很多嘉宾，我跟他们的关系是良师益友的关系。第二，这样一个展览是一个学术团队展，其团队最大的特色是"技道并进"，这是我们这个时代所需要的。理论能够驾驭实践，实践可以指导理论。我觉得他们的个性和共性都很鲜明，他们有技也有道。这个技不单是笔墨。阮老师的画有传统，也有时代性的题材；有传统的笔墨功力，也有传统画学的深刻造诣，所以他们画出我们时代的时代精神、时代气息，这是我们这个时代最可贵的。第三，这样一个展览由一群学者型的创新团队发起，其身份都是博士、教授，理论与实践得到完美统一，我向他们表示衷心的祝贺和由衷的羡慕。

刘海粟先生的女儿刘蟾女士也应邀参加了本次研讨（图4），她不无感慨地

图4　刘蟾女士发言

图5　张江舟先生发言

图6　阮荣春教授发言

说："我们的院长、师长在这里欢聚一堂，我今天感到非常的亲切，我想南艺是一个园地，播种、培养广大人才，而美术馆是一个开花结果、展示成果的好地方。欢迎大家来展示辛勤培育出来的果实，让大家来欣赏。感谢朱馆长大力的支持，我一时非常的激动，希望我们以后可以多多开展这种展览活动。"

随后，顾平教授代表参展画家发言并致谢。华东师范大学艺术研究所张同标教授以南艺校友和艺术研究所教师的双重身份，对本次展览与学术论坛的召开发表了自己的感想。

中国国家画院副院长张江舟对这次展览进行了总结（图5）。他指出，首先，本次展览体现出学者们学风的一种正脉，与传统的文人画家有非常清晰的文脉关系。以往看到的很多展览是比较个性化的，而本次展览中透出的气息则显示出画家扎实的传统功底。阮先生这个团队主要成员是师范大学的老师，是培养美术教师的教师，所以血脉正，文脉清晰。最近我一直在思考历史上什么样的画家才可以载入史册，这些画家的作品有一个共同点，就是具有高贵审美品质的作品。其次，传统的文人画具有完美的语言体系，文人画对中国笔墨精神性功能的开发已经做到极致，给我们当代画家留下的空间都不大了。同传统文人相比，我们的生长环境不同，教育背景不同，知识储备也不同。他虽然有我们无法企及的书法和古诗词的功底，但文人画家的造型能力肯定不如现在的艺术院校培养的这种能力，更没有所谓的色彩学，构图上也是弱项。但是，简单的以文人画的标准体系来审视今天中国画的艺术造诣，我持怀疑态度。这是我对文人画的一个基本看法。我们的社会环境、知识储备已经和传统的文人有很大的差别，我们应该学习文人画进入绘画的方式，要懂得扬长避短，把自己的优长发挥出来，不好的东西遮蔽起来。最后，我代表杨晓阳院长和中国国家画院向阮先生和他的团队表示祝贺，向阮先生和他的团队学习、致敬。

最后，阮荣春教授向各位理论家表示感谢，强调了本次学术巡展的目的和意义（图6）。他指出，今天的展览是一个平台，中国画作品只是一种象征，重点在我们江、浙、沪三地的十大理论家的研讨。"我有一个想法，就是把当下全国的理论家反映出来的创作理论集合起来，在若干年后回头审视我们现在所处的这个时代，审视我们的理论家对当前的中国画的看法。西安是第一站，我们主要讨论了'笔墨、写生与创作'的

关系。我当时指出,当前中国画走向了两个误区,一是过分强调笔墨,一是过分强调写生,而忽略了创作的作用。清代的时候过分强调笔墨,过分强调思古,导致清代绘画的衰落。所以创作是根本,创作是推进文化发展的动力。因此在上海站我们的主题是'学术修养与创作'。我们应该张扬创作为本,而学术是推动中国画前进的动力。接下来我们还要到北京等地方,听听其他的理论家对当下中国画坛的看法,这是我们的本意。"

论坛顺利结束后,本次作品展继续展览至4月17日(图7)。

图7 展览现场

(顾平审稿)